중학 매3수학 2-1

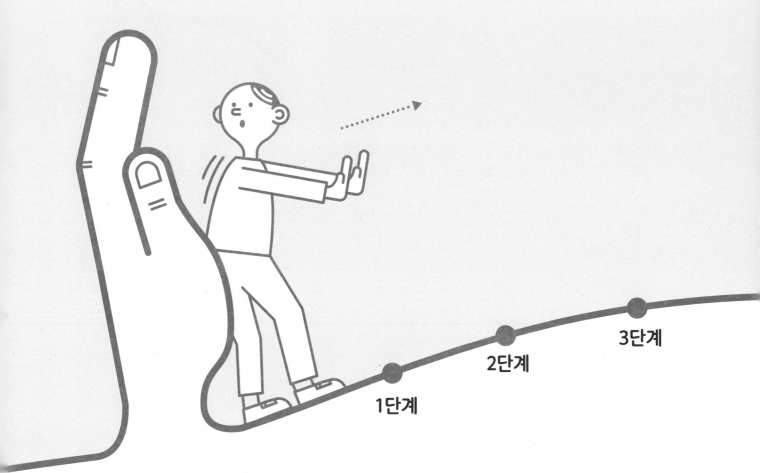

1단계

2단계

3단계

중학 매3수학
200% 공부법

"어렵지 않게 공부하면서
실력이 오르는 공부가 진짜 공부이다."

01

아는 개념부터 시작해야 이해가 잘 된다.

일반 수학 교재

초등 개념 | 중학 개념 | 문제 풀이

처음부터 새로운 개념만 공부한다.
⇨ 새로운 개념이 어렵다.
⇨ 수학이 점점 어렵고 문제도 잘 안 풀린다.

중학 매3수학

초등 개념 | 중학 개념 | 문제 풀이

아는 개념부터 공부한다.
⇨ 새로운 개념이 쉽게 이해된다.
⇨ 수학 문제가 잘 풀린다.

중2의 식의 계산 단원은 중1에서 배운 일차식의 사칙계산이 안되면 할 수 없다. 또한 정수와 유리수의 사칙계산을 할 수 없어도 식의 계산을 할 수 없다.

이처럼 수학은 초등에서부터 고등까지 개념이 연결되어 있으며 다른 어떤 과목보다 '위계'가 뚜렷하다.

중2의 식의 계산을 좀더 쉽게 할 수 있는 방법은 중1에서 배운 관련 개념과 문제를 연습하는 것이다. 이미 알고 있는 개념을 바탕으로 새로 배우는 개념을 연결하면 한결 쉽게 이해가 되는 것은 당연한 일이다.

이 책은 새로운 개념을 배우기 전에 이전에 배웠던 개념을 먼저 공부한다. 때로는 초등 또는 중1에서 배웠던 개념이 될 수도 있고, 앞 단원에서 배웠던 개념이 될 수도 있다. 분명한 것은 아는 개념부터 시작하니 새로운 개념도 쉽게 받아들여지고, 새로운 개념이 쉽게 이해되니 문제도 당연히 잘 풀릴 것이며 결국에는 수학도 공부할 만한 과목이라고 느끼게 될 것이다.

1단계 200% 활용법	중2에서 새로 알아야 할 개념과 연계된 이전 바탕 개념부터 시작하라. 이미 알고 있는 개념이므로 가볍게 읽고 관련 연습 문제를 스윽~ 풀어 보자.

02

수학 개념을
국어처럼
읽어 봐라!

보통 우리는 '수학 문제를 잘 풀기 위해서는 수학 개념을 이해해야 한다.'라고 말하는데, 수학 개념을 이해하기 위해서는 어떻게 공부해야 하는가? 일단 개념을 읽자. 읽어야 이해도 된다. 허나 실상은 초등 때의 습관처럼 개념을 읽지 않고 바로 문제를 푸는 경우가 많다. 그래서 제안한다. **수학도 국어처럼 읽어 보자. 한 개념당 5분도 안 걸린다.**
개념을 읽으면 문제를 푸는 데 많은 도움이 된다. 5분 투자 대비 최고의 효과를 내는 개념 학습, 꼭 공부하자.

**2단계
200% 활용법**

소리 내어 글을 읽는 것을 음독이라고 한다. 음독은 입으로 읽고 귀로 듣고 머리로 생각하게 해주므로 개념을 이해하는 데 도움이 된다. 나직한 목소리로, 때로는 소리내지 않고 읽어 보자. 특히 색을 넣어 강조한 부분은 중요한 용어 또는 개념이므로 좀 더 힘주어 읽어 보자.

03

핵심은 최대한
걸러서
노력 낭비 없이
기억해라.

이해하지 않고 모든 개념과 문제, 풀이를 외우고 시험을 보면 한 번은 100점을 받을 수 있을 것이다. 허나 100 % 외울 수도 없을 뿐더러 일부 외웠다고 해도 얼마 가지 않아 잊어버리고 만다.
'이해'와 '기억'은 한 세트가 되어야 비로소 나의 '지식'이 된다. 그런데 기억할 것이 너무 많으면 힘들지 않을까? 이 책은 기억해야 할 부분을 거르고 걸러서 **꼭 기억해야 할 개념을 이미지로 정리해 기억하기 쉽게 하였다. 모든 것을 기억하려고 애쓰지 않아도 된다. 꼭 기억할 부분만 반복해서 보자. 저절로 기억될 것이다.**

기억할 부분만
거르자.

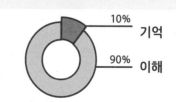

10% 기억
90% 이해

**이것만은 꼭!
200% 활용법**

필수적으로 알아야 할 개념, 실수하기 쉬운 개념 등을 정리해 둔 '이것만은 꼭!'은
수박 겉핥기 식으로라도 수시로 반복해서 훑어 보자. 3번 이상 반복하는 것을 권장한다.

"수학 구멍이 없어야
진정한 실력자가 된다."

04

실수가 줄면
공부 자신감이
생긴다.

많은 학생들이 틀린 문제를 다시 푸는 것이 중요하다는 것은 알고 있지만 실제로는 잘 실천하지 않는다. 왜 그럴까?

아마도 앞으로 풀어야 할 문제가 산더미처럼 많은데 이미 풀었던 문제를 다시 풀려고 하니까 시간도 별로 없고 귀찮고 싫어서 그러지 않을까?

하지만 틀리는 문제가 많다는 것은 내 수학 실력에 군데군데 구멍이 있다는 것이다.

이 구멍을 메꾸어야 공부 자신감도 생기고 진짜 수학 실력이 늘어나는 것이다.

이 책은 많은 학생들이 자주 틀리는 문제들을 다시 풀어 '구멍 제로'에 도전하게 하였다.

틀렸다면 더 집중해서, 혹시 맞혔더라도 자신 없는 문제는 다시 한번 반복하여 풀게 하였다. 그 과정에서 수학 자신감이 생기게 될 것이다.

**또 풀기
200% 활용법**

자주 틀리는 문제들만을 모아 반복해서 풀게 한 '또 풀기'를 통해 수학 구멍을 메꿀 수 있게 하였다.
이 문제들은 3번 반복해서 풀어 보고, 공부 계획표에 반복 횟수를 체크하도록 하자.

두부를 된장에 넣고 끓이면 된장찌개, 해물과 섞어 끓이면 해물두부찌개, 김치, 고기와 섞어 만들면 만두 등 같은 재료라도 조금 다른 재료와 섞이면 전혀 다른 음식이 만들어진다. 마찬가지로 수학의 개념, 원리, 공식 등을 음식에 쓰이는 재료라고 본다면 재료의 양과 종류, 조리 과정에 따라 다양한 수학 문제를 만들 수 있다.

이때 재료의 특성을 정확하게 알고 있다면 어떤 맛의 음식이 될지 상상할 수 있듯이 **개념 학습이 잘 되어 있다면 어떤 유형의 문제를 만나도 당황하지 않고 해결할 수 있다.**

05

이젠 자신감이 붙을 것이다.

틀린 문제를 진단해 보면 대부분 개념의 이해 부족에서 비롯되는 경우가 많다. 그 밖에 계산 과정에서 실수하는 경우도 있고, 때로는 문제 자체를 전혀 이해하지 못하는 경우도 있다. 친구의 틀린 풀이를 보면서 틀린 원인을 찾아보자.

"친구도 나랑 똑같이 개념을 잘못 이해했구나.", "친구도 나랑 똑같이 계산 실수를 하는구나." 안도가 되긴 한다. (이는 수학을 잘해야 한다는 조바심에서 벗어나는 데도 도움이 많이 된다.) **한발 더 나아가 친구의 틀린 풀이를 직접 고쳐 보자. 분석하는 능력이 생길 것이며, 수학에 대한 자신감이 한층 더 커질 것이다.**

친구의 구멍 문제 200% 활용법

친구의 구멍 문제를 통해 나의 개념 학습의 이해 정도를 파악하고, 부족한 부분을 한 번 더 보완할 수 있다.

06

지금 당장 시작하자. 오늘부터 1일!

중학 매3수학은 개념을 쉽게 익히고 다지는 데 주력하였다.

그러기 위해 개념에 구멍이 나지 않도록 3단계로 학습을 설계하였다.

또한 문제가 익숙해질 수 있도록 최적의 반복 문제를 제공하였으며,

실수를 잘 하는 문제만을 모아 둔 '또 풀기'와 '친구의 구멍 문제'를 통해 수학 구멍을 메꾸고 또 메꾸려고 하였다.

아무리 좋다고 소리쳐 말해도 가장 중요한 것은 여러분의 결심과 실천이다.

이 책을 펼쳤다면 미루지 말고 지금 당장 시작하자.

> 66
>
> 중학 매3수학 2-1은 총 28강으로 구성되어 있다.
> 학습 계획표를 보고 공부할 날짜를 써보자.
> 오늘부터 여러분은 수학 공부 1일이 시작된 것이다.
>
> 99

이 책의 구성과 특징

중학 매3수학의 3단계 학습은...

26 일차함수와 일차방정식
● 중학 2학년

1. 미지수가 2개인 일차방정식: 미지수가 2개이고, 차수가 모두 1인 방정식

미지수 x, y에 대한 일차방정식은 $ax+by+c=0$ $(a, b, c$는 상수, $a\neq0, b\neq0)$

◎ $x-2y+3=0$ → 미지수가 x, y로 2개, x, y의 차수가 모두 1이므로
미지수가 2개인 일차방정식이다.

$x-4y$ → 등식이 아니므로 일차방정식이 아니고 일차식이다.

2. 일차함수의 그래프 ┌ 기울기
└ y절편
(1) 일차함수 $y=ax+b$ $(a, b$는 상수, $a\neq0)$의 그래프는
일차함수 $y=ax$의 그래프를 y축의 방향으로 b만큼 평행이동한 직선이다.
(2) x절편: 일차함수의 그래프가 x축과 만나는 점의 x좌표
→ $y=0$일 때의 x의 값
(3) y절편: 일차함수의 그래프가 y축과 만나는 점의 y좌표

1. 미지수가 2개인 일차방정식의 그래프
● 중학 2학년

일차방정식 $ax+by+c=0$ $(a, b, c$는 상수, $a\neq0, b\neq0)$의 해 (x, y)를 좌표평
면 위에 나타낸 것을 일차방정식의 그래프라 한다.
(1) x, y의 값의 범위가 자연수 또는 정수일 때, 그래프는 점으로 나타난다.
(2) x, y의 값의 범위가 수 전체일 때, 그래프는 직선이 된다.

2. 일차방정식의 그래프와 일차함수의 그래프의 관계
(1) 일차방정식 $ax+by+c=0$ $(a, b, c$는 상수, $a\neq0, b\neq0)$의 그래프는
일차함수 $y=-\dfrac{a}{b}x-\dfrac{c}{b}$의 그래프와 같다.
(2) 기울기는 $-\dfrac{a}{b}$, y절편은 $-\dfrac{c}{b}$이다.

◎ 일차방정식 $x-2y+4=0$ → y를 x에 대한 식으로 나타낸다. → 일차함수 $y=\dfrac{1}{2}x+2$

1단계 : 아는 개념부터 시작한다.

중2 개념을 공부하기 전, 이전에 배웠던 초등 또
는 중1 개념이나 앞 단원에서 배웠던 개념을 먼저
공부함으로써 개념의 바탕을 다져주었다.

2단계 : 쉽고 편하게 개념을 익힌다.

너무 많은 설명이나 너무 많이 압축된 개념이 아닌
꼭 알아 두어야 할 핵심 개념을 공부하기 편하게
정리하였다.

3단계 : 핵심 문제를 푼다.

많은 유형의 문제보다는 핵심 문제를 반복적으로
충분히 다루어 문제를 능숙하게 풀 수 있도록 하였
다. 이것만 풀어도 교과 대비가 완성될 것이다.

중학 매3수학의 3단계 학습 효과를 더 높여 주는 + 알파

또 풀기

자주 틀리는 문제들만을 모아 반복해서 풀게 하여
수학 구멍이 생기지 않도록 하였다.

한 번 더 연산 연습

반복 연습이 관건인 연산 문제, 한 번 더 연산 연습으로
속도와 정확도를 높였다.

수학 구멍을 메꾸어 주는 빈틈없는 구성

'이것만은 꼭!'
개념을 잊어버리지 않도록
수학 구멍을 메꾸어준다.

'친구의 구멍 문제'
오개념이 생기지 않도록
수학 구멍을 메꾸어준다.

'구멍탈출'
수학 구멍에서 벗어날 수
있도록 도와준다.

차례

1 유리수와 소수

2 식의 계산

2단원은 계산이 많아 힘들거야. 하지만 수학의 바탕이 되는 식의 연산이므로 익숙해질 때까지 반복하자.

3 부등식

부등호가 포함된 식의 계산은 낯설고 어렵게 느껴질 수 있으나 개념을 정확하게 이해하면 곧 익숙해질 것이다.

4

5

이제 마지막 단원, 좀 더 힘내서~ 화이팅!

공부 계획표

- **공부할 날짜와 시간을 정확하게 쓰자.**
 날짜는 공부 계획을 세우기 위함이고, 시간은 집중해서 문제를 풀기 위함이다.

- **공부가 끝나면 공부 계획 만족도를 체크해 보자.**
 반성하고 이를 고쳐 실천하려고 노력한다면 수학 실력은 당연히 좋아질 것이다.

- **배운 내용을 3번 반복하자.**
 중요한 것만을 골라 모아 둔 '이것만은 꼭!'과 '또 풀기'는 최소 3번 반복할 것을 권장한다.

• 읽기 편하기 위해 01, 02, 03, …을 1강, 2강, 3강, …으로 표현했습니다.

공부 순서	공부 계획	공부 계획 만족도	반복 횟수
1강	●월●일●시●분 ~ ●월●일●시●분	5 / 4 / 3 / 2 / 1	3 / 2 / 1
2강	●월●일●시●분 ~ ●월●일●시●분	5 / 4 / 3 / 2 / 1	3 / 2 / 1
또 풀기	○월○일○시○분 ~ ○월○일○시○분	5 / 4 / 3 / 2 / 1	3 / 2 / 1
3강	●월●일●시●분 ~ ●월●일●시●분	5 / 4 / 3 / 2 / 1	3 / 2 / 1
4강	●월●일●시●분 ~ ●월●일●시●분	5 / 4 / 3 / 2 / 1	3 / 2 / 1
또 풀기	○월○일○시○분 ~ ○월○일○시○분	5 / 4 / 3 / 2 / 1	3 / 2 / 1
5강	●월●일●시●분 ~ ●월●일●시●분	5 / 4 / 3 / 2 / 1	3 / 2 / 1
6강	●월●일●시●분 ~ ●월●일●시●분	5 / 4 / 3 / 2 / 1	3 / 2 / 1
7강	●월●일●시●분 ~ ●월●일●시●분	5 / 4 / 3 / 2 / 1	3 / 2 / 1
한 번 더 연산	○월○일○시○분 ~ ○월○일○시○분	5 / 4 / 3 / 2 / 1	3 / 2 / 1
또 풀기	○월○일○시○분 ~ ○월○일○시○분	5 / 4 / 3 / 2 / 1	3 / 2 / 1
8강	●월●일●시●분 ~ ●월●일●시●분	5 / 4 / 3 / 2 / 1	3 / 2 / 1
9강	●월●일●시●분 ~ ●월●일●시●분	5 / 4 / 3 / 2 / 1	3 / 2 / 1
10강	●월●일●시●분 ~ ●월●일●시●분	5 / 4 / 3 / 2 / 1	3 / 2 / 1
한 번 더 연산	○월○일○시○분 ~ ○월○일○시○분	5 / 4 / 3 / 2 / 1	3 / 2 / 1
또 풀기	○월○일○시○분 ~ ○월○일○시○분	5 / 4 / 3 / 2 / 1	3 / 2 / 1
11강	●월●일●시●분 ~ ●월●일●시●분	5 / 4 / 3 / 2 / 1	3 / 2 / 1
12강	●월●일●시●분 ~ ●월●일●시●분	5 / 4 / 3 / 2 / 1	3 / 2 / 1
13강	●월●일●시●분 ~ ●월●일●시●분	5 / 4 / 3 / 2 / 1	3 / 2 / 1
또 풀기	○월○일○시○분 ~ ○월○일○시○분	5 / 4 / 3 / 2 / 1	3 / 2 / 1
14강	●월●일●시●분 ~ ●월●일●시●분	5 / 4 / 3 / 2 / 1	3 / 2 / 1
15강	●월●일●시●분 ~ ●월●일●시●분	5 / 4 / 3 / 2 / 1	3 / 2 / 1
또 풀기	○월○일○시○분 ~ ○월○일○시○분	5 / 4 / 3 / 2 / 1	3 / 2 / 1

공부 계획 만족도 체크 ✔

●●●●● 5점 | 목표 날짜와 목표 시간에 맞추어 집중해서 공부하였다.
●●●●● 4점 | 목표 날짜는 맞추었으나 목표 시간은 맞추지 못했다.
●●●●● 3점 | 목표 날짜를 맞추지 않았으나 목표 시간에 맞추어 집중해서 공부했다.
●●●●● 2점 | 목표 날짜와 목표 시간에 공부하지 못했다.
●●●●● 1점 | 공부하다 중간에 멈추었다.

공부 순서	공부 계획	공부 계획 만족도	반복 횟수
16강	●월●일●시●분 ~ ●월●일●시●분	5 / 4 / 3 / 2 / 1	3 / 2 / 1
17강	●월●일●시●분 ~ ●월●일●시●분	5 / 4 / 3 / 2 / 1	3 / 2 / 1
또 풀기	○월 ○일 ○시 ○분 ~ ○월 ○일 ○시 ○분	5 / 4 / 3 / 2 / 1	3 / 2 / 1
18강	●월●일●시●분 ~ ●월●일●시●분	5 / 4 / 3 / 2 / 1	3 / 2 / 1
19강	●월●일●시●분 ~ ●월●일●시●분	5 / 4 / 3 / 2 / 1	3 / 2 / 1
또 풀기	○월 ○일 ○시 ○분 ~ ○월 ○일 ○시 ○분	5 / 4 / 3 / 2 / 1	3 / 2 / 1
20강	●월●일●시●분 ~ ●월●일●시●분	5 / 4 / 3 / 2 / 1	3 / 2 / 1
21강	●월●일●시●분 ~ ●월●일●시●분	5 / 4 / 3 / 2 / 1	3 / 2 / 1
또 풀기	○월 ○일 ○시 ○분 ~ ○월 ○일 ○시 ○분	5 / 4 / 3 / 2 / 1	3 / 2 / 1
22강	●월●일●시●분 ~ ●월●일●시●분	5 / 4 / 3 / 2 / 1	3 / 2 / 1
23강	●월●일●시●분 ~ ●월●일●시●분	5 / 4 / 3 / 2 / 1	3 / 2 / 1
또 풀기	○월 ○일 ○시 ○분 ~ ○월 ○일 ○시 ○분	5 / 4 / 3 / 2 / 1	3 / 2 / 1
24강	●월●일●시●분 ~ ●월●일●시●분	5 / 4 / 3 / 2 / 1	3 / 2 / 1
25강	●월●일●시●분 ~ ●월●일●시●분	5 / 4 / 3 / 2 / 1	3 / 2 / 1
또 풀기	○월 ○일 ○시 ○분 ~ ○월 ○일 ○시 ○분	5 / 4 / 3 / 2 / 1	3 / 2 / 1
26강	●월●일●시●분 ~ ●월●일●시●분	5 / 4 / 3 / 2 / 1	3 / 2 / 1
27강	●월●일●시●분 ~ ●월●일●시●분	5 / 4 / 3 / 2 / 1	3 / 2 / 1
28강	●월●일●시●분 ~ ●월●일●시●분	5 / 4 / 3 / 2 / 1	3 / 2 / 1
또 풀기	○월 ○일 ○시 ○분 ~ ○월 ○일 ○시 ○분	5 / 4 / 3 / 2 / 1	3 / 2 / 1

01
유리수와 소수

03
순환소수

04
공식 이용하여
순환소수를 분수로
나타내기

01 유리수와 소수

1단계

1. 수의 체계

(1) 자연수: 1부터 시작하여 1씩 커지는 수

자연수는 1, <u>소수</u>, <u>합성수</u>로 이루어져 있다.

약수가 1과 자기 자신뿐인 수┘　└약수의 개수가 3개 이상인 수

(2) 정수: 음의 정수(\cdots, -3, -2, -1), 0, 양의 정수(1, 2, 3, \cdots)로 이루어져 있다.

양의 정수는 자연수이며, <u>모든 정수는 분수 꼴로 나타낼 수 있으므로</u> 정수는 유리수이기도 하다.
$$\llcorner\ -2=-\frac{2}{1},\quad 3=\frac{3}{1},\ \cdots$$

(3) 유리수: 음의 유리수$\left(-\frac{1}{6},\ -\frac{2}{7},\ \cdots\right)$, 0, 양의 유리수$\left(+\frac{3}{4},\ +\frac{1}{5},\ \cdots\right)$로 이루어져 있다.

유리수는 정수와 정수가 아닌 유리수로 분류할 수 있다.

2. 수의 모양에 따른 분류

(1) 분수: $\frac{1}{2}$, $\frac{2}{3}$, $\frac{3}{10}$, \cdots 과 같이 $\frac{a}{b}$ (a, b는 정수, $b \neq 0$)의 꼴로 나타낸 수

(2) 소수: 0.1, 0.23, 0.1357, \cdots 과 같이 나타낸 수

[01~04] 다음 □ 안에 알맞은 말을 써넣으시오.

01 자연수는 1, □, 합성수로 이루어져 있다.

02 정수는 음의 정수, □, 양의 정수로 이루어져 있다.

03 유리수는 음의 유리수, 0, □로 이루어져 있다.

04 유리수를 수의 모양에 따라 분수와 □로 나타낼 수 있다.

[05~08] 다음 설명이 옳은 것은 ○표, 옳지 <u>않은</u> 것은 ×표를 하시오.

05 자연수는 소수와 합성수로 분류된다. (　　)

06 0은 자연수이면서 유리수이다. (　　)

07 모든 정수는 유리수로 나타낼 수 있다.
(　　)

08 모든 유리수는 분수로 나타낼 수 있다.
(　　)

중1에서 배운 유리수의 분류를 다시 한 번 복습하면서 수의 분류를 정리한 후 유리수를 유한소수와 무한소수로 분류함을 공부하자.

① 이것만은 꼭! 자연수, 정수, 유리수의 분류

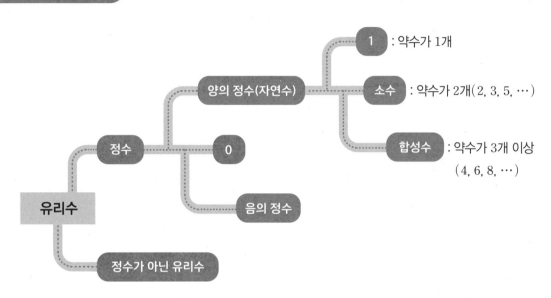

- 1 : 약수가 1개
- 소수 : 약수가 2개 (2, 3, 5, …)
- 합성수 : 약수가 3개 이상 (4, 6, 8, …)

유리수 — 정수 — 양의 정수(자연수) / 0 / 음의 정수
유리수 — 정수가 아닌 유리수

● 정답과 풀이 3쪽

[09~10] 다음 ☐ 안에 알맞은 말을 써넣으시오.

09

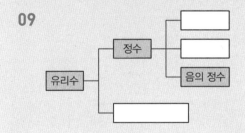

10

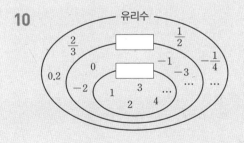

[11~14] 다음 보기에 주어진 수 중에서 해당되는 것을 모두 고르시오.

보기

$$-3, \quad \frac{1}{2}, \quad 0.03, \quad +2,$$
$$\frac{12}{4}, \quad -\frac{7}{5}, \quad -\frac{13}{3}, \quad 0$$

11 양의 정수 _____

12 음의 유리수 _____

13 자연수가 아닌 정수 _____

14 정수가 아닌 유리수 _____

2단계

1. 유리수

(1) 유리수 : 분수 $\dfrac{a}{b}$의 꼴 (a, b는 정수, $b \neq 0$)로 나타낼 수 있는 수

(2) 유리수의 분류 — $1 = \dfrac{1}{1}$, $-2 = -\dfrac{2}{1}$와 같이 나타낼 수 있으므로 정수는 모두 유리수이다.

유리수 ┬ 정수 ┬ 양의 정수(자연수) : 1, 2, 3, …
　　　 │　　 ├ 0
　　　 │　　 └ 음의 정수 : -1, -2, -3, …
　　　 └ 정수가 아닌 유리수 : $\dfrac{1}{2}$, $\dfrac{3}{5}$, $-\dfrac{2}{3}$, 0.5, -1.47, …

2. 소수의 분류

(1) 유한소수 : 소수점 아래에 0이 아닌 숫자가 유한개 인 소수
　└→ 있을 유(有), 한계 한(限), 한계가 있는 소수
　예 0.5, 1.5, 0.12, -2.03

(2) 무한소수 : 소수점 아래에 0이 아닌 숫자가 무한히 계속되는 소수
　└→ 없을 무(無), 한계 한(限), 한계가 없는 소수
　예 0.333…, 1.121212…, $\pi (= 3.141592…)$

[01~04] 다음 ☐ 안에 알맞은 수나 말을 써넣으시오.

01 분수 $\dfrac{a}{b}$ (a, b는 정수, $b \neq 0$)의 꼴로 나타낼 수 있는 수는 ☐이다.

02 유리수는 ☐와 정수가 아닌 수로 이루어져 있다.

03 소수점 아래에 0이 아닌 숫자가 무한히 계속되면 ☐소수이다.

04 소수점 아래에 0이 아닌 숫자가 3개 있으면 ☐소수이다.

[05~08] 다음 설명이 옳은 것은 ○표, 옳지 않은 것은 ×표를 하시오.

05 -3, 0은 자연수이면서 정수이다. (　　　)

06 $\dfrac{2}{3}$, $-\dfrac{6}{2}$은 정수이면서 유리수이다. (　　　)

07 $\dfrac{1}{2}$, $-\dfrac{2}{15}$는 소수점 아래에 0이 아닌 숫자가 유한 개이다. (　　　)

08 0.333… 은 무한소수이다. (　　　)

! 이것만은 꼭! 분수를 소수로 분류하기

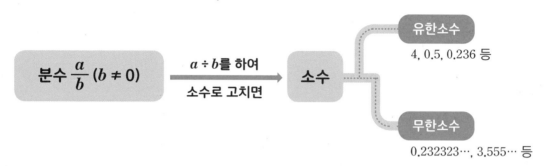

분수와 소수는 수의 모양에 따른 분류이며, 소수는 유한소수와 무한소수로 분류된다.

정답과 풀이 3쪽

> (분자)÷(분모)이면 소수로 나타낼 수 있다.

[09~13] 다음 분수를 소수로 나타내고, 소수점 아래에 0이 아닌 숫자가 유한개이면 ○표, 무한히 계속되면 ×표를 하시오.

	(소수)	(○/×)
09 $\frac{1}{5}$	_____	_____
10 $\frac{1}{3}$	_____	_____
11 $\frac{3}{4}$	_____	_____
12 $\frac{2}{3}$	_____	_____
13 $\frac{7}{8}$	_____	_____

[14~18] 다음 수를 보고 유한소수이면 '유한', 무한소수이면 '무한'이라고 쓰시오.

14 1.25 _____

15 1.232323··· _____

16 −3.053 _____

17 0.37432··· _____

18 π _____

[01~04] 다음 설명이 옳은 것은 ○표, 옳지 <u>않은</u> 것은 ×표를 하시오.

01 정수는 양의 정수, 음의 정수, 0으로 이루어져 있다. ()

02 정수는 분수 $\dfrac{a}{b}$(a, b는 정수, $b \neq 0$)의 꼴이 아니므로 유리수가 아니다. ()

03 유리수는 정수와 정수가 아닌 유리수로 이루어져 있다. ()

04 정수는 유한소수와 무한소수로 이루어져 있다. ()

05 다음 중 정수가 <u>아닌</u> 유리수를 모두 고르시오.

$$-3, \quad \dfrac{1}{2}, \quad -\dfrac{1}{7}, \quad 0.35, \quad 0$$

06 다음 중 자연수가 <u>아닌</u> 정수를 모두 고르면?
[정답 2개]

① $-\dfrac{10}{2}$ ② 0 ③ 2

④ $\dfrac{11}{3}$ ⑤ $\dfrac{12}{4}$

07 다음 표 안에 주어진 수와 관계있는 것은 ○표, 관계<u>없는</u> 것은 ×표를 하시오.

	-2	0	$\dfrac{4}{5}$
자연수			
자연수가 아닌 정수			
정수가 아닌 유리수			

08 다음 중 정수가 <u>아닌</u> 유리수를 모두 고르면?
[정답 2개]

① $-\dfrac{6}{2}$ ② $\dfrac{1}{3}$ ③ -0.5

④ 0 ⑤ -4

🔺 해설 **꼭** 보기

09 다음 수에 대한 설명으로 옳은 것은?

$$0.03, \quad -\dfrac{3}{4}, \quad +9, \quad 0, \quad 0.12, \quad \pi$$

① 자연수의 개수는 2개이다.

② 정수의 개수는 1개이다.

③ 자연수가 아닌 정수의 개수는 1개이다.

④ 정수가 아닌 유리수의 개수는 4개이다.

⑤ 무한소수는 없다.

정답과 풀이 3쪽

[01~05] 다음 분수를 소수로 나타낼 때 유한소수이면 '유한', 무한소수이면 '무한'이라고 쓰시오.

01 $\dfrac{2}{9}$

02 $-\dfrac{1}{6}$

03 $\dfrac{7}{4}$

04 $-\dfrac{3}{11}$

05 $\dfrac{8}{25}$

06 다음 분수 중 유한소수로 나타낼 수 있는 것을 모두 고르시오.

$$\dfrac{1}{2}, \quad \dfrac{2}{15}, \quad \dfrac{1}{60}, \quad \dfrac{5}{8}, \quad \dfrac{1}{3}$$

[07~09] 다음 설명이 옳은 것은 ○표, 옳지 않은 것은 ×표를 하시오.

07 모든 유리수는 정수 또는 소수로 나타낼 수 있다. ()

08 자연수와 정수는 모두 분수 $\dfrac{a}{b}$(a, b는 정수, $b \neq 0$)의 꼴로 나타낼 수 있다. ()

09 유한소수는 소수점 아래의 0이 아닌 숫자가 끊임없이 나타난다. ()

10 다음 중 유한소수를 모두 고르면? [정답 2개]

① 0.35 　　　　 ② 0.222…

③ 7.2 　　　　 ④ 1.030303…

⑤ 0.247589…

11 다음 중 무한소수로 나타낼 수 있는 것을 모두 고르면? [정답 2개]

① $-\dfrac{1}{8}$ 　　 ② $\dfrac{3}{5}$ 　　 ③ $\dfrac{5}{12}$

④ $\dfrac{1}{8}$ 　　 ⑤ π

02 유한소수로 나타낼 수 있는 분수

1 — 중학 1학년

1. 10의 거듭제곱의 꼴을 이용하여 분수를 소수로 나타내기

(1) 분모가 10의 거듭제곱의 꼴인 경우: 분모가 10이면 소수 한 자리 수로, 분모가 100이면 소수 두 자리 수로, 분모가 1000이면 소수 세 자리 수로 나타낸다.

예 $\dfrac{1}{10}=0.1$, $\dfrac{3}{100}=0.03$, $\dfrac{6}{1000}=0.006$

(2) 분모가 10의 거듭제곱의 꼴이 아닌 경우: 분모를 10, 100, 1000, …으로 만든 후 소수로 고친다.

예 $\dfrac{1}{2}=\dfrac{5}{2\times 5}=\dfrac{5}{10}=0.5$, $\dfrac{3}{20}=\dfrac{3\times 5}{20\times 5}=\dfrac{15}{100}=0.15$

2. 소인수분해를 이용하여 분수를 소수로 나타내기

(1) 분모를 소인수분해한다.

(2) 분모, 분자에 적당한 수를 곱하여 분모를 $10=2\times 5$, $100=2^2\times 5^2$, $1000=2^3\times 5^3$의 꼴로 만든다.

예 $\dfrac{1}{40}=\dfrac{1}{2^3\times 5}=\dfrac{1\times 5^2}{2^3\times 5\times 5^2}=\dfrac{5^2}{2^3\times 5^3}=\dfrac{25}{10^3}=\dfrac{25}{1000}=0.025$

분모가 10의 거듭제곱의 꼴이 되도록 한다.

[01~05] 다음 분수를 소수로 나타내시오.

01 $\dfrac{3}{10}$ _____

02 $\dfrac{7}{100}$ _____

03 $\dfrac{13}{100}$ _____

04 $\dfrac{46}{100}$ _____

05 $\dfrac{125}{1000}$ _____

[06~10] 다음 분수를 10의 거듭제곱의 꼴로 바꾸어 소수로 나타내시오.

06 $\dfrac{4}{5}=\dfrac{4\times \boxed{}}{5\times \boxed{}}=\boxed{}$

07 $\dfrac{3}{4}$ _____

08 $\dfrac{7}{25}$ _____

09 $\dfrac{8}{40}$ _____

10 $\dfrac{12}{125}$ _____

20 중학 매3수학 2-1

분수를 소수로 나타내면 어떤 분수는 유한소수가 된다. 이런 분수들의 특징을 알고, 이를 이용하여 유한소수와 무한소수를 구분해 보자.

매 1, 2, 3 …

! 이것만은 꼭! $\frac{1}{10}$, $\frac{1}{100}$, $\frac{1}{1000}$ 의 특징

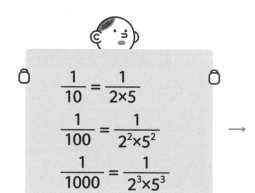

$$\frac{1}{10} = \frac{1}{2 \times 5}$$

$$\frac{1}{100} = \frac{1}{2^2 \times 5^2}$$

$$\frac{1}{1000} = \frac{1}{2^3 \times 5^3}$$

→ 분모가 10, 100, 1000일 때 분모의 소인수는 2와 5뿐이다.

분모에 적당한 수를 곱하여 $10=2 \times 5$, $100=2^2 \times 5^2$, $1000=2^3 \times 5^3$ 의 꼴로 만든다.

● 정답과 풀이 5쪽

[11~15] 다음 분수의 분모를 소인수분해하여 나타내시오.

11 $\frac{1}{10} = \frac{1}{2 \times \boxed{}}$

12 $\frac{5}{12}$ _____

13 $\frac{1}{100}$ _____

14 $\frac{11}{175}$ _____

15 $\frac{1}{1000}$ _____

[16~20] 다음 분수의 분모를 소인수분해한 다음, 분모에 적당한 수를 곱하여 소수로 나타내시오.

16 $\frac{1}{4} = \frac{1}{2^2} = \frac{1 \times \boxed{}}{2^2 \times \boxed{}} = \frac{\boxed{}}{100} = \boxed{}$

17 $\frac{1}{25}$ _____

18 $\frac{1}{20}$ _____

19 $\frac{7}{50}$ _____

20 $\frac{3}{250}$ _____

1. **유한소수**: 소수점 아래에 0이 아닌 숫자가 유한개인 소수 예 0.7, 0.03, 0.005

2. **유한소수로 나타낼 수 있는 분수의 특징**

(1) 유한소수는 분모가 $\underline{10, 100, 1000, \cdots}$인 분수의 꼴로 나타낼 수 있다.
→ 10의 거듭제곱

예 $0.7 = \frac{7}{10}$, $0.03 = \frac{3}{100}$, $0.005 = \frac{5}{1000}$

(2) 유한소수를 기약분수로 나타낼 때, 분모를 소인수분해하면 소인수는 항상 2 또는 5뿐이다.

예 $\frac{7}{10} = \frac{7}{2 \times 5}$, $\frac{3}{20} = \frac{3}{2^2 \times 5}$, $\frac{7}{50} = \frac{7}{2 \times 5^2}$

3. **어떤 분수를 소수로 나타내지 않고 유한소수인지 여부를 판별하는 방법**

① 분수를 기약분수로 나타낸다.
→ 더 이상 약분되지 않는 분수, 즉 분모, 분자가 서로소이다.
② 분모를 소인수분해한다.

⇨ 분모의 소인수가 2 또는 5뿐이면 ⇨ 유한소수
⇨ 분모의 소인수가 2와 5 이외의 다른 소인수가 있으면 ⇨ 무한소수

[01~05] 다음 기약분수의 분모를 10의 거듭제곱의 꼴로 고쳐서 유한소수로 나타내려고 할 때, □ 안에 알맞은 수를 써넣으시오.

01 $\frac{1}{2} = \frac{1 \times \square}{2 \times \square} = \frac{\square}{10} = \square$

02 $\frac{7}{25} = \frac{7}{5^2} = \frac{7 \times \square}{5^2 \times \square} = \frac{\square}{100} = \square$

03 $\frac{1}{40} = \frac{1}{2^3 \times 5} = \frac{\square}{2^3 \times 5 \times \square} = \frac{\square}{1000} = \square$

04 $\frac{3}{20} = \frac{3}{2^2 \times 5} = \frac{3 \times \square}{2^2 \times 5 \times \square} = \frac{\square}{\square} = \square$

05 $\frac{7}{8} = \frac{7}{2^3} = \frac{7 \times \square}{2^3 \times \square} = \frac{\square}{\square} = \square$

[06~10] 다음 분수 중 유한소수로 나타낼 수 있는 것은 ○표, 유한소수로 나타낼 수 없는 것은 ×표를 하시오.

06 $\frac{1}{2 \times 5}$ ()

07 $\frac{1}{3 \times 5}$ ()

08 $\frac{3}{2 \times 3 \times 5}$ ()

09 $\frac{14}{2^2 \times 5^2 \times 7}$ ()

10 $\frac{3}{3 \times 5 \times 11}$ ()

정답과 풀이 5쪽

! 이것만은 꼭! 분수가 유한소수인지 여부를 3초만에 판별하는 방법

유한소수

$$\frac{\cancel{9}}{60} = \frac{3}{20} = \frac{3}{2^2 \times 5}$$

❶ 기약분수로! ❷ 소인수분해로!

분모의 소인수가 2 또는 5뿐이다.
⇨ 유한소수

무한소수

$$\frac{\cancel{4}}{30} = \frac{2}{15} = \frac{2}{3 \times 5}$$

❶ 기약분수로! ❷ 소인수분해로!

분모가 2와 5 이외의 소인수가 있다.
⇨ 무한소수

> 유한소수를 찾을 때는 반드시 기약분수로 나타낸 후 소인수분해해야 한다.

[11~15] 다음 분수 중 유한소수로 나타낼 수 있는 것은 ○표, 유한소수로 나타낼 수 <u>없는</u> 것은 ×표를 하시오.

11 $\dfrac{4}{25}$ ()

12 $\dfrac{7}{20}$ ()

13 $\dfrac{11}{120}$ ()

14 $\dfrac{3}{150}$ ()

15 $\dfrac{9}{225}$ ()

> A의 값은 분모의 소인수 중 2나 5 이외의 소인수를 약분할 수 있는 수이어야 한다.

[16~20] 다음 분수에 자연수 A를 곱하여 유한소수가 되도록 할 때, 가장 작은 자연수 A의 값을 구하시오.

16 $\dfrac{1}{2^2 \times 3} \times A = \dfrac{1}{2^2}$ _____

17 $\dfrac{3}{2 \times 5 \times 7} \times A$ _____

18 $\dfrac{11}{2^2 \times 3^2 \times 11} \times A$ _____

19 $\dfrac{5}{36} \times A$ _____

20 $\dfrac{3}{56} \times A$ _____

3
단
계

[01~04] 다음 분수 중 유한소수로 나타낼 수 있는 것은 ○표, 유한소수로 나타낼 수 <u>없는</u> 것은 ×표를 하시오.

01 $\dfrac{5}{2^3 \times 5}$　　　　　　　　　(　　)

02 $\dfrac{11}{2^3 \times 3^2 \times 7}$　　　　　　(　　)

03 $\dfrac{13}{39}$　　　　　　　　　(　　)

04 $\dfrac{24}{121}$　　　　　　　　(　　)

05 다음 분수 중 유한소수로 나타낼 수 있는 것을 모두 고르면? [정답 2개]

① $-\dfrac{3}{14}$　　② $\dfrac{2}{3}$　　③ $\dfrac{7}{9}$

④ $\dfrac{9}{30}$　　⑤ $\dfrac{5}{40}$

↑ 해설 꼭 보기

06 다음 분수 중 유한소수로 나타낼 수 <u>없는</u> 것은?

① $\dfrac{9}{2 \times 3 \times 5}$　　② $\dfrac{21}{2 \times 7}$　　③ $\dfrac{15}{2 \times 3 \times 7}$

④ $\dfrac{18}{2^3 \times 3^2}$　　⑤ $\dfrac{33}{2^2 \times 5^2 \times 11}$

07 다음은 분수 $\dfrac{11}{20}$ 을 유한소수로 나타내는 과정이다. a, b, c의 값을 각각 구하시오.

$$\frac{11}{20} = \frac{11}{2^2 \times 5} = \frac{11 \times a}{2^2 \times 5 \times a} = \frac{b}{100} = c$$

$a=$＿＿＿＿＿, 　$b=$＿＿＿＿＿, 　$c=$＿＿＿＿＿

💬 구멍 문제

08 다음은 분수 $\dfrac{7}{50}$ 을 유한소수로 나타내는 과정이다. a, b, c의 값을 각각 구하시오.

$$\frac{7}{50} = \frac{7}{2 \times 5^2} = \frac{7 \times a}{2 \times 5^2 \times a} = \frac{14}{b} = c$$

$a=$＿＿＿＿＿, 　$b=$＿＿＿＿＿, 　$c=$＿＿＿＿＿

09 다음은 분수 $\dfrac{1}{40}$ 을 유한소수로 나타내는 과정이다. $a+b+c$의 값을 구하시오.

$$\frac{1}{40} = \frac{b}{2^3 \times a \times b} = c$$

정답과 풀이 6쪽

[01~04] 다음 분수를 소수로 나타낼 때, 유한소수가 되도록 하는 가장 작은 자연수 a의 값을 구하시오.

01 $\dfrac{a}{2 \times 3 \times 5}$

02 $\dfrac{a}{2^2 \times 3^2 \times 5^2}$

03 $\dfrac{a}{2^2 \times 3 \times 5 \times 7}$

04 $\dfrac{a}{2^3 \times 5^2 \times 11}$

05 분수 $\dfrac{1}{60} \times x$를 소수로 나타내면 유한소수가 될 때, x의 값이 될 수 있는 가장 작은 자연수를 구하시오.

구멍 문제

06 분수 $\dfrac{11}{72} \times x$를 소수로 나타내면 유한소수가 될 때, x의 값이 될 수 있는 가장 작은 두 자리 자연수를 구하시오.

해설 꼭 보기 구멍 문제

07 분수 $\dfrac{3}{2 \times 5 \times x}$을 소수로 나타내면 유한소수가 될 때, 10 미만의 자연수 x를 모두 구하시오.

> $\dfrac{3}{2 \times 5 \times x}$이 유한소수가 되도록 하는 x의 값은 2나 5의 거듭제곱, 3의 약수 또는 이들의 곱으로 이루어진 수이다.

08 분수 $\dfrac{7}{2^2 \times x}$을 소수로 나타내면 유한소수가 될 때, 10 미만의 자연수 x의 개수를 구하시오.

해설 꼭 보기 구멍 문제

09 두 분수 $\dfrac{9}{22}$와 $\dfrac{21}{90}$에 어떤 자연수 n을 각각 곱하여 두 분수 모두 유한소수로 나타내려고 한다. 이때 n의 값이 될 수 있는 가장 작은 자연수를 구하시오.

 또 풀기

01 다음은 분수 $\frac{11}{40}$ 을 유한소수로 나타내는 과정이다. a, b, c, d의 값을 각각 구하시오.

$$\frac{11}{40} = \frac{11}{2^a \times 5} = \frac{11 \times b}{2^a \times 5 \times b} = \frac{275}{c} = d$$

$a=$ _____, $b=$ _____, $c=$ _____, $d=$ _____

 구멍탈출

어떤 분수가 $\frac{A}{10^n}$의 꼴로 나타낼 수 있으면 유한소수이다.

이때 $\frac{A}{10^n}$의 꼴을 만들기 위해서는 분모의 소인수 2와 5의 지수가 같아지도록 해야 된다. 즉,

① $\frac{A}{10} = \frac{A}{2 \times 5}$

② $\frac{A}{100} = \frac{A}{10^2} = \frac{A}{2^2 \times 5^2}$

③ $\frac{A}{1000} = \frac{A}{10^3} = \frac{A}{2^3 \times 5^3}$

02 분수 $\frac{3}{525} \times x$를 소수로 나타내면 유한소수가 될 때, x의 값이 될 수 있는 가장 작은 두 자리 자연수를 구하시오.

구멍탈출

유한소수가 되도록 하는 자연수 x의 값을 구할 때는 분모의 소인수 중 2 또는 5 이외의 소인수를 약분하여 없앨 수 있는 수이어야 한다.

문제를 푸는 순서는

① 주어진 분수를 기약분수로 고치고

② 분모를 소인수분해하고

③ 분모의 소인수 중 2 또는 5 이외의 소인수를 약분하기 위해서 소인수의 공배수를 찾는다.

친구의 구멍 문제 **A** 내가 바로 잡기

다음 표 안에 주어진 수와 관계있는 것은 ○표, 관계없는 것은 ×표를 하시오.

	-3	0	$\frac{2}{3}$	0.23
정수이면서 유리수				
정수가 아닌 유리수				

친구풀이

유리수는 분수의 꼴로 나타낼 수 있으므로 정수이면서 유리수는 -3이고, 정수가 아닌 유리수는 $\frac{2}{3}$이다.

03 분수 $\dfrac{7}{5^2 \times x}$ 을 소수로 나타내면 유한소수가 될 때, 15 미만의 자연수 x는 몇 개인지 구하시오.

구멍탈출

분모의 소인수가 2 또는 5뿐이면 그 분수는 유한소수로 나타낼 수 있다. 그러므로 $\dfrac{7}{5^2 \times x}$이 유한소수가 되기 위해서는 x의 값은 다음과 같은 꼴이어야 한다.
① 2의 거듭제곱인 수
② 5의 거듭제곱인 수
③ 7의 약수(1도 포함)
④ 2, 5, 7의 곱으로 이루어진 수

04 두 분수 $\dfrac{1}{6}$과 $\dfrac{1}{55}$에 어떤 자연수를 곱하여 두 분수 모두 유한소수로 나타내려고 한다. 이때 곱할 수 있는 가장 작은 자연수를 구하시오.

구멍탈출

$\dfrac{1}{6} = \dfrac{1}{2 \times 3}$, $\dfrac{1}{55} = \dfrac{1}{5 \times 11}$이 유한소수가 되려면 분모의 소인수가 2 또는 5만 있어야 하므로 곱하는 자연수는 2나 5를 제외한 분모에 있는 소인수 3, 11의 공배수이어야 한다.

친구의 구멍 문제 **B** — 내가 바로 잡기

다음 분수 중 유한소수로 나타낼 수 있는 것을 고르면?

① $\dfrac{4}{12}$ ② $\dfrac{9}{15}$ ③ $\dfrac{5}{8}$

④ $\dfrac{33}{2 \times 7}$ ⑤ $\dfrac{9}{2^3 \times 3^3 \times 5}$

친구풀이

분모의 소인수가 2 또는 5만 있으면 유한소수이므로 유한소수로 나타낼 수 있는 것은 ③이다.

03 순환소수

2단계

1. 순환소수

(1) 순환소수: 무한소수 중에서 소수점 아래의 어떤 자리에서부터 일정한 숫자의 배열이 한없이 되풀이되는 소수

　예 0.555…, 3.1232323…, 0.125125125…
→ 0.555…의 순환마디는 5
3.1232323…의 순환마디는 23
0.125125125…의 순환마디는 125

(2) 순환마디: 순환소수의 소수점 아래에서 숫자의 배열이 한없이 되풀이되는 한 부분

2. 순환소수의 표현: 순환마디의 양 끝의 숫자 위에 점을 찍어 나타낸다.

(1) 순환마디의 숫자가 1개일 때

　예 0.333… ⇨ $0.\dot{3}$ (○), $0.\dot{3}\dot{3}$ (×)

(2) 순환마디의 숫자가 2개일 때

　예 0.232323… ⇨ $0.\dot{2}\dot{3}$ (○), $0.2\dot{3}\dot{2}$ (×)

(3) 순환마디의 숫자가 3개 이상일 때

　예 1.345345345… ⇨ $1.\dot{3}4\dot{5}$ (○), $1.\dot{3}\dot{4}\dot{5}$ (×)
└→ 맨 앞과 맨 뒤만 점을 찍는다.

> 순환마디는 소수점 아래에서 맨 처음으로 되풀이되는 부분으로 항상 첫번째에 나오는 것은 아니므로 주의해야 한다.

[01~05] 다음 순환소수의 순환마디를 구하시오.

01 0.666…　_____

02 0.1555…　_____

03 0.323232…　_____

04 0.1393939…　_____

05 1.103103103…　_____

[06~10] 다음 순환소수를 순환마디를 이용하여 간단히 나타내시오.

06 0.999….　_____

07 0.181818…　_____

08 0.26777…　_____

09 1.0545454…　_____

10 1.567567567…　_____

순환이라는 것은 한없이 되풀이되는 것을 말한다. 순환소수는 소수점 아래의 숫자가 한없이 되풀이되는 것이다. 이처럼 뜻을 알고 공부하면 개념이 쉬워진다.

❗ 이것만은 꼭! 순환소수를 정확하게 표현하는 방법

| 순환소수의 표현 | → | ❶ 반드시 소수점 아래에서
❷ 반드시 처음으로 반복되는 부분에
❸ 반드시 반복되는 숫자의 양 끝에만 점을 찍는다. |

3.253253253… 에서
순환마디 ⇨ 253 (○), 325 (×)
순환소수의 표현 ⇨ 3.2̇5̇3̇ (○), 3.25̇3̇ (×)

● 정답과 풀이 8쪽

[11~15] 다음 순환소수의 순환마디의 숫자의 개수를 구하시오.

11 0.2444…

12 1.0555…

13 1.125125125…

14 7.227227227…

15 2.0818181…

[16~19] 다음 분수를 소수로 고친 후 순환마디를 이용하여 간단히 나타내시오.

	(소수)	(순환소수로 표현)
16 $\frac{1}{6}$	_____	_____
17 $\frac{2}{15}$	_____	_____
18 $\frac{28}{9}$	_____	_____
19 $\frac{4}{11}$	_____	_____

1. 10의 거듭제곱을 이용하여 순환소수를 분수로 나타내기

① 순환소수를 x로 놓는다.
② 양변에 10의 거듭제곱을 곱하여 소수점 아래 부분이 같은 두 식을 만든다.
③ ②의 두 식을 변끼리 빼서 x를 구한다.

예 순환소수 $0.\dot{1}\dot{2}$를 분수로 나타내시오.

① $0.\dot{1}\dot{2}$를 x라 하면

$$x = 0.121212\cdots \quad \cdots \text{㉠}$$

└ 10의 거듭제곱을 곱해서 소수점 아래의 무한히 반복되는 부분을 없앨 수 있는 식을 만들 수 있기 때문이다.

② 소수점이 첫 순환마디의 뒤에 오도록 ㉠의 양변에 100을 곱하면

$$100x = 12.121212\cdots \quad \cdots \text{㉡}$$

③ ㉠과 ㉡의 우변에 있는 두 수는 소수점 아래 부분이 같으므로 ㉡에서 ㉠을 변끼리 빼면 우변에는 정수만 남는다.

$$99x = 12 \qquad \therefore x = \frac{12}{99} = \frac{4}{33}$$

$$\begin{array}{r} 100x = 12.121212\cdots \\ -) \quad x = \ \ 0.121212\cdots \\ \hline 99x = 12 \end{array}$$

두 식을 변끼리 빼면 소수점 아래 부분이 없어지므로 두 수의 차가 정수가 된다.

순환소수에 10의 거듭제곱을 곱하여 소수점 아래의 부분이 같은 두 식을 만들어 빼면 소수점 아래의 부분을 없앨 수 있어 순환소수를 분수로 나타낼 수 있다.

[01~03] 다음은 순환소수를 분수로 나타내는 과정이다. ☐ 안에 알맞은 수를 순서대로 써넣으시오.

01 $0.\dot{3}$

$0.\dot{3}$을 x라 하면

$$x = 0.333\cdots \quad \cdots \text{㉠}$$

㉠의 양변에 ☐을 곱하면

$$\boxed{}\,x = 3.333\cdots \quad \cdots \text{㉡}$$

㉡에서 ㉠을 변끼리 빼면

$$\begin{array}{r} \boxed{}\,x = 3.333\cdots \\ -) \quad x = 0.333\cdots \\ \hline \boxed{}\,x = \boxed{} \end{array}$$

$$\therefore x = \boxed{}$$

02 $0.\dot{5}\dot{2}$

$0.\dot{5}\dot{2}$를 x라 하면 $x = 0.525252\cdots$

$$\begin{array}{r} \boxed{}\,x = 52.525252\cdots \\ -) \quad x = \ \ 0.525252\cdots \\ \hline \boxed{}\,x = \boxed{} \end{array}$$

$$\therefore x = \boxed{}$$

03 $0.\dot{1}2\dot{3}$

$0.\dot{1}2\dot{3}$을 x라 하면 $x = 0.123123123\cdots$

$$\begin{array}{r} \boxed{}\,x = 123.123123123\cdots \\ -) \quad x = \ \ 0.123123123\cdots \\ \hline \boxed{}\,x = \boxed{} \end{array}$$

$$\therefore x = \boxed{}$$

순환소수를 분수로 표현하는 방법

$x=0.\dot{4}\dot{5}=0.454545\cdots$ 에서 ← 순환소수를 x라 한다.

$100x=45.454545\cdots$ ← 소수점이 첫 순환마디 뒤에 오도록 100을 곱한다.

$-)\quad x=\ \ 0.454545\cdots$ ← 소수점 아래 부분이 같도록 자릿수를 맞춘다.

$\overline{\quad 99x=45 \quad}$ ← 두 식을 변끼리 뺀다.

$$\therefore x=\frac{45}{99}=\frac{5}{11}$$

기약분수로 나타낸다.

소수점 아래 바로 순환마디가 오지 않으면
분자는 전체의 수에서 순환하지 않는 부분
의 수를 뺀 형태가 되어야 한다.

[04~06] 다음은 순환소수를 분수로 나타내는 과정이다.
□ 안에 알맞은 수를 순서대로 써넣으시오.

04 $0.4\dot{3}$

$0.4\dot{3}$을 x라 하면

$\quad x=0.4333\cdots \quad\quad \cdots \text{㉠}$

㉠의 양변에 □을 곱하면

$\quad \boxed{}x=43.333\cdots \quad\quad \cdots \text{㉡}$

㉠의 양변에 □을 곱하면

$\quad \boxed{}x=4.333\cdots \quad\quad \cdots \text{㉢}$

㉡에서 ㉢을 빼면

$\quad\ \ \boxed{}x=43.333\cdots$

$-)\ \boxed{}x=\ \ 4.333\cdots$

$\quad\ \ \overline{\boxed{}x=\boxed{}}$

$\therefore x=\boxed{}$

05 $0.8\dot{7}$

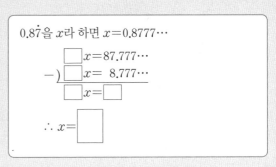

$0.8\dot{7}$을 x라 하면 $x=0.8777\cdots$

$\quad\ \ \boxed{}x=87.777\cdots$

$-)\ \boxed{}x=\ \ 8.777\cdots$

$\quad\ \ \overline{\boxed{}x=\boxed{}}$

$\therefore x=\boxed{}$

06 $1.2\dot{1}$

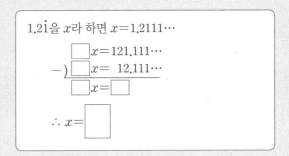

$1.2\dot{1}$을 x라 하면 $x=1.2111\cdots$

$\quad\ \ \boxed{}x=121.111\cdots$

$-)\ \boxed{}x=\ \ 12.111\cdots$

$\quad\ \ \overline{\boxed{}x=\boxed{}}$

$\therefore x=\boxed{}$

꼭 풀기

[01~03] 다음 설명이 옳은 것은 ○표, 옳지 <u>않은</u> 것은 ×표를 하시오.

01 0.2979797…의 순환마디의 숫자의 개수는 3개이다. ()

02 3.232323…의 순환마디는 23이다. ()

03 2.050505…를 순환마디를 이용하여 순환소수로 나타내면 $2.\dot{0}5$이다. ()

분수 ⇨ (분자)÷(분모) ⇨ 소수

04 분수 $\dfrac{1}{30}$을 소수로 나타낼 때, 순환마디를 구하시오.

05 다음 중 순환소수의 표현이 옳은 것을 모두 고르면? [정답 2개]

① $1.3555\cdots=1.3\dot{5}$

② $1.241241241\cdots=\dot{1}.2\dot{4}\dot{1}$

③ $1.305305305\cdots=1.\dot{3}0\dot{5}$

④ $5.353535\cdots=5.\dot{3}\dot{5}$

⑤ $0.0212121\cdots=0.0\dot{2}\dot{1}$

06 다음 분수 또는 소수를 순환마디를 이용하여 순환소수로 나타내시오.

	순환마디	순환소수로 표현
$\dfrac{1}{9}$		
$\dfrac{7}{3}$		
0.2030303…		
1.935935935…		

⬆ 해설 꼭 보기

07 분수 $\dfrac{12}{11}$를 소수로 나타낼 때, 소수점 아래 30번째 자리의 숫자를 구하시오.

08 분수 $\dfrac{3}{11}$을 소수로 나타낼 때, 소수점 아래 25번째 자리의 숫자를 a, 30번째 자리의 숫자를 b라 한다. 이때 $b-a$의 값을 구하시오.

[01~03] 순환소수 $x=1.2212121\cdots$에 대한 설명이 옳은 것은 ○표, 옳지 <u>않은</u> 것은 ×표를 하시오.

01 순환소수 x의 순환마디는 221이다. (　　　)

02 순환마디를 이용하여 순환소수를 나타내면 $1.2\dot21$이다. (　　　)

03 순환소수 x를 분수로 나타내면 $x=\dfrac{403}{330}$이다. (　　　)

🔼 해설 꼭 보기

[04~06] 다음 순환소수를 분수로 나타낼 때, 가장 편리한 식을 보기에서 찾아 쓰시오.

> **보기**
>
> ㉠ $10x-x$　　　　㉡ $100x-x$
>
> ㉢ $100x-10x$　　㉣ $1000x-10x$

04 $2.\dot5$

05 $0.\dot2\dot1$

06 $0.15\dot3$

[07~08] 다음은 순환소수를 분수로 나타내는 과정이다. □ 안에 알맞은 수를 순서대로 써넣으시오.

07 $0.\dot3\dot5$

> $0.\dot3\dot5$를 x라 하면
>
> 　　$x=0.353535\cdots$　　　\cdots ㉠
>
> ㉠의 양변에 □을 곱하면
>
> 　　□$x=35.3535\cdots$　　\cdots ㉡
>
> ㉡에서 ㉠을 변끼리 빼면
>
> 　　　□$x=35.353535\cdots$
>
> $-)$　　　$x=\ 0.353535\cdots$
>
> 　　　□$x=$□
>
> $\therefore\ x=$□

08 $1.7\dot3$

> $1.7\dot3$을 x라 하면 $x=$□
>
> 　　□$x=173.333\cdots$
>
> $-)\ \ 10x=$□$.333\cdots$
>
> 　　□$x=$□
>
> $\therefore\ x=$□

09 순환소수 $3.\dot18$을 분수로 나타낸 것을 A, $0.\dot16$을 분수로 나타낸 것을 B라 할 때, $A+B$의 값을 구하시오.

04 공식을 이용하여 순환소수를 분수로 나타내기

2-중학 2학년

2단계

1. 소수점 아래 바로 순환마디가 오는 경우

(1) **분모: 순환마디의 숫자의 개수만큼 9를 쓴다.** → 순환마디가 1개이면 분모 9
순환마디가 2개이면 분모 99
(2) **분자: (전체의 수) − (순환하지 않는 부분의 수)** 순환마디가 3개이면 분모 999

예 $0.\dot{2}=\dfrac{2}{9}$, $0.\dot{2}\dot{3}=\dfrac{23}{99}$, $0.\dot{1}0\dot{3}=\dfrac{103}{999}$, $1.\dot{2}\dot{5}=\dfrac{125-1}{99}=\dfrac{124}{99}$

순환마디 숫자 1개 순환마디 숫자 2개 순환마디 숫자 3개 순환마디 숫자 2개

2. 소수점 아래 바로 순환마디가 오지 않는 경우

(1) 분모: 순환마디의 숫자의 개수만큼 9를 쓰고, 그 뒤에 소수점 아래 순환마디에 포함되지 않는 숫자의 개수만큼 0을 쓴다.

(2) 분자: (전체의 수) − (순환하지 않는 부분의 수)

예 $0.1\dot{2}=\dfrac{12-1}{90}=\dfrac{11}{90}$, $0.1\dot{2}\dot{3}=\dfrac{123-12}{900}=\dfrac{111}{900}=\dfrac{37}{300}$

소수점 아래 순환마디 숫자 1개, 소수점 아래 순환마디 숫자 1개,
순환하지 않는 숫자 1개 ⇨ 분모 90 순환하지 않는 숫자 2개 ⇨ 분모 900

[01~04] 다음 □ 안에 알맞은 수를 써넣으시오.

01 $0.\dot{5}=\dfrac{\boxed{}}{9}$

02 $0.\dot{6}\dot{1}=\dfrac{61}{\boxed{}}$

03 $0.\dot{1}3\dot{3}=\boxed{}$

04 $2.\dot{8}=\dfrac{\boxed{}-\boxed{}}{9}=\dfrac{\boxed{}}{9}$

[05~08] 공식을 이용하여 순환소수를 분수로 나타내시오.

05 $0.\dot{8}$ _____

06 $0.\dot{4}\dot{1}$ _____

07 $0.\dot{1}8\dot{1}$ _____

08 $1.\dot{7}$ _____

공식은 계산 법칙을 정리한 것이다. 순환소수를 분수로 나타내는 공식을 알면
3초 안에 순환소수를 분수로 표현할 수 있다. 따라서 공식은 기억 또 기억하자.

! 이것만은 꼭! 공식을 이용하여 순환소수를 분수로 나타내기

소수점 아래 순환마디가 바로 올 때

전체의 수 $\overbrace{}$ 순환하지 않는 부분의 수

$$a.\dot{b}c\dot{d} = \frac{abcd - a}{999}$$

순환마디의 숫자 3개 → 999

소수점 아래 순환마디가 바로 오지 않을 때

전체의 수 $\overbrace{}$ 순환하지 않는 부분의 수

$$a.b\dot{c}\dot{d} = \frac{abcd - ab}{990}$$

순환마디의 숫자 2개 → 99 ⎤ 990
순환하지 않는 숫자 1개 → 0 ⎦

분모는 소수점 아래 순환마디의 개수만큼 9를 먼저 쓰고, 순환하지 않는 숫자의 개수만큼 0을 붙인다.

분자는 (소수점 상관없이 전체의 수)-(소수점 상관없이 순환하지 않는 수)를 써야 한다.

● 정답과 풀이 10쪽

[09~12] 다음 ☐ 안에 알맞은 수를 써넣으시오

09 $0.2\dot{1} = \dfrac{21 - 2}{\boxed{}} = \boxed{}$

10 $0.2\dot{5}\dot{7} = \dfrac{257 - \boxed{}}{\boxed{}} = \boxed{}$

11 $0.10\dot{3} = \dfrac{\boxed{} - \boxed{}}{\boxed{}} = \boxed{}$

12 $1.0\dot{4}\dot{5} = \dfrac{\boxed{} - \boxed{}}{\boxed{}} = \boxed{}$

[13~16] 공식을 이용하여 순환소수를 분수로 나타내시오.

13 $0.3\dot{2}$ _____

14 $0.57\dot{9}$ _____

15 $1.01\dot{2}$ _____

16 $0.6\dot{2}\dot{1}$ _____

1. **순한소수가 포함된 식의 계산**: 순환소수를 분수로 고쳐 계산한다.

예 $0.\dot2 + 0.\dot3 = \dfrac{2}{9} + \dfrac{3}{9} = \dfrac{5}{9}$ → 분모가 같으므로 분자만 더한다.

2. **순환소수가 포함된 부등식**: 순환소수를 분수로 고쳐 계산한다.

예 $\dfrac{1}{3} < 0.\dot x < 1$ ⋯ ❶ 순환소수를 분수로!

$\dfrac{3}{9} < \dfrac{x}{9} < \dfrac{9}{9}$ ⋯ ❷ 분모를 통분!

⇨ 만족하는 자연수 x의 값은 4, 5, 6, 7, 8

3. **유리수와 소수의 관계**

소수 ─┬─ 유한소수(유리수)
　　　└─ 무한소수 ─┬─ 순환소수(유리수) → 유한소수와 순환소수는 분수로 나타낼 수 있으므로 유리수이다.
　　　　　　　　　　　　　　유한소수: $0.5 = \dfrac{1}{2}$, 순환소수: $0.222\cdots = 0.\dot2 = \dfrac{2}{9}$
　　　　　　　　　　└─ 순환하지 않는 무한소수 → π(파이) $= 3.141592\cdots$ 또는 $0.101001000\cdots$과 같이
　　　　　　　　　　　　　　순환소수가 아닌 무한소수가 있다.

2단계

> 순환소수가 포함된 식의 계산은 순환소수를 분수로 고친 후 계산해야 한다.

[01~02] 다음 □ 안에 알맞은 수를 써넣으시오.

01 $0.\dot3 + 0.\dot5 = \dfrac{\square}{9} + \dfrac{\square}{9} = \boxed{}$

02 $0.\dot3\dot3 + 0.\dot2\dot1 = \dfrac{33}{\square} + \dfrac{21}{\square} = \boxed{}$

[03~04] 다음을 계산하여 x의 값을 구하시오.

03 $\dfrac{1}{3} = x + 0.\dot1$ _____

04 $\dfrac{2}{15} = x - 0.0\dot1$ _____

[05~07] 다음을 계산하여 x의 값을 구하시오.

05 $5 = 0.\dot5 \times x$

순환소수 $0.\dot5$를 분수로 나타내면

$0.\dot5 = \boxed{}$ 이므로

$5 = \boxed{} \times x$

$\therefore x = \boxed{}$

06 $30 = 0.\dot3 \times x$ _____

07 $28 = 0.1\dot5 \times x$ _____

❗ 이것만은 꼭! 유리수, 유한소수, 순환소수의 관계

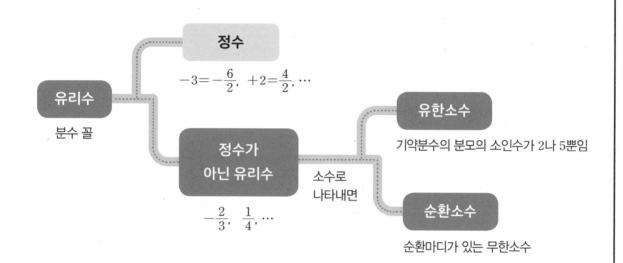

정수

$-3=-\dfrac{6}{2}$, $+2=\dfrac{4}{2}$, …

유리수

분수 꼴

정수가
아닌 유리수

$-\dfrac{2}{3}$, $\dfrac{1}{4}$, …

소수로
나타내면

유한소수

기약분수의 분모의 소인수가 2나 5뿐임

순환소수

순환마디가 있는 무한소수

정답과 풀이 11쪽

순환소수와 분수의 크기 비교는 순환소수를 분수로 나타내어 비교하고, 순환소수끼리의 크기 비교는 순환마디를 풀어 숫자를 나열하여 각 자리의 숫자를 비교한다.

[08~11] 다음 두 수를 비교하여 ○ 안에 <, =, >를 써넣으시오.

08 $0.\dot{9}$ ◯ $\dfrac{1}{10}$

09 $0.0\dot{9}$ ◯ $\dfrac{1}{3}$

10 $0.0\dot{3}$ ◯ $0.0\dot{3}$

11 $0.1\dot{2}\dot{3}$ ◯ $0.\dot{1}2\dot{3}$

[12~15] 다음 설명 중 옳은 것은 ○표, 옳지 않은 것은 ×표를 하시오.

12 유한소수는 유리수이다. ()

13 순환소수는 유리수이다. ()

14 무한소수는 유리수이다. ()

15 순환마디가 없는 무한소수는 유리수이다.
()

[01~03] 다음 □ 안에 알맞은 수나 말을 써넣으시오.

01 순환마디가 소수점 아래 첫째 자리부터 시작하면 분모는 순환마디의 숫자의 개수만큼 □을(를) 쓴다.

02 순환마디가 소수점 아래 첫째 자리부터 시작하지 않으면 순환마디의 숫자의 개수만큼 □을(를) 쓰고, 순환마디에 포함되지 않는 숫자의 개수만큼 □을(를) 쓴다.

03 순환소수를 분수로 나타낼 때, 분자는 (□) − (순환하지 않는 부분의 수)이다.

[04~06] 다음 순환소수를 분수로 나타내시오.

04 $0.\dot{7}$

05 $0.\dot{4}\dot{6}$

06 $3.1\dot{2}$

구멍 문제

07 다음 중 순환소수를 분수로 나타낸 것으로 옳은 것을 모두 고르면? [정답 2개]

① $0.\dot{2}\dot{5} = \dfrac{25}{99}$ ② $2.3\dot{1}\dot{1} = \dfrac{2311}{999}$

③ $3.\dot{1}\dot{5} = \dfrac{315}{99}$ ④ $0.2\dot{5}\dot{3} = \dfrac{251}{999}$

⑤ $0.0\dot{5}\dot{1} = \dfrac{17}{333}$

08 다음 중 순환소수를 분수로 나타내는 과정으로 옳은 것은?

① $1.3\dot{2}\dot{5} = \dfrac{325-3}{990}$

② $2.0\dot{2}\dot{5} = \dfrac{25-2}{990}$

③ $1.0\dot{0}\dot{5} = \dfrac{1005-1}{990}$

④ $3.\dot{7}0\dot{3} = \dfrac{3703-3}{999}$

⑤ $2.0\dot{4}\dot{1} = \dfrac{2041-2}{999}$

해설 꼭 보기 구멍 문제

09 다음을 계산하여 순환마디를 이용하여 나타낸 순환소수 a와 그 순환소수를 기약분수로 나타낸 b를 각각 구하시오.

$$2 + 0.3 + 0.01 + 0.001 + 0.0001 + \cdots$$

[01~03] 다음을 계산하여 구한 x의 값을 분수로 나타내시오.

01 $x = 0.7\dot{3} + 0.2\dot{4}$

02 $\dfrac{1}{45} = x - 0.1\dot{3}$

03 $\dfrac{1}{30} = 0.1\dot{6} \times x$

04 $0.1\dot{5} = 3 \times a$일 때, 만족하는 a의 값을 모두 고르면? [정답 2개]

① $\dfrac{5}{90}$　　② $\dfrac{5}{99}$　　③ $0.0\dot{5}$

④ $0.0\dot{5}$　　⑤ $5.0\dot{5}$

🔺 해설 꼭 보기　　😖 구멍 문제

05 부등식 $\dfrac{1}{6} < 0..\dot{x} < \dfrac{1}{2}$을 만족하는 자연수 x의 값을 모두 구하시오.

06 부등식 $0.\dot{3} < 0..\dot{x} < \dfrac{5}{2}$를 만족하는 한 자리의 자연수 중 가장 큰 값을 a, 가장 작은 값을 b라 할 때, $a+b$의 값을 구하시오.

07 (가), (나)에 알맞은 말을 써넣으시오.

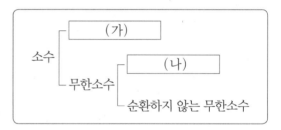

😖 구멍 문제

08 다음 중 옳지 <u>않은</u> 것을 모두 고르면? [정답 2개]

① 무한소수는 유리수가 아니다.

② 순환소수는 분수로 나타낼 수 있다.

③ 순환소수는 무한소수이다.

④ 무한소수는 순환소수이다.

⑤ 유리수를 소수로 나타내면 유한소수 또는 순환소수가 된다.

 또 풀기

01 다음 중 순환소수를 분수로 나타낸 것으로 옳지 <u>않은</u> 것을 모두 고르면? [정답 2개]

① $1.\dot{0}\dot{1} = \dfrac{101}{999}$ ② $0.1\dot{0}\dot{1} = \dfrac{10}{99}$ ③ $3.1\dot{5} = \dfrac{15}{999}$

④ $0.2\dot{7} = \dfrac{5}{18}$ ⑤ $0.\dot{3}0\dot{3} = \dfrac{101}{333}$

→ 구멍탈출

순환소수를 분수로 나타내는 문제에서 수학 구멍이 생기지 않기 위해서는 공식을 정확하게 적용해야 한다.

(1) 분모는 소수점 아래의 수만 보고 판단해야 한다. ①은 소수점 아래 순환마디의 숫자가 2개이므로 분모는 99이다. 전체의 수라고 생각해서 분모가 999라고 착각하지 말아야 한다.

(2) 분자는 (전체의 수) − (순환하지 않는 부분의 수)이다.
①의 분자는 $101 - 1 = 100$을 써야 한다. 많은 친구들이 ③처럼 순환마디만 쓰는 실수를 많이 한다.

02 다음을 계산하여 기약분수 $\dfrac{a}{b}$로 나타낼 때, $a - b$의 값을 구하시오.

$$0.2 + 0.03 + 0.003 + 0.0003 + \cdots$$

→ 구멍탈출

주어진 수를 더하면 0.2333…으로 순환소수임을 알 수 있다.
순환소수 $0.2\dot{3}$은 순환소수를 분수로 나타내는 공식을 이용하여 기약분수로 나타낼 수 있다.

친구의 구멍

문제 ** ─ **내가 바로 잡기

다음 중 순환소수 $x = 2.54\dot{1}$을 분수로 나타낼 때, 가장 간단한 식은?

① $10x - x$ ② $100x - 10x$ ③ $1000x - x$

④ $1000x - 10x$ ⑤ $1000x - 100x$

친구풀이

$x = 2.54\dot{1} = 2.54111\cdots$이므로 순환마디가 소수점에 오도록 만들기 위해 가장 간단한 식은 ③ $1000x - x$이다.

03 부등식 $\dfrac{3}{7} < 0.\dot{x} < 0.\dot{8}$을 만족하는 자연수 x의 개수를 구하시오.

구멍탈출

순환소수가 있는 수의 크기를 비교하는 문제는 하나의 유형으로 통일해야 한다.
(1) 순환소수끼리의 비교

$0.0\dot{1}$ ○ $0.\dot{0}\dot{1}$

⇨ 순환마디를 풀어 숫자를 나열하고 앞의 자릿수부터 비교하면 끝!

$0.0111\cdots$ ○ $0.0101\cdots$

$0.0111\cdots > 0.0101\cdots$

(2) 순환소수와 분수의 비교

$\dfrac{1}{9}$ ○ $0.\dot{3}$

⇨ 순환소수를 분수로 나타내고 분수의 크기를 비교하면 끝!

$\dfrac{1}{9}$ ○ $\dfrac{3}{9}$ 즉, $\dfrac{1}{9} < 0.\dot{3}$

04 다음 중 옳은 것을 모두 고르면? [정답 2개]

① 순환소수는 모두 유리수이다.

② 무한소수는 모두 유리수가 아니다.

③ 유한소수는 모두 유리수가 아니다.

④ 무한소수는 모두 순환소수이다.

⑤ 무한소수 중에는 유리수가 아닌 것도 있다.

구멍탈출

유리수는 분수로 나타낼 수 있는 수이다. 어떤 수가 유리수인지 아닌지를 구분하는 문제는 자주 나오므로 잘 기억해 두자.

· 자연수는 유리수이다. (○)
· 정수는 유리수이다. (○)
· 유한소수는 유리수이다. (○)
· 순환소수는 유리수이다. (○)
· 무한소수는 유리수이다. (×)

친구의 구멍 **문제 B** ─ 내가 바로 잡기

$0.2\dot{1} = 42 \times a$일 때, a의 값을 분수로 나타내시오.

친구풀이

$0.2\dot{1} = \dfrac{21}{90}$이므로 $\dfrac{21}{90} = 42 \times a$

$a = \dfrac{21}{90} \times \dfrac{1}{42} = \dfrac{1}{180}$

02

식의 계산

05 지수법칙

1 단 계

1. **거듭제곱:** 같은 수나 문자를 여러 번 곱한 것 을 간단히 나타낸 것

 (1) 숫자인 경우

 $3 \times 3 = 3^2$ (읽을 때: 3의 제곱), $3 \times 3 \times 3 = 3^3$ (읽을 때: 3의 세제곱)

 (2) 문자인 경우

 $a \times a = a^2$ (읽을 때: a의 제곱), $a \times a \times a = a^3$ (읽을 때: a의 세제곱)

2. **거듭제곱의 밑과 지수**

 (1) 밑: 여러 번 곱한 수 (2) 지수: 곱한 횟수

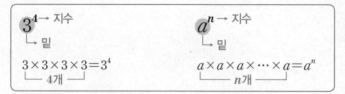

$$3^4 \xrightarrow{} 지수$$
$$\downarrow 밑$$
$$a^n \xrightarrow{} 지수$$
$$\downarrow 밑$$
$$\underbrace{3 \times 3 \times 3 \times 3}_{4개} = 3^4 \qquad \underbrace{a \times a \times a \times \cdots \times a}_{n개} = a^n$$

3. **거듭제곱의 편리성**

 5를 7번 곱한 경우 $5 \times 5 \times 5 \times 5 \times 5 \times 5 \times 5$로 나타내는 것보다 5^7과 같이 5의 거듭제곱으로 나타내면 훨씬 간단하고 편리하다.

[01~04] 다음 ☐ 안에 알맞은 수나 말을 써넣으시오.

01 ☐은 같은 수나 문자를 여러 번 곱한 것을 간단히 나타낸 것이다.

02 거듭제곱에서 2^2, 2^3, 2^4, …과 같이 여러 번 곱한 수가 ☐이다.

03 거듭제곱에서 같은 수를 여러 번 곱한 횟수를 ☐라 한다.

04 5^2은 5의 ☐, 5^3은 5의 ☐으로 읽는다.

[05~08] 다음 거듭제곱의 밑과 지수를 각각 쓰시오.

 밑 지수

05 2^5 _____ _____

06 $\left(\dfrac{2}{3}\right)^4$ _____ _____

07 a^3 _____ _____

08 $\left(\dfrac{1}{a}\right)^2$ _____ _____

중1에서 배운 거듭제곱을 복습하고, 지수의 합, 차, 곱, 분배에 대해서 반복
연습하자. 앞으로 거듭제곱 계산은 계속해서 나오니까~

매 1, 2, 3 …

⚠ **이것만은 꼭!** 자주 혼동하는 5^3과 5×3의 구별

여러 번 곱하면
거듭제곱으로!

5^3은 5가 3번 **곱해져** 있는 것 ⇨ $5×5×5=5^3$

여러 번 더하면
곱셈으로!

5×3은 5가 3번 **더해져** 있는 것 ⇨ $5+5+5=5×3$

● 정답과 풀이 14쪽

[09~12] 다음 거듭제곱의 값을 구하시오.

09 2^3 _____

10 3^4 _____

11 5^3 _____

12 $\left(\dfrac{1}{2}\right)^5$ _____

[13~16] 다음과 같이 식을 쓰고 값을 구하시오.

13 $3+3+3+3=3×\boxed{}=\boxed{}$

$3×3×3×3=3^{\boxed{}}=\boxed{}$

14 $2+2+2+2=$ _____

$2×2×2×2=$ _____

15 $\dfrac{1}{2}+\dfrac{1}{2}+\dfrac{1}{2}=$ _____

$\dfrac{1}{2}×\dfrac{1}{2}×\dfrac{1}{2}=$ _____

16 $\dfrac{3}{5}+\dfrac{3}{5}+\dfrac{3}{5}+\dfrac{3}{5}=$ _____

$\dfrac{3}{5}×\dfrac{3}{5}×\dfrac{3}{5}×\dfrac{3}{5}=$ _____

1. 지수법칙 (1) — 지수의 합

지수끼리의 합

m, n이 자연수일 때, $a^m \times a^n = a^{m+n}$

예) $a^3 \times a^2 = (a \times a \times a) \times (a \times a)$
$= a^{3+2} = a^5$

2. 지수법칙 (2) — 지수의 곱

지수끼리의 곱

m, n이 자연수일 때, $(a^m)^n = a^{mn}$

예) $(a^2)^3 = a^2 \times a^2 \times a^2 = a^{2+2+2}$
$= a^{2 \times 3} = a^6$

3. 지수법칙 (3) — 지수의 차

$a \neq 0$이고 m, n이 자연수일 때
① $m > n$이면 $a^m \div a^n = a^{m-n}$
② $m = n$이면 $a^m \div a^n = 1$
③ $m < n$이면 $a^m \div a^n = \dfrac{1}{a^{n-m}}$

예) $a^2 \div a^2 = \dfrac{a \times a}{a \times a} = 1$

4. 지수법칙 (4) — 지수의 분배

n이 자연수일 때
① $(ab)^n = a^n b^n$
② $\left(\dfrac{a}{b}\right)^n = \dfrac{a^n}{b^n}$ (단, $b \neq 0$)

예) $(ab)^3 = ab \times ab \times ab = a \times a \times a \times b \times b \times b$
$= a^3 \times b^3 = a^3 b^3$

> 밑이 같은 거듭제곱의 곱셈에서는 지수끼리 더한다.

[01~05] 다음 식을 간단히 하시오.

01 $3^2 \times 3^4 = 3^{2+\square} = \square$

02 $5^2 \times 5^3$ _____

03 $a^2 \times a^4$ _____

04 $a^2 \times a^4 \times a^3$ _____

05 $x \times x^2 \times x^3$ _____

*x는 x^1으로 생각한다.

> 거듭제곱의 거듭제곱은 지수끼리 곱한다.

[06~10] 다음 식을 간단히 하시오.

06 $(2^3)^2 = 2^{3 \times \square} = \square$

07 $(5^2)^4$ _____

08 $(a^4)^3$ _____

09 $(a^7)^2$ _____

10 $(x^3)^5$ _____

이것만은 꼭! 지수법칙에서 자주 실수하는 내용

	✕	○
지수의 **합**	$a^2 \times a^3 = a^{2 \times 3} = a^6$	$a^2 \times a^3 = a^{2+3} = a^5$
지수의 **곱**	$(a^2)^3 = a^{2+3} = a^5$	$(a^2)^3 = a^{2 \times 3} = a^6$
지수의 **차**	$a^3 \div a^3 = 0$	$a^3 \div a^3 = 1$
지수의 **분배**	$(3a^2)^3 = 3a^{2 \times 3} = 3a^6$	$(3a^2)^3 = 3^3 \times a^{2 \times 3} = 27a^6$

└→ 틀린 내용

> 거듭제곱의 나눗셈에서 지수는
> (큰 수)-(작은 수)로 나타낸다.

[11~15] 다음 식을 간단히 하시오.

11 $a^6 \div a^2 = a^{6-\square} = \square$

12 $a^6 \div a^3$ _____

13 $a^4 \div a^4$ _____

14 $a^2 \div a^5 = \dfrac{1}{a^{\square-\square}} = \square$ _____

15 $a^3 \div a^8$ _____

[16~20] 다음 식을 간단히 하시오.

16 $(ab)^3 = a^{\square} b^{\square}$

17 $(ab^2)^4$ _____

18 $(3a)^4$ _____

19 $\left(\dfrac{x}{y}\right)^5$ _____

20 $\left(\dfrac{x^2}{y^5}\right)^3$ _____

꼭 풀기

3

3
단
계

[01~04] 다음 식을 간단히 하시오.

01 $a^2 \times a^3 \times b^2$

02 $a^3 \times b^2 \times a^4 \times b^3$

03 $(a^2)^5 \times a^3$

04 $a \times (a^3)^2$

$(-)^{짝수} = (+), (-)^{홀수} = (-)$

05 다음 중 옳지 <u>않은</u> 것을 모두 고르면? [정답 2개]

① $3^5 \times 3^2 = 3^7$

② $2^4 \times 2^3 \times 2 = 2^7$

③ $a \times b \times a \times b = a^2 b^2$

④ $a^3 \times b^2 \times a^3 \times b^2 = a^6 b^4$

⑤ $(-a)^2 \times (-a)^3 = a^5$

06 $3^{x+1} \times 3^2 = 3^5$일 때, 자연수 x의 값을 구하시오.

07 $(x^2)^a \times (y^3)^b \times y = x^{14} y^{13}$일 때, 자연수 a, b에 대하여 $a+b$의 값을 구하시오.

08 다음 중 옳지 <u>않은</u> 것을 모두 고르면? [정답 2개]

① $(-x^3)^5 = -x^{15}$

② $(-2x^2)^3 = -6x^6$

③ $(-3x)^3 = -27x^3$

④ $(-x) \times (-x^2)^2 = x^5$

⑤ $(-x^2)^3 \times (-y^2)^3 \times x^2 \times y^2 = x^8 y^8$

지수법칙을 이용하여 $a \times 10^n$ 꼴로 나타낸다.

🔼 해설 꼭 보기

09 $2^3 \times 5^5$이 n자리의 자연수일 때, n의 값을 구하시오.

💬 구멍 문제

10 $3 \times 2^7 \times 5^6$이 n자리의 자연수일 때, n의 값을 구하시오.

[01~04] 다음 식을 간단히 하시오.

01 $(a^3)^2 \div a^5$ _____

02 $(a^2)^3 \div (a^2)^4$ _____

03 $(-3a^2b^3)^3$ _____

04 $\left(\dfrac{b}{5}\right)^3$ _____

🔼 해설 **꼭** 보기

$a \div b \div c = \dfrac{a}{bc}$

05 다음 중 옳지 <u>않은</u> 것을 모두 고르면? [정답 2개]

① $(-a^2)^3 \div (a^3)^2 = 0$

② $a^2 \div (a^3)^4 = \dfrac{1}{a^{10}}$

③ $(-a^2)^3 \div (-a)^3 = a^3$

④ $a^8 \div a^3 \div a^2 = a^3$

⑤ $a^5 \div a^3 \div a^7 = a^5$

06 $2^7 \div 2^{x+1} = 2^3$일 때, 자연수 x의 값을 구하시오.

07 다음 중 옳은 것을 모두 고르면? [정답 2개]

① $(2x^2)^3 = 8x^6$

② $(-4x^4)^2 = -4x^8$

③ $\left(-\dfrac{x^3}{y^4}\right)^3 = -\dfrac{x^9}{y^4}$

④ $\left(-\dfrac{2x}{3y}\right)^3 = -\dfrac{8x^3}{27y^3}$

⑤ $\left(\dfrac{x}{y^2}\right)^3 = \dfrac{x^3}{y^2}$

🔼 해설 **꼭** 보기

08 $2^2 = A$일 때, 16^2을 A를 사용하여 나타내시오.

09 $3^4 = A$일 때, 9^6을 A를 사용하여 나타내시오.

💬 구멍 문제

$A = 2^{x+1} = 2^x \times 2$이므로 $2^x = \dfrac{A}{2}$

10 $2^{x+1} = A$일 때, 4^x을 A를 사용하여 나타내시오.

06 단항식의 곱셈과 나눗셈

1 - 중학 1, 2학년

1 단계

1. **유리수의 곱셈:** 두 수의 절댓값의 곱에 부호가 같으면 +를, 부호가 다르면 −를 붙인다.

예 $\left(-\dfrac{5}{2}\right) \times \left(-\dfrac{2}{3}\right) = +\left(\dfrac{5}{2} \times \dfrac{2}{3}\right) = +\dfrac{5}{3}$

$\left(-\dfrac{5}{2}\right) \times \left(+\dfrac{2}{3}\right) = -\left(\dfrac{5}{2} \times \dfrac{2}{3}\right) = -\dfrac{5}{3}$

2. **유리수의 나눗셈:** 나누는 수의 역수를 곱한다.

예 $\left(-\dfrac{1}{2}\right) \div \left(-\dfrac{5}{3}\right) = +\left(\dfrac{1}{2} \times \dfrac{3}{5}\right) = +\dfrac{3}{10}$

　　　　　↳ 같은 부호는 +

$\left(+\dfrac{1}{2}\right) \div \left(-\dfrac{5}{3}\right) = -\left(\dfrac{1}{2} \times \dfrac{3}{5}\right) = -\dfrac{3}{10}$

　　　　　↳ 다른 부호는 −

3. **지수법칙**

　(1) 거듭제곱의 곱셈: m, n이 자연수일 때 $a^m \times a^n = a^{m+n}$

　(2) 거듭제곱의 나눗셈: $a \neq 0$이고, m, n이 자연수일 때

　　① $m > n$이면 $a^m \div a^n = a^{m-n}$

　　② $m = n$이면 $a^m \div a^n = 1$

　　③ $m < n$이면 $a^m \div a^n = \dfrac{1}{a^{n-m}}$

[01~05] 다음을 계산하시오.

01 $(+3) \times (-7)$ _____

02 $(-4) \times (-9)$ _____

03 $\left(+\dfrac{5}{3}\right) \times \left(+\dfrac{7}{2}\right)$ _____

04 $\left(-\dfrac{3}{5}\right) \times \left(+\dfrac{11}{3}\right)$ _____

05 $\left(-\dfrac{1}{2}\right) \times \left(-\dfrac{3}{5}\right)$ _____

[06~10] 다음을 계산하시오.

06 $(-24) \div (+4)$ _____

07 $(-17) \div (+3)$ _____

08 $\left(-\dfrac{7}{12}\right) \div \left(+\dfrac{14}{3}\right)$ _____

09 $\left(-\dfrac{5}{4}\right) \div \left(-\dfrac{3}{7}\right)$ _____

10 $\left(+\dfrac{4}{3}\right) \div \left(-\dfrac{3}{2}\right)$ _____

여기에서 꼭 알아야 할 바탕 개념은 유리수의 곱셈과 나눗셈, 지수법칙이다.
기초가 탄탄하면 새로 배우는 개념도 쉽다는 것을 명심하자.

매1, 2, 3 …

 이것만은 꼭! 지수의 합과 차

지수의 합

$$a^2 \times a^3 = (a \times a) \times (a \times a \times a) = a^{2+3} = a^5$$
$$\underbrace{}_{\text{2개}} \quad \underbrace{}_{\text{3개}}$$

지수의 차

$$a^5 \div a^2 = \frac{\cancel{a} \times \cancel{a} \times a \times a \times a}{\cancel{a} \times \cancel{a}} = a^{5-2} = a^3$$

● 정답과 풀이 16쪽

[11~15] 다음을 계산하시오.

11 $a^3 \times a^5$ _____

12 $a^7 \times a^4$ _____

13 $x \times x$ _____

14 $x \times y \times x^4 \times y^3$ _____

15 $(x^2)^3 \times x^2 \times y^2$ _____

[16~20] 다음을 계산하시오.

16 $a^4 \div a^3$ _____

17 $a^2 \div a^5$ _____

18 $(x^3)^2 \div (x^2)^5$ _____

> 괄호가 있으면 괄호를 먼저 계산한다.

19 $x^9 \div (x^4 \times x^3)$ _____

20 $x^4 \div x^3 \div x^9$ _____

2단계

1. 단항식의 곱셈 → 먼저 부호를 결정하도록 한다.

계수끼리의 곱 3×5

$$3a \times 5a^2 = 15a^3$$

문자끼리의 곱은 지수법칙으로! $a \times a^2 = a^{1+2}$

(1) 계수는 계수끼리, 문자는 문자끼리 곱한다.
(2) 같은 문자끼리의 곱셈은 지수법칙을 이용한다.

2. 단항식의 나눗셈

[방법 1] 분수의 꼴로 바꾸어 계산한다.

$$2x \div 3x^2 = \frac{2x}{3x^2} = \frac{2}{3x}$$

[방법 2] 나누는 식의 역수를 곱하여 계산한다.

$$10x \div \frac{2}{3}x^2 = 10x \div \frac{2x^2}{3} = 10x \times \frac{3}{2x^2} = \frac{15}{x}$$

(1) 나누는 수가 분수 꼴이면 [방법 2]가 편리하다.
(2) 역수는 곱해서 1이 되는 수나 식이므로 역수를 구할 때는 부호는 그대로 두고, 분모와 분자를 바꾼다.

 예 $3a$의 역수 $\frac{1}{3a}$, $-\frac{2}{3}b^2$의 역수 $-\frac{3}{2b^2}$ ← $-\frac{2}{3}b^2\left(=-\frac{2b^2}{3}\right)$의 역수를 $-\frac{3}{2}b^2$으로 착각하지 않도록 주의한다.

> 괄호가 있는 단항식의 곱셈은 괄호를 먼저 푼 다음 부호 → 계수 → 문자 순으로 계산한다.

[01~05] 다음을 계산하시오.

01 $4a^2 \times 5a = 4 \times \boxed{} \times a^2 \times \boxed{} = \boxed{}$

02 $3a \times 5a^2$　＿＿＿＿＿＿

03 $(-2a^3) \times (-7a^2)$　＿＿＿＿＿＿

04 $4a \times (-7b^2)$　＿＿＿＿＿＿

05 $-3a \times 8ab^2$　＿＿＿＿＿＿

[06~10] 다음을 계산하시오.

06 $(-3x)^2 \times 4xy^3$　＿＿＿＿＿＿

07 $(-2x^2y^3)^2 \times 3xy$　＿＿＿＿＿＿

08 $\left(-\frac{1}{2}y\right)^3 \times 16x^2y$　＿＿＿＿＿＿

09 $2xy^2 \times (-3x) \times 4y^3$　＿＿＿＿＿＿

10 $x^2y \times (-3xy)^3 \times (-2xy^2)$　＿＿＿＿＿＿

그렇구나!

$$3a^2 \times (-5ab) = \underset{\text{계수끼리}}{3 \times (-5)} \times \underset{\text{문자끼리}}{a^2 \times a \times b} = -15a^3b$$

❶ 계산 순서는 부호 → 계수 → 문자 순임을 명심하자!

❷ 계수는 계수끼리, 문자는 문자끼리 곱한다.

❸ 같은 문자는 지수법칙으로 계산한다.

정답과 풀이 16쪽

나누는 수가 분수이면 역수를 이용하여 계산한다.

[11~15] 다음을 분수의 꼴로 바꾸어 계산하시오.

11 $21a^2 \div 7a = \dfrac{\boxed{}}{7a} = \boxed{}$

12 $-15a^4 \div 5a^3$　　＿＿＿＿＿＿＿＿

13 $12a^5b \div (-2ab^2)$　　＿＿＿＿＿＿＿＿

14 $(ab)^3 \div (-a^2b^2)^3$　　＿＿＿＿＿＿＿＿

15 $(-9a^2b^2) \div (-3a^3b^3)$　　＿＿＿＿＿＿

[16~20] 다음을 나누는 식의 역수를 이용하여 곱셈으로 바꾸어 계산하시오.

16 $15x^3 \div \dfrac{3}{5}x = 15x^3 \times \boxed{} = \boxed{}$

17 $10x \div \dfrac{5}{2}x^2$　　＿＿＿＿＿＿＿＿

18 $(-3x^2) \div \left(-\dfrac{1}{2}x^3\right)$　　＿＿＿＿＿＿＿＿

19 $\left(-\dfrac{4}{5}x^5\right) \div \left(-\dfrac{12}{15}x^2\right)$　　＿＿＿＿＿＿

20 $x^2y \div \dfrac{3}{2}xy^2$　　＿＿＿＿＿＿＿＿

[01~03] 다음을 계산하시오.

01 $-12a^3 \times 2a^5$

02 $-a^2b \times 2ab^2$

03 $-7a \times (-3ab^2)$

04 다음 중 옳지 <u>않은</u> 것을 모두 고르면? [정답 2개]

① $ab \times a \times ab = a^3b^2$

② $b^2 \times (-a)^2 \times ab = a^3b^3$

③ $a^2b^2 \times a^3 \times (-b)^3 = a^5b^5$

④ $ab \times (-2a) \times (-4ab^2) = 8a^3b^3$

⑤ $(-ab)^3 \times 2a \times 3b = 6a^4b^4$

05 다음 중 옳지 <u>않은</u> 것을 모두 고르면? [정답 2개]

① $\dfrac{x^5}{5} \times \left(-\dfrac{1}{x}\right)^2 = \dfrac{1}{5}x^3$

② $\left(\dfrac{x}{y}\right)^2 \times \left(-\dfrac{2y}{3x}\right)^3 = -\dfrac{2y}{3x}$

③ $2x \times \left(-\dfrac{3y}{5x}\right)^2 = \dfrac{18y^2}{25x}$

④ $(-2xy)^3 \times \left(\dfrac{1}{xy}\right)^2 = -8xy$

⑤ $(-3x)^3 \times (-y)^2 = -3x^3y^2$

06 $\boxed{} \div 4xy^2 = 5x^3y^2$일 때, □ 안에 알맞은 식을 구하시오.

07 오른쪽 그림과 같이 밑변의 길이가 $3ab$, 높이가 $\dfrac{2}{5}a^2b^3$인 삼각형의 넓이를 구하시오.

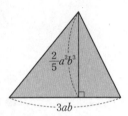

(뿔의 부피) $= \dfrac{1}{3} \times$ (밑넓이) \times (높이)

08 오른쪽 그림과 같이 밑면은 한 변의 길이가 a^2b인 정사각형이고 높이가 $\dfrac{3}{7}ab^2$인 정사각뿔의 부피를 구하시오.

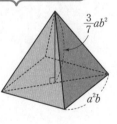

정답과 풀이 17쪽

[01~03] 다음을 계산하시오.

01 $8ab \div 2a$

02 $(-8ab^2) \div 4b$

03 $(-6a) \div (-3a^2)$

04 다음 중 옳은 것을 모두 고르면? [정답 2개]

① $(ab)^2 \div (-2b)^3 = -\dfrac{a^2}{6b}$

② $a \div 2a \div 3a = \dfrac{3}{2}a$

③ $6a^{12} \div 2a^4 \div a^2 = 3a^2$

④ $12a^2 \div 3b^2 \div 2a^2 = \dfrac{2}{b^2}$

⑤ $-6ab \div 2ab^2 \div (-3a) = \dfrac{1}{ab}$

🔴 구멍 문제

05 $(-4xy) \times \boxed{} = 3x^2y^2$일 때, □ 안에 알맞은 식을 구하시오.

06 $27x^ay^6 \div 3x \div y^6 = 9x^2$일 때, 자연수 a의 값을 구하시오.

07 $(-3x^a) \div (-xy^b) \div (-3x) = -\dfrac{x}{y^2}$일 때, 자연수 a, b에 대하여 $a+b$의 값을 구하시오.

🔼 해설 꼭 보기

08 다음 그림에서 A는 한 모서리의 길이가 x^4인 정육면체이고, B는 밑면의 가로와 세로의 길이가 모두 x^3인 직육면체이다. 두 입체도형의 부피가 서로 같을 때, 직육면체 B의 높이를 구하시오.

A B

07 단항식의 혼합 계산

2단계

1. 단항식의 곱셈과 나눗셈의 혼합 계산

(1) **괄호 풀기** : 지수법칙을 이용하여 괄호를 푼다.

↓

(2) **나눗셈을 역수의 곱셈으로 바꾸기** : 분수의 꼴 또는 역수의 곱셈으로 바꾼다.

└→ 식의 역수를 구할 때 부호는 그대로 둔다.

↓

(3) **앞에서부터 계산하기** : 계수는 계수끼리, 문자는 문자끼리 계산한다.

예 $2x^2y \div (-x^2)^2 \times 3x^2y^2$을 간단히 하시오.

$2x^2y \div (-x^2)^2 \times 3x^2y^2$

$= 2x^2y \div x^4 \times 3x^2y^2$ ⋯⋯ ① 지수법칙 이용하여 괄호 풀기

$= 2x^2y \times \dfrac{1}{x^4} \times 3x^2y^2$ ⋯⋯ ② 나눗셈을 곱셈으로!

$= (2 \times 3) \times \dfrac{x^2y \times x^2y^2}{x^4} = 6y^3$ ⋯⋯ ③ 계수끼리, 문자끼리

> 단항식의 곱셈과 나눗셈의 혼합 계산은 앞에서부터 계산한다.

[01~04] 다음을 계산하시오.

01 $2a \times (-3a) \div 6a$ _____

02 $12a^2 \times (-2a) \div 3a$ _____

03 $(-4a^3) \div (-2a) \times 5a^2$ _____

04 $8a^4 \div 3a \times a^2$ _____

[05~08] 다음을 계산하시오.

05 $3x \times 4xy \div 2xy$ _____

06 $2x^3 \times 5xy \div 3x^5$ _____

07 $2xy \div 4x^3y^3 \times 2xy$ _____

08 $16x^2y \div (-4y) \times y^2$ _____

여기에서는 단항식의 곱셈과 나눗셈의 혼합 계산을 배운다. 복잡해 보이지만 계산 순서를 기억하여 차근차근 계산하면 쉽게 계산할 수 있다.

매1, 2, 3 …

! 이것만은 꼭! 단항식의 곱셈과 나눗셈의 혼합 계산

$\times \rightarrow \div$ 순서로 계산

$$a \times b \div c = a \times b \times \frac{1}{c}$$
$$= ab \times \frac{1}{c}$$
$$= \frac{ab}{c}$$

$\div \rightarrow \times$ 순서로 계산

$$a \div b \times c = a \times \frac{1}{b} \times c$$
$$= \frac{a}{b} \times c$$
$$= \frac{ac}{b}$$

곱셈과 나눗셈의 혼합 계산은 앞에서부터 차례대로 계산한다.

● 정답과 풀이 18쪽

[09~12] 다음을 계산하시오.

09 $3a \times (-a)^2 \div 4a$ _____

10 $a^2b \times (-ab)^3 \div (-ab^2)$ _____

11 $(-a)^3 \div 2ab \times 2b^2$ _____

12 $(5ab)^2 \div 5ab \times 2ab^2$ _____

[13~16] 다음을 계산하시오.

13 $xy^2 \times 2x \div \frac{2}{3}y^2$ _____

14 $\frac{2}{3}x^2 \times 6y \div 3x$ _____

15 $x^2y^2 \div \frac{4}{5}x \times 4x$ _____

16 $3x^2y^2 \times \frac{2}{3}xy \div 5xy$ _____

[01~03] 다음 □ 안에 알맞은 말을 써넣으시오.

01 단항식의 곱셈과 나눗셈의 혼합 계산에서 나눗셈은 분수 꼴 또는 □를 이용하여 나눗셈을 곱셈으로 바꾸어 계산한다.

02 역수를 구할 때는 부호는 그대로 두고 □와 □의 위치를 바꾼다.

03 단항식의 곱셈은 계수는 □끼리, 문자는 □끼리 곱한다.

[04~06] 다음을 계산하시오.

04 $2ab \div 3a^4b^2 \times 3ab$

05 $ab^2 \div (-a^2)^2 \times a^3b^2$

06 $a^4 \times 4a \div (-2a)^3$

07 $(-9x^4y) \div (-3x)^2 \times (-xy^2)^3$을 간단히 한 것은?

① $-x^6y^7$ ② x^5y^7

③ $\dfrac{3}{2}x^5y^7$ ④ $3x^5y^7$

⑤ $9x^3y^7$

⊖ 구멍 문제

08 $3xy \times (-8y) \div x^ay^b = -24y$일 때, 자연수 a, b에 대하여 $a+b$의 값을 구하시오.

09 $-9x^ay^3 \times (-3x) \div 3y^b = 9x^3$일 때, 자연수 a, b에 대하여 $a-b$의 값을 구하시오.

정답과 풀이 20쪽

[01~04] 다음 ☐ 안에 알맞은 식을 구하시오.

$A \times \square \div B = C,\ A \times \square \times \dfrac{1}{B} = C \Rightarrow \square = C \times B \times \dfrac{1}{A}$

01 $2a^4b \times \boxed{} \div 2a^2 = 4a^2b^2$

02 $(-5ab^2) \times \boxed{} \div 2a^2b = -\dfrac{15}{2}ab^2$

$\square \div A \times B = C \Rightarrow \square \times \dfrac{1}{A} \times B = C \Rightarrow \square = C \times A \times \dfrac{1}{B}$

03 $\boxed{} \div (-3ab^2) \times 2a^2b = -12a^4b^3$

04 $\boxed{} \div (-4a^2b^2) \times 2a^3b = 6a^2$

05 오른쪽 그림과 같이 가로의 길이가 $5a^2b$, 넓이가 $15a^3b^3$인 직사각형의 세로의 길이를 구하시오.

$5a^2b$

06 오른쪽 그림과 같이 밑면의 가로의 길이가 $3ab$, 세로의 길이가 $3b$인 직육면체의 부피가 $36a^3b^3$일 때, 이 직육면체의 높이를 구하시오.

$3b$
$3ab$

(원뿔의 부피)$= \dfrac{1}{3} \times$(밑넓이)\times(높이)

🔴 구멍 문제

07 오른쪽 그림과 같이 밑면의 반지름의 길이가 $4a$인 원뿔의 부피가 $32\pi a^3$일 때, 이 원뿔의 높이를 구하시오.

$32\pi a^3$
$4a$

 한 번 더 **연산 연습**

[01~07] 다음을 계산하시오.

01 $x^3 \times x^2 \times x^5$

02 $(x^3)^2 \times x^4$

03 $2x \times 5y$

04 $5x^2 \times 3xy$

05 $3ab^3 \times (-2a^2b^2)$

06 $6a^3b^2 \times (-a^2b^4)$

07 $(-ab^2)^2 \times (-a^2b)^3$

[08~14] 다음을 계산하시오.

08 $6x^4 \div 3x^2$

09 $(x^3)^3 \div (x^4)^2$

10 $(x^2)^3 \div x^5$

11 $12x^2y^5 \div \dfrac{2}{3}xy^3$

12 $(-2ab)^3 \div \left(\dfrac{a}{3}\right)^2$

13 $(-ab)^3 \div (-a^2b^3)^2$

14 $\left(-\dfrac{4}{5}a^3b\right) \div \left(-\dfrac{8}{5}ab\right)^2$

 답체크
틀린 문제에만 / 표시를 하고, 2차 채점을 할 때 다시 풀어 맞힌 문항은 △, 또 틀린 문항은 ×표시를 한다.
△, ×표시된 문항은 반드시 다시 풀고, 틀린 이유를 알고 넘어가도록 한다.

01	02	03	04	05	06	07

08	09	10	11	12	13	14

[15~21] 다음을 계산하시오.

15 $3ab^2 \times (-a) \times a^2 b$

16 $2ab \times (-b)^2 \times (-ab)^3$

17 $(-3a)^3 \times (-ab) \times b^2$

18 $\left(-\dfrac{2}{3}a\right)^3 \times a^2 \times \left(-\dfrac{b}{2}\right)^3$

19 $15a^8 \div a^2 \div 3a^3$

20 $12ab \div 3ab \div 2ab$

21 $(-a^3 b)^2 \div (ab)^2 \div 3a^2$

구멍 연산

[22~25] 다음을 계산하시오.

22 $a^3 \div (-2ab) \times 5ab$

단항식의 곱셈과 나눗셈의 혼합 계산은 반드시 앞에서부터 차례대로 계산한다.
$a \div b \times c$
$= a \times \dfrac{1}{b} \times c = \dfrac{ac}{b}$

23 $(-2a)^3 \div \left(-\dfrac{4}{3}ab\right) \times b^2$

24 $\dfrac{1}{2}a \times \dfrac{4}{5}ab^3 \div \left(-\dfrac{2}{3}a^2 b\right)$

25 $\left(-\dfrac{1}{2}ab\right)^3 \times (-a^2 b) \div \left(-\dfrac{7}{8}a^3 b\right)$

15	16	17	18	19	20

21	22	23	24	25

 또 풀기

01 $7 \times 2^3 \times 5^4$이 n자리의 자연수일 때, n의 값을 구하시오.

구멍탈출

$2^m \times 5^n$이 몇 자리의 자연수인지 구할 때는 $2^m \times 5^n$을 10의 거듭제곱의 꼴로 바꾸어 나타내어야 한다. 이때 2, 5의 지수 중에서 지수가 작은 쪽을 기준으로 맞추면 된다.

$7 \times 2^3 \times 5^4$에서 2와 5 중 2의 지수가 작으므로 10의 거듭제곱의 꼴로 바꾸면

$7 \times 5 \times (2^3 \times 5^3) = 35 \times (2 \times 5)^3$
$\qquad\qquad\qquad\quad = 35 \times 10^3$

이다.

02 $3^{x+1} = A$일 때, 81^x을 A를 사용하여 나타내시오.

구멍탈출

거듭제곱을 문자를 사용하여 나타내려면
첫째, 주어진 식의 밑을 같게 해주어야 한다. 81^x의 밑을 3으로 나타내면
$81^x = (3^4)^x = (3^x)^4$
둘째, $A = 3^{x+1} = 3^x \times 3$이므로 3^x을 A를 사용하여 나타낸다.

$3^x = \dfrac{A}{3}$

친구의 구멍

문제 A — 내가 바로 잡기

다음 보기에서 옳은 것을 고르시오.

ㄱ. $(a^3)^2 \div a^6 = 0$ ㄴ. $(a^2)^4 \div (a^3)^2 = a^2$

ㄷ. $(-a)^3 \div (-a)^5 = -a^2$

친구풀이

ㄱ. $(a^3)^2 \div a^6 = a^6 \div a^6 = 0$

ㄴ. $(a^2)^4 \div (a^3)^2 = a^8 \div a^6 = a^{8-6} = a^2$

따라서 옳은 것은 ㄱ, ㄴ이다.

정답과 풀이 22쪽

03 다음 □ 안에 알맞은 식을 구하시오.

(1) $\boxed{} \div 7ab = \dfrac{2}{7}ab^3$

(2) $(-4xy) \times \boxed{} = 3x^2y^2$

▶ 구멍탈출

(1) $\square \div A = B$

$\quad \square \times \dfrac{1}{A} = B$

$\quad \square = B \times A$

(2) $A \times \square = B$

$\quad \square = B \times \dfrac{1}{A}$

$\quad \square = \dfrac{B}{A}$

04 오른쪽 그림과 같이 높이가 $5ab^2$, 부피가 $15a^5b^4$인 정사각뿔의 밑면의 한 변의 길이를 구하시오.

$5ab^2$

▶ 구멍탈출

단항식의 곱셈과 나눗셈의 활용 문제는 공식을 적용하면 되므로 공식은 외워 두자.

· (뿔의 부피)$=\dfrac{1}{3}\times$(밑넓이)\times(높이)

· (기둥의 부피)$=$(밑넓이)\times(높이)

친구의 구멍　　　　　　　　　　　　　　　　**문제 B**　— 내가 바로 잡기

$(-2x^2y) \times (-4y) \div 5x^ay^b = \dfrac{8}{5}xy$일 때, 자연수 a, b에 대하여 a, b의 값을 각각 구하시오.

친구풀이

$(-2x^2y) \times (-4y) \times \dfrac{1}{5x^ay^b} = \dfrac{8x^2y^2}{5x^ay^b}$

$\dfrac{8x^2y^2}{5x^ay^b} = \dfrac{8}{5}xy$, $2 \div a = 1$, $2 \div b = 1$

따라서 $a = 2$, $b = 2$이다.

08 다항식의 덧셈과 뺄셈

1단계

1. 다항식의 뜻: 한 개 또는 여러 개의 단항식의 합 또는 차로 이루어진 식

예 $x+1$, $x+y$, $xy+x+y+1$, x^2-x-1
 항이 2개 항이 2개 항이 4개 항이 3개

2. 다항식에서 사용되는 용어

(1) 항: 다항식을 이루는 각각의 단항식

(2) 상수항: 수만으로 이루어진 항

(3) 다항식의 차수: 다항식을 이루고 있는 최고차항의 차수

(4) 동류항: 문자의 종류와 차수가 같은 항 예 $3x$와 $\frac{1}{5}x$, $-2y^2$과 $3y^2$

 동류항이 중요한 이유 : 동류항끼리만 덧셈, 뺄셈이 가능해서 다항식을 간단히 할 수 있다.

3. 동류항의 덧셈과 뺄셈

분배법칙을 이용하여 동류항끼리 계산한다.

예 $3x+4x=(3+4)x=7x$ → 계수끼리 더한 후 숫자를 문자 앞에 쓴다.

 $2(3x+1)-x=6x+2-x=5x+2$ → 분배법칙으로 괄호를 풀고, 동류항끼리 계산한다.

> 동류항은 문자의 종류와 차수가 같은 항이어야 한다.

[01~04] 다음 ☐ 안에 알맞은 말을 써넣으시오.

01 ☐은 한 개 또는 여러 개의 단항식의 합으로 이루어진 식이다.

02 다항식에서 수만으로 이루어진 항을 ☐이라 한다.

03 문자와 차수가 같은 항을 ☐이라 한다.

04 다항식을 간단히 할 수 있는 이유는 ☐끼리의 덧셈, 뺄셈이 가능하기 때문이다.

[05~08] 다음 두 항이 동류항인 것은 ○표, 동류항이 아닌 것은 ×표를 하시오.

05 x와 y ()

06 $3x$와 $-2x$ ()

07 $2x^2$과 $3y^2$ ()

08 xy와 x^2y^2 ()

중1에서 배운 동류항이 왜 중요할까? 다항식의 덧셈, 뺄셈에서는 동류항끼리만
계산할 수 있기 때문이다. 동류항에 대해 다시 한번 복습해 보자.

 매 1, 2, 3 …

! 이것만은 꼭! 다항식 해부하기

 다항식

$$3x^2 + 2x - 5x - 1$$

- 항: $3x^2$, $2x$, $-5x$, -1 ➡ 항이 4개
- 상수항: -1 ➡ 상수항이 1개
- 다항식의 차수: 각 항 중 차수가 가장 높은 항은 $3x^2$이며,
 최고차항의 차수가 2이므로 다항식의 차수는 2
- 동류항끼리 덧셈: $2x$, $-5x$는 동류항이므로
 $$3x^2+2x-5x+1=3x^2-3x+1$$

> 괄호 앞에 ‒부호가 있으면 괄호를 풀 때 괄호
> 안의 각 항의 부호를 반대로 바꾸어야 한다.
> $-(a+b)=-a-b$

● 정답과 풀이 23쪽

[09~12] 다음을 계산하시오.

09 $3x+x$ _____

10 $7x+2x+1+3$ _____

11 $10x-5x$ _____

12 $4x+5-3x-3$ _____

[13~16] 다음을 계산하시오.

13 $3(2x+1)+5$ _____

14 $2(x+1)+3(x-2)$ _____

15 $7(x-1)-2(3x+1)$ _____

16 $-(y+1)+2(y+3)$ _____

1. 다항식의 덧셈: 괄호를 풀고^❶ 동류항끼리 모아서^❷ 간단히 한다.

예 $(2x+y)+(x-3y)=2x+y+x-3y$ ❶ 괄호를 풀고

$=2x+x+y-3y$ ❷ 동류항끼리 모아 간단히!

$=3x-2y$

2. 다항식의 뺄셈: 빼는 식의 각 항의 부호를 바꾼 후^❶ 더한다.^❷

예 $(5x+3y)-(x+2y)=5x+3y-x-2y$ ❶ 괄호 안의 부호를 반대로 하고

$=5x-x+3y-2y$ ❷ 동류항끼리 모아 간단히!

$=4x+y$

3. 이차식의 덧셈과 뺄셈 → 가장 큰 차수가 2인 다항식

(1) 괄호를 풀고^❶ 동류항끼리 모아서 간단히 한다.

(2) 차수가 높은 항부터 낮은 항 순서대로^❷ 정리한다.

예 $(3x^2+2x+2)+(x^2+3x+1)=3x^2+x^2+2x+3x+2+1$ ❶ 괄호를 풀고, 동류항끼리 모아 간단히!

$=4x^2+5x+3$ ❷ 차수가 높은 항부터 순서대로 정리!

> 괄호 앞에 −가 있으면 괄호 안의 각 항의 부호를 바꾼다.

[01~04] 다음을 계산하시오.

01 $(a+2b)+(2a+3b)$ _____

02 $(3a-b)+(a+2b)$ _____

03 $(x+5y)+(3x-y)$ _____

04 $(3x-2y)+(2x-5y)$ _____

[05~08] 다음을 계산하시오.

05 $(4a+b)-(3a+b)$ _____

06 $(2a+5b)-(a-3b)$ _____

07 $(3x+2y)-(-2x+y)$ _____

08 $(x-2y)-(5x+3y)$ _____

정답과 풀이 23쪽

! 이것만은 꼭! 분수 꼴의 덧셈과 뺄셈에서 자주 실수하는 부분

$$\frac{x-y}{2} - \frac{x-y}{3} = \frac{3(x-y)-2(x-y)}{6}$$
$$= \frac{3x-3y-2x+2y}{6}$$
$$= \frac{x-y}{6}$$

← 분수 앞의 − 부호를 분자로 올릴 때는 반드시 분자 전체를 괄호로 묶는다.
$$-\frac{x-y}{3} = \frac{-(x-y)}{3}$$

> 다항식을 간단히 했을 때, 각 항의 차수 중 가장 큰 차수가 2이면 이차식이다.

[09~13] 다음 식이 이차식인 것은 ○표, 이차식이 <u>아닌</u> 것은 ×표를 하시오.

09 $3a^2 - 1$ ()

10 $2x - 3y + 5$ ()

11 $\dfrac{1}{x^2 + 3}$ ()

12 $2x^2 + 3x + 4$ ()

13 $2x^2 + x - (2x^2 - x)$ ()

[14~17] 다음을 계산하시오.

14 $(a^2 + 2a + 1) + (2a^2 - 3a + 4)$

15 $(2a^2 - a - 1) + (-3a^2 + 4a + 1)$

16 $(5x^2 + 4x + 3) - (3x^2 + x - 2)$

17 $(x^2 + 5x + 5) - (-x^2 + 6x - 4)$

꼭 풀기

3

3단계

[01~04] 다음을 계산하시오.

01 $(2a+3b)+(8a-5b)$

02 $(3a-7b)-(4a-2b)$

03 $(4x-9y+1)+(-5x+3y-2)$

04 $(-x-8y+2)-(3x-2y-6)$

> 괄호는 ()→{ }→[]
> 순으로 푼다.

[05~07] 다음을 계산하시오.

05 $3x-\{2x-(5x+1)\}$

06 $5b-\{3a-(2a+b)\}$

07 $2b-[5a-\{2a-(a-b)\}]$

08 $\dfrac{3x-y}{2}+\dfrac{2x+y}{3}$ 를 계산했을 때, x의 계수와 y의 계수의 합인 것은?

① $\dfrac{1}{6}$　　② 1　　③ $\dfrac{7}{6}$

④ 2　　⑤ $\dfrac{13}{6}$

🔼 해설 꼭 보기

09 $\dfrac{2x+y}{3}-\dfrac{x-y}{5}=ax+by$일 때, 상수 a, b에 대하여 $a+b$의 값을 구하시오.

10 다음 그림과 같은 전개도를 이용하여 직육면체를 만들었을 때, 평행한 두 면에 있는 두 다항식의 합이 모두 같다. 이때 A에 들어갈 알맞은 식을 구하시오.

정답과 풀이 24쪽

[01~04] 다음을 계산하시오.

01 $(a^2+2a-3)+(4a^2-3a-1)$

02 $(5a^2-3a+6)+(-a^2+4a-1)$

03 $(4x^2-x+3)-(5x^2+6x+7)$

04 $(2x^2+6x-5)-(-4x^2+3x)$

05 $4x^2-\{5x^2-(2x-1)\}=ax^2+bx+c$일 때,
상수 a, b, c에 대하여 $a+b-c$의 값을 구하시오.

06 $5x^2-[3-\{x-(3x-6)\}]$을 간단히 하였을
때, x^2의 계수를 a, x의 계수를 b, 상수항을 c라
하자. 이때 $a+b-c$의 값을 구하시오.

07 $\dfrac{x^2-2x+1}{5}-\dfrac{3x^2+x-1}{2}$을 계산했을 때, x^2
의 계수와 x의 계수의 합은?

① $-\dfrac{11}{5}$ ② $-\dfrac{6}{5}$ ③ -1

④ $\dfrac{6}{5}$ ⑤ $\dfrac{11}{5}$

08 $(2x^2+5x+3)+\boxed{}=3x^2-6x-1$일
때, ☐ 안에 알맞은 식을 구하시오.

🔼 해설 꼭 보기 💬 구멍 문제

09 $5x^2-\{2x^2+x-(\boxed{})\}=x^2+3x$일 때,
☐ 안에 알맞은 식을 구하시오.

09 다항식의 곱셈과 나눗셈

1 ─중학 1학년

1단계

1. (수) × (다항식), (다항식) × (수): 분배법칙을 이용하여 일차식의 각 항에 수를 곱한다.

예 $3(2x+1) = 3 \times 2x + 3 \times 1 = 6x+3$
 수 다항식

 $(2x-1) \times 5 = 2x \times 5 + (-1) \times 5 = 10x-5$

$$a \times (b+c) = a \times b + a \times c = ab + ac$$

2. (다항식) ÷ (수): 나누는 수의 역수를 곱하여 분배법칙을 이용한다.

예 $(3x+5) \div 2 = (3x+5) \times \dfrac{1}{2} = 3x \times \dfrac{1}{2} + 5 \times \dfrac{1}{2} = \dfrac{3}{2}x + \dfrac{5}{2}$
 다항식 수

$$(a+b) \div c = (a+b) \times \frac{1}{c} = a \times \frac{1}{c} + b \times \frac{1}{c} = \frac{a}{c} + \frac{b}{c}$$

└ $(a+b) \times \dfrac{1}{c} = a + \dfrac{b}{c}$로 계산하면 안 된다. 반드시 $\dfrac{1}{c}$을 모든 항에 곱해야 한다.

[01~04] 다음을 계산하시오.

01 $2(x+3)$ _____

02 $-7 \times (2x-4)$ _____

03 $(3x-1) \times 4$ _____

04 $(-4x-3) \times (-5)$ _____

[05~08] 다음을 계산하시오.

05 $\dfrac{2}{3}(3a+6)$ _____

06 $-\dfrac{2}{3} \times \left(\dfrac{1}{5}a - \dfrac{1}{2}\right)$ _____

07 $\left(\dfrac{3}{2}a - 7\right) \times \left(-\dfrac{1}{4}\right)$ _____

08 $\left(-\dfrac{4}{5}a - \dfrac{2}{3}\right) \times \left(-\dfrac{3}{8}\right)$ _____

다항식의 곱셈과 나눗셈도 중1 때 배운 (수)×(다항식), (다항식)÷(수)에서
배운 분배법칙을 이용한 계산 원리와 같다.

매1, 2, 3 ···

! 이것만은 꼭! (수) × (다항식), (다항식)÷(수)

(수) × (다항식)

$$a \times (b+c) = a \times b + a \times c$$
$$= ab + ac$$

(다항식) ÷ (수)

역수를 이용하여 곱셈으로 바꾼다.

$$(a+b) \div c = (a+b) \times \frac{1}{c}$$
$$= a \times \frac{1}{c} + b \times \frac{1}{c}$$
$$= \frac{a}{c} + \frac{b}{c}$$

● 정답과 풀이 26쪽

[09~12] 다음을 계산하시오.

09 $(6x+4) \div 2$ _____

10 $(-8x+4) \div 2$ _____

11 $(15x-12) \div (-3)$ _____

12 $(-10x-14) \div (-2)$ _____

[13~16] 다음을 계산하시오.

13 $\left(\frac{1}{2}a - \frac{1}{3}\right) \times \left(-\frac{2}{5}\right)$ _____

14 $\left(-\frac{2}{3}a + \frac{1}{2}\right) \times \left(-\frac{2}{3}\right)$ _____

15 $3(a+2) \div \frac{1}{3}$ _____

16 $(-5a-3) \div \frac{1}{4}$ _____

2단계

1. 전개, 전개식

(1) 전개: 다항식의 곱을 분배법칙을 이용하여 하나의 다항식으로 나타내는 것

(2) 전개식: 전개하여 얻은 다항식

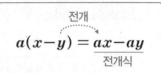

$$a(x-y) = ax - ay$$

전개 / 전개식

2. (단항식) × (다항식)의 계산

분배법칙을 이용하여 단항식을 다항식의 각 항에 곱할 때 부호 → 숫자 → 문자의 순으로 계산한다.

$$a \times (b+c) = a \times b + a \times c = ab + ac$$

예 $3x(\underbrace{3x^2-x+2}_{\text{다항식}}) = \underbrace{9x^3-3x^2+6x}_{\text{전개식}}$ ← 분배법칙을 이용하여 곱한다.
단항식

3. (다항식) ÷ (단항식)의 계산

[방법 1] 분수 꼴로 바꾸어 계산한다.

$$(A+B) \div C = \frac{A+B}{C} = \frac{A}{C} + \frac{B}{C}$$

[방법 2] 나누는 단항식의 역수를 곱하여 계산한다.

$$(A+B) \div C = (A+B) \times \frac{1}{C} = A \times \frac{1}{C} + B \times \frac{1}{C}$$

'~을 전개하시오'는 분배법칙을 이용하여 괄호를 풀고 단항식을 다항식의 각 항에 곱하라는 뜻이다.

[01~05] 다음 식을 전개하시오.

01 $2a(a+3) = 2a \times \boxed{} + 2a \times \boxed{} = \boxed{}$

02 $-2a(3a-1)$ _____

03 $-a(a+7)$ _____

04 $4x(2x+y-5)$ _____

05 $(x-3y+2) \times (-x)$ _____

[06~09] 다음 식을 전개하시오.

06 $3a(a-1)+a(2a+3)$ _____

07 $5a(2a-3)-2a(a-1)$ _____

08 $5x(x+2y)+3x(x-y)$ _____

09 $2x(3x-2y)-x(4x+y)$ _____

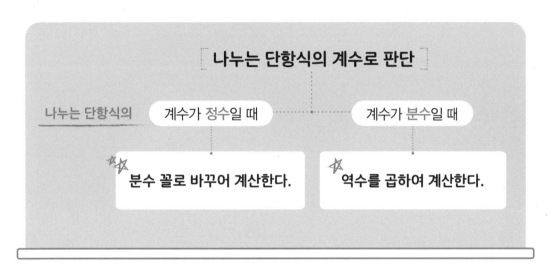

나누는 단항식의 계수로 판단

나누는 단항식의 [계수가 정수일 때] [계수가 분수일 때]

분수 꼴로 바꾸어 계산한다. 역수를 곱하여 계산한다.

정답과 풀이 26쪽

나누는 단항식의 계수가 정수이면 분수 꼴로 바꾸어 계산한다.

[10~14] 다음 식을 분수 꼴로 바꾸어 계산하시오.

10 $(8a^2+4a) \div 2a = \dfrac{8a^2+\boxed{}}{2a} = \boxed{}$

11 $(6a^2-12ab) \div 3a$ _____

12 $(5a^2+2ab) \div a$ _____

13 $(-6x^3+4x^2) \div (-2x^2)$ _____

14 $(8x^2+12xy-4x) \div 4x$ _____

나누는 단항식의 계수가 분수이면 역수를 이용하여 곱셈으로 바꾸어 계산한다.

[15~18] 다음 식을 나누는 식의 역수를 이용하여 곱셈으로 바꾸어 계산하시오.

15 $(-3a^2+2ab) \div \dfrac{1}{2}a$ _____

16 $(8a^2b^2-2ab^4) \div \dfrac{2}{3}ab$ _____

17 $(9x^3y^2-3xy) \div \dfrac{1}{3}xy$ _____

18 $\left(\dfrac{1}{3}x^2y^3 - \dfrac{1}{2}xy^2\right) \div \left(-\dfrac{1}{6}xy^2\right)$ _____

꼭 풀기

[01~03] 다음을 계산하시오.

01 $-\dfrac{2}{3}x(-6x+9y)$

02 $(4x-3y)\times 2xy$

03 $(-2x^2-5x+9)\times\left(-\dfrac{1}{2}x\right)$

04 다음 중 옳지 <u>않은</u> 것을 모두 고르면? [정답 2개]

① $a(3a-2ab)=3a^2-2a^2b$

② $-a(1-ab)=-a-a^2b$

③ $xy(1+2x-y)=2x^2y-xy^2+xy$

④ $3y(-x+5xy)=-3xy+15xy^2$

⑤ $-(-x^2y^2+3xy+2)=-x^2y^2-3xy-2$

[05~06] 다음 □ 안에 알맞은 식을 구하시오.

05 $\boxed{}\div 3xy=\dfrac{2}{3}x-4$

06 $(2x^2y^2-5x^3y)\div\boxed{}=-3x^2y$

07 오른쪽 그림과 같이 밑면의 반지름의 길이가 $\dfrac{3}{4}a$, 높이가 $4a+8$인 원기둥의 부피를 구하시오.

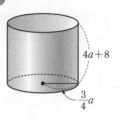

08 오른쪽 그림과 같이 밑변의 길이가 $\dfrac{a}{2}+\dfrac{b}{3}$, 높이가 $5ab$인 삼각형의 넓이를 구하시오.

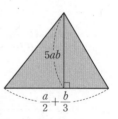

(뿔의 부피)$=\dfrac{1}{3}\times$(밑넓이)\times(높이)

09 오른쪽 그림과 같이 밑면은 한 변의 길이가 $2b$인 정사각형이고 높이가 $9a-6b$인 정사각뿔의 부피를 구하시오.

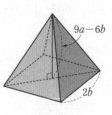

정답과 풀이 27쪽

[01~03] 다음을 계산하시오.

01 $(6x^2+4x) \div (-2x)$

02 $(-9x^3+12x^2) \div (-3x^2)$

03 $(3x^3-9x) \div \dfrac{3}{5}x$

04 다음 중 옳지 <u>않은</u> 것을 모두 고르면? [정답 2개]

① $(20x^2y^2-32xy) \div 4xy = 5xy-8$

② $(12x^2y^3-9x^3y^2) \div (-3x^2y) = -4y^2+3xy$

③ $(4x^2y-7xy^2) \div \left(-\dfrac{1}{2}xy\right)$
$= -8x^3y^2+14x^2y^3$

④ $(x^2-xy) \div \left(-\dfrac{3}{2}x\right) = -\dfrac{2}{3}x+\dfrac{2}{3}y$

⑤ $\left(\dfrac{4}{3}x^2-\dfrac{5}{6}x^2y\right) \div \left(-\dfrac{1}{3}x^2\right) = -\dfrac{5}{2}y+4$

05 $(-x^a-x^b) \div \left(-\dfrac{2}{3}x\right) = \dfrac{3}{2}x^2+\dfrac{3}{2}x$일 때, 자연수 a, b에 대하여 $a+b$의 값을 구하시오.

(단, $a>b$)

06 $(10x^2y-5xy-25xy^2) \div (-5xy) = ax+by+c$
일 때, 상수 a, b, c에 대하여 $a+b-c$의 값을 구하시오.

구멍 문제

07 오른쪽 그림과 같이 밑면의 가로의 길이가 $2a^2$, 세로의 길이가 $3b^2$인 직육면체의 부피가 $\dfrac{8}{5}a^3b^2-\dfrac{3}{2}a^2b^3$일 때, 이 직육면체의 높이를 구하시오.

08 오른쪽 그림과 같이 밑면의 반지름의 길이가 $2a$, 원기둥의 부피가 $12\pi a^3-4\pi a^2$일 때, 이 원기둥의 높이를 구하시오.

10 혼합 계산과 식의 값

1. 덧셈, 뺄셈, 곱셈, 나눗셈이 혼합된 식의 계산

2 단계

(1) 거듭제곱 계산 하기 → 지수법칙을 이용하여 정리한다.

⇩

(2) 괄호는 (소괄호) → {중괄호} → [대괄호] 순으로 계산하기

⇩

(3) 분배법칙을 이용하여 곱셈, 나눗셈하기 → 혼합 계산에서는 ×, ÷을 +, −보다 먼저 계산한다.

⇩

(4) 동류항끼리 덧셈, 뺄셈하기

예
$$2a(3a+2b)+(ab)^2 \div ab$$
$$=2a(3a+2b)+a^2b^2 \div ab$$ ❶ 거듭제곱 계산하기
$$=6a^2+4ab+ab$$ ❷ 곱셈, 나눗셈하기
$$=6a^2+5ab$$ ❸ 덧셈하기

> 덧셈, 뺄셈은 반드시 동류항끼리 계산한다.

[01~04] 다음을 계산하시오.

01 $2a(3a-1)+a(a+4)$

02 $a(-a+5)-3a(2a-1)$

03 $3x(x+y)+(4x-y) \times (-5x)$

04 $\dfrac{1}{2}x(6x-2y)-\dfrac{2}{5}y(20x+10y)$

[05~08] 다음을 계산하시오.

05 $\dfrac{a^2b-2ab^2}{a}+a(2a-b)$

06 $\dfrac{6a^2b-4ab^2}{2a}-3b(b-a)$

07 $\dfrac{10x-8x^2}{2x}+\dfrac{12y^2-9y}{3y}$

08 $\dfrac{10x^2y^2-8x^2y}{-xy}-\dfrac{5x^2y-9x^2y^2}{2xy}$

계산 문제의 마지막은 혼합 계산이다.
이미 알고 있듯이 혼합 계산에서 가장 중요한 것은 계산 순서,
그 다음은 하나하나 정확하게 계산하는 것이다.

매 1, 2, 3 …

(!) 이것만은 꼭! 혼합 계산의 순서

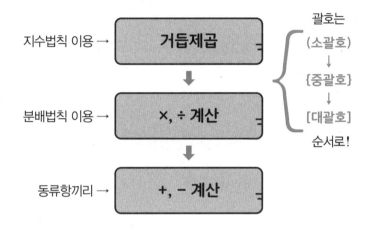

지수법칙 이용 → **거듭제곱**

분배법칙 이용 → **×, ÷ 계산**

동류항끼리 → **+, − 계산**

괄호는

(소괄호)
↓
{중괄호}
↓
[대괄호]

순서로!

덧셈, 뺄셈, 곱셈, 나눗셈이 혼합된 식의 계산은 위에서부터 순서대로 계산한다.

혼합 계산을 할 때는 반드시 곱셈, 나눗셈을 덧셈, 뺄셈보다 먼저 계산한다.

● 정답과 풀이 29쪽

[09~12] 다음을 계산하시오.

09 $(3a^2-2a) \div a + (3b^2+2b) \div b$

10 $(3a^2+2ab) \div a + (5a^2-ab) \div (-a)$

11 $(ab^2+ab) \div a - (b^2-b) \div b$

12 $(8x-4xy) \div 4 - (y+2xy) \div y$

[13~16] 다음을 계산하시오.

13 $(9a^2-6ab) \div 3 \times 5b$

14 $(4ab-3a) \div \frac{1}{3}a \times (-ab)$

15 $(3x-2y) \div \frac{1}{xy} \times (-2xy)$

16 $2xy \div \left(\frac{1}{2}xy\right)^2 \times (x^2y+xy^2)$

1. 식의 값, 식의 대입

(1) 식의 값: 어떤 식의 문자에 수를 대입하여 얻은 값

(2) 식의 대입: 어떤 식의 문자에 그 문자를 나타내는 <u>다른 식을 대입하는 것</u>

　　　　　　　　　　　　　　　　└→ 식을 대입할 때는 반드시 괄호를 사용한다.

2. 식의 값을 구하는 방법

(1) 주어진 식을 간단히 한다.

(2) 간단히 정리한 식의 문자에 수를 대입하여 계산한다.

주의 음수를 대입할 때는 반드시 괄호로 묶어서 대입해야 계산 실수를 하지 않는다.

┌→ 중1 때 배운 과정 수의 대입	┌→ 중2 때 배우는 과정 식의 대입
▌$x=3$, $y=-2$일 때, $2x-5y$의 값을 구하시오.	▌$A=2a+1$, $B=a+3$일 때, $2A-5B$를 a에 대한 식으로 나타내시오.
풀이: $2x-5y=2\times3-5\times(-2)$ $=6+10=16$	풀이: $2A-5B=2(2a+1)-5(a+3)$ $=4a+2-5a-15$ $=-a-13$

> 문자가 2개인 식의 값을 구할 때는 주어진 식을 전개하고, 동류항끼리 정리해서 간단히 한 후 각 문자에 값을 대입한다.

[01~04] $x=-1$, $y=2$일 때, 다음 식의 값을 구하시오.

01 $x(3x+5y)$

02 $(3x^2y^2+2xy)\div xy$

03 $(x^2y+xy)\div x-(xy^2+xy)\div y$

04 $\dfrac{x^2y+xy}{x}-\dfrac{x^2y+xy^2}{xy}$

[05~08] $a=\dfrac{1}{2}$, $b=\dfrac{1}{3}$일 때, 다음 식의 값을 구하시오.

05 $-4a(2a+3b)$

06 $(12ab+24a^2b)\div a$

07 $\dfrac{10a^2b-6ab^2}{2ab}$

08 $\dfrac{3a^3b^2-2a^2b^3}{-a^2b}$

이것만은 꼭! 식의 값과 식의 대입의 구분

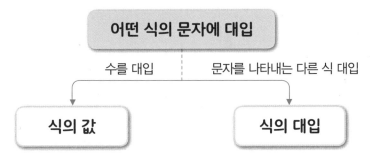

어떤 식의 문자에 대입

수를 대입 문자를 나타내는 다른 식 대입

식의 값 식의 대입

• $y=x+1$일 때, $2x-3y+6$을 x에 대한 식으로 나타내면

$2x-3y+6=2x-3\underline{(x+1)}+6$

$\qquad\qquad\quad = 2x-3x-3+6$ → 다항식을 대입할 때에는 괄호를 사용한다.

$\qquad\qquad\quad = -x+3$

• $x=-2$일 때, $-x+3$의 식의 값을 구하면

$-x+3=-(-2)+3=5$

정답과 풀이 30쪽

[09~12] $b=2a-1$일 때, 다음 식을 a에 대한 식으로 나타내시오.

09 $3a+2b$

10 $5(-a-b)+3b$

11 $2(3a-b)-5b$

12 $3a-\{b-(2a-b)\}$

[13~16] $A=2x-y$, $B=3x+4y$일 때, 다음 식을 x, y에 대한 식으로 나타내시오.

13 $2A+B$

14 $-A-4B$

> 주어진 식이 복잡할 때는 먼저 주어진 식을 간단히 정리한 후 대입한다.

15 $3(A+2B)-2A$

16 $(2A+5B)-(A+3B)$

꼭 풀기

🔼 해설 꼭 보기

[01~02] 다음을 계산하시오.

01 $(3a^2b)^2 \div 3a^3b^2 + (-2ab)^3 \div 2a^2b^3$

02 $2a(a-1) - \{3a(a+2) - (a^2+2a)\}$

03 $(3xy - 3xy^3) \div (-3xy) + (xy - 4xy^2) \div \left(-\dfrac{1}{2}x\right)$
$= ay^2 + by + c$
일 때, 상수 a, b, c에 대하여 $a+b-c$의 값을 구하시오.

04 $\left(\dfrac{3}{2}x^3 - 3x^2\right) \div \dfrac{1}{2}x - \{(-2x)^2 - 3x(x-5)\}$를 간단히 하였을 때, x^2의 계수를 a, x의 계수를 b라 하자. 이때 $a-b$의 값을 구하시오.

05 오른쪽 그림과 같은 직사각형 ABCD에서 색칠한 부분의 넓이를 나타낸 것은?

① $6x - 8y + 4$ ② $6x + 8y + 4$

③ $6x - 8y - 4$ ④ $6x + 8y - 4$

⑤ $-6x - 8y - 4$

06 오른쪽 그림과 같은 직사각형에서 색칠한 부분의 넓이를 구하시오.

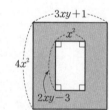

07 오른쪽 그림과 같은 직사각형에서 색칠한 부분의 넓이를 구하시오.

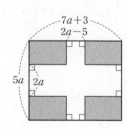

[01~02] $A=x-y$, $B=-2x+3y$일 때, 다음 식을 x, y에 대한 식으로 나타내시오.

01 $2A-(B+5A)$

해설 꼭 보기

02 $\dfrac{A}{3}-\dfrac{B}{2}$

03 $x=-3$, $y=5$일 때, $2x-[x-\{y-3(x+1)\}]$ 의 값을 구하시오.

주어진 식을 간단히 한 후 대입한다.

04 $x=-\dfrac{2}{3}$, $y=\dfrac{1}{5}$일 때,
$\dfrac{9x^2y-6xy}{3x}-\dfrac{5xy^2-10xy}{5y}$ 의 값을 구하시오.

05 $x=2$, $y=-3$일 때,
$(4x^2y^2-8x^3y)\div 2x^2y-(5x^3y-7xy^2)\div(-xy)$
의 값을 구하시오.

식을 대입할 때는 반드시 괄호를 사용해야 한다.

06 $y=3x-2$일 때, $7x-\{y-(5x-2y)\}$를 x에 대한 식으로 나타내시오.

구멍 문제

07 $A=\dfrac{x-y}{2}$, $B=\dfrac{2x+y}{3}$일 때, $6(A+B)-3B$ 를 x, y에 대한 식으로 나타내시오.

08 $A=x^2-1$, $B=2x^2+3$, $C=x^2+1$일 때, $2(A+B)-3(A-C)$를 x에 대한 식으로 나타내시오.

 한 번 더 연산 연습

[01~07] 다음을 계산하시오.

01 $(7x-3y)+(2x-4y)$

02 $(2x-5y)-(x-6y)$

03 $(x^2+5x-2)+(2x^2-6x+1)$

04 $(x^2-7x+3)-(-x^2-x-1)$

05 $\dfrac{x}{2}+\dfrac{3x-1}{4}$

06 $\dfrac{x+1}{3}-\dfrac{x-1}{5}$

07 $\dfrac{2x^2-3x+5}{2}+\dfrac{x^2+2x-5}{3}$

[08~14] 다음을 계산하시오.

08 $(a-3b+2)\times(-a)$

09 $2a(a^2-5a+1)$

10 $(4a^2+2ab)\div 2a$

11 $(12a^2b+8ab)\div(-4a)$

12 $(-5a^2b+3ab^2)\div(-2ab)$

13 $(-a^2+2a)\div\dfrac{1}{2}a$

14 $(2a^3b^3-a^2b^2)\div\dfrac{1}{3}ab$

 답체크
틀린 문제에만 /표시를 하고, 2차 채점을 할 때 다시 풀어 맞힌 문항은 △, 또 틀린 문항은 ×표시를 한다.
△, ×표시된 문항은 반드시 다시 풀고, 틀린 이유를 알고 넘어가도록 한다.

01	02	03	04	05	06	07

08	09	10	11	12	13	14

[15~21] 다음을 계산하시오.

15 $a-\{b-(2a+3b)\}$

16 $5a-\{a-b-(3a+2b)\}$

17 $2a+1-[-a-\{2a-5(a+b)\}]$

18 $(4a^2-2ab)\div a\times 3a$

19 $(a^2b+2ab)\div\dfrac{1}{2}a\times 3b$

20 $(a^2b-2ab^2)\div(-a)+(3a-b)\times a$

21 $(2ab^2+3b^2)\times(-a)-(a^2b^2-a^3b^2)\div a$

구멍 연산

[22~25] 다음을 계산하시오.

22 $-\dfrac{x+y}{2}-\dfrac{2x-y}{5}$

23 $\dfrac{2x-y}{4}-\dfrac{x-y}{3}$

24 $(6x^2-9xy)\div(-3x)-(y+4xy)\div y$

25 $\left(\dfrac{2}{3}x^3-x^2\right)\div\dfrac{1}{3}x-\{(-x)^2-3(x+5)\}$

혼합 계산을 할 때는 반드시 곱셈, 나눗셈을 덧셈, 뺄셈 보다 먼저 한다.

15	16	17	18	19	20

21	22	23	24	25

01 $3x^2-\{-5x^2+2x-(x-\boxed{})\}=x^2-3x$

일 때, \square 안에 알맞은 식을 구하시오.

\square 안에 알맞은 식을 구할 때,

$\square+A=B \;\Rightarrow\; \square=B-A$

$\square-A=B \;\Rightarrow\; \square=B+A$

$A+\square=B \;\Rightarrow\; \square=B-A$

$A-\square=B \;\Rightarrow\; \square=A-B$

이때 $A-\square=B$와 같이 \square 앞에 $-$ 부호가 있으면 이항할 때 착각하여 자주 실수를 하게 된다. 이런 경우에 \square는 우변으로, B는 좌변으로 이항한다고 생각하면 헷갈리지 않는다.

$$A-\square=B$$

$$A-B=\square$$

즉, $\square=A-B$

02 $A=2x-3y$, $B=3x-2y$일 때, $\dfrac{A}{2}-\dfrac{B}{3}$를 x, y에 대한 식으로 바르게 나타낸 것은?

① $-\dfrac{5}{6}x$ 　　② $\dfrac{5}{6}x$ 　　③ $-\dfrac{5}{6}y$

④ $\dfrac{5}{6}y$ 　　⑤ $-\dfrac{5}{6}x-\dfrac{5}{6}y$

구멍탈출

식을 대입할 때 계산 실수를 줄이는 방법은 괄호를 사용하여 식을 대입하는 것이다.

$$\dfrac{A}{2}-\dfrac{B}{3}=\dfrac{3A-2B}{6}$$

$$=\dfrac{3(2x-3y)-2(3x-2y)}{6}$$

친구의 구멍　　　　　　　　　　　문제 Ⓐ — 내가 바로 잡기

$\dfrac{x+y}{3}-\dfrac{3x-2y}{5}=ax+by$일 때, 상수 a, b에 대하여 $a+b$의 값을 구하시오.

친구풀이

$$\dfrac{x+y}{3}-\dfrac{3x-2y}{5}=\dfrac{5x+5y-9x-6y}{15}$$

$$=-\dfrac{4}{15}x-\dfrac{1}{15}y$$

$$a+b=\left(-\dfrac{4}{15}\right)+\left(-\dfrac{1}{15}\right)=-\dfrac{5}{15}=-\dfrac{1}{3}$$

03 오른쪽 그림과 같이 밑면의 반지름의 길이가 $\dfrac{2}{3}a$, 높이가 $6a+3$인 원기둥의 부피를 구하시오.

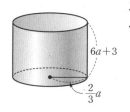

> **구멍탈출**
> · (원기둥의 부피)
> =(밑넓이)×(높이)
> · (원기둥의 높이)
> =(원기둥의 부피)÷(밑넓이)
> · (원의 넓이)
> =π×(반지름의 길이)×(반지름의 길이)

04 오른쪽 그림과 같이 밑면의 반지름의 길이가 $3a$인 원기둥의 부피가 $36\pi a^3 - 9\pi a^2$일 때, 이 원기둥의 높이를 구하시오.

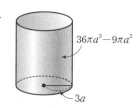

> **구멍탈출**
> 원기둥의 부피는 다항식의 곱셈을 이용하여 푸는 문제이고, 원기둥의 높이는 다항식의 나눗셈을 이용하여 푸는 문제이다. 문제를 꼼꼼히 보고 식을 세워 실수하지 않도록 하자.

친구의 구멍　　　　　　　　　문제 **B** — 내가 바로 잡기

$x^2 - [\,2x^2 - \{5x - (x^2 - x)\}\,]$를 계산하시오.

친구풀이
$x^2 - [\,2x^2 - \{5x - (x^2 - x)\}\,]$
$= x^2 - 2x^2 - \{5x - (x^2 - x)\}$
$= -x^2 - 5x + (x^2 - x)$
$= -x^2 - 5x + x^2 - x$
$= -6x$

03

부등식

11
부등식과 그 해

12
부등식의 성질

13
일차부등식과
그 해

14
복잡한 일차부등식의
풀이

15
일차부등식의 활용

11 부등식과 그 해

1단계

1. 부등호

둘 이상의 수나 식의 크기가 서로 다를 때, 크기를 나타내는 기호로 '~보다 크다', '~보다 작다'를 나타낸다.

(작은 수)<(큰 수), (큰 수)>(작은 수)

부등호의 종류

$x>1$	$x<1$
x는 1보다 크다.	x는 1보다 작다.
$x\geq 1$	$x\leq 1$
x는 1보다 크거나 같다.	x는 1보다 작거나 같다.

2. 이항

등식의 성질을 이용하여 등식의 어느 한 변에 있는 항의 부호를 바꾸어 다른 변으로 옮기는 것 이때 이항한 항의 부호가 바뀐다.

예 $+2$를 이항하면 ⇨ -2
　　-2를 이항하면 ⇨ $+2$

[01~05] 다음 ☐ 안에 <, =, > 중에서 알맞은 것을 써넣으시오.

01 5 ☐ 6

02 $\dfrac{1}{2}$ ☐ $\dfrac{1}{4}$

03 $\dfrac{4}{3}$ ☐ $\dfrac{12}{9}$

04 $\dfrac{9}{8}$ ☐ $\dfrac{6}{5}$

05 $\dfrac{16}{28}$ ☐ $\dfrac{4}{7}$

[06~10] 다음 ☐ 안에 <, >, ≤, ≥ 중에서 알맞은 것을 써넣으시오.

06 x는 2보다 크다. ⇨ x ☐ 2

07 x는 -6보다 작거나 같다. ⇨ x ☐ -6

08 x는 $\dfrac{1}{4}$보다 작지 않다. ⇨ x ☐ $\dfrac{1}{4}$

09 x는 -3보다 크거나 같고 7 미만이다.
⇨ -3 ☐ x ☐ 7

10 x는 -1 초과 4 이하이다. ⇨ -1 ☐ x ☐ 4

수를 비교할 때 부등호를 사용하는 것처럼, 식을 비교할 때도
마찬가지로 부등호가 들어간 식, 즉 부등식을 사용한다.

! 이것만은 꼭! 등식에서의 이항 방법

+ 를 다른 변으로 이항하면 ⇨ -

- 를 다른 변으로 이항하면 ⇨ +

$$x - 5 = 2$$

이항

$$x = 2 + 5$$

등식에서 한 변의 항을 다른 변으로 이항하면 항의 부호가 바뀐다.

● 정답과 풀이 35쪽

[11~15] 다음을 부등호를 사용하여 나타내시오.

11 x는 -5보다 크고 8보다 작거나 같다.

12 x는 3보다 크거나 같고 10보다 작다.

13 x는 $-\dfrac{1}{3}$ 이상이고 $\dfrac{2}{5}$ 이하이다.

14 x는 -9 초과이고 0 미만이다.

15 x는 6보다 작지 않고 11보다 크지 않다.

[16~20] 다음 등식에서 밑줄 친 항을 이항하시오.

16 $2x\underline{-5}=3$ ⇨ _____

17 $6x=\underline{-x}-2$ ⇨ _____

18 $\dfrac{1}{3}-2x=4$ ⇨ _____

19 $x\underline{-2}=\dfrac{1}{4}\underline{x}+1$ ⇨ _____

20 $-5x\underline{+1}=\underline{2x}-7$ ⇨ _____

2단계

1. 부등식

(1) 부등식: 부등호 >, <, ≥, ≤를 사용하여 수 또는 식의 대소 관계를 나타낸 식

(2) 좌변, 우변, 양변: 부등식에서 부등호의 왼쪽 부분을 좌변, 부등호의 오른쪽 부분을 우변이라 하고, 좌변, 우변을 통틀어 양변이라 한다.

$$3x - 2 > 1$$
좌변 우변
양변

2. 부등식의 표현

$a > b$	$a < b$	$a \geq b$	$a \leq b$
• a는 b보다 크다. • a는 b 초과이다.	• a는 b보다 작다. • a는 b 미만이다.	• a는 b보다 크거나 같다. • a는 b 이상이다. • a는 b보다 작지 않다.	• a는 b보다 작거나 같다. • a는 b 이하이다. • a는 b보다 크지 않다.

3. 부등식의 해

(1) 부등식의 해: 미지수를 포함한 부등식에서 부등식을 참이 되게 하는 미지수의 값

　　예 $2x + 3 < 7$에 대하여

　　　$x = 1$일 때, $2 + 3 < 7$은 부등식이 참이 되므로 $x = 1$은 부등식의 해이다.

　　　$x = 2$일 때, $4 + 3 < 7$은 부등식이 거짓이 되므로 $x = 2$는 부등식의 해가 아니다.

(2) 부등식을 푼다: 부등식의 해를 모두 구하는 것

> '='가 있으면 등식, '<, >, ≤, ≥'가 있으면 부등식이다.

[01~05] 다음 중 부등식인 것은 ○표, 부등식이 아닌 것은 ×표를 하시오.

01 $2 \times 3 > 1$ 　　　　(　　)

02 $3x + 6$ 　　　　(　　)

03 $5x + 2 \leq -x - 3$ 　　　　(　　)

04 $2(x - 1) = 10$ 　　　　(　　)

05 $\dfrac{1}{4}x - 5 < 0$ 　　　　(　　)

[06~09] 다음 문장을 부등식으로 나타내시오.

06 a에 1을 더하면 -2보다 크다.

07 x에 4를 더한 수의 2배는 10보다 크지 않다.

08 한 개에 500원인 귤 x개의 가격은 6000원 이상이다.

09 올해 a살인 가은이의 12년 후 나이는 올해 나이의 3배 미만이다.

이것만은 꼭! 부등식의 표현

$a > b$
a는 b보다 크다. a는 b 초과

$a < b$
a는 b보다 작다. a는 b 미만

$a \geq b$
a는 b보다 크거나 같다. ⓐ 는 b 이상

$a \leq b$
a는 b보다 작거나 같다. ⓐ 는 b 이하

—— a는 b를 포함하는 수이다. ——

> $x=2$를 부등식에 대입하여 좌변과 우변의 대소 관계가 부등호의 방향과 일치하는지 확인한다.

정답과 풀이 36쪽

[10~14] 다음 중 $x=2$일 때, 부등식이 참이 되는 것은 ○표, 부등식이 거짓이 되는 것은 ×표를 하시오.

10 $3x+1<-5$ ()

11 $1-x \geq 9$ ()

12 $5x+3>2x$ ()

13 $-2(x-2)<7$ ()

14 $\dfrac{1}{5}x-1 \geq x+2$ ()

15 다음은 x가 -1, 0, 1, 2, 3일 때, 부등식 $2x-1<3$의 해를 구하는 과정이다. 빈칸에 알맞은 것을 써넣으시오.

주어진 수를 부등식의 미지수 x에 대입하여 참, 거짓을 알아보자.

x	좌변	부등호	우변	참/거짓
-1	$2 \times (-1)-1=-3$	$<$	3	참
0	$2 \times 0-1=-1$	$<$	3	
1		$<$	3	
2		$<$	3	
3	$2 \times 3-1=5$	$<$	3	거짓

따라서 부등식의 해는 _____이다.

꼭 풀기

3 단계

[01~04] 다음 중 부등식인 것은 ○표, 부등식이 <u>아닌</u> 것은 ×표를 하시오.

01 $2x-6<0$ ()

02 $-4>7$ ()

03 $-3-x\geq 2x-4$ ()

04 $1-\dfrac{x}{2}=3$ ()

[05~07] 다음 문장을 부등식으로 나타내시오.

05 냉장고의 냉장실의 온도 $x\,°\mathrm{C}$는 $4\,°\mathrm{C}$ 이하이다.

06 한 권에 x원인 문제집 5권과 봉투 100원을 더한 가격은 40000원을 넘지 않는다.

07 무게가 1 kg인 상자에 무게가 x kg인 사과 6개를 넣으면 전체 무게는 10 kg보다 크지 않다.

08 다음 중 부등식이 <u>아닌</u> 것을 모두 고르면?

[정답 2개]

① $1+2x<x$ ② $5x-2$

③ $3x-2\geq 0$ ④ $8-2=6$

⑤ $-5>9$

09 다음 보기 중 부등식인 것은 모두 몇 개인가?

보기

㉠ $2x+5=7$ ㉡ $x\geq 1$

㉢ $4x-x$ ㉣ $3+6>2$

㉤ $-2+3(x-1)$

① 1개 ② 2개 ③ 3개

④ 4개 ⑤ 5개

 해설 꼭 보기 구멍 문제

10 다음을 부등식으로 바르게 나타낸 것은?

① 어떤 수 x에서 2를 뺀 수는 12 이상이다.

 ⇨ $x-2>12$

② 어떤 수 x와 7의 합은 -4보다 크지 않다.

 ⇨ $x+7<-4$

③ 어떤 수 x에서 3을 뺀 수의 2배는 10보다 작지 않다. ⇨ $2(x-3)>10$

④ 시속 30 km로 x시간 동안 달리면 100 km 이상 갈 수 있다. ⇨ $30x\geq 100$

⑤ 3명이 1인당 x원씩 돈을 내면 총액이 2000원 미만이다. ⇨ $3x\leq 2000$

부등식의 해 구하기

> 부등식을 풀어 보라는 것은 부등식의 해를 구하라는 뜻이다.

🔼 해설 꼭 보기

[01~04] x의 값이 -2, -1, 0, 1, 2일 때, 다음 부등식을 풀어 보시오.

01 $x+3<4$

02 $-x+1>2$

03 $2x-1\leq1$

04 $-3x+4\geq-2$

> 4 이하의 자연수를 구한 후 그 수를 부등식에 대입한다.

[05~08] x의 값이 4 이하의 자연수일 때, 다음 부등식을 풀어 보시오.

05 $2x-1>5$

06 $-7+4x\geq1$

07 $3x-4<2x$

08 $-2x+4\geq3(x-2)$

09 다음 중 $x=2$일 때, 부등식이 참이 되는 것을 모두 고르면? [정답 2개]

① $x+2>3$ ② $3x<5$

③ $4-x\geq6$ ④ $3x+1\leq7$

⑤ $2x+1>5$

10 다음 [] 안의 수가 주어진 부등식을 참이 되게 하는 것은?

① $-3x+1<2$ $[-1]$

② $5x-4>3$ $[0]$

③ $4-2x\geq-3x$ $[2]$

④ $3-x<2x$ $[1]$

⑤ $2x+7>5x-1$ $[3]$

🔼 해설 꼭 보기

11 다음 부등식 중 방정식 $3x-1=8$을 만족시키는 x의 값을 해로 갖는 것은?

① $-x+5<2$ ② $1-4x\geq6$

③ $2-3x\leq0$ ④ $3x-4<x$

⑤ $-2x+1\geq7-x$

12 부등식의 성질

1. 부등식의 성질 → 부등식의 성질은 <를 ≤로, >를 ≥로 바꾸어도 성립한다.

**2
단
계**

(1) 부등식의 양변에 같은 수를 더하거나 양변에서 같은 수를 빼도 부등호의 방향은 바뀌지 않는다.

⇨ $a<b$이면 $a+c<b+c$, $a-c<b-c$

예 $3<5$이면 $3+2<5+2$, $3-2<5-2$

(2) 부등식의 양변에 같은 양수를 곱하거나 양변을 같은 양수로 나누어도 부등호의 방향은 바뀌지 않는다.

⇨ $a<b$, $c>0$이면 $a\times c<b\times c$, $\dfrac{a}{c}<\dfrac{b}{c}$ ← 부등호의 방향은 그대로!

예 $3<5$이면 $3\times 2<5\times 2$, $\dfrac{3}{2}<\dfrac{5}{2}$

(3) 부등식의 양변에 **같은 음수를 곱하거나** 양변을 **같은 음수로 나누면 부등호의 방향은 바뀐다.**

⇨ $a<b$, $c<0$이면 $a\times c>b\times c$, $\dfrac{a}{c}>\dfrac{b}{c}$ ← 부등호의 방향이 반대로 바뀐다.

예 $3<5$이면 $3\times(-2)>5\times(-2)$, $\dfrac{3}{-2}>\dfrac{5}{-2}$

참고 등식과 마찬가지로 부등식에서도 같은 방법으로 이항하여 풀 수 있다.

단, 중1에서 배운 등식의 성질과 다른 것은 양변에 음수를 곱하거나 나눌 때 부등호의 방향이 바뀐다는 것이다.

[01~05] $a>b$일 때, 다음 ☐ 안에 알맞은 부등호를 써 넣으시오.

01 $a+4$ ☐ $b+4$

02 $a-9$ ☐ $b-9$

03 $-3a$ ☐ $-3b$

04 $\dfrac{a}{7}$ ☐ $\dfrac{b}{7}$

05 $-\dfrac{a}{6}$ ☐ $-\dfrac{b}{6}$

[06~10] $a\leq b$일 때, 다음 ☐ 안에 알맞은 부등호를 써 넣으시오.

06 $5a+2$ ☐ $5b+2$

07 $-2a-1$ ☐ $-2b-1$

08 $3+\dfrac{a}{9}$ ☐ $3+\dfrac{b}{9}$

09 $-a+4$ ☐ $-b+4$

10 $-\dfrac{a}{5}-2$ ☐ $-\dfrac{b}{5}-2$

부등식의 성질에서 등식의 성질과 다른 딱! 하나의 차이는 '양변에 음수를 곱하거나 나눌 때, 부등호의 방향이 바뀐다.'는 것이다. 이것만은 꼭! 기억하자.

(!) 이것만은 꼭! *부등식의 성질*

❶ $a>b$이고 $b>c$이면 $a>c$
 └────→ $a>b>c$라는 뜻이므로 $a>c$

❷ $a>b$이면 $a+c>b+c$, $a-c>b-c$

❸ $a>b$이고 $c>0$이면 $ac>bc$, $\dfrac{a}{c}>\dfrac{b}{c}$

❹ $a>b$이고 $c<0$이면 $ac<bc$, $\dfrac{a}{c}<\dfrac{b}{c}$ ← 부등호의 방향이 반대!

부등호의 방향은 부등식의 양변에 음수를 곱하거나 나눌 때만 부등호의 방향이 바뀐다.

● 정답과 풀이 38쪽

[11~15] 다음 ☐ 안에 알맞은 부등호를 써넣으시오.

11 $2a+3>2b+3$이면
 $2a$ ☐ $2b$, a ☐ b

12 $-a-6<-b-6$이면 a ☐ b

13 $-\dfrac{2}{5}a\geq-\dfrac{2}{5}b$이면 a ☐ b

14 $3+\dfrac{a}{7}<3+\dfrac{b}{7}$이면 a ☐ b

15 $1-10a\leq1-10b$이면 a ☐ b

[16~20] $x<3$일 때, 다음 식의 값의 범위를 구하시오.

16 $x+5$ ⇨ $x+5$ ☐ 8

17 $x-8$ ⇨ _____

18 $2x$ ⇨ _____

19 $\dfrac{x}{4}$ ⇨ _____

20 $-6x$ ⇨ _____

꼭 풀기

↑ 해설 꼭 보기

[01~04] $a < b$일 때, 다음 □ 안에 알맞은 부등호를 써넣으시오.

01 $\dfrac{a-2}{3}$ □ $\dfrac{b-2}{3}$

02 $-2(a+3)$ □ $-2(b+3)$

03 $5\left(a-\dfrac{1}{4}\right)$ □ $5\left(b-\dfrac{1}{4}\right)$

04 $3-7(a-1)$ □ $3-7(b-1)$

[05~08] 다음 □ 안에 알맞은 부등호를 써넣으시오.

05 $-4+2a > -4+2b$이면 a □ b

06 $-a+\dfrac{2}{3} \geq -b+\dfrac{2}{3}$이면 a □ b

07 $\dfrac{2a-6}{5} < \dfrac{2b-6}{5}$이면 a □ b

08 $\dfrac{3-a}{2} \leq \dfrac{3-b}{2}$이면 a □ b

[09~10] $-4a+3 < -4b+3$일 때, □ 안에 알맞은 부등호를 써넣으시오.

09 $\dfrac{1}{9}a$ □ $\dfrac{1}{9}b$

10 $-2-\dfrac{1}{4}a$ □ $-2-\dfrac{1}{4}b$

구멍 문제

11 $-a > -b$일 때, 다음 중 옳지 <u>않은</u> 것은?

① $a+2 < b+2$ ② $7a < 7b$

③ $4a-2 < 4b-2$ ④ $\dfrac{a}{5} < \dfrac{b}{5}$

⑤ $-3-2a < -3-2b$

12 $5-a \leq 5-b$일 때, 다음 중 옳은 것을 모두 고르면? [정답 2개]

① $3a \leq 3b$ ② $a-1 \geq b-1$

③ $\dfrac{2-a}{5} \geq \dfrac{2-b}{5}$ ④ $\dfrac{a}{4}-2 \geq \dfrac{b}{4}-2$

⑤ $-5a-2 \geq -5b-2$

[01~03] $-1 < x \leq 2$일 때, 다음 식의 값의 범위를 구하시오.

01 $3x-1$

02 $-2x+3$

03 $-5-4x$

04 $-3 \leq x < 4$일 때, 다음 중 옳지 <u>않은</u> 것은?

① $-4 \leq x-1 < 3$ ② $-6 \leq 2x < 8$

③ $-1 \leq \dfrac{x}{3} < \dfrac{4}{3}$ ④ $-20 < -5x \leq 15$

⑤ $-12 \leq -3x < 9$

🔼 해설 꼭 보기

05 $-2 < a \leq 3$이고 $A=3-2a$일 때, A의 값이 될수 <u>없는</u> 것은?

① -3 ② -1 ③ 3

④ 5 ⑤ 7

06 $-1 \leq x < 3$일 때, $-2x+1$의 값이 될 수 있는 모든 정수들의 합은?

① -4 ② -2 ③ 0

④ 2 ⑤ 4

07 $-3 \leq 2x+3 < 5$일 때, x의 값의 범위는?

① $-1 \leq x < 3$ ② $-1 < x \leq 3$

③ $-3 \leq x < 1$ ④ $-3 < x \leq 1$

⑤ $-3 \leq x < -1$

08 $-6 < x < 2$일 때, $a < -3x+5 < b$이다. $3a+b$의 값은?

① 20 ② 21 ③ 22

④ 23 ⑤ 24

13 일차부등식과 그 해

1. 일차부등식: 부등식의 우변의 모든 항을 좌변으로 이항하여 정리한 식이 오른쪽의 어느 하나의 꼴로 나타나는 부등식을 일차부등식이라고 한다.

$$ax+b>0, \quad ax+b<0,$$
$$ax+b\geq0, \quad ax+b\leq0 \; (a\neq0)$$

↳ $a\neq0$은 일차항의 계수가 꼭 있어야 한다는 뜻이다.

　例 $2x+2>x-1 \Rightarrow x+3>0$, x에 대한 일차부등식이다.

　　$3x-1<5+3x \Rightarrow -6<0$, 부등식이지만 x에 대한 일차부등식이 아니다.

2. 일차부등식의 풀이 순서

① 미지수 x를 포함하는 모든 항은 좌변으로, 상수항은 우변으로 이항한다.
② 양변을 정리하여 $ax>b$, $ax<b$, $ax\geq b$, $ax\leq b \,(a\neq0)$ 중 하나의 꼴로 나타낸다.
③ x의 계수 a로 양변을 나누어 $x>$(수), $x<$(수), $x\geq$(수), $x\leq$(수) 중 하나의 꼴로 나타낸다.
　이때 a가 음수이면 부등호의 방향이 바뀐다.

　例 부등식 $2x-2<8-3x$를 풀면

　　$\underline{2x+3x<8+2}$
　　　↳ x항은 좌변으로, 상수항은 우변으로 이항한다.

　　$\underline{5x<10} \qquad \therefore x<2$
　　　↳ x의 계수 5로 양변을 나눈다.

> 우변의 모든 항을 좌변으로 이항하고 정리한 후 일차식 $ax+b \,(a\neq0)$의 꼴이 되는지 확인한다.

[01~04] 다음 부등식에서 우변에 있는 항을 좌변으로 이항하여 정리하시오.

01 $x+3>6 \Rightarrow$ _____

02 $5x-1<4 \Rightarrow$ _____

03 $2x-5\geq3x+1 \Rightarrow$ _____

04 $-3x+4\leq-5x-2 \Rightarrow$ _____

[05~08] 다음 중 일차부등식인 것은 ○표, 일차부등식이 아닌 것은 ×표를 하시오.

05 $2x+5>2x+1$ 　　　　　(　　　)

06 $3x+4x=6x$ 　　　　　(　　　)

07 $-(x-1)\geq7x-3$ 　　　　　(　　　)

08 $x(x-1)\leq x^2-x+5$ 　　　　　(　　　)

방정식의 해를 구할 때 이용된 '이항'을 부등식을 풀 때에도 똑같이 적용한다.
이처럼 수학은 앞에서 배운 개념들이 반복해서 이용된다.

매 1, 2, 3 …

! 이것만은 꼭! 일차부등식의 풀이

"일차부등식의 풀이도 양변에 음
수를 곱하거나 양변을 음수로 나
눌 때 부등호의 방향이 바뀌는 것
이외에는 일차방정식의 풀이와
같다!"

➡

$-2x$ ⊖3 ≥ 5
⤷ 이항
$-2x ≥ 5$ ⊕3 ← 양변을 정리한다.
⊖2$x ≥ 8$ ← 양변을 -2로 나눈다.
x ⊖ -4 ← 부등호의 방향이 바뀐다.!!

● 정답과 풀이 40쪽

[09~10] 다음은 일차부등식을 푸는 과정이다. □ 안에
알맞은 수나 식을 써넣으시오.

09 $2x-5<9-5x$

> $2x-5<9-5x$ — x항은 좌변으로,
> $2x+\square<9+\square$ — 상수항은 우변으로 이항한다.
> $\square x<\square$ — 양변을 정리한다.
> $x<\square$ — x의 계수로 양변을 나눈다.

10 $x-1≥3x+5$

> $x-1≥3x+5$ — x항은 좌변으로,
> $x-\square≥5+\square$ — 상수항은 우변으로 이항한다.
> $\square x≥\square$ — 양변을 정리한다.
> $x≤\square$ — x의 계수로 양변을 나눈다.

[11~14] 다음 일차부등식을 풀어 보시오.

11 $4x-1>7$ _____

12 $5x<-x-1$ _____

13 $-2x≤-5x-21$ _____

14 $-5x-8≥x+10$ _____

1. 일차부등식의 해를 수직선 위에 나타내기

(1) 부등식의 해를 수직선 위에 나타내면 알아보기 편하다.

(2) 등호가 포함되면 '●'로, 등호가 포함되지 않으면 '○'로 나타낸다.

→ ○에 대응하는 점이 나타내는 수는 부등식의 해가 아니다.

① $x>a$ ➡ a에서 오른쪽으로 화살표를 그린다.

→ x의 값이 a보다 큰 수이므로 a의 오른쪽 부분이 부등식의 해이다.

② $x<a$ ➡ a에서 왼쪽으로 화살표를 그린다.

→ x의 값이 a보다 작은 수이므로 a의 왼쪽 부분이 부등식의 해이다.

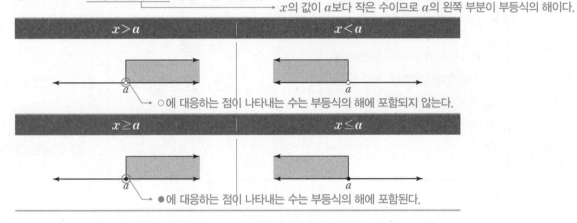

| $x>a$ | $x<a$ |

→ ○에 대응하는 점이 나타내는 수는 부등식의 해에 포함되지 않는다.

| $x\geq a$ | $x\leq a$ |

→ ●에 대응하는 점이 나타내는 수는 부등식의 해에 포함된다.

2단계

> 부등호가 >, < ➡ 수직선에 ○로 표시
> 부등호가 ≥, ≤ ➡ 수직선에 ●로 표시

[01~04] 다음 부등식의 해를 수직선 위에 나타내시오.

01 $x>3$

02 $x\geq -3$

03 $x<-5$

04 $x\leq -5$

[05~08] 다음 수직선 위에 나타낸 x의 값의 범위를 부등식으로 나타내시오.

05

06

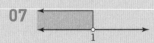

07

08

! **이것만은 꼭!** 수직선 위에 나타낸 부등식의 해

수직선에서 ●에 대응하는 점이 나타내는 수는 부등식의 해이고
○에 대응하는 점이 나타내는 수는 부등식의 해가 아니다.

정답과 풀이 40쪽

> 좌변에 x만 남도록 식을 정리하면
> 부등식의 해를 구할 수 있다.

> x의 계수를 1로 만든다.

[09~12] 다음 부등식을 풀고, 그 해를 수직선 위에 나타
내시오.

09 $x-2<0$

10 $x-1>5$

11 $x+1\geq-3$

12 $-x-4\leq-2$

[13~16] 다음 부등식을 풀고, 그 해를 수직선 위에 나타
내시오.

13 $\dfrac{x}{2}<3$

14 $-3x\geq15$

15 $5x<-10$

16 $-\dfrac{1}{3}x\leq-2$

꼭 풀기

01 다음 중 일차부등식인 것을 모두 고르면?

[정답 2개]

① $4x-8=0$ 　　② $x-4<-2x+2$

③ $3x+1>3x-5$ 　④ $5x+6$

⑤ $1-x≤1$

02 다음 중 일차부등식이 <u>아닌</u> 것을 모두 고르면?

[정답 2개]

① $5-2x≥x+8$ 　② $7x-4=-2x$

③ $1-\dfrac{x}{3}≤0$ 　　④ $x^2+3x>x-5$

⑤ $\dfrac{x-3}{2}<1$

03 다음 부등식 중 해가 $x<2$인 것은?

① $x+2>4$ 　　　② $2x+3<-1$

③ $1-3x>4$ 　　④ $4-x≤5$

⑤ $-2x+7>3$

04 다음 부등식 중 해가 나머지 넷과 <u>다른</u> 하나는?

① $-2<-3x+1$

② $x+5<6$

③ $2x+4<6$

④ $-x+1<-3x+3$

⑤ $-3x+3>-2x+1$

05 일차부등식 $6-3x≥-2x-5$를 만족하는 자연수 x의 개수는?

① 9개 　　　② 10개 　　　③ 11개

④ 12개 　　　⑤ 13개

🔼 해설 **꼭** 보기 　💬 구멍 문제

06 일차부등식 $-2x+3>5x-6$을 만족하는 x의 값 중 가장 큰 정수는?

① -3 　　　② -2 　　　③ -1

④ 0 　　　⑤ 1

[01~04] 다음 일차부등식을 풀고, 그 해를 수직선 위에 나타내시오.

01 $2x-9>5x$

02 $3x<x+6$

03 $-2x\leq x+9$

04 $x-2\geq 4x+10$

🔼 해설 꼭 보기

05 다음 일차부등식 $3x-4>5x+2$의 해를 수직선 위에 바르게 나타낸 것은?

06 다음 부등식의 해를 수직선 위에 나타내었을 때, 오른쪽 그림과 같은 것은?

① $3x-1\leq 6x+8$ ② $2x-1\geq 3x+4$

③ $2x+6\leq -5x-1$ ④ $2-x\geq x+8$

⑤ $x-7\leq 8-2x$

07 x에 대한 일차부등식

$$2x>5a-1$$

의 해를 수직선 위에 나타내면 오른쪽 그림과 같다. 이때 상수 a의 값은?

① -3 ② -2 ③ -1

④ 0 ⑤ 1

08 x에 대한 일차부등식

$$3x+2\leq 3a$$

의 해를 수직선 위에 나타내면 오른쪽 그림과 같다. 이때 상수 a의 값을 구하시오.

 또 풀기

01 다음 관계를 부등식으로 바르게 나타낸 것은?

① x의 2배에서 3을 뺀 수는 2 미만이다. ⇨ $2x-3 \le 2$

② x를 7로 나눈 후 4를 더하면 -3보다 작지 않다. ⇨ $\frac{x}{7}+4 > -3$

③ x보다 1 작은 수에 2를 곱하면 10 이하이다. ⇨ $2x-1 \le 10$

④ 무게가 0.3 kg인 상자에 x kg인 물건을 20개 넣으면 전체 무게가 40 kg을 넘는다. ⇨ $20x+0.3 \ge 40$

⑤ 시속 x km의 속력으로 3시간 동안 달리면 200 km 이상 갈 수 있다. ⇨ $3x \ge 200$

▶ **구멍탈출**

문장의 내용을 부등식으로 표현할 때 주의해야 할 점은 다음과 같다.
'~보다 작지 않다'라는 의미를 '~보다 크다'로만 생각하면 틀린다. 항상 수의 크기를 비교할 때에는 '크다', '작다'라고 두 가지만 생각하지 말고 '같다'도 생각한다.

• ~보다 작지 않다.
 ⇨ ~보다 크거나 같다.
 ⇨ ~이상이다.

• ~보다 크지 않다.
 ⇨ ~보다 작거나 같다.
 ⇨ ~이하이다.

02 $-3a+1 > -3b+1$일 때, 다음 중 옳은 것은?

① $a>b$
② $2a>2b$

③ $3a-2>3b-2$
④ $2-5a>2-5b$

⑤ $-\dfrac{a}{5} < -\dfrac{b}{5}$

▶ **구멍탈출**

부등식의 양변에 음수를 곱하거나 음수로 나눌 때는 부등호의 방향이 바뀐다는 것을 절대 잊지 말자.
$-3a+1 > -3b+1$
⇨ $-3a > -3b$
⇨ $a < b$

친구의 구멍 　　　　　　　　　　　　　문제 Ⓐ → 내가 바로 잡기

일차부등식 $5-3x < -x+7$을 푸시오.

친구풀이

$5-3x < -x+7$에서

$-2x < 2$

∴ $x < -1$



정답과 풀이 42쪽

03 일차부등식 $3x+7>5x+1$을 만족하는 x의 값 중 가장 큰 정수는?

① 1　　　　　② 2　　　　　③ 3

④ 4　　　　　⑤ 5

 구멍탈출

부등식을 만족시키는 가장 큰 또는 가장 작은 정수를 구할 때는 부등식의 해를 기준으로 판단해야 한다.

예를 들어, 부등식을 만족하는 가장 큰 정수를 구할 때

$x\leq-2$이면 $x=-2$이고

$x<-2$이면 $x=-3$이다.

즉, 부등식의 해에서 등호가 있고 없고의 차이를 이해하고 값을 구해야 한다.

04 일차부등식 $3\geq4x+a$의 해가 $x\leq-\dfrac{3}{2}$일 때, 상수 a의 값을 구하시오.

구멍탈출

주어진 부등식을

$$x\leq(수)$$

의 꼴로 고친 후 주어진 해와 비교한다.

친구의 구멍　　　　　　문제 **B** — 내가 바로 잡기

다음 중 일차부등식 $x+3>2x-3$의 해를 수직선 위에 바르게 나타낸 것은?

① 　② 　③

④ 　⑤

친구풀이

$x+3>2x-3$에서

$-x>-6$

$\therefore x>6$

따라서 해를 수직선 위에 나타내면 ⑤이다.

14 복잡한 일차부등식의 풀이

중학 2학년

1. 계수가 소수인 일차부등식

양변에 $10, 100, 1000, \cdots$과 같은 **10의 거듭제곱을 곱하여 계수를 정수로 고친다.**

예 $0.2x < x + 0.8 \Rightarrow 2x < 10x + 8 \quad \therefore x > -1$

2. 계수가 분수인 일차부등식

양변에 분모의 최소공배수를 곱하여 계수를 정수로 고친다.

예 $x + \dfrac{1}{4} > \dfrac{x}{2} \Rightarrow 4x + 1 > 2x \leftarrow$ 양변에 분모의 최소공배수인 4를 곱한다.

$\dfrac{x+3}{2} - \dfrac{3x+4}{5} > 1 \Rightarrow 5(x+3) - 2(3x+4) > 10 \quad \therefore x < -3$

주의 • 계수를 정수로 고칠 때, 모든 항에 빠짐없이 같은 수를 곱해야 한다.
• 계수가 분수이고 분자가 다항식인 경우 계수를 정수로 바꿀 때 괄호를 사용하면 실수를 줄일 수 있다.

3. 괄호가 있는 일차부등식

분배법칙을 이용하여 괄호를 풀어 정리한다.

예 $2(x+3) \geq -x + 9 \Rightarrow 2x + 6 \geq -x + 9 \quad \therefore x \geq 1$

[01~03] 다음은 일차부등식의 풀이 과정이다. ☐ 안에 알맞은 수를 써넣으시오.

01

$1.5x - 3 > 1.2x - 0.3$의 양변에 ☐을(를) 곱하면 $15x - ☐ > 12x - ☐$
☐$x > ☐ \quad \therefore x > ☐$

02

$x - \dfrac{1}{2} \leq \dfrac{x}{3} + 1$의 양변에 분모의 최소공배수인
☐을(를) 곱하면
☐$x - ☐ \leq ☐x + ☐$
☐$x \leq ☐ \quad \therefore x \leq ☐$

03

$4(x-1) > -2(x-1)$의 괄호를 풀면
$4x - 4 > ☐x + ☐$
☐$x > ☐ \quad \therefore x > ☐$

소수점 아래의 숫자가 1개이면 10을 곱한다.

[04~08] 다음 일차부등식을 풀어 보시오.

04 $0.4x - 1.4 < 0.2x$

05 $0.3x - 2 > x - 0.6$

06 $3x - 2.8 \geq 0.8x - 1.2$

소수점 아래의 숫자가 2개이면 100을 곱한다.

07 $0.24x + 0.06 \geq 0.3x - 0.12$

08 $1.23 - 0.01x < 0.1x + 2$

계수가 소수, 분수인 부등식의 경우에도 어렵다고 생각하지 말고 방정식에서 풀었던 방법과 같이 계수를 정수로 고쳐서 풀면 된다.

! 이것만은 꼭! 복잡한 일차부등식의 풀이

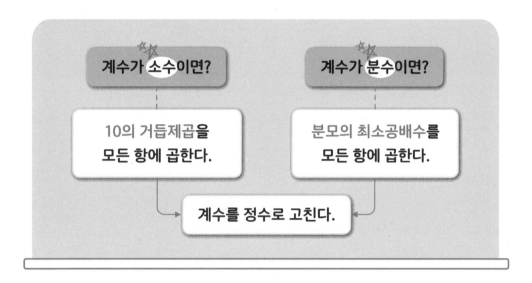

계수가 소수이면?

10의 거듭제곱을 모든 항에 곱한다.

계수가 분수이면?

분모의 최소공배수를 모든 항에 곱한다.

계수를 정수로 고친다.

● 정답과 풀이 43쪽

> 분모의 최소공배수를 곱할 때는 계수가 정수인 항에도 빠뜨리지 말고 곱해야 한다.

[09~13] 다음 일차부등식을 풀어 보시오.

09 $\dfrac{3x-2}{2} < 1$

10 $\dfrac{x}{2} - \dfrac{x}{3} > \dfrac{5}{6}$

11 $\dfrac{3x-1}{3} \le \dfrac{4x+1}{6}$

12 $\dfrac{2-x}{3} < 1 - \dfrac{x}{5}$

13 $\dfrac{2x+3}{3} - \dfrac{3x-5}{4} \ge 1$

[14~18] 다음 일차부등식을 풀어 보시오.

14 $4(x-1) \ge 3x+2$

15 $3(x-3) \le 2(1+x)$

16 $-2(x+1) < -(5-2x)$

17 $\dfrac{1}{2}(x+1) \le 0.3x - \dfrac{1}{5}$

18 $-0.4(x+3) > \dfrac{3}{4}x - \dfrac{1}{20}$

3 단계

01 일차부등식 $0.3(2x-1)\leq0.4x+0.9$의 해는?

① $x\leq-6$ ② $x\geq-6$

③ $x\leq2$ ④ $x\geq2$

⑤ $x\leq6$

02 일차부등식 $0.5x-1\geq0.1x-0.6$을 만족하는 x의 값 중 가장 작은 정수는?

① -2 ② -1 ③ 0

④ 1 ⑤ 2

🔼 해설 **꼭** 보기

03 일차부등식 $\dfrac{3-x}{2}>\dfrac{x}{4}-3$을 만족하는 자연수 x의 개수는?

① 2개 ② 3개 ③ 4개

④ 5개 ⑤ 6개

04 일차부등식 $3(x-2)>x-14$의 해를 수직선 위에 바르게 나타낸 것은?

① ――――●━━━━→ -4

② ←━━━━○――――→ -4

③ ――――●━━━━→ -4

④ ←━━━━○――――→ 4

⑤ ――――○━━━→ 4

05 x가 자연수일 때, 일차부등식

$$0.3(2x-1)\leq\frac{2}{5}x+0.9$$

의 모든 해의 합은?

① 6 ② 9 ③ 12

④ 18 ⑤ 21

06 일차부등식

$$\frac{1}{10}-2x<0.2x-\frac{3}{2}(x-1)$$

을 만족하는 x의 값 중 가장 작은 정수를 구하시오.

정답과 풀이 44쪽

01 일차부등식 $3(x+a)+2x<2(4x-3)$의 해가 $x>4$일 때, 상수 a의 값은?

① -2 ② -1 ③ 0

④ 1 ⑤ 2

02 일차부등식 $\dfrac{1}{3}x-\dfrac{a}{2}>\dfrac{1}{2}$의 해를 수직선 위에 나타내면 오른쪽 그림과 같을 때, 상수 a의 값은?

① -6 ② -5 ③ -4

④ -3 ⑤ -2

🔵 **구멍 문제**

03 두 일차부등식

$$\frac{x-4}{4}+\frac{5}{2}>\frac{x}{2}, \quad x-2a<\frac{1}{6}x-3$$

의 해가 서로 같을 때, 상수 a의 값은?

① 1 ② 2 ③ 3

④ 4 ⑤ 5

⬆️ **해설 꼭 보기**

04 일차부등식 $0.3x+0.2a\geq\dfrac{1}{2}x-1$을 만족하는 자연수 x의 개수가 4개일 때, 정수 a의 값은?

① -2 ② -1 ③ 1

④ 2 ⑤ 3

> 주어진 부등식과 해의 부등호의 방향을 비교한다.

⬆️ **해설 꼭 보기**

05 일차부등식 $ax-12<3$의 해가 $x>-5$일 때, 상수 a의 값은?

① -15 ② -5 ③ -3

④ 5 ⑤ 15

06 일차부등식 $-6+ax\leq x-4$의 해가 $x\leq 4$일 때, 상수 a의 값을 구하시오.

15 일차부등식의 활용

2단계

1. 수에 대한 문제

(1) 연속하는 세 자연수 → 1씩 차이나도록!

x, $x+1$, $x+2$ 또는 $x-1$, x, $x+1$ (단, $x>1$)

(2) 연속하는 세 홀수(또는 짝수) → 2씩 차이나도록!

x, $x+2$, $x+4$ 또는 $x-2$, x, $x+2$ (단, $x>2$)

2. 물건의 개수에 관한 문제

물건의 개수를 x개라 하면 물건을 살 때의 비용은

(물건을 살 때의 비용) = (물건 한 개의 가격) × x + (포장비)

3. 입장료에 관한 문제: n명의 단체 입장료를 적용하는 것이 유리한 경우의 인원 수를 x명이라 하면

(x명의 입장료) > (n명의 단체 입장료) (단, $x<n$)

↳ x명이 입장한다고 할 때, 30명의 단체 입장권을 사는 것이 유리하려면 x명의 입장료가 더 비싸야 한다.

일차부등식의 활용 문제를 푸는 방법

구하려는 것을 미지수 x로 놓는다.

⇩

부등식을 세운다.

⇩

부등식을 풀어 해를 구한다.

⇩

구한 해가 문제 뜻에 맞는지 확인한다.

01 연속하는 세 자연수의 합이 54보다 작다고 할 때, 이를 만족하는 수 중에서 가장 큰 자연수를 구하시오.

(1) 연속하는 세 자연수 중 가장 작은 수를 x라 하면 연속하는 세 자연수 x, ☐ , $x+2$

(2) 세 자연수의 합이 ☐ 보다 작으므로 일차부등식을 세우면

☐ $x +$ ☐ $<$ ☐

(3) $x <$ ☐

따라서 이를 만족하는 가장 큰 수 x는 ☐ 이므로 가장 큰 자연수는 ☐ 이다.

↳ $x+2$

02 연속하는 세 자연수의 합이 63보다 크지 않을 때, 이를 만족하는 수 중에서 가장 큰 세 자연수를 구하시오.

03 한 개에 800원 하는 초콜릿을 5000원짜리 바구니에 담아서 전체 금액이 12000원 이하가 되게 하려고 한다. 초콜릿을 최대 몇 개까지 살 수 있는지 구하시오.

↳ x로 놓는다.

(1) 초콜릿을 x개 산다고 하면 800원짜리 초콜릿 x개의 가격은 ☐ 원이다.

(2) 일차부등식을 세우면

☐ $x +$ ☐ ≤ 12000

(3) $x \leq$ ☐

따라서 800원짜리 초콜릿은 최대 ☐ 개를 살 수 있다.

일차방정식의 활용과 크게 다르지 않으므로 당황하지 말자. 문장 속에
'~이상, ~이하, ~보다 크다, ~보다 작다' 등의 표현을 부등호로 나타내면 된다.

! 이것만은 꼭! 입장료에 관한 부등식 문제

Ⓐ 단체 입장료 매표소

30명 이상이면 20% 할인!

입장료가 a원일 때,
30명의 단체 입장권의 가격
⇨ $30 \times a \times \left(1 - \dfrac{20}{100}\right)$원

Ⓑ 개인 입장료 매표소

1인입니다.

입장료가 a원일 때,
x명의 입장료 ⇨ ax원

'A가 B보다 유리하다'는 것은 'A가 B보다 비용이 적게 든다.'는 뜻이므로
'(A방법의 가격) < (B방법의 가격)'으로 식을 세운다.

● 정답과 풀이 46쪽

04 어느 공연의 입장료는 5000원이고 30명 이상 단체에 대해서는 입장료의 20 %를 할인해 준다고 한다. 30명 미만의 단체에서 몇 명 이상일 때, 단체 입장권 30장을 사는 것이 유리한지 구하시오.
└→ 입장료 5000원의 20 % 할인된 가격 ⇨ $5000 \times 0.8 = 4000$(원)

(1) 전체 인원 수를 ☐명이라 하자.
(2) x명일 때의 입장료는 ☐원이고, 30명의 단체 입장료는 $(30 \times$ ☐$)$원이다.
(3) 단체 입장권을 사는 것이 유리하므로 일차부등식은
☐ $> 30 \times$ ☐
(4) $x >$ ☐
따라서 ☐명 이상일 때, 단체 입장권 30장을 사는 것이 유리하다.

05 한 송이에 800원인 장미로 꽃다발을 만들려고 한다. 포장비가 2000원이고, 꽃다발 가격을 8000원 이하가 되게 하려고 한다. 장미를 최대 몇 송이까지 살 수 있는지 구하시오.

06 어느 미술관의 입장료는 6000원이고, 20명 이상 단체 관람객에 대해서는 입장료의 15%를 할인해 준다고 한다. 20명 미만의 단체에서 몇 명 이상이면 20명의 단체 입장권을 사는 것이 유리한지 구하시오.

1. 도형에 관한 문제

(1) 삼각형이 되는 조건: (나머지 두 변의 길이의 합) > (가장 긴 변의 길이)

(2) (사다리꼴의 넓이) $=\dfrac{1}{2}\times\{($윗변의 길이$)+($아랫변의 길이$)\}\times($높이$)$

2. 금액에 관한 문제

매일 또는 매월 일정한 양이 늘어나는 규칙이면 x일 또는 x개월 후를 생각하고 식을 세운다.

$($x$개월 후의 예금액$)=($현재 예금액$)+($매월 예금액$)\times x$

3. 거리, 속력, 시간에 관한 문제

(1) (거리) = (속력) × (시간), (속력) $=\dfrac{(거리)}{(시간)}$, (시간) $=\dfrac{(거리)}{(속력)}$

(2) 주어진 시간 이내에 왕복하는 문제 → '~이내'는 '작거나 같다.'의 의미이다. 즉, 부등호 '≤'로 나타낸다.

$($가는 데 걸리는 시간$)+($오는 데 걸리는 시간$)\leq($주어진 시간$)$

[참고] 거리, 속력, 시간 단위가 다르면 먼저 단위를 통일한 후에 식을 세운다.

⇨ x분을 시간으로 고칠 때는 60으로 나눈다. 즉, $\dfrac{x}{60}$ 시간으로 고쳐 식을 세운다.

01 삼각형의 세 변의 길이가 $x+1$, x, $x+6$일 때, x를 만족하는 값 중 가장 작은 자연수를 구하려고 한다. 다음 □ 안에 알맞은 것을 써넣으시오.

(1) 삼각형의 세 변의 길이가 되려면

(나머지 두 변의 길이의 합) □ (가장 긴 변의 길이)이어야 하므로

(2) □ $+x>$ □

(3) $x>$ □

따라서 x를 만족하는 가장 작은 자연수는 □이다.

02 삼각형의 세 변의 길이가 x, $x+3$, $x+7$일 때, x의 값의 범위를 구하시오.

03 현재 지후의 통장에는 12000원이 들어 있다. 매일 500원씩 저금한다고 할 때, 예금액이 20000원을 넘는 것은 며칠 후부터인지 구하시오.

(1) x일 동안 저축한다고 하자.

x일 후의 지후의 저축액은

(12000+□)원

(2) 일차부등식을 세우면

12000+□ > 20000

(3) $x>$ □

따라서 예금액이 20000원을 넘는 것은 □일 후부터이다.

❗ 이것만은 꼭! **그림으로 이해하는 거리, 속력, 시간 문제**

$$\Rightarrow \text{(시간)} = \frac{x}{4} \text{ 시간} \qquad \Rightarrow \text{(시간)} = \frac{3-x}{3} \text{ 시간}$$

거리, 속력, 시간과 관련된 문제를 풀 때는 주어진 상황을
그림으로 나타내면 문제가 쉽게 이해되어 식 세우기가 쉽다.

정답과 풀이 46쪽

[04~06] 선희가 집에서 5 km 떨어진 학교까지 가는데 처음에는 시속 4 km의 속력으로 걷다가 늦을 것 같아서 시속 6 km의 속력으로 뛰었더니 1시간 이내에 도착하였다. 다음을 x에 대한 식으로 나타내시오.

04 선희가 시속 4 km의 속력으로 걸은 거리를 x km라 할 때 뛰어간 거리

05 시속 4 km의 속력으로 걸은 시간

06 시속 6 km의 속력으로 뛴 시간

07 현재 언니는 20000원, 동생은 30000원을 예금하였다. 언니는 매월 4000원, 동생은 매월 2000원씩 예금한다면 언니의 예금액이 동생의 예금액보다 많아지는 것은 몇 개월 후부터인지 구하시오.
└→ x로 놓는다.

08 윤석이가 등산을 하는데 올라갈 때는 시속 2 km로, 내려올 때는 같은 길을 시속 4 km로 걸어서 전체 걸린 시간을 3시간 이내로 하려고 한다. 이때 출발점에서 최대 몇 km 떨어진 지점까지 갔다 올 수 있는지 구하시오.
└→ ~이내는 작거나 같으므로 부등호 '≤'로 나타낸다.

3 단계

01 연속하는 세 짝수의 합이 102보다 작을 때, 이를 만족하는 수 중에서 가장 큰 짝수는?

① 30 ② 32 ③ 34

④ 36 ⑤ 38

02 연속하는 두 홀수가 있다. 작은 수의 3배에서 8을 뺀 것은 큰 수의 2배 이상일 때, 이를 만족하는 수 중에서 큰 홀수는?

① 11 ② 13 ③ 15

④ 17 ⑤ 19

03 2000원짜리 필통 한 개와 600원짜리 볼펜 몇 자루를 합하여 11000원 이하가 되게 하려고 한다. 볼펜은 최대 몇 자루까지 살 수 있는가?

① 11자루 ② 12자루 ③ 13자루

④ 14자루 ⑤ 15자루

해설 꼭 보기

04 인터넷 쇼핑몰에서 사과와 오렌지를 합하여 12개를 사려고 한다. 사과 1개의 가격은 1000원, 오렌지 1개의 가격은 800원이고, 배송료가 2500원일 때, 총 가격이 14000원을 넘지 않게 하려면 사과를 최대 몇 개 살 수 있는지 구하시오.

구멍 문제

05 집 근처 서점에서 한 권에 10000원 하는 책을 인터넷 서점에서는 9000원에 판매하고 있다. 인터넷 서점에서 책을 사면 배송료가 2500원이 든다고 할 때, 인터넷 서점에서 책을 몇 권 이상 사야 집 근처 서점에서 사는 것보다 유리한가?

① 3권 ② 4권 ③ 5권

④ 6권 ⑤ 7권

06 어느 극장의 입장료는 30명 이상의 단체일 경우 15 %가 할인된다고 한다. 30명 미만의 단체가 입장하려고 할 때, 몇 명 이상이면 30명의 단체 입장권을 구입하는 것이 유리한가?

① 25명 이상 ② 26명 이상

③ 27명 이상 ④ 28명 이상

⑤ 29명 이상

(시간)=$\dfrac{(거리)}{(속력)}$를 이용하고,
시간 단위를 통일시킨다.

정답과 풀이 46쪽

↑ 해설 꼭 보기

01 오른쪽 그림과 같이 밑변의 길이가 6 cm이고 높이가 x cm인 삼각형의 넓이가 30 cm² 이상일 때, x의 값의 범위를 구하시오.

x cm
6 cm

[04~06] 지성이가 학교에서 **3 km** 떨어진 도서관까지 가는데 처음에는 시속 **4 km**로 걷다가 도중에 시속 **6 km**로 뛰어서 도서관까지 걸린 전체 시간은 50분 이하이다. 다음 물음에 답하시오.

04 시속 4 km로 걸은 거리를 x km라 할 때, ☐ 안에 알맞은 것을 써넣으시오.

← x km → ← ☐ km →
시속 4 km 시속 6 km
학교 도서관

02 오른쪽 그림과 같이 윗변의 길이가 a cm, 아랫변의 길이가 12 cm, 높이가 8 cm인 사다리꼴의 넓이가 60 cm² 이하가 되도록 할 때, a의 값의 범위를 구하시오.

a cm
8 cm
12 cm

05 시속 4 km의 속력으로 걸은 시간과 시속 6 km의 속력으로 뛴 시간을 구하시오.

06 주어진 조건을 일차부등식으로 나타내고, 시속 4 km로 걸은 최대 거리를 구하시오.

💬 구멍 문제

03 현재 형은 30000원, 동생은 20000원을 예금하였다. 형은 매월 5000원, 동생은 매월 1500원씩 예금한다면 몇 개월 후부터 형의 예금액이 동생의 예금액의 2배 이상이 되는가?

① 2개월 후 ② 3개월 후 ③ 4개월 후
④ 5개월 후 ⑤ 6개월 후

💬 구멍 문제

07 등산을 하는데 올라갈 때는 시속 2 km로 걷다가 내려올 때는 같은 길을 시속 4 km로 걸어서 2시간 30분 이내에 등산을 마치려고 한다. 이때 출발점에서 최대 몇 km 떨어진 지점까지 갔다올 수 있는지 구하시오.

01 $1<-\dfrac{x-a}{3}<2$의 해가 $1<x<b$일 때, $a+b$의 값은?

 ① 11 ② 12 ③ 13

 ④ 14 ⑤ 15

▶ 구멍탈출

$-\dfrac{x-a}{3}$에 음의 부호와 분수가 섞여 있어 당황스럽지만 차근차근 다음 순서로 정리하면 된다.

⑴ 먼저 음의 부호를 양의 부호로 만들자. 이때 음수를 곱하는 경우에는 부등호의 방향이 바뀌는 것에 주의한다.

⑵ 분모의 최소공배수를 양변에 곱해 계수를 정수로 만든다.

⑶ x항만 남기기 위해 양변에 상수항 a를 더해 x의 값의 범위를 구한다.

02 집 앞 편의점에서 한 개에 1000원 하는 과자를 쇼핑몰에서 사면 한 개에 800원에 살 수 있다. 배송료가 2400원일 때, 과자를 몇 개 이상 사야 쇼핑몰에서 사는 것이 유리한가?

 ① 10개 ② 11개 ③ 12개

 ④ 13개 ⑤ 14개

▶ 구멍탈출

유리한 방법을 선택하는 문제에서는 내가 실제 생활에서 어떤 경우를 선택할 것인지 생각하면 된다. 즉, 배송료가 들더라도 쇼핑몰에서 산 가격이 더 싸면 쇼핑몰을 선택하는 것이다.

(편의점 과자의 가격) × (개수)
> (쇼핑몰 과자의 가격) × (개수)
 + (배송료)

친구의 구멍 문제 Ⓐ — 내가 바로 잡기

두 부등식 $\dfrac{2x-1}{3}\leq\dfrac{x+1}{2}-1$, $4x-5\geq-a+6x$의 해가 서로 같을 때, 상수 a의 값을 구하시오.

친구풀이

$\dfrac{2x-1}{3}\leq\dfrac{x+1}{2}-1$을 풀면

$2(2x-1)\leq3(x+1)-1$

$4x-2\leq3x+2$ ∴ $x\leq4$

$4x-5\geq-a+6x$를 풀면

$-2x\geq-a+5$

$x\geq\dfrac{a-5}{2}$

$x\leq4$와 $x\geq\dfrac{a-5}{2}$의 해가 서로 같으므로

$\dfrac{a-5}{2}=4$, $a-5=8$ ∴ $a=13$

03 현재 형은 50000원, 동생은 30000원을 예금하였다. 다음 달부터 형은 매월 2000원씩, 동생은 매월 5000원씩 예금을 한다면 동생의 예금액이 형의 예금액보다 많아지는 것은 몇 개월 후부터인가?

① 5개월 후 ② 6개월 후 ③ 7개월 후

④ 8개월 후 ⑤ 9개월 후

구멍탈출

구하려는 것을 미지수 x로 놓고 주어진 조건을 부등식으로 나타내어 푼 후 답을 구할 때 만족하는 자연수 x의 값을 구하도록 한다. 예를 들어, $x>5.2$인 경우 만족하는 가장 작은 자연수는 6이다. $x=5$라고 답하는 실수를 하지 말자.

04 등산을 하는데 올라갈 때는 시속 2 km로 걷고, 내려올 때는 같은 길을 시속 3 km로 걷는다고 한다. 4시간 30분 이내에 출발점으로 돌아와야 한다면 최대 몇 km 떨어진 지점까지 갔다 올 수 있는지 구하시오.

구멍탈출

거리, 속력, 시간에 대한 문제는 일단 단위를 통일해서 풀어야 한다는 것을 기억하자. 4시간 30분은 4.5시간이다.
'a시간 이내'는 'a보다 작거나 같다'는 뜻이므로 $(시간)=\dfrac{(거리)}{(속력)}$ 를 이용하여 부등식으로 나타내면 다음과 같다.
$(갈 때 걸린 시간)+(올 때 걸린 시간)$ $\leq(a시간)$

친구의 구멍 문제 **B** — 내가 바로 잡기

한 권에 500원 하는 공책을 300원짜리 봉투에 담아 6000원 이하가 되게 하려고 한다. 공책을 최대 몇 권 담을 수 있는지 구하시오.

친구풀이

공책을 x권 담는다면

$500x+300\leq6000$

$500x\leq5700$ $\therefore x\leq\dfrac{57}{5}$

$\dfrac{57}{5}=11.\times\times\times$ 이므로 최대 12권을 담을 수 있다.

04 연립일차방정식

16
미지수가 2개인
일차방정식

17
미지수가 2개인
연립일차방정식

18
연립일차방정식의
풀이

19
여러 가지
연립일차방정식의 풀이

16 미지수가 2개인 일차방정식

중학 1학년

1단계

1. 일차식

→ 어떤 항에서 곱해진 문자의 개수

(1) 일차식: 차수가 1인 다항식 예 $2x+3$ (○), x^2+4 (×), $\dfrac{1}{x}+2$ (×)

(2) 다항식의 차수: 다항식에서 차수가 가장 큰 항의 차수 → x에 대한 일차식

2. 일차방정식

등식의 모든 항을 좌변으로 이항하여 정리한 식이 $ax+b=0(a\neq0)$의 꼴로 나타낼 수 있는 방정식을 x에 대한 일차방정식이라고 한다.

예 $2x+2=x-1$ ⇨ $x+3=0$: x에 대한 일차방정식이다.

$3x-1=5+3x$ ⇨ $-6=0$: x에 대한 일차방정식이 아니다.

3. 일차방정식의 풀이 순서

① 괄호가 있으면 분배법칙을 이용하여 괄호를 먼저 푼다.
② 미지수 x를 포함하는 모든 항은 좌변으로, 상수항은 우변으로 이항한다.
③ 양변을 정리하여 $ax=b(a\neq0)$의 꼴로 고친다.
④ 양변을 x의 계수 a로 나누어 해를 구한다. ⇨ $x=(수)$

[01~05] 다음 다항식에서 차수를 구하시오.

01 $9x$ _____

02 $x+5$ _____

03 $-2x-6$ _____

04 $4x^2+3x+1$ _____

05 $-x+5x^2$ _____

[06~10] 다음 등식에서 밑줄 친 항을 이항하시오.

06 $3x\underline{-1}=6$ ⇨ _____

07 $2x=\underline{-x}-1$ ⇨ _____

08 $\dfrac{1}{5}-2x=3$ ⇨ _____

09 $2x-5=\underline{\dfrac{1}{4}x}+1$ ⇨ _____

10 $\underline{-6x}\underline{+1}=\underline{2x}-3$ ⇨ _____

미지수가 2개인 일차방정식을 잘 풀기 위해서는 중1에서 배운 일차방정식을 잘 알고 있어야 한다. 1단계를 통해 기초를 탄탄히 다지자.

매1, 2, 3 …

! **이것만은 꼭!** 일차식에서 자주 틀리는 오개념

$2x + 3$

상수항의 차수는 얼마일까?

3은 상수항으로 수만 있고 문자가 없으므로 차수는 0이다.

즉, 상수항의 차수는 0이다. 하지만 $2x+3$에서 $x=x^1$이므로 x의 차수는 1, 즉 다항식 $2x+3$은 일차식이다.

$\dfrac{1}{x} + 2$

분모에 문자가 있을 때도 일차식일까?

$\dfrac{1}{x}=1\div x$, 즉 수 또는 문자의 곱이 아니므로 일차식이 아니다.

└→ 문자로 나눈 식이 들어 있으면 다항식이 아니다.

● 정답과 풀이 49쪽

[11~15] 다음 중 일차방정식인 것은 ○표, 일차방정식이 <u>아닌</u> 것은 ×표를 하시오.

11 $2x=0$ ()

12 $3(x-1)=3x+3$ ()

13 $x^2-4x=x^2-1$ ()

14 $-6x+4=2(3-x)$ ()

15 $5x+1=x(x+1)$ ()

[16~20] 다음 일차방정식을 풀어 보시오.

16 $3x-2=7$ _____

17 $5x=-x-1$ _____

18 $\dfrac{1}{4}-2x=3$ _____

19 $2x-5=\dfrac{1}{3}x+1$ _____

20 $4(3+x)=8-5(1+x)$ _____

중학 2학년

1. 미지수가 2개인 일차방정식

미지수가 2개이고, 그 차수가 모두 1인 방정식, 즉

$ax+by+c=0$ (단, a, b, c는 상수, $a\neq0$, $b\neq0$)

- 예) $x-2y+3=0$ ➡ 미지수 x, y가 2개, 차수가 모두 1이므로 미지수가 2개인 일차방정식이다.

 $x^2+4y=0$ ➡ 미지수 x, y가 2개이지만 x의 차수가 2이므로 미지수가 2개인 일차방정식이 아니다.

 $2x+1=0$ ➡ 미지수 x가 1개인 일차방정식이다.

2. 미지수가 2개인 일차방정식의 해

미지수 x, y가 2개인 일차방정식을 참이 되게 하는 x, y의 값 또는 그 순서쌍 (x, y)

- 예) $2x+y=7$에서 $x=1$, $y=5$이면 $2\times1+5=7$ ➡ 순서쌍 $(1, 5)$는 해이다.

 $x=5$, $y=1$이면 $2\times5+1\neq7$ ➡ 순서쌍 $(5, 1)$은 해가 아니다.

 참고 x, y의 순서쌍 (p, q)가 $ax+by+c=0$의 해이면 $ap+bq+c=0$이 성립한다.

3. 방정식을 푼다: 방정식의 해를 모두 구하는 것

> 식을 정리하였을 때 미지수가 2개, 차수가 1인 식이어야 한다.

[01~05] 다음 중 미지수가 2개인 일차방정식인 것은 ○표, 아닌 것은 ×표를 하시오.

01 $3x-4=0$ ()

02 $2x+6y=7$ ()

03 $x-5y$ ()

04 $4x-y=2x-y$ ()

05 $x+3x=5x$ ()

[06~09] 다음 문장을 미지수 x, y에 대한 일차방정식 $ax+by+c=0$의 꼴로 나타내시오. (단, a, b, c는 상수, $a\neq0$, $b\neq0$)

06 1개에 500원인 귤 x개와 1개에 900원인 사과 y개를 사고 6000원을 지불하였다.

07 세발자전거 x대와 두발자전거 y대의 전체 바퀴의 개수는 35개이다.

08 자연수 x를 5로 나누었을 때, 몫이 y이고 나머지가 2이다.

09 시속 x km로 2시간 달린 후 시속 y km로 3시간 달린 거리는 총 40 km이다.

122 중학 매3수학 2-1

정답과 풀이 49쪽

이것만은 꼭! 미지수가 2개인 일차방정식의 해를 확인하는 방법

x, y의 순서쌍 (2 , −1)이 미지수가 2개인
일차방정식 $3x+2y-4=0$의 해일까?

⬇

$x=2$, $y=-1$을 일차방정식에 대입한다.

⬇

$3 \times$ 2 $+ 2 \times ($ -1 $) - 4 = 0$이 성립!

⬇

순서쌍 $(2, -1)$은 해이다.

> $x=1$, $y=3$을 주어진 방정식에 대입하여 등식이 성립하면 해이다.

[10~14] 다음 일차방정식 중 순서쌍 $(1, 3)$을 해로 갖는 것은 ○표, 해로 갖지 <u>않는</u> 것은 ×표를 하시오.

10 $x-2y=5$ ()

11 $2x+3y=11$ ()

12 $3x-y=0$ ()

13 $-x-2y=7$ ()

14 $x-3y=-10+2x$ ()

> x, y가 모두 자연수인 순서쌍만을 찾는다.

[15~17] x, y가 자연수일 때, 다음 일차방정식에 대하여 표를 완성하고 해를 순서쌍 (x, y)로 나타내시오.

15 $2x+y=9$ 해: _____

x	1	2	3	4	⋯
y	7				⋯

16 $x+3y=11$ 해: _____

x					⋯
y	1	2	3	4	⋯

17 $x+2y=5$ 해: _____

x	1	2	3	4	⋯
y					⋯

꼭 풀기

3

[01~03] 다음 문장을 미지수가 2개인 일차방정식으로 나타내시오.

01 캔 음료 4개짜리 x묶음과 6개짜리 y묶음을 합하면 캔 음료는 총 30개이다.

02 어떤 양궁 선수가 10점짜리 과녁을 x회 맞히고 8점짜리 과녁을 y회 맞혀서 86점을 얻었다.

03 한 변의 길이가 x cm인 정사각형의 둘레의 길이와 한 변의 길이가 y cm인 정삼각형의 둘레의 길이의 합이 48 cm이다.

🔴 구멍 문제

04 다음 보기에서 미지수가 2개인 일차방정식을 모두 고르시오.

보기
㉠ $4x-y$ 　　　㉡ $3x^2-x=0$
㉢ $5x+2y=4$ ㉣ $\dfrac{x}{2}=\dfrac{y}{3}$
㉤ $x-y=0$ 　　㉥ $3(x+y)-3y=2$

05 다음 중 미지수가 2개인 일차방정식이 아닌 것은?

① $2x=5y$ 　　　② $5x-2=2y$
③ $y=3x-2$ 　　④ $6x+2y=9$
⑤ $(x+y)-(x-y)=10$

06 다음 중 미지수가 2개인 일차방정식을 모두 고르면? [정답 2개]

① $3(x+y)=3y$ 　② $x+\dfrac{2}{y}=1$
③ $2(x+3y)-3=x$ ④ $x=2$
⑤ $x+\dfrac{y}{3}=5$

⬆ 해설 꼭 보기

07 다음 문장 중 미지수가 2개인 일차방정식으로 나타낼 수 없는 것은?

① 오리 x마리와 토끼 y마리의 다리 수의 합은 28개이다.
② 500원짜리 연필을 x자루 사고 800원짜리 지우개를 y개 샀더니 6200원이었다.
③ 가로의 길이가 x, 세로의 길이가 y인 직사각형의 넓이는 100이다.
④ 자연수 x를 7로 나누었을 때, 몫이 y이고 나머지가 2이다.
⑤ 수학 시험에서 3점짜리 문제 x개, 4점짜리 문제 y개를 맞혀서 86점을 받았다.

$x=1, 2, 3, \cdots$ 을 차례로 대입하여 y가 자연수인 순서쌍을 찾는다.

정답과 풀이 50쪽

01 다음 중 x, y의 순서쌍 (x, y)가 일차방정식 $3x+y=10$의 해인 것을 모두 고르면? [정답 2개]

① $(1, 10)$　　　② $(2, 4)$

③ $(3, 1)$　　　④ $(4, 2)$

⑤ $(5, -1)$

02 다음 중 일차방정식 $2x-y=3$의 해가 <u>아닌</u> 것은?

① $x=-1, y=-5$　　② $x=-\dfrac{1}{2}, y=-4$

③ $x=0, y=-3$　　④ $x=1, y=1$

⑤ $x=\dfrac{3}{2}, y=0$

03 다음 중 x, y의 순서쌍 $(1, 3)$을 해로 갖는 일차방정식을 모두 고르면? [정답 2개]

① $x-2y=1$　　　② $2x-y=5$

③ $3x+y=7$　　　④ $5x-y=2$

⑤ $8x=y+5$

04 x, y가 자연수일 때, $x+2y=7$을 만족하는 순서쌍 (x, y)의 개수는?

① 2개　　　② 3개　　　③ 4개

④ 5개　　　⑤ 6개

05 일차방정식 $x+ay=4$의 해가 $x=-2, y=-2$일 때, 상수 a의 값은?

① -4　　　② -3　　　③ -2

④ -1　　　⑤ 2

06 x, y의 순서쌍 $(2k, 3k)$가 일차방정식 $3x+y=36$의 해일 때, k의 값은?

① 1　　　② 2　　　③ 3

④ 4　　　⑤ 5

🔴 구멍 문제

07 x, y의 순서쌍 $(-2, 2)$, $(2, b)$가 일차방정식 $x-ay-6=0$의 해일 때, 상수 a, b에 대하여 $a+2b$의 값은?

① -4　　　② -2　　　③ -1

④ 2　　　⑤ 4

17 미지수가 2개인 연립일차방정식

1. **연립방정식**: 두 개 이상의 방정식을 한 쌍으로 묶어서 나타낸 것

2. **미지수가 2개인 연립일차방정식**: 미지수가 2개인 두 일차방정식을 한 쌍으로 묶어 놓은 것 예 $\begin{cases} 2x-y=3 \\ x+y=6 \end{cases}$

3. **미지수가 2개인 연립일차방정식의 해**

 미지수 x, y가 2개인 두 일차방정식을 <mark>동시에 만족하는 x, y의 값 또는 그 순서쌍 (x, y)</mark>

 예 x, y가 자연수일 때, 연립방정식 $\begin{cases} 2x-y=3 & \cdots ⊙ \\ x+y=6 & \cdots ⓒ \end{cases}$ 에서

 두 일차방정식 ⊙, ⓒ의 해를 각각 구하면 다음 표와 같다.

 ⊙의 해

x	1	2	3	4	5	\cdots
y	-1	1	3	5	7	\cdots

 ⓒ의 해

x	1	2	3	4	5	\cdots
y	5	4	3	2	1	\cdots

 ⇨ x, y가 자연수이므로 주어진 연립방정식의 해는 $(3, 3)$, 즉 $x=3$, $y=3$이다.
 ↳ ⊙, ⓒ을 동시에 만족시키는 x, y의 값

4. **연립방정식을 푼다**: 연립방정식의 해를 구하는 것
 ↳ 각 방정식을 만족시키는 공통인 해

[01~03] 다음 문장을 미지수가 2개인 연립방정식으로 나타내시오.

01 마당에 닭 x마리와 개 y마리가 있다. 닭과 개는 모두 25마리이고, 다리의 개수는 76개이다.

02 100원짜리 동전 x개와 500원짜리 동전 y개를 합하여 동전의 개수는 30개이고, 금액은 7000원이다.

03 이모의 나이를 x살, 다은이의 나이를 y살이라고 할 때, 이모의 나이는 다은이의 나이의 3배보다 6살 많고, 합한 나이는 42살이다.

04 x, y가 자연수일 때, 다음 표의 빈칸에 알맞은 수를 쓰고, 연립방정식의 해를 구하시오.

연립방정식 $\begin{cases} x+y=5 & \cdots ⊙ \\ 3x-y=-1 & \cdots ⓒ \end{cases}$ 의 해를 구하면

⊙의 해

x	1	2	3	4	\cdots
y	4				\cdots

ⓒ의 해

x	1	2	3	4	\cdots
y		7			\cdots

연립방정식의 해: $x=\boxed{}$, $y=\boxed{}$

[05~06] x, y가 자연수일 때, 다음 연립방정식의 해를 구하시오.

05 $\begin{cases} x+y=4 \\ 2x+y=7 \end{cases}$

06 $\begin{cases} x+2y=7 \\ x+3y=10 \end{cases}$

여기에서는 미지수 x, y가 2개인 일차방정식을 연립해서 푼다.
연립일차방정식의 해는 앞에서 배운 것처럼 x, y의 순서쌍 (x, y)를 대입하여 구한다.

매 1, 2, 3 …

! **이것만은 꼭!** 연립일차방정식의 해인지를 확인하는 방법

x, y의 순서쌍 (**-4, 2**)가 연립일차방정식 $\begin{cases} x + 3y = 2 \\ 2x + y = -6 \end{cases}$ 의 해일까?

↓

$x = -4$, $y = 2$를 방정식에 대입한다.

↓

$\begin{cases} \text{-4} + 3 \times \text{2} = 2 \\ 2 \times (\text{-4}) + \text{2} = -6 \end{cases}$ 이 모두 성립!

↓

순서쌍 (-4, 2)는 해이다.

● 정답과 풀이 51쪽

07 x, y가 정수일 때, 다음 표의 빈칸에 알맞은 수를 쓰고, 연립방정식의 해를 구하시오.

연립방정식 $\begin{cases} x+y=1 & \cdots ㉠ \\ x-3y=5 & \cdots ㉡ \end{cases}$의 해를 구하면

㉠의 해

x	\cdots	-2	-1	0	1	2	\cdots
y	\cdots	3					\cdots

㉡의 해

x	\cdots	-2	-1	0	1	2	\cdots
y	\cdots	$-\dfrac{7}{3}$					\cdots

연립방정식의 해: $x=\boxed{}$, $y=\boxed{}$

[08~09] x, y가 정수일 때, 다음 연립방정식의 해를 구하시오.

08 $\begin{cases} x-y=1 \\ x-2y=0 \end{cases}$ **09** $\begin{cases} x-2y=4 \\ 3x-4y=6 \end{cases}$

[10~13] 다음 연립방정식 중 x, y의 순서쌍 $(1, 2)$를 해로 갖는 것은 ○표, 해로 갖지 <u>않는</u> 것은 ×표를 하시오.

두 방정식에 $x=1$, $y=2$를 대입하여 모두 참이 되는 것을 찾는다.

10 $\begin{cases} x+2y=5 \\ x-y=1 \end{cases}$ ()

11 $\begin{cases} x+y=3 \\ 2x+y=4 \end{cases}$ ()

12 $\begin{cases} x-2y=-3 \\ 3x-y=1 \end{cases}$ ()

13 $\begin{cases} 4x-y=2 \\ 3x+y=4 \end{cases}$ ()

[01~03] 다음 문장을 미지수 x, y에 대한 연립방정식으로 나타내시오.

01 두 자연수 중 작은 수를 x, 큰 수를 y라 할 때, 두 자연수의 합은 30이고 큰 수는 작은 수의 2배보다 9만큼 크다.

02 집에서 학교까지의 거리는 1.2 km이다. 시속 3 km로 걸은 거리는 x km, 시속 8 km로 달린 거리는 y km일 때, 집에서 학교까지 가는 데 걸린 시간은 30분이다.

03 3 %의 설탕물 x g과 11 %의 설탕물 y g을 섞어서 7 %의 설탕물 500 g을 만들었다.

04 직사각형의 가로의 길이와 세로의 길이의 합이 16 cm이고 가로의 길이가 세로의 길이보다 4 cm 더 길다. 가로의 길이를 x cm, 세로의 길이를 y cm라 할 때, x, y에 대한 연립방정식으로 나타낸 것은?

① $\begin{cases} 2x+2y=16 \\ x+y=4 \end{cases}$ ② $\begin{cases} 2x+2y=16 \\ x-y=4 \end{cases}$

③ $\begin{cases} x+y=16 \\ y=x+4 \end{cases}$ ④ $\begin{cases} x+y=16 \\ x-y=4 \end{cases}$

⑤ $\begin{cases} x+y=8 \\ y=x+4 \end{cases}$

05 총 문제의 수가 25개인 시험에서 민주가 4점짜리 문제를 x개, 5점짜리 문제를 y개 맞추어 78점을 얻었다. 이를 연립방정식으로 나타내면 $\begin{cases} ax+by=78 \\ x+y=c \end{cases}$ 이다. 이때 상수 a, b, c에 대하여 $a-b+c$의 값을 구하시오.

●구멍 문제

06 x, y가 자연수일 때, 연립방정식 $\begin{cases} 2x-y=3 \\ x+2y=9 \end{cases}$ 의 해를 x, y의 순서쌍 (x, y)로 나타낸 것은?

① $(1, 4)$ ② $(2, 1)$ ③ $(3, 3)$

④ $(4, 5)$ ⑤ $(5, 2)$

↑ 해설 꼭 보기

07 다음 연립방정식 중 $x=5$, $y=11$을 해로 갖는 것은?

① $\begin{cases} 3x+y=20 \\ -x+3y=28 \end{cases}$ ② $\begin{cases} 3x+2y=-1 \\ 5x-2y=3 \end{cases}$

③ $\begin{cases} 3x-y=4 \\ x+y=-1 \end{cases}$ ④ $\begin{cases} 2x-y=-1 \\ -3x+2y=7 \end{cases}$

⑤ $\begin{cases} 2x-2y=5 \\ -4x+y=-9 \end{cases}$

01 연립방정식 $\begin{cases} -x+ay=-13 \\ x-y=b \end{cases}$ 가 $x,\ y$의 순서쌍 $(-2,\ 5)$를 해로 가질 때, 상수 $a,\ b$에 대하여 $a-b$의 값은?

① -10 ② -7 ③ -4

④ 4 ⑤ 7

02 연립방정식 $\begin{cases} 3x+5y=a \\ bx-3y=5 \end{cases}$ 의 해가 $x=-2,\ y=1$ 일 때, 상수 $a,\ b$에 대하여 $a-2b$의 값은?

① -4 ② -1 ③ 3

④ 5 ⑤ 7

03 연립방정식 $\begin{cases} ax-2y=3 \\ 3x+by=1 \end{cases}$ 의 해가 $x=1,\ y=-1$ 일 때, 상수 $a,\ b$에 대하여 $a+b$의 값은?

① 1 ② 2 ③ 3

④ 4 ⑤ 5

04 연립방정식 $\begin{cases} x+y=6 \\ bx+y=12 \end{cases}$ 의 해가 $x=3,\ y=a$ 일 때, 상수 $a,\ b$에 대하여 ab의 값은?

① -9 ② -6 ③ -3

④ 6 ⑤ 9

05 연립방정식 $\begin{cases} 2x-y=7 \\ 2x+ay=3 \end{cases}$ 이 $x,\ y$의 순서쌍 $(3,\ b)$를 해로 가질 때, 상수 $a,\ b$에 대하여 $a+b$의 값은?

① -4 ② -2 ③ -1

④ 2 ⑤ 4

↑ 해설 꼭 보기 ● 구멍 문제

06 연립방정식 $\begin{cases} ax+y=1 \\ x-2y=12 \end{cases}$ 가 $x,\ y$의 순서쌍 $(m-1,\ -5)$를 해로 가질 때, 상수 a의 값을 구하시오.

 또 풀기

01 다음 중 미지수가 2개인 일차방정식을 모두 고르면? [정답 2개]

① $x+2y=x+4y-1$ ② $\frac{1}{4}x+y=-1$

③ $x^2-6y=0$ ④ $3(x-y)=2y$

⑤ $y=\frac{5}{x}$

구멍탈출

미지수가 2개인 일차방정식을 찾는
순서는
(1) 먼저 방정식이어야 한다.
(2) 미지수가 2개인지 확인한다.
(3) 미지수의 차수가 모두 1인지 확인한다.
일차방정식을 찾는 문제에서 자주 생기
는 수학 구멍은 미지수가 분모에 있는
경우이다. 미지수가 분모에 있으면 일차
방정식이 아니다.

02 일차방정식 $3x+2y=23$이 x, y의 순서쌍 $(a, 4)$, $(3, b)$를 해로 가
질 때, $a+b$의 값은?

① 10 ② 11 ③ 12

④ 13 ⑤ 14

구멍탈출

x, y의 순서쌍 (a, b)가 일차방정식의
해이면 일차방정식의 x, y에 각각 대입
하였을 때 식이 성립해야 한다. 식이 성
립한다는 것은 등식이 참이라는 뜻이다.

친구의 구멍　　　　　　　　　　　　　문제 내가 바로 잡기

다음 보기에서 미지수가 2개인 일차방정식을 모두 고르시오.

> 보기
>
> ㉠ $2x-y=4-y$ ㉡ $3x^2-x=3x(x-2)$
>
> ㉢ $2y=x+1$ ㉣ $\frac{x}{5}=3y$

㉠, ㉢은 미지수가 x, y로 2개인 일차방정식이다.

㉡은 $3x^2$의 차수가 2이므로 일차방정식이 아니고, ㉣은 $\frac{x}{5}$가 분수이므로 일차방정식이 아니다.

따라서 미지수가 2개인 일차방정식은 ㉠, ㉢이다.

03 x, y가 자연수일 때, 연립방정식 $\begin{cases} x+2y=14 \\ 2x+y=10 \end{cases}$의 해를 x, y의 순서쌍 (x, y)로 나타낸 것은?

① $(1, 8)$ ② $(2, 6)$ ③ $(3, 4)$

④ $(4, 5)$ ⑤ $(5, 1)$

> **구멍탈출**
> 연립일차방정식의 해는 두 일차방정식을 동시에 만족하는 x, y의 값이다. 하나의 방정식만 만족하면 안 되고 두 일차방정식을 모두 만족해야 해가 되는 것이다.

04 연립방정식 $\begin{cases} ax+y=-4 \\ 3x+4y=-1 \end{cases}$이 x, y의 순서쌍 $(m+3, 2)$를 해로 가질 때, 상수 a의 값은?

① 2 ② 4 ③ 6
④ 8 ⑤ 10

> **구멍탈출**
> 연립방정식의 해 $x=p$, $y=q$를 두 방정식에 대입하면 각각 방정식이 성립해야 한다.
> 즉, 연립방정식 $\begin{cases} ax+by=c \\ a'x+b'y=c' \end{cases}$의 해가 $x=p$, $y=q$이면 $\begin{cases} ap+bq=c \\ a'p+b'q=c' \end{cases}$이다.
> 이 문제에서는 미지수가 없는 방정식에 해를 먼저 대입하여 m을 구한 후, 이때 얻은 해를 다른 한 방정식에 대입하면 a의 값을 구할 수 있다.

친구의 구멍 문제 Ⓑ — 내가 바로 잡기

x, y가 자연수일 때, 일차방정식 $2x+y=8$의 해를 x, y의 순서쌍 (x, y)로 나타낸 것은?

① $(1, 6), (2, 4)$ ② $(2, 3), (4, 2), (6, 1)$
③ $(2, 3), (6, 1)$ ④ $(1, 6), (2, 4), (3, 2)$
⑤ $(1, 6), (2, 4), (3, 2), (4, 0)$

친구풀이
$x=1$일 때 $y=6$, $x=2$일 때 $y=4$, $x=3$일 때 $y=2$, $x=4$일 때 $y=0$이므로 구하는 일차방정식의 해는 ⑤이다.

18 연립일차방정식의 풀이

1. 가감법 → 가감(加 더하다, 減 빼다)법은 더하거나 빼는 방법이다.

연립방정식의 두 일차방정식을 **변끼리 더하거나 빼서** 한 미지수를 없앤 후 연립방정식의 해를 구하는 방법

$$\begin{cases} 2x-y=-7 & \cdots ㉠ \\ 4x+3y=1 & \cdots ㉡ \end{cases} 에서 ㉠×3+㉡을 하면$$

$$\begin{array}{r} 6x-3y=-21 \\ +)\ \underline{4x+3y=1} \\ 10x\quad\ \ =-20 \end{array} \quad \therefore\ x=-2$$

$x=-2$를 ㉠에 대입하면 $y=3$

⇨ 연립방정식의 해: $x=-2,\ y=3$

2. 대입법

연립방정식의 두 일차방정식 중 한 방정식을 하나의 미지수에 대하여 정리하고, 이것을 **다른 방정식에 대입하여** 연립방정식의 해를 구하는 방법

참고 연립방정식을 가감법과 대입법 중 어느 방법으로 풀어도 그 해는 같으므로 문제에 따라 계산하기 편리한 방법을 선택하여 푼다.

$$\begin{cases} 2x-3y=1 & \cdots ㉠ \\ y=3-x & \cdots ㉡ \end{cases} 에서 ㉡을 ㉠에 대입하면$$

$2x-3(3-x)=1$

$5x=10 \quad \therefore\ x=2$

$x=2$를 ㉡에 대입하면 $y=1$

⇨ 연립방정식의 해: $x=2,\ y=1$

2단계

> 없애려는 미지수의 계수의 절댓값을 같게 한 후 부호가 같으면 빼고, 다르면 더한다.

01 연립방정식 $\begin{cases} 3x+y=4 & \cdots ㉠ \\ 5x-2y=3 & \cdots ㉡ \end{cases}$ 을 가감법으로 풀 때, 다음 ☐ 안에 알맞은 수나 식을 써넣으시오.

미지수 ☐ 를 없애기 위하여

㉠×☐+㉡을 하면

$$\begin{array}{r} 6x+2y=8 \\ +)\ \underline{5x-2y=3} \\ 11x\quad\ \ =☐ \end{array} \quad \therefore\ x=☐$$

$x=☐$을 ㉠에 대입하면

$☐+y=4 \quad \therefore\ y=☐$

따라서 주어진 연립방정식의 해는

$x=☐,\ y=☐$

[02~04] 다음 연립방정식을 가감법으로 풀어 보시오.

02 $\begin{cases} 2x+3y=1 & \cdots ㉠ \\ -x+3y=4 & \cdots ㉡ \end{cases}$ _____

03 $\begin{cases} 3x-y=7 & \cdots ㉠ \\ 4x-3y=1 & \cdots ㉡ \end{cases}$ _____

04 $\begin{cases} 3x+4y=2 & \cdots ㉠ \\ 2x+5y=-1 & \cdots ㉡ \end{cases}$ _____

연립방정식의 해를 하나씩 대입하여 구하는 것이 아니라 빠르게 구할 수 있는 가감법과 대입법을 배운다. 앞으로는 두 가지 방법 중 주어진 연립방정식의 형태, 계수에 따라 계산하기 편리한 방법을 선택하면 된다.

매1, 2, 3 …

 이것만은 꼭! *연립방정식의 풀이 방법*

가감법

한 미지수의 계수의 절댓값을 같게 한 후 두 식을 변끼리 **더하거나 뺀다.**

대입법

한 방정식을 다른 방정식에 **대입**하여 푼다.

└→ 어느 한 방정식이 $x=(y$의 식) 또는 $y=(x$의 식) 꼴로 나타내기 쉬운 경우 편리한 계산 방법

◆ 정답과 풀이 55쪽

05 연립방정식 $\begin{cases} 3x-2y=5 & \cdots ㉠ \\ 2x-y=3 & \cdots ㉡ \end{cases}$ 을 대입법으로 풀 때, 다음 ☐ 안에 알맞은 수나 식을 써넣으시오.

㉡에서 y를 x에 대한 식으로 나타내면

$y=\boxed{}$ ······ ㉢

㉢을 ㉠에 대입하면

$3x-2(\boxed{})=5$

$\therefore x=\boxed{}$

$x=\boxed{}$ 을 ㉢에 대입하면

$y=\boxed{}$

따라서 주어진 연립방정식의 해는

$x=\boxed{}$, $y=\boxed{}$

[06~08] 다음 연립방정식을 대입법으로 풀어 보시오.

06 $\begin{cases} y=x-2 & \cdots ㉠ \\ 2x-y=5 & \cdots ㉡ \end{cases}$ _____

07 $\begin{cases} x=3y-1 & \cdots ㉠ \\ 3x+y=7 & \cdots ㉡ \end{cases}$ _____

08 $\begin{cases} 2x-y=7 & \cdots ㉠ \\ 3x+4y=5 & \cdots ㉡ \end{cases}$ _____

꼭 풀기

3

01 연립방정식 $\begin{cases} 3x+2y=1 & \cdots ㉠ \\ 4x-3y=2 & \cdots ㉡ \end{cases}$ 를 가감법으로 풀려고 한다. 미지수 x를 없애려고 할 때, 필요한 계산식은?

① ㉠×2+㉡×3　　② ㉠×3+㉡×2

③ ㉠×3−㉡×2　　④ ㉠×4−㉡×3

⑤ ㉠×4+㉡×3

02 연립방정식 $\begin{cases} 2x-5y=-1 & \cdots ㉠ \\ 5x+2y=12 & \cdots ㉡ \end{cases}$ 를 가감법으로 풀려고 한다. 미지수 y를 없애려고 할 때, 필요한 계산식은?

① ㉠×2−㉡×5　　② ㉠×5−㉡×2

③ ㉠×2+㉡×5　　④ ㉠×5+㉡×2

⑤ ㉠×10+㉡×10

[03~04] 다음 연립방정식을 가감법으로 풀어 보시오.

03 $\begin{cases} 3x-4y=-15 \\ 2x+3y=7 \end{cases}$

04 $\begin{cases} 5x+3y=10 \\ x-y=2 \end{cases}$

05 연립방정식 $\begin{cases} 3x+2y=4 \\ 2x-y=5 \end{cases}$ 의 해는?

① $x=-2,\ y=-1$　　② $x=-2,\ y=1$

③ $x=2,\ y=-1$　　④ $x=2,\ y=1$

⑤ $x=1,\ y=2$

🔼 해설 꼭 보기

두 번째 방정식을 주의 깊게 보자.

06 연립방정식 $\begin{cases} 2x-3y=4 \\ 3y+x=6 \end{cases}$ 의 해는?

① $x=-\dfrac{10}{3},\ y=\dfrac{8}{9}$　　② $x=-2,\ y=\dfrac{8}{3}$

③ $x=-\dfrac{1}{2},\ y=-1$　　④ $x=0,\ y=2$

⑤ $x=\dfrac{10}{3},\ y=\dfrac{8}{9}$

07 연립방정식 $\begin{cases} 2x+y=6 \\ 3x-4y=-2 \end{cases}$ 의 해가 일차방정식 $3x-2y=k$를 만족한다고 할 때, 상수 k의 값을 구하시오.

정답과 풀이 56쪽

[01~02] 다음 연립방정식을 대입법으로 풀어 보시오.

01 $\begin{cases} x = 6y - 3 \\ 2x + y = 20 \end{cases}$

02 $\begin{cases} 2x + y = 6 \\ y = 5x - 1 \end{cases}$

03 연립방정식 $\begin{cases} x = -y + 2 \\ 3x + 2y = 2 \end{cases}$ 의 해는?

① $x = -1, y = -3$　② $x = 1, y = 3$

③ $x = -1, y = 4$　④ $x = -2, y = 4$

⑤ $x = -3, y = 4$

04 연립방정식 $\begin{cases} x - 2y = -5 \\ y = -3x + 13 \end{cases}$ 의 해는?

① $x = -2, y = -3$　② $x = 2, y = -3$

③ $x = -3, y = 4$　④ $x = 3, y = -4$

⑤ $x = 3, y = 4$

🔺 해설 **꼭** 보기

05 연립방정식 $\begin{cases} x + 2y = 4a \\ 4x - 2y = a - 14 \end{cases}$ 를 만족하는 x의

값이 y의 값의 3배일 때, 상수 a의 값은?

① -5　　② -4　　③ -3

④ -2　　⑤ -1

06 연립방정식 $\begin{cases} 2x - y = 8 \\ 3x + a = 3y + 11 \end{cases}$ 을 만족하는 y의

값이 x의 값보다 2만큼 작을 때, 상수 a의 값은?

① 1　　② 3　　③ 5

④ 6　　⑤ 8

🔵 구멍 문제

07 연립방정식 $\begin{cases} ax + by = 3 \\ bx - ay = 4 \end{cases}$ 의 해가 $x = 2$,

$y = -1$일 때, 상수 a, b에 대하여 $a + b$의 값은?

① -3　　② -1　　③ 1

④ 3　　⑤ 5

19 여러 가지 연립일차방정식의 풀이

1단계

1. 괄호가 있는 일차방정식

분배법칙을 이용하여 괄호를 풀어 정리한 후 푼다.

예 $3(x-2)=2x+5 \Rightarrow 3x-6=2x+5 \qquad \therefore x=11$

2. 계수가 소수인 일차방정식

양변에 10, 100, 1000, … 중 적당한 수를 곱하여 계수를 정수로 고쳐서 푼다.

예 $\underline{0.2x+0.3=0.7} \Rightarrow 2x+3=7 \qquad \therefore x=2$
└→ 양변에 10을 곱한다.

3. 계수가 분수인 일차방정식

양변에 분모의 최소공배수를 곱하여 계수를 정수로 고쳐서 푼다.

예 $\dfrac{x}{3}-\dfrac{1}{2}=\dfrac{x}{4} \Rightarrow 4x-6=3x \qquad \therefore x=6$
└→ 양변에 분모 3, 2, 4의 최소공배수 12를 곱한다.

4. 비례식으로 주어진 경우

$a:b=c:d \Rightarrow ad=bc$임을 이용하여 푼다.

예 $(x+2):2=3x:5 \Rightarrow 5(x+2)=6x \qquad \therefore x=10$

> 계수가 소수이므로 양변에 10, 100, … 중 적당한 수를 곱한다.

[01~04] 다음 일차방정식을 풀어 보시오.

01 $2(x-1)=x-3$　　＿＿＿＿＿

02 $5x-(x-1)=6$　　＿＿＿＿＿

03 $4(x-2)+5=13$　　＿＿＿＿＿

04 $3(x+1)-2(4-x)=5$　　＿＿＿＿＿

[05~08] 다음 일차방정식을 풀어 보시오.

05 $0.3x-2=x-0.6$　　＿＿＿＿＿

06 $0.05(x-2)=1$　　＿＿＿＿＿

07 $1.8x+0.7=-1.1+0.9x$　　＿＿＿＿＿

08 $0.1x=0.4(x-2)-1$　　＿＿＿＿＿

계수가 복잡한 연립방정식의 풀이에서도 방정식, 부등식에서 했던 방법처럼 계수를 정수로 고쳐서 풀면 된다. 만약 복잡한 방정식의 풀이가 생각나지 않는다면 1단계와 유사한 문제를 더 풀어 보아야 한다.

매 1, 2, 3 …

⚠ 이것만은 꼭! 복잡한 일차방정식의 풀이

계수가 소수일 때

소수점 아래 한 자리 수이면 ⇨ 모든 항에 10을 곱한다.

소수점 아래 두 자리 수이면 ⇨ 모든 항에 100을 곱한다.

계수가 분수일 때

분수가 한 개이면 ⇨ 분수의 분모를 모든 항에 곱한다.

분수가 두 개 이상이면 ⇨ 분모의 최소공배수를 모든 항에 곱한다.

● 정답과 풀이 57쪽

> 계수가 분수이므로 양변에 분모의 최소공배수를 곱한다.

[09~12] 다음 일차방정식을 풀어 보시오.

09 $\dfrac{x}{2} - \dfrac{x}{3} = \dfrac{5}{6}$ _____

10 $x + \dfrac{1}{4} = \dfrac{x}{2}$ _____

11 $\dfrac{3x-1}{3} = \dfrac{4x+1}{6}$ _____

12 $\dfrac{2-x}{3} = 1 - \dfrac{x}{5}$ _____

[13~16] 다음 일차방정식을 풀어 보시오.

13 $1.2x - 0.9 = \dfrac{1}{2} + \dfrac{4}{5}x$ _____

14 $\dfrac{x-7}{6} = 0.25(x-2)$ _____

15 $2 : 5 = 3x : 8$ _____

16 $4 : (x-2) = 5 : 2x$ _____

1. 괄호가 있는 연립방정식

분배법칙을 이용하여 괄호를 풀고 동류항끼리 간단히 정리하여 푼다.

예 $\begin{cases} 5(2x-1)+y=3 \\ x-(y-3)=6 \end{cases}$ ⇨ $\begin{cases} 10x+y=8 \\ x-y=3 \end{cases}$

2. 계수가 소수나 분수인 연립방정식

(1) 계수가 소수일 때: 양변에 10, 100, 1000, … 등 10의 거듭제곱 을 곱한다. ┐
(2) 계수가 분수일 때: 양변에 분모의 최소공배수 를 곱한다. ┘ → 계수를 정수로 고쳐서 푼다.

예 $\begin{cases} 0.3x-0.2y=0.4 \\ \dfrac{x}{3}+\dfrac{y}{2}=4 \end{cases}$ ⇨ $\begin{cases} 3x-2y=4 \\ 2x+3y=24 \end{cases}$ ← 양변에 10을 곱한다.
← 양변에 분모 3, 2의 최소공배수 6을 곱한다.

3. $A=B=C$ 꼴의 방정식

$\begin{cases} A=B \\ A=C \end{cases}$ 또는 $\begin{cases} A=B \\ B=C \end{cases}$ 또는 $\begin{cases} A=C \\ B=C \end{cases}$ 중 하나의 꼴로 바꾸어 간단한 식을 선택하여 푼다.

예 방정식 $-x+4y=-2x+3y=5$ ⇨ $\begin{cases} -x+4y=5 \\ -2x+3y=5 \end{cases}$

> 소수점 아래의 숫자가 1개이면 10을 곱하고,
> 소수점 아래의 숫자가 2개이면 100을 곱한다.

[01~03] 다음 연립방정식을 괄호를 풀어 간단히 정리하고, 연립방정식을 풀어 보시오.

01 $\begin{cases} 2(x-y)-3y=6 & \cdots ㉠ \\ x+5(x-y)=-2 & \cdots ㉡ \end{cases}$

㉠, ㉡의 괄호를 풀어 간단히 하면

⇨ $\begin{cases} \Box x - \Box y = 6 \\ \Box x - \Box y = -2 \end{cases}$ ⇨ $x=\underline{\quad}$, $y=\underline{\quad}$

02 $\begin{cases} 4(x-2)+3y=-7 \\ 5(x+3)-3y=-4 \end{cases}$ ⇨ $x=\underline{\quad}$, $y=\underline{\quad}$

03 $\begin{cases} 3(x-y)+4y=2 \\ 5x-3(x+y)=5 \end{cases}$ ⇨ $x=\underline{\quad}$, $y=\underline{\quad}$

[04~06] 다음 연립방정식의 계수를 정수로 고치고, 연립방정식을 풀어 보시오.

04 $\begin{cases} 0.1x+0.2y=0.3 & \cdots ㉠ \\ 0.4x-0.2y=0.7 & \cdots ㉡ \end{cases}$

㉠×10, ㉡×10을 하면

⇨ $\begin{cases} x+2y=3 \\ \underline{\qquad\qquad} \end{cases}$ ⇨ $x=\underline{\quad}$, $y=\underline{\quad}$

05 $\begin{cases} 0.01x+0.02y=0.03 \\ 0.3x+0.4y=0.1 \end{cases}$ ⇨ $x=\underline{\quad}$, $y=\underline{\quad}$

06 $\begin{cases} 0.5x-y=2 \\ 0.3x-1.2y=0.6 \end{cases}$ ⇨ $x=\underline{\quad}$, $y=\underline{\quad}$

! 이것만은 꼭! A=B=C 꼴의 방정식의 풀이

$$A = B = C$$

$$\begin{cases} A = B \\ A = C \end{cases} \qquad \begin{cases} A = B \\ B = C \end{cases} \qquad \begin{cases} A = C \\ B = C \end{cases}$$

$A=B=C$ 꼴의 방정식은 위의 세 연립방정식 중 어느 형태로 변형하여
풀어도 그 해는 같으므로 가장 간단한 연립방정식을 선택하여 푼다.

> 양변에 분모의 최소공배수를
> 곱한다.

> $\begin{cases} A=B \\ A=C \end{cases}$ 또는 $\begin{cases} A=B \\ B=C \end{cases}$ 또는 $\begin{cases} A=C \\ B=C \end{cases}$
> 중 간단한 연립방정식을 선택한다.

정답과 풀이 58쪽

[07~09] 다음 연립방정식의 계수를 정수로 고치고, 연립
방정식을 풀어 보시오.

07 $\begin{cases} \dfrac{x}{2} - \dfrac{y}{3} = 1 & \cdots ㉠ \\ \dfrac{x}{3} - \dfrac{y}{4} = \dfrac{2}{3} & \cdots ㉡ \end{cases}$

㉠×6, ㉡×12를 하면

$\Rightarrow \begin{cases} 3x - 2y = 6 \\ \underline{\hspace{3cm}} \end{cases} \Rightarrow x = \underline{\hspace{1cm}}, \ y = \underline{\hspace{1cm}}$

08 $\begin{cases} \dfrac{3}{2}x + \dfrac{1}{4}y = 1 \\ \dfrac{1}{3}x - \dfrac{5}{6}y = 2 \end{cases} \Rightarrow x = \underline{\hspace{1cm}}, \ y = \underline{\hspace{1cm}}$

09 $\begin{cases} \dfrac{x}{2} + y = 4 \\ \dfrac{x}{4} + \dfrac{y}{3} = 1 \end{cases} \Rightarrow x = \underline{\hspace{1cm}}, \ y = \underline{\hspace{1cm}}$

[10~11] 다음 방정식을 풀어 보시오.

10 $2x + y = 3x - y = 5$ _____

11 $3x + 2y - 1 = 14 = x - y + 4$ _____

꼭 풀기

3 단계

[01~02] 다음 연립방정식을 풀어 보시오.

01 $\begin{cases} x-4+4(y-1)=12 \\ 3(x+3)-2y=-1 \end{cases}$

02 $\begin{cases} 4x-3(x-1)+y=8 \\ 2(x-y)=x-(y+1) \end{cases}$

구멍 문제

03 연립방정식 $\begin{cases} 4(x+y)-3y=-7 \\ 3x-2(x+y)=5 \end{cases}$ 의 해가 $x=a$, $y=b$일 때, $a+b$의 값은?

① -4 ② -2 ③ 1

④ 2 ⑤ 4

04 연립방정식 $\begin{cases} \dfrac{1}{2}x+\dfrac{3}{10}y=\dfrac{3}{5} \\ \dfrac{5}{3}x+2y=2 \end{cases}$ 의 해가 $x=a$, $y=b$일 때, $5a+b$의 값은?

① -6 ② -5 ③ -4

④ 5 ⑤ 6

05 연립방정식 $\begin{cases} 0.2x-0.3y=2.6 \\ 0.25x+0.5y=-2 \end{cases}$ 의 해가 $x=a$, $y=b$일 때, $a+b$의 값은?

① -4 ② -2 ③ 0

④ 2 ⑤ 4

해설 꼭 보기

06 연립방정식 $\begin{cases} \dfrac{1}{2}x+\dfrac{1}{3}y=\dfrac{4}{3} \\ 0.7x-0.4y=1 \end{cases}$ 의 해가 $x=a$, $y=b$일 때, $2a-b$의 값은?

① 1 ② 2 ③ 3

④ 4 ⑤ 5

> 두 연립방정식의 해가 같으므로
> $\begin{cases} 2x+y=9 \\ x-y=3 \end{cases}$ 의 해를 $x+2y=a$, $bx+2y=14$에 대입하면 등식이 참이 된다.

구멍 문제

07 다음 두 연립방정식의 해가 서로 같을 때, 상수 a, b에 대하여 $a+b$의 값은?

$$\begin{cases} 2x+y=9 \\ x+2y=a, \end{cases} \quad \begin{cases} x-y=3 \\ bx+2y=14 \end{cases}$$

① 5 ② 6 ③ 7

④ 8 ⑤ 9

$a:b=c:d \Rightarrow ad=bc$ 임을 이용한다.

[01~03] 다음 방정식을 풀어 보시오.

01 $2x+y=7x+5y=3$

02 $\dfrac{x-3y}{2}=\dfrac{x+y}{4}=2$

🔼 해설 **꼭** 보기

03 방정식 $\dfrac{2x-y}{3}=\dfrac{x+3}{2}=\dfrac{x-3y}{4}$ 의 해가

$x=a$, $y=b$일 때, $a+b$의 값은?

① -3 ② -1 ③ 0

④ 1 ⑤ 3

04 방정식 $3x-4=4x-2y=5x-8$의 해가 $x=a$, $y=b$일 때, $a+b$의 값은?

① -5 ② -3 ③ 1

④ 3 ⑤ 5

[05~06] 다음 연립방정식을 풀어 보시오.

05 $\begin{cases} x:2y=2:3 \\ 5x-2y=4 \end{cases}$

06 $\begin{cases} (x-1):(y+1)=5:3 \\ 2x-3y=6 \end{cases}$

07 연립방정식 $\begin{cases} x:y=1:2 \\ 5x-y=12 \end{cases}$ 의 해가 $3x-ay=4$ 를 만족할 때, 상수 a의 값은?

① -3 ② -2 ③ 1

④ 2 ⑤ 3

x와 y의 값의 비가 $3:1$이므로 $x:y=3:1$, 즉 $x=3y$를 $x-2y=5$에 대입하여 x, y의 값을 구한다.

🔴 구멍 문제

08 연립방정식 $\begin{cases} x-2y=5 \\ x+y=8+a \end{cases}$ 를 만족하는 x와 y의 값의 비가 $3:1$일 때, 상수 a의 값은?

① -12 ② -7 ③ 1

④ 7 ⑤ 12

01 연립방정식 $\begin{cases} 2x-5y=9 & \cdots ㉠ \\ 3x+2y=4 & \cdots ㉡ \end{cases}$ 의 해가 $x=a$, $y=b$일 때, $a+b$의 값은?

① 1 ② 2 ③ 3

④ 4 ⑤ 5

구멍탈출

미지수가 x, y로 2개인 연립방정식을 풀 때는 미지수를 한 개로 줄여서 그 미지수의 값을 구해야 한다.

이때 가감법을 이용하여 2개의 미지수 중 한 개를 없애려면 최소공배수를 이용하여 미지수의 계수의 절댓값을 같게 만든다. 그런 다음 없애려는 미지수의 계수의 부호가 같으면 변끼리 빼고, 계수의 부호가 다르면 변끼리 더한다.

02 연립방정식 $\begin{cases} ax+by=5 & \cdots ㉠ \\ bx+ay=4 & \cdots ㉡ \end{cases}$ 의 해가 $x=2$, $y=1$일 때, 상수 a, b에 대하여 $a+b$의 값은?

① -2 ② -1 ③ 1

④ 2 ⑤ 3

구멍탈출

미지수 a, b가 들어 있는 연립방정식이라고 당황할 필요없다. 주어진 조건에서 해가 주어졌기 때문에 x, y의 값을 대입하면 a, b에 대한 연립방정식이 된다.

친구의 구멍 문제 Ⓐ — 내가 바로 잡기

연립방정식 $\begin{cases} 3x-4y=6 & \cdots ㉠ \\ 2x+3y=4 & \cdots ㉡ \end{cases}$ 에서 y를 없애기 위한 식으로 알맞은 것은?

① $㉠\times3-㉡\times4$ ② $㉠\times3+㉡\times4$

③ $㉠\times4-㉡\times3$ ④ $㉠\times2+㉡\times3$

⑤ $㉠\times2-㉡\times3$

친구풀이

$\begin{cases} 3x-4y=6 & \cdots ㉠ \\ 2x+3y=4 & \cdots ㉡ \end{cases}$

$㉠\times2-㉡\times3$을 하면 x의 계수가 같아진다.

따라서 y를 없애기 위한 식은 ⑤이다.

03 연립방정식 $\begin{cases} 3x-ay=2 \\ 2x+y=8 \end{cases}$ 을 만족하는 x와 y의 값의 비가 $1:2$일 때, 상수 a의 값은?

① -2 ② -1 ③ 1

④ 2 ⑤ 3

> **⊙→ 구멍탈출**
>
> x와 y의 값의 비가 $1:2$이므로
> $x:y=1:2$, 즉 $y=2x$
> 먼저 미지수가 없는 방정식에 $y=2x$를 대입하여 x, y의 값을 구한다.
> 구한 x, y의 값을 미지수가 있는 방정식에 대입하면 상수 a의 값을 구할 수 있다.

04 다음 두 연립방정식의 해가 서로 같을 때, 상수 a, b에 대하여 $a+b$의 값은?

$$\begin{cases} 3x+2y=5 \\ ax+3y=-3, \end{cases} \begin{cases} 5x+by=1 \\ x-2y=7 \end{cases}$$

① 5 ② 6 ③ 7

④ 8 ⑤ 9

> **⊙→ 구멍탈출**
>
> 해가 서로 같은 두 연립방정식에서 미지수의 값을 구할 때에는 방정식이 4개이므로
> (1) 먼저 계수에 미지수가 없는 두 일차방정식으로 연립방정식을 만들어 해를 구한다.
> (2) 위 (1)에서 구한 해를 미지수가 포함된 나머지 두 일차방정식에 대입하여 미지수의 값을 구한다.

친구의 구멍 문제 **B** — 내가 바로 잡기

연립방정식 $\begin{cases} 0.2x+0.1y=0.3 \\ \dfrac{1}{4}x-\dfrac{1}{2}y=1 \end{cases}$ 의 해가 $x=a$, $y=b$일 때, $a+b$의 값을 구하시오.

친구풀이

$$\begin{cases} 0.2x+0.1y=0.3 \\ \dfrac{1}{4}x-\dfrac{1}{2}y=1 \end{cases} \Rightarrow \begin{cases} 2x+y=3 \quad \cdots ㉠ \\ x-2y=1 \quad \cdots ㉡ \end{cases}$$

㉠×2＋㉡을 하면 $5x=7$이므로 $x=\dfrac{7}{5}$

$x=\dfrac{7}{5}$ 을 ㉠에 대입하면 $2 \times \dfrac{7}{5}+y=3$이므로 $y=\dfrac{1}{5}$

따라서 $a+b=\dfrac{8}{5}$이다.

20 해의 조건에 따른 연립방정식의 풀이

● - 중학 1학년

1 단계

1. 두 일차방정식의 해가 같을 때 미지수 구하기

미지수가 없는 방정식의 해를 구한 후 그 해를 미지수가 있는 다른 방정식에 대입하여 미지수의 값을 구한다.

↳ 방정식의 해는 방정식을 참이 되게 하는 값이다.

⑩ 두 일차방정식 $2x+7=1-4x$, $x-3a=8$의 해가 같을 때

$2x+7=1-4x$에서 $6x=-6$ ∴ $x=-1$

$x=-1$을 $x-3a=8$에 대입하면 $-3a=9$ ∴ $a=-3$

2. 특수한 해를 가지는 방정식

x에 대한 방정식 $ax=b$에서

(1) **해가 없을 조건** ⇨ **$a=0$, $b\neq0$** → $0 \times x=$ (0이 아닌 상수)이면 해가 없다.

⑩ $ax+2=3x+b$에서 해가 없을 조건은

$(a-3)x=b-2$이므로 $a-3=0$, $b-2\neq0$, 즉 $a=3$, $b\neq2$

(2) **해가 무수히 많을 조건** ⇨ **$a=0$, $b=0$** → $0 \times x=0$이면 해가 무수히 많다.

⑩ $(a-1)x-3b+4=0$의 해가 무수히 많을 조건은

$(a-1)x=3b-4$이므로 $a-1=0$, $3b-4=0$, 즉 $a=1$, $b=\dfrac{4}{3}$

> 주어진 해를 x에 대입한다.

[01~04] 다음 일차방정식의 해가 주어졌을 때, 상수 a의 값을 구하시오.

01 $2x-1=-x+a$ [3] _____

02 $3(x-a)=2(x-4)$ [7] _____

03 $\dfrac{3}{4}x+a=\dfrac{x}{2}+\dfrac{1}{4}$ [5] _____

04 $0.2(x-a)=0.3x-0.9$ [7] _____

> $0 \times x=$ (0이 아닌 상수) 꼴인 방정식의 해는 없다.

[05~06] 다음 x에 대한 방정식의 해가 <u>없을</u> 때, 상수 a의 값을 구하시오.

05 $ax+3=4x+5$

> x에 대한 방정식 $ax+3=4x+5$를 정리하면
>
> $\boxed{}x=2$
>
> 이때 방정식의 해가 없으므로 어떤 x의 값에 대해서도 등식이 성립하지 않아야 한다.
>
> 즉, $0 \times x=$ (0이 아닌 상수)의 꼴이어야 해가 없으므로
>
> $a=\boxed{}$

06 $(a-6)x=2-ax$ _____

매 1, 2, 3 …

연립방정식은 두 일차방정식으로 이루어져 있으므로, 중1에서 배운 방정식의
해가 없을 조건, 해가 무수히 많을 조건을 잘 알고 있어야 한다.

! **이것만은 꼭!** $ax=b$의 방정식의 해

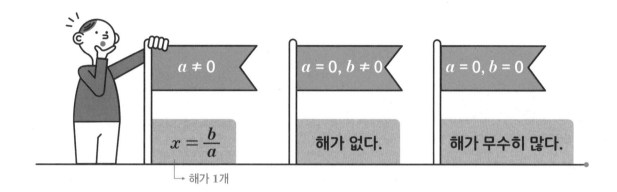

$a \neq 0$ → $x = \dfrac{b}{a}$

해가 1개

$a = 0, b \neq 0$ → 해가 없다.

$a = 0, b = 0$ → 해가 무수히 많다.

● 정답과 풀이 63쪽

> $0 \times x = 0$의 꼴인 방정식은 해가 무수히 많다.

[07~08] 다음 x에 대한 방정식의 해가 모든 수일 때, 상수 b, c의 값을 구하시오.

07 $bx+2=c$

> x에 대한 방정식 $bx+2=c$를 정리하면
> $$bx = \boxed{}$$
> 이때 방정식의 해가 모든 수이므로 어떤 x의 값을 대입하더라도 등식이 성립해야 한다.
> 즉, $0 \times x = 0$의 꼴이어야 모든 수를 해로 가지므로
> $$b = \boxed{}, \ c = \boxed{}$$

08 $(b-3)x-5=c$ _____

[09~10] 다음 물음에 답하시오.

09 x에 대한 방정식 $\dfrac{2-x}{3} = 1 - \dfrac{a}{5}x$의 해가 없을 때, 상수 a의 값을 구하시오.

10 x에 대한 방정식 $(2a-3)x+b=7-ax$의 해가 모든 수일 때, 상수 a, b의 값을 구하시오.

1. 해가 무수히 많은 연립방정식

연립방정식에서 어느 한 일차방정식의 양변에 적당한 수를 곱했을 때, 두 방정식이 일치하는 경우

⇨ x, y의 계수와 상수항이 각각 같다. ⇨ 연립방정식의 해가 무수히 많다.

예 $\begin{cases} x+y=3 & \cdots ㉠ \\ 2x+2y=6 & \cdots ㉡ \end{cases}$ $\xrightarrow[㉡]{㉠\times 2}$ $\begin{cases} 2x+2y=6 & \cdots ㉢ \\ 2x+2y=6 & \cdots ㉣ \end{cases}$

㉢$-$㉣을 하면 $0\times x+0\times y=0$ $\cdots ㉤$

㉤을 만족하는 x, y의 값은 무수히 많다.

2. 해가 없는 연립방정식

연립방정식에서 어느 한 일차방정식의 양변에 적당한 수를 곱했을 때

⇨ 두 방정식의 x, y의 계수는 각각 같고 상수항만 다르다. ⇨ 연립방정식의 해가 없다.

예 $\begin{cases} x+2y=1 & \cdots ㉠ \\ 2x+4y=3 & \cdots ㉡ \end{cases}$ $\xrightarrow[㉡]{㉠\times 2}$ $\begin{cases} 2x+4y=2 & \cdots ㉢ \\ 2x+4y=3 & \cdots ㉣ \end{cases}$

㉢$-$㉣을 하면 $0\times x+0\times y=-1$ $\cdots ㉤$

㉤을 만족하는 x, y의 값은 없다.

2단계

[01~02] 다음은 연립방정식을 푸는 과정이다. ☐ 안에 알맞은 것을 써넣으시오.

01 $\begin{cases} 2x-y=3 & \cdots ㉠ \\ 6x-3y=9 & \cdots ㉡ \end{cases}$

㉠\times☐을(를) 하면 $6x-3y=$☐ $\cdots ㉢$

㉡과 ㉢은 x, y의 계수와 상수항이 각각 같으므로, 즉 두 방정식이 ☐하므로 해가 ☐☐.

02 $\begin{cases} 3x+2y=1 & \cdots ㉠ \\ 6x+4y=2 & \cdots ㉡ \end{cases}$

㉠\times☐을(를) 하면 ☐$x+$☐$y=2$ $\cdots ㉢$

㉡과 ㉢은 x, y의 계수와 ☐이 각각 같으므로 해가 ☐☐.

[03~05] 다음 연립방정식을 풀어 보시오.

03 $\begin{cases} 2x-y=-3 \\ -2x+y=3 \end{cases}$

04 $\begin{cases} 8x+4y=-12 \\ 2x+y=-3 \end{cases}$

05 $\begin{cases} 3x+2y=-6 \\ \dfrac{x}{2}+\dfrac{y}{3}=-1 \end{cases}$

정답과 풀이 64쪽

이것만은 꼭! 해가 특수한 연립방정식의 풀이

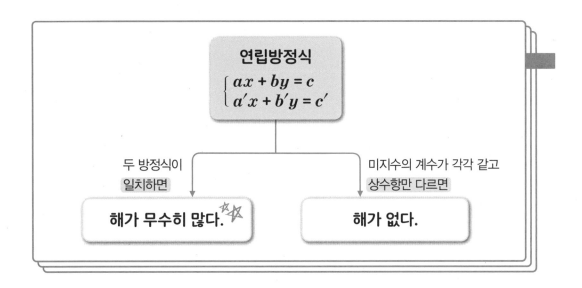

[06~07] 다음은 연립방정식을 푸는 과정이다. □ 안에 알맞은 것을 써넣으시오.

06
$$\begin{cases} x-y=3 & \cdots ㉠ \\ 3x-3y=1 & \cdots ㉡ \end{cases}$$

> ㉠×□을(를) 하면 $3x-3y=\Box$ $\cdots ㉢$
> ㉡과 ㉢은 x, y의 계수는 각각 같고 상수항은 다르므로 해가 □.

07
$$\begin{cases} x-2y=-3 & \cdots ㉠ \\ 2x-4y=6 & \cdots ㉡ \end{cases}$$

> ㉠×□을(를) 하면 $\Box x-\Box y=-6$ $\cdots ㉢$
> ㉡과 ㉢은 x, y의 □는 각각 같고 □ 은 다르므로 해가 □.

[08~10] 다음 연립방정식을 풀어 보시오.

08
$$\begin{cases} x+2y=-2 \\ 2x+4y=-1 \end{cases}$$

09
$$\begin{cases} 12x-8y=3 \\ 3x-2y=1 \end{cases}$$

10
$$\begin{cases} 5x-2y=-4 \\ \dfrac{x}{2}-\dfrac{y}{5}=-1 \end{cases}$$

꼭 풀기

3

3단계

해설 꼭 보기

01 연립방정식 $\begin{cases} ax+y=4 \\ 3x+2y=8 \end{cases}$ 의 해가 무수히 많을 때, 상수 a의 값은?

① $-\dfrac{3}{2}$ ② $\dfrac{2}{3}$ ③ $\dfrac{3}{2}$

④ 2 ⑤ 3

02 연립방정식 $\begin{cases} x-3y=-2 \\ 2x+ay=-4 \end{cases}$ 의 해가 무수히 많을 때, 상수 a의 값은?

① -9 ② -6 ③ -3

④ 3 ⑤ 6

03 다음 연립방정식 중 해가 무수히 많은 것은?

① $\begin{cases} x+2y=1 \\ 2x-2y=3 \end{cases}$ ② $\begin{cases} x-2y=2 \\ 3x-3y=2 \end{cases}$

③ $\begin{cases} 2x-y=-2 \\ 2x-2y=-2 \end{cases}$ ④ $\begin{cases} 2x+8y=4 \\ x+4y=2 \end{cases}$

⑤ $\begin{cases} 3x-y=1 \\ 6x-4y=3 \end{cases}$

04 연립방정식 $\begin{cases} ax+2y=1 \\ 6x+4y=b \end{cases}$ 의 해가 무수히 많을 때, 상수 a, b에 대하여 $a+b$의 값은?

① 2 ② 3 ③ 4

④ 5 ⑤ 6

05 연립방정식 $\begin{cases} x+ay=5 \\ 2x-4y=b \end{cases}$ 의 해가 무수히 많을 때, 상수 a, b에 대하여 $b-a$의 값은?

① 4 ② 6 ③ 8

④ 10 ⑤ 12

구멍 문제

06 연립방정식 $\begin{cases} 4x-3y=2 \\ 12x-(2k-1)y=k+1 \end{cases}$ 의 해가 무수히 많을 때, 상수 k의 값을 구하시오.

정답과 풀이 64쪽

01 연립방정식 $\begin{cases} ax+3y=1 \\ 4x+12y=5 \end{cases}$ 의 해가 <u>없을</u> 때, 상수 a의 값은?

① -2 ② -1 ③ 1
④ 2 ⑤ 3

02 연립방정식 $\begin{cases} 3x+2y=-1 \\ (a-1)x-4y=3 \end{cases}$ 의 해가 <u>없을</u> 때, 상수 a의 값은?

① -6 ② -5 ③ -4
④ 4 ⑤ 5

🔺 해설 꼭 보기

03 다음 연립방정식 중 해가 <u>없는</u> 것은?

① $\begin{cases} x-y=1 \\ 2x+y=2 \end{cases}$ ② $\begin{cases} x+2y=1 \\ x-2y=5 \end{cases}$

③ $\begin{cases} x-2y=1 \\ 3x-6y=3 \end{cases}$ ④ $\begin{cases} y=2x-1 \\ 4x-2y=3 \end{cases}$

⑤ $\begin{cases} 3x+y=-2 \\ -6x-2y=4 \end{cases}$

04 연립방정식 $\begin{cases} x+2y=-5 \\ -2x-3ay=-1 \end{cases}$ 의 해가 <u>없을</u> 때, 상수 a의 값은?

① -2 ② $-\dfrac{2}{3}$ ③ $-\dfrac{1}{2}$
④ $\dfrac{2}{3}$ ⑤ $\dfrac{4}{3}$

05 연립방정식 $\begin{cases} 5y-x=2 \\ ax-10y=2 \end{cases}$ 의 해가 <u>없을</u> 때, 상수 a의 값을 구하시오.

🔵 구멍 문제

06 연립방정식 $\begin{cases} ax-2y=4 \\ 9x-6y=b \end{cases}$ 의 해가 <u>없을</u> 조건은? (단, a, b는 상수이다.)

① $a=3$, $b=-12$ ② $a=3$, $b \neq -12$
③ $a=3$, $b=8$ ④ $a=3$, $b=12$
⑤ $a=3$, $b \neq 12$

21 연립방정식의 활용

- 중학 2학년

2단계

1. 두 자리의 자연수에 관한 문제

(1) 십의 자리의 숫자가 x, 일의 자리의 숫자가 y인 두 자리의 자연수 ⇨ $10x+y$

(2) 십의 자리의 숫자 x와 일의 자리의 숫자 y를 바꾼 두 자리의 자연수 ⇨ $10y+x$

2. 증가, 감소에 관한 문제

증가 또는 감소하기 전의 수를 기준으로 미지수를 정하여 조건에 맞게 식을 세운다.

(1) x명이 $a\,\%$ 증가하였을 때 ⇨ 증가한 학생 수는 $\dfrac{a}{100}x$명 ⇨ 전체 학생 수는 $\left(1+\dfrac{a}{100}\right)x$명

(2) x명이 $b\,\%$ 감소하였을 때 ⇨ 감소한 학생 수는 $\dfrac{b}{100}x$명 ⇨ 전체 학생 수는 $\left(1-\dfrac{b}{100}\right)x$명

3. 거리, 속력, 시간에 관한 문제 → 거리, 속력, 시간에 관한 문제는 방정식을 세우기 전에 단위를 통일시킨다.

(1) 중간에 속력이 바뀌는 문제 $1\,km=1000\,m$, $1\,m=\dfrac{1}{1000}\,km$, 1시간=60분

⇨ $\begin{cases} (\text{처음 거리})+(\text{나중 거리})=(\text{총 거리}) \\ (\text{처음 걸린 시간})+(\text{나중 걸린 시간})=(\text{총 시간}) \end{cases}$

(2) 등산, 왕복에 관한 문제 ⇨ $\begin{cases} (\text{거리에 관한 식}) \\ (\text{걸린 시간에 관한 식}) \end{cases}$

01 두 자리의 자연수가 있다. 각 자리의 숫자의 합은 12이고, 이 수의 십의 자리 숫자와 일의 자리 숫자를 바꾼 수는 처음 수보다 18만큼 크다. 다음 물음에 답하시오.

$x+y=12$ ←

(1) 처음 수의 십의 자리 숫자와 일의 자리 숫자를 각각 x, y로 놓았을 때, 처음 수와 바꾼 수를 차례로 x, y로 나타내시오.

(2) 처음 수를 구하시오.

02 올해는 작년보다 남학생 수는 $7\,\%$ 증가하고, 여학생 수는 $3\,\%$ 감소하였다. 작년의 남학생 수를 x명, 여학생 수를 y명이라 할 때, 다음 표의 ㉠~㉢에 알맞은 것을 써넣으시오.

	남학생 수	여학생 수
변화량	$\dfrac{7}{100}x$명 증가	㉠ 명 감소
올해	㉡ 명	㉢ 명

03 집에서 $4\,km$ 떨어진 도서관을 가는데 시속 $2\,km$로 $x\,km$ 걸어 가다가 시속 $6\,km$로 $y\,km$ 뛰어 갔더니 총 1시간이 걸렸다. 다음 표의 ㉠~㉢에 알맞은 것을 써넣으시오.

	걸어갈 때	뛰어갈 때	전체
거리	$x\,km$	$y\,km$	㉠ km
시간	㉡ 시간	㉢ 시간	1시간

활용 문제는 구하려는 것을 미지수로 정해 주어진 상황 조건을 식으로 세우고, 문제의 답을 구할 때는 조건에 맞는 것만 선택하는 것이 중요하다.

매1, 2, 3 …

① **이것만은 꼭!** 증가, 감소에 관한 문제

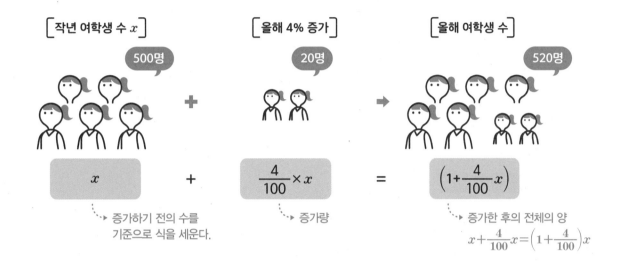

[작년 여학생 수 x]

500명

x

→ 증가하기 전의 수를 기준으로 식을 세운다.

[올해 4% 증가]

20명

+ $\dfrac{4}{100} \times x$

→ 증가량

[올해 여학생 수]

520명

= $\left(1 + \dfrac{4}{100}\,x\right)$

→ 증가한 후의 전체의 양
$x + \dfrac{4}{100}x = \left(1 + \dfrac{4}{100}\right)x$

● 정답과 풀이 66쪽

구하려고 하는 것을 x, y로 놓는 것이 아니라 작년을 기준으로 식을 세워야 한다는 것에 주의하자.

04 작년 채원이네 학교의 전체 학생 수는 1000명이었다. 올해는 작년보다 남학생 수는 6 % 감소하고, 여학생 수는 4 % 증가하여 전체적으로 5명이 감소하였다. 다음 물음에 답하시오.

(1) 작년의 남학생 수를 x명, 여학생 수를 y명이라 할 때, 다음 표의 ㉠, ㉡에 알맞은 것을 써넣으시오.

	남학생 수	여학생 수	전체 학생 수
작년	x명	y명	1000명
변화량	$\dfrac{6}{100}x$명 감소	㉠ 명 증가	5명 감소
올해	$\left(x - \dfrac{6}{100}x\right)$명	㉡ 명	995명

(2) 작년의 남학생 수와 여학생 수를 각각 구하시오.

—————————

(3) 올해의 남학생 수와 여학생 수를 각각 구하시오.

—————————

$(시간)=\dfrac{(거리)}{(속력)}$

05 성용이가 둘레의 길이가 11 km인 호수의 산책로를 따라 시속 3 km로 걷다가 시속 5 km로 뛰었더니 호수를 한 바퀴 도는 데 총 3시간이 걸렸다. 다음 물음에 답하시오.

(1) 걸어간 거리를 x km, 뛰어간 거리를 y km라 할 때, 다음 표의 ㉠, ㉡에 알맞은 것을 써넣으시오.

	걸어갈 때	뛰어갈 때	전체
거리	x km	y km	11 km
속력	시속 3 km	시속 ㉠ km	—
시간	$\dfrac{x}{3}$ 시간	㉡ 시간	3시간

(2) 성용이가 걸어간 거리와 뛰어간 거리를 각각 구하시오.

—————————

1. 농도에 관한 문제 → 주어진 조건의 상황을 그림으로 표현하거나 표로 나타내면 문제의 뜻을 파악하기 쉽다.

(1) $(소금물의 농도) = \dfrac{(소금의 양)}{(소금물의 양)} \times 100(\%)$

$(소금의 양) = \dfrac{(소금물의 농도)}{100} \times (소금물의 양)$

(2) 농도가 다른 두 소금물 A, B를 섞을 때, 전체 소금의 양은 변하지 않으므로 소금의 양을 기준으로 식을 세운다.

$\begin{cases} (소금물 A의 양) + (소금물 B의 양) = (전체 소금물의 양) \\ (소금물 A의 소금의 양) + (소금물 B의 소금의 양) = (전체 소금의 양) \end{cases}$

2. 일에 관한 문제

(1) 전체 일의 양을 1로 놓는다.

(2) 한 사람이 단위 시간 (1일, 1시간 등)에 할 수 있는 일의 양을 각각 미지수 x, y로 놓는다.

주의 대부분의 활용 문제들은 구하려는 값을 미지수 x, y로 놓는 문제들이다.
그러나 증가, 감소에 관한 문제는 증가, 감소하기 전의 수를 x, y로 놓고,
일에 관한 문제는 '전체 일의 양을 1'로 놓고 조건에 맞게 식을 세워야 한다.

2단계

01 7 %의 소금물 x g과 9 %의 소금물 y g을 섞어서 8 %의 소금물 500 g을 만들었다. 다음 물음에 답하시오.

| 7 % 소금물 x g | + | 9 % 소금물 y g | = | 8 % 소금물 500 g |

(1) 7 %의 소금물에 들어 있는 소금의 양을 구하시오. _____

(2) 9 %의 소금물에 들어 있는 소금의 양을 구하시오. _____

(3) 8 %의 소금물에 들어 있는 소금의 양을 구하시오. _____

(4) 연립방정식을 세우시오. _____

02 9 %의 설탕물과 13 %의 설탕물을 섞어서 10 %의 설탕물 800 g을 만들었다. 이때 9 %의 설탕물과 13 %의 설탕물의 양을 각각 구하려고 한다. 다음 물음에 답하시오.

(1) 9 %의 설탕물의 양을 x g, 13 %의 설탕물의 양을 y g이라 할 때, 다음 표의 ㉠~㉢을 써넣으시오.

		섞기 전		섞은 후
농도 (%)		9	13	10
설탕물의 양 (g)		x	y	㉠
설탕의 양 (g)		$\dfrac{9}{100}x$	㉡	㉢

(2) 연립방정식을 세워 풀어 보시오. _____

정답과 풀이 67쪽

이것만은 꼭! 농도에 관한 문제 이해하기

섞기 전후의 전체 소금의 양은 변하지 않음을 이용하여 식을 세운다.

03 ㉠소윤이와 대성이가 함께 하면 6일 만에 끝낼 수 있는 일을 ㉡소윤이가 3일 동안 일하고 남은 일을 대성이가 8일 동안 일하여 끝냈다. 다음 물음에 답하시오.

(1) 전체 일의 양을 1로 놓고, 소윤이와 대성이가 하루에 할 수 있는 일의 양을 각각 x, y라고 할 때, 다음 표를 완성하시오.

㉠	소윤	대성
시간	6일	6일
일한 양		

㉡	소윤	대성
시간	3일	8일
일한 양		

(2) 연립방정식을 세워, 풀어 보시오.

04 8 %의 소금물과 5 %의 소금물을 섞어서 6 %의 소금물 300 g을 만들었다. 이때 두 종류의 소금물을 각각 몇 g씩 섞었는지 구하시오.

05 진영이와 현수가 함께 하면 8일 만에 끝낼 수 있는 일을 진영이가 4일 동안 하고 남은 일을 현수가 10일 동안 하여 끝냈다. 이 일을 진영이가 혼자 하면 며칠이 걸리는지 구하시오.

꼭 풀기

01 두 자리의 자연수가 있다. 각 자리의 숫자의 합이 11이고, 십의 자리 숫자와 일의 자리의 숫자를 바꾼 수는 처음 수의 2배보다 7만큼 크다고 한다. 이때 처음 수는?

① 32 ② 34 ③ 36

④ 38 ⑤ 40

02 두 자리의 자연수가 있다. 이 수의 십의 자리 숫자의 2배는 일의 자리의 숫자보다 1이 크고, 십의 자리의 숫자와 일의 자리의 숫자를 바꾼 수는 처음 수보다 9만큼 크다고 한다. 이때 처음 수는?

① 21 ② 23 ③ 25

④ 27 ⑤ 29

⬆ 해설 꼭 보기 ⬤ 구멍 문제

03 어느 학교의 작년 학생 수는 1360명이었고, 올해 학생 수는 작년보다 남학생이 5 % 증가하고 여학생이 3 % 감소하여 전체적으로 12명이 증가하였다. 이때 올해의 여학생 수를 구하시오.

[04~05] 집에서 10 km 떨어진 마트까지 가는데, 시속 20 km의 버스를 타고 가다가 중간에 내려 시속 4 km로 걸어서 모두 1시간이 걸렸다. 다음 물음에 답하시오.

04 버스로 간 거리를 x km, 걸어서 간 거리를 y km라 할 때, 연립방정식을 세우시오.

05 버스로 간 거리와 걸어서 간 거리를 구하시오.

⬆ 해설 꼭 보기

06 두 건물 A와 B 사이의 거리는 9 km이고 두 건물 사이에 건물 C가 있다. 건물 A에서 출발하여 건물 C를 거쳐 건물 B까지 가는데, 건물 A에서 건물 C까지는 시속 18 km로 자전거를 타고 가다가 건물 C에서 건물 B까지는 시속 3 km로 걸어갔더니 총 1시간 20분이 걸렸다. 두 건물 A와 C 사이의 거리는?

① 2 km ② 3 km ③ 4 km

④ 5 km ⑤ 6 km

정답과 풀이 68쪽

(A가 15일, B가 15일 동안 한 일의 양)=1
(A가 14일, B가 18일 동안 한 일의 양)=1

[01~03] 4 %의 소금물과 7 %의 소금물을 섞어서 5 % 의 소금물 600 g을 만들었다. 4 %의 소금물 x g과 7 % 의 소금물 y g을 섞었다고 할 때, 다음 물음에 답하시오.

01 4 %, 7 %의 소금물에 녹아 있는 소금의 양을 각각 구하시오.

02 5 %의 소금물에 녹아 있는 소금의 양을 구하시오.

03 연립방정식을 세워 풀어 보시오.

🔼 해설 꼭 보기

04 10 %의 소금물 x g과 5 %의 소금물 y g을 섞 어 8 %의 소금물 1000 g을 만들었다. 이때 $x-y$의 값을 구하시오.

🔵 구멍 문제

05 9 %의 설탕물과 4 %의 설탕물을 섞어서 5 %의 설탕물 500 g을 만들었다. 이때 4 %의 설탕물 은 몇 g을 섞었는가?

① 100 g ② 150 g ③ 200 g

④ 300 g ⑤ 400 g

[06~07] A, B 두 사람이 함께 하면 15일 만에 끝낼 수 있는 일을 A가 혼자 14일간 일하고, 남은 일을 B가 혼자 18일 걸려서 끝냈다. 다음 물음에 답하시오.

06 전체 일의 양을 1로 놓고, A, B가 하루에 할 수 있는 일의 양을 각각 x, y라 할 때, 연립방정식 을 세워 풀어 보시오.

07 같은 일을 A가 혼자해서 끝내려면 며칠이 걸리 는지 구하시오.

🔼 해설 꼭 보기

08 어떤 일을 A가 혼자 3일 일하고, 남은 일은 B 가 6일 일하면 끝낼 수 있고, A가 5일 일하고 B 가 2일 일하면 끝낼 수 있다고 한다. 같은 일을 B가 혼자해서 끝내려면 며칠이 걸리겠는가?

① 10일 ② 11일 ③ 12일

④ 13일 ⑤ 14일

또 풀기

01 연립방정식 $\begin{cases} 3x-2y=1 \\ 12x-(3k-1)y=k+1 \end{cases}$ 의 해가 무수히 많을 때, 상수 k의 값은?

① -5 ② -3 ③ -1

④ 3 ⑤ 5

구멍탈출

연립방정식의 해가 무수히 많은 경우는 두 일차방정식을 변형하였을 때 x, y의 계수와 상수항이 각각 같을 때이다. 즉, 두 방정식이 일치할 때이다.
따라서 이러한 유형의 문제는 미지수가 없는 계수를 먼저 같게 하고 나머지의 계수와 상수항을 비교하면 된다.

02 연립방정식 $\begin{cases} x-2y=3 \\ 3x+ay=b \end{cases}$ 의 해가 없을 때, 상수 a, b의 조건으로 옳은 것은?

① $a=-6$, $b\neq 9$ ② $a\neq -6$, $b=9$

③ $a=-6$, $b=9$ ④ $a=6$, $b\neq 9$

⑤ $a\neq 6$, $b=9$

구멍탈출

연립방정식의 해가 없는 경우는 두 일차방정식의 x, y의 계수는 각각 같으나 상수항만 다를 때이다. 즉, x, y의 계수 중 하나를 같게 하였을 때, x의 계수, y의 계수는 각각 같고 상수항만 달라야 연립방정식의 해가 없다.

친구의 구멍 문제 Ⓐ — 내가 바로 잡기

두 자리의 자연수가 있다. 십의 자리 숫자와 일의 자리 숫자의 합이 11이고, 이 자연수의 십의 자리 숫자와 일의 자리 숫자를 바꾼 수는 처음 수의 3배보다 5가 크다고 한다. 이때 처음 수를 구하시오.

친구풀이

처음 자연수의 십의 자리 숫자와 일의 자리 숫자를 각각 a, b라 할 때 처음 자연수는 ab이므로

$\begin{cases} a+b=11 \\ ba=3ab+5 \end{cases}$ ⇨ $\begin{cases} b=11-a \\ 2ab=-5 \end{cases}$ ⇨ 구할 수 없다.

03 12 %의 설탕물과 8 %의 설탕물을 섞어서 9 %의 설탕물 400 g을 만들었다. 이때 12 %의 설탕물은 몇 g을 섞었는가?

① 100 g ② 150 g ③ 200 g

④ 250 g ⑤ 300 g

 구멍탈출

농도와 관련된 문제에서는 다음을 이용하여 식을 세운다.
(1) (섞기 전 두 설탕물의 양의 합)
 =(섞은 후 설탕물의 양)
(2) (섞기 전 두 설탕물에 녹아 있는 설탕의 양의 합)
 =(섞은 후 설탕물에 녹아 있는 설탕의 양)

04 작년에 어떤 학교의 전체 학생 수는 800명이었으나 올해는 작년보다 남학생이 10 % 증가하고, 여학생이 10 % 감소하여 전체적으로는 5 % 감소하였다. 올해의 남학생 수를 구하시오.

구멍탈출

증가, 감소와 관련된 문제는 증가 또는 감소하기 전의 수를 기준으로 식을 세운다.
(1) x가 10 % 증가하는 경우
 증가한 양이 $\frac{10}{100} \times x$이므로
 전체의 양은 $\left(1+\frac{10}{100}\right)x$
(2) y가 10 % 감소하는 경우
 감소한 양이 $\frac{10}{100} \times y$이므로
 전체의 양은 $\left(1-\frac{5}{100}\right)y$

친구의 구멍 **문제 B** — 내가 바로 잡기

두 건물 A와 B 사이의 거리는 3 km이고 두 건물 사이에 건물 C가 있다. 두 건물 A에서 C까지는 시속 4 km로 걷다가 C에서 B까지는 시속 8 km로 뛰었더니 총 30분이 걸렸다. 두 건물 A에서 C까지의 거리를 구하시오.

친구풀이

건물 A에서 C, C에서 B까지의 거리를 각각 x km, y km라 하면

$\begin{cases} x+y=3 \\ \dfrac{x}{4}+\dfrac{y}{8}=30 \end{cases}$ ⇨ $\begin{cases} x+y=3 \\ 2x+y=240 \end{cases}$ ⇨ 식이 성립하지 않아 구할 수 없다.

05
함수

22
함수의 뜻과
함숫값

23
일차함수의 뜻과
그래프

24
일차함수의 그래프의
절편과 기울기

25
일차함수의 그래프의
성질

22 함수의 뜻과 함숫값

● 초등 6학년 / 중학 1학년

1단계

1. 대응: 서로 짝을 이루는 관계

예) 자동차의 수와 자동차의 바퀴의 수 사이의 대응 관계

자동차의 수	1	2	3	4	⋯
자동차의 바퀴 수	4	8	12	16	⋯

↳ 자동차의 바퀴는 자동차의 수의 4배!

자동차의 수를 x, 자동차의 바퀴의 수를 y라 할 때의 대응 관계의 식 ⇨ $y = 4 \times x$

2. 정비례 관계: 두 양 x, y에서 x의 값이 2배, 3배, ⋯로 변함에 따라 y의 값도 2배, 3배, ⋯로 변하는 관계

$$y = ax\,(a \neq 0), \quad \frac{y}{x} = a$$

3. 반비례 관계: 두 양 x, y에서 x의 값이 2배, 3배, ⋯로 변함에 따라 y의 값이 $\frac{1}{2}$배, $\frac{1}{3}$배, ⋯로 변하는 관계

$$y = \frac{a}{x}\,(a \neq 0), \quad xy = a$$

[01~03] 다음 x의 값에 대한 y의 값의 변화를 보고 표를 완성하고 x와 y 사이의 관계식을 구하시오.

01

x	1	2	3	4	5	⋯
y	2	4				⋯

x와 y 사이의 관계식: _____

02

x	1	2	3	4	5	⋯
y	-3	-6				⋯

x와 y 사이의 관계식: _____

03

x	1	2	3	4	5	⋯
y	12	6				⋯

x와 y 사이의 관계식: _____

[04~06] 다음 x와 y 사이의 관계식을 구하시오.

04 250원짜리 아이스크림 x개를 사고 지불한 금액은 y원이다.

x와 y 사이의 관계식: _____

05 가로의 길이가 x cm, 세로의 길이가 y cm인 직사각형의 넓이는 36 cm²이다.

x와 y 사이의 관계식: _____

06 48 km인 거리를 시속 x km로 달릴 때, 걸린 시간은 y시간이다.

x와 y 사이의 관계식: _____

매 1, 2, 3 …

함수 개념을 잘 이해하기 위해서는 초등에서 배운 규칙과 대응,
중1에서 배운 정비례와 반비례의 바탕 개념을 잘 알고 있어야 한다.

❗ 이것만은 꼭! 정비례 관계와 반비례 관계

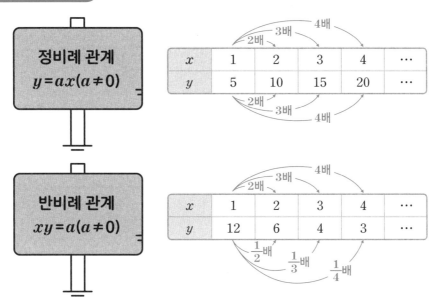

● 정답과 풀이 72쪽

y가 x에 반비례하면 xy의 값이 항상 일정하다.

[07~10] 다음 x와 y 사이의 관계식이 정비례 관계식인 것은 ○표, 정비례 관계식이 <u>아닌</u> 것은 ×표를 하시오.

07 $y=2x$ (　　　)

08 $y=-\dfrac{3}{5}x$ (　　　)

09 $x+y=12$ (　　　)

10 $xy=25$ (　　　)

[11~14] 다음 x와 y 사이의 관계식이 반비례 관계식인 것은 ○표, 반비례 관계식이 <u>아닌</u> 것은 ×표를 하시오.

11 $y=\dfrac{1}{x}$ (　　　)

12 $\dfrac{y}{x}=15$ (　　　)

13 $y=16-x$ (　　　)

14 $xy=32$ (　　　)

22 함수의 뜻과 함숫값　**161**

2단계

1. **함수**: 두 변수 x, y에 대하여 x의 값에 따라 y의 값이 오직 하나씩만 정해지는 대응 관계에 있을 때, y를 x에 대한 함수라 한다.

예 $y=2x$

x	1	2	3	\cdots
y	2	4	6	\cdots

예 $y=\dfrac{6}{x}$

x	1	2	3	\cdots
y	6	3	2	\cdots

$y=2x$, $y=\dfrac{6}{x}$은 모두 x의 값에 따라 y의 값이 오직 하나씩 정해지므로 함수이다.

2. **함숫값**

(1) 함수의 표현: y가 x에 대한 함수일 때, 기호로 $y=f(x)$와 같이 나타낸다.

예 함수 $y=2x$는 $f(x)=2x$로 나타낼 수 있다.
↳ $y=f(x)$의 f는 영어로 함수인 function의 첫 글자이다.

(2) 함숫값: $y=f(x)$에서 x의 값에 따라 하나씩 정해지는 y의 값 $f(x)$를 x에 대한 함숫값이라 한다.

예 $f(x)=2x$에서

↳ $f(x)=ax$에서 $x=\blacktriangle$일 때의 함숫값 ⇨ $f(\blacktriangle)=a\times\blacktriangle$

x대신 -1을 대입

$x=-1$일 때의 함숫값 ⇨ $f(-1)=2\times(-1)=-2$

$x=1$일 때의 함숫값 ⇨ $f(1)=2\times1=2$

[01~03] 두 변수 x와 y 사이의 관계가 다음과 같을 때, 주어진 표를 완성하고 y가 x에 대한 함수인지 아닌지를 쓰시오.

01 한 개에 200원인 사탕 x개의 가격 y원

x	1	2	3	4	\cdots
y	200				\cdots

02 한 변의 길이가 x cm인 정사각형의 넓이 y cm²

x	1	2	3	4	\cdots
y	1				\cdots

03 절댓값이 x인 수 y

x	1	2	3	\cdots
y	$+1, -1$			\cdots

[04~07] 다음 중 y가 x에 대한 함수인 것은 ○표, 함수가 <u>아닌</u> 것은 ×표를 하시오.

04 낮의 길이가 x시간일 때, 밤의 길이 y시간

(　　　)

05 500원짜리 과자 x개를 사고 3000원을 지불했을 때, 거스름돈 y원

(　　　)

06 자연수 x의 약수의 개수 y개

(　　　)

07 자연수 x보다 작은 소수 y

(　　　)

이것만은 꼭! 함수 쉽게 기억하기

함수 기계에 어떤 수를 넣으면 오직 하나씩만 정해져.

함수는 어떤 수를 함수 기계에 넣어 오직 **한 개**의 새로운 값만 만들어 내는 틀과 같다.

$f(x)=3x$는 $y=3x$와 같은 뜻이고, $f(2)$는 x 대신에 2를 대입하라는 뜻이다.

[08~11] 함수 $f(x)=3x$에 대하여 다음 함숫값을 구하시오.

08 $f(2)$ _____

09 $f(0)$ _____

10 $f(-3)$ _____

11 $f\left(-\dfrac{1}{2}\right)$ _____

[12~15] 함수 $f(x)=-\dfrac{5}{x}$에 대하여 다음 함숫값을 구하시오.

12 $f(3)$ _____

13 $f(1)$ _____

14 $f(-2)$ _____

15 $f(-5)$ _____

꼭 풀기

해설 꼭 보기 · 구멍 문제

[01~03] 지민이는 하루에 500원씩 저축을 한다. x일 동안 저축한 전체 금액을 y원이라 할 때, 다음 물음에 답하시오.

01 다음 표를 완성하시오.

x	1	2	3	4	⋯
y	500				⋯

02 y를 x에 대한 식으로 나타내시오.

03 y가 x에 대한 함수인지 쓰시오.

[04~06] 넓이가 48 cm²인 직사각형의 가로의 길이를 x cm, 세로의 길이가 y cm라 할 때, 다음 물음에 답하시오.

04 다음 표를 완성하시오.

x	1	2	3	4	⋯
y					⋯

05 y를 x에 대한 식으로 나타내시오.

06 y가 x에 대한 함수인지 쓰시오.

07 다음 중 y가 x에 대한 함수가 <u>아닌</u> 것은?

① 밑면의 반지름의 길이가 5 cm, 높이가 x cm 인 원기둥의 부피 y cm³

② 밑변의 길이가 3 cm, 높이가 x cm인 삼각형의 넓이 y cm²

③ 한 변의 길이가 x cm인 정사각형의 둘레의 길이 y cm

④ 넓이가 20 cm²인 직사각형의 가로의 길이 x cm와 세로의 길이 y cm

⑤ 둘레의 길이가 x cm인 직사각형의 넓이 y cm²

08 다음 보기에서 y가 x에 대한 함수가 <u>아닌</u> 것을 고르시오.

> **보기**
>
> ㉠ 10 L의 물이 들어 있는 물통에 1분에 3 L씩 x분 동안 넣었을 때의 물의 부피 y L
>
> ㉡ 215명 중 여학생 수 x명과 남학생 수 y명
>
> ㉢ 500원짜리 연필 x자루와 300원짜리 지우개 y개를 구입할 때의 가격
>
> ㉣ 분속 100 m로 x m를 가는 데 걸린 시간 y분

구멍 문제

09 다음 중 y가 x에 대한 함수인 것을 모두 고르면? [정답 2개]

① 자연수 x의 약수 y

② 자연수 x의 약수의 개수 y

③ 자연수 x의 배수 y

④ 자연수 x와 12의 최대공약수 y

⑤ 자연수 x의 소인수 y

정답과 풀이 73쪽

01 함수 $f(x)=-\dfrac{1}{x}+1$에 대하여 다음 중 함숫값이 옳지 <u>않은</u> 것은?

① $f(-2)=\dfrac{3}{2}$ ② $f(-1)=0$

③ $f(1)=0$ ④ $f(2)=\dfrac{1}{2}$

⑤ $f(3)=\dfrac{2}{3}$

02 함수 $f(x)=-x+5$에 대하여 $f(-2)+f(3)$의 값은?

① 1 ② 3 ③ 5

④ 7 ⑤ 9

03 함수 $f(x)=\dfrac{7}{x}+2$에 대하여 $f(-7)-f(7)$의 값을 구하시오.

04 함수 $f(x)=5x+3$에 대하여 $f(a)=-2$일 때, a의 값을 구하시오.

05 함수 $f(x)=-x-2$에 대하여 $f(a)=-3$, $f(b)=1$일 때, $a-b$의 값을 구하시오.

06 함수 $f(x)=ax+1$에 대하여 $f(-2)=9$일 때, $f(5)$의 값을 구하시오. (단, a는 상수이다.)

🔴 구멍 문제

07 함수 $f(x)=\dfrac{a}{x}+1$에 대하여 $f(-1)=7$일 때, $5f(-6)$의 값을 구하시오. (단, a는 상수이다.)

23 일차함수의 뜻과 그래프

– 중학 2학년

1. 일차함수

함수 $y=f(x)$에서 y가 x에 대한 일차식으로 나타내어질 때, 이 함수를 x에 대한 일차함수라 한다.

$$y=ax+b\,(a,\,b\text{는 상수},\,a\neq0)$$

↳ $y=f(x)$이므로 $f(x)=ax+b$로도 나타낼 수 있다.

2. 일차함수 구분하기

- $y=3x$ ⇨ $b=0$이어도 $y=ax$의 꼴이므로 일차함수이다.
- $y=-3x+5$ ⇨ a가 음수이어도 일차함수이다.
- $y=\dfrac{1}{3}x+2$ ⇨ a가 분수이어도 일차함수이다.
- $y=x^2+1$ ⇨ x^2의 차수가 2이므로 일차함수가 아니다.
- $y=\dfrac{3}{x}$ ⇨ 분모에 x가 있으므로 일차함수가 아니다.

$y=ax+b(a, b\text{는 상수}, a\neq0)$의 꼴을 찾는다.

[01~04] 다음 중 일차함수인 것은 ○표, 일차함수가 아닌 것은 ×표를 하시오.

01 $y=2x+3$ ()

02 $y=10$ ()

03 $y=x^2+1$ ()

04 $y=\dfrac{1}{x}-1$ ()

[05~07] 다음 중 일차함수인 것은 ○표, 일차함수가 아닌 것은 ×표를 하시오.

05 1000원짜리 사과 1개와 x원짜리 배 3개의 값은 y원이다. ()

06 시속 x km로 y시간 동안 달린 거리가 200 km이다. ()

07 한 변의 길이가 x cm인 정오각형의 둘레의 길이가 y cm이다. ()

중학 매3수학 2-1

이미 배운 일차방정식, 일차부등식은 x에 대한 차수가 1인 일차식이다.
마찬가지로 일차함수도 y가 x에 대한 일차식이다.

매 1, 2, 3 …

⚠ 이것만은 꼭! 일차함수, 일차방정식, 일차부등식의 구별

x에 대한 일차식 $ax+b$ (a, b는 상수, $a \neq 0$)에 대하여

$y=ax+b$ — 일차함수

$ax+b=0$ — 일차방정식

$ax+b>0$ — 일차부등식

- 모두 '일차식'으로 x에 대한 차수가 1이다.
- 일차함수는 변수가 x, y 2개가 있고, 일차방정식과 일차부등식은 변수 x가 한 개만 있다.
- $b=0$이어도 일차함수, 일차방정식, 일차부등식이다.

함수의 그래프가 점 $(k, 1)$을 지난다는 것은 함수의 식에 $x=k$, $y=1$을 대입하면 등식이 성립한다는 뜻이다.

● 정답과 풀이 74쪽

[08~11] 다음 함수가 일차함수가 되도록 하는 상수 a의 조건을 쓰시오.

08 $y=ax$ _____

09 $y=ax+2(x-1)$ _____

10 $y-3x=ax+1$ _____

11 $y=ax^2+3x+2$ _____

[12~15] 일차함수 $y=-\dfrac{3}{2}x-\dfrac{1}{2}$의 그래프가 다음 점을 지날 때, k의 값을 구하시오.

12 $(k, 1)$ _____

13 $(3, 2k)$ _____

14 $\left(-k, \dfrac{1}{2}\right)$ _____

15 $\left(\dfrac{1}{2}k, 4\right)$ _____

2단계

1. 일차함수 $y=ax$의 그래프: 원점을 지나는 직선이다.

2. 일차함수 $y=ax+b(b\neq0)$의 그래프

(1) 평행이동: 한 도형을 일정한 방향으로 일정한 거리만큼 이동하는 것

(2) 일차함수 $y=ax+b(b\neq0)$의 그래프: 일차함수 $y=ax$의 그래프를 y축의 방향으로 b만큼 평행이동한 직선

예 $y=2x+3$ ⇨ $y=2x$의 그래프를 y축의 방향으로 $+3$만큼 평행이동

$y=2x-3$ ⇨ $y=2x$의 그래프를 y축의 방향으로 -3만큼 평행이동

$b>0$

y축의 방향으로의 평행이동은 좌표평면에서 위, 아래로만 이동함을 뜻한다.

[01~02] 다음 □ 안에 알맞은 수를 넣고 일차함수의 그래프를 좌표평면 위에 그리시오.

01 $y=x+2$

$$y=x \xrightarrow[\quad\square\text{만큼 평행이동}\quad]{y\text{축의 방향으로}} y=x+2$$

02 $y=-x-2$

$$y=-x \xrightarrow[\quad\square\text{만큼 평행이동}\quad]{y\text{축의 방향으로}} y=-x-2$$

[03~05] 다음 일차함수의 그래프를 좌표평면 위에 그리시오.

03 $y=3x+2$

04 $y=3x-3$

05 $y=-2x+3$

정답과 풀이 75쪽

! 이것만은 꼭! 일차함수의 그래프

$y=2x+3$

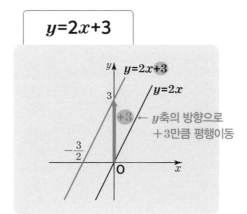

$y=2x-3$

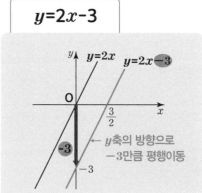

[06~09] 다음 일차함수의 그래프를 y축의 방향으로 [] 안의 수만큼 평행이동한 그래프의 식을 구하시오.

06 $y=4x$ [3] _____

07 $y=\dfrac{3}{2}x$ $[-1]$ _____

08 $y=-7x$ $[-5]$ _____

09 $y=-\dfrac{4}{5}x$ $\left[\dfrac{2}{3}\right]$ _____

[10~13] 다음 일차함수의 그래프가 일차함수 $y=-\dfrac{1}{2}x$ 의 그래프를 y축의 방향으로 b만큼 평행이동한 것일 때, b의 값을 구하시오.

10 $y=-\dfrac{1}{2}x+3$ _____

11 $y=-\dfrac{1}{2}x-7$ _____

12 $y=-\dfrac{1}{2}x-\dfrac{1}{5}$ _____

13 $y=-\dfrac{1}{2}x+\dfrac{2}{3}$ _____

꼭 풀기

01 다음 중 y가 x에 대한 일차함수인 것을 모두 고르면? [정답 2개]

① $y = \dfrac{3}{2}x$　　　② $y = -x - \dfrac{1}{2}$

③ $y = x(x+3)$　　　④ $y = \dfrac{1}{x}$

⑤ $y - 2x = -2x + 3$

02 다음 중 일차함수 $y = -3x + 1$의 그래프 위에 있는 점이 <u>아닌</u> 것은?

① $(-3, 10)$　　　② $(-1, 4)$

③ $(0, 0)$　　　④ $(1, -2)$

⑤ $(4, -11)$

> 함수의 그래프가 점 (a, b)를 지난다.
> ⇨ $x=a$, $y=b$를 함수식에 대입하면 참이다.

03 일차함수 $y = -2x - 5$의 그래프가 두 점 $(2, p)$, $(q, 4)$를 지날 때, $p + q$의 값을 구하시오.

04 일차함수 $y = ax - 1$의 그래프가 두 점 $(-1, -4)$, $(2, b)$를 지날 때, $2a - b$의 값은? (단, a는 상수이다.)

① -3　　　② -2　　　③ -1

④ 1　　　⑤ 2

05 일차함수 $y = -x + p$의 그래프가 두 점 $(-2, 10)$, $(5, q)$를 지날 때, $2p - q$의 값은? (단, p는 상수이다.)

① -8　　　② -5　　　③ 7

④ 11　　　⑤ 13

06 일차함수 $y = \dfrac{1}{4}x + b$의 그래프가 두 점 $(a, -1)$, $(4, 3)$을 지날 때, $a + b$의 값을 구하시오. (단, b는 상수이다.)

정답과 풀이 76쪽

01 다음 중 일차함수 $y=-2x+3$의 그래프를 y축의 방향으로 -7만큼 평행이동한 그래프가 나타내는 일차함수의 식인 것은?

① $y=-2x-7$ ② $y=-2x-4$

③ $y=-2x+7$ ④ $y=-9x+3$

⑤ $y=-9x-4$

02 다음 중 $y=3x$의 그래프를 이용하여 $y=3x-4$의 그래프를 바르게 그린 것은?

① ②

③ ④

⑤

03 다음 일차함수 중 그 그래프가 일차함수 $y=-5x+1$의 그래프를 평행이동하면 겹쳐지는 것을 모두 고르면? [정답 2개]

① $y=5x+1$ ② $y=5x$

③ $y=-x+5$ ④ $y=-5x$

⑤ $y=-5x-1$

04 일차함수 $y=-2x+p$의 그래프를 y축의 방향으로 4만큼 평행이동한 그래프가 점 $(5, -4)$를 지날 때, 상수 p의 값을 구하시오.

구멍 문제

05 일차함수 $y=ax+2$의 그래프를 y축의 방향으로 b만큼 평행이동하였더니 일차함수 $y=\dfrac{2}{7}x-\dfrac{3}{2}$의 그래프가 되었다. 이때 $14a+2b$의 값을 구하시오. (단, a는 상수이다.)

해설 꼭 보기 구멍 문제

06 일차함수 $y=3x+p$의 그래프를 y축의 방향으로 -2만큼 평행이동한 그래프가 두 점 $(-2, -1)$, $(3, q)$를 지날 때, $p+q$의 값을 구하시오. (단, p는 상수이다.)

 또 **풀기**

01 다음 중 함수가 <u>아닌</u> 것을 모두 고르면? [정답 2개]

① 자연수 x의 약수는 y이다.

② 자연수 x의 약수의 개수는 y개이다.

③ 시속 $5\,\mathrm{km}$로 x시간 동안 걸은 거리가 $y\,\mathrm{km}$이다.

④ 둘레의 길이가 $x\,\mathrm{cm}$인 직사각형의 넓이는 $y\,\mathrm{cm}^2$이다.

⑤ 둘레의 길이가 $20\,\mathrm{cm}$인 직사각형의 가로의 길이는 $x\,\mathrm{cm}$, 세로의 길이는 $y\,\mathrm{cm}$이다.

▷ **구멍탈출**

함수인지 여부를 판단하기 위해서는 x의 값에 따라 y의 값이 한 개씩 대응하는지 살펴보아야 한다. 함수 판단 문제에서 자주 실수하는 것을 정리해 보자.

[약수 vs 약수의 개수]
- 약수: x가 10일 때, 10에 대응하는 약수는 1, 2, 5, 10이므로 함수가 아니다.
- 약수의 개수: x가 10일 때, 약수의 개수는 4개로 하나만 대응하므로 함수이다.

[둘레, 길이 vs 둘레, 넓이]
- 둘레, 길이: 직사각형의 둘레의 길이가 $20\,\mathrm{cm}$일 때, 가로의 길이를 $x\,\mathrm{cm}$라 하면 세로의 길이는 $(10-x)\,\mathrm{cm}$가 되어 한 개씩 대응하므로 함수이다.
- 둘레, 넓이: 직사각형의 둘레의 길이가 $10\,\mathrm{cm}$일 때, 가로 $2\,\mathrm{cm}$, 세로 $3\,\mathrm{cm}$인 직사각형의 넓이, 가로 $1\,\mathrm{cm}$, 세로 $4\,\mathrm{cm}$인 직사각형의 넓이 등 여러 개의 직사각형의 넓이가 나오므로 함수가 아니다.

02 $f(x)=\dfrac{a}{x}+1$에 대하여 $f(-2)=5$일 때, $f(-4)$의 값을 구하시오.

(단, a는 상수이다.)

▷ **구멍탈출**

$f(-2)=5$는 함수 $f(x)=\dfrac{a}{x}+1$에 $x=-2$를 대입했을 때의 함숫값이 5라는 뜻이다.

친구의 구멍 　　　　　　　　　　　　　　 **문제 Ⓐ** — 내가 바로 잡기

다음 중 일차함수가 <u>아닌</u> 것을 모두 고르면? [정답 2개]

① $y=-x+2x+3$ 　　　　　② $y=3x^2+2x+1$

③ $y+x^2=x^2+x+1$ 　　　④ $y=1-3x$

⑤ $y=\dfrac{3}{x}$

친구풀이

일차함수는 $y=ax+b$의 꼴이어야 하므로 x의 차수가 2인 ②, ③은 일차함수가 아니다.

03 일차함수 $y=ax+2$의 그래프를 y축의 방향으로 k만큼 평행이동하였더니 일차함수 $y=-2x-5$의 그래프가 되었다. 이때 $a-k$의 값을 구하시오.(단, a는 상수이다.)

구멍탈출

일차함수 $y=ax$의 그래프를 y축의 방향으로 k만큼 평행이동하였다면
⇨ $y=ax+k$

일차함수 $y=ax+b$의 그래프를 y축의 방향으로 k만큼 평행이동하였다면
⇨ $y=ax+b+k$

04 일차함수 $y=-3x+p$의 그래프를 y축의 방향으로 -5만큼 평행이동한 그래프가 두 점 $(-3, 5)$, $(2, q)$를 지날 때, $p-q$의 값을 구하시오.
(단, p는 상수이다.)

구멍탈출

$y=-3x+p$의 그래프를 y축의 방향으로 -5만큼 평행이동한 식은
$y=-3x+p-5$
일차함수 $y=-3x+p-5$의 그래프가 점 (a, b)를 지난다면 $y=-3x+p-5$에 $x=a$, $y=b$를 대입하였을 때 식이 성립하므로 p의 값을 구할 수 있다.

친구의 구멍 　　　　　　　　　　　　　문제 **B** ── 내가 바로 잡기

다음 일차함수의 그래프 중 $y=7x-1$의 그래프를 평행이동하였을 때, 겹쳐지는 것을 모두 고르면? [정답 2개]

① $y=\dfrac{1}{7}x-1$ 　　　　　② $y=\dfrac{7}{x}-1$

③ $y=7x+1$ 　　　　　　　④ $y=3x+4(x-1)$

⑤ $y=7(x+1)-5x$

친구풀이

$y=7x$의 그래프와 평행이동하여 겹쳐지는 일차함수의 그래프는 $y=ax+b$에서 a의 계수와는 상관없고 b가 같아야 한다. 따라서 $y=7x-1$의 그래프와 겹쳐지는 일차함수는 ①, ②이다.

24 일차함수의 그래프의 절편과 기울기

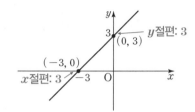

2 — 중학 2학년

2 단계

1. 그래프의 절편 → 절편이란 그래프가 좌표축에 의해 잘리는 부분이다.

(1) x절편: 함수의 그래프가 x축과 만나는 점의 x좌표

⇨ $y=0$일 때 x의 값

(2) y절편: 함수의 그래프가 y축과 만나는 점의 y좌표

⇨ $x=0$일 때 y의 값

2. 일차함수 $y=ax+b$의 그래프의 x절편, y절편

(1) x절편: $y=0$일 때의 x의 값 $-\dfrac{b}{a}$

⇨ x축과 만나는 점의 좌표는 $\left(-\dfrac{b}{a},\ 0\right)$

좌표평면 위에 x절편과 y절편을 나타내고 두 점을 선으로 연결하면 일차함수의 그래프가 된다.

(2) y절편: $x=0$일 때의 y의 값 b

⇨ y축과 만나는 점의 좌표는 $(0,\ b)$

예) 일차함수 $y=2x+1$의 그래프에서

x절편 ⇨ $y=0$을 대입하면 $0=2x+1$ ∴ $x=-\dfrac{1}{2}$ ← x절편

y절편 ⇨ $x=0$을 대입하면 $y=2\times0+1$ ∴ $y=1$ ← y절편

[01~02] 다음 그래프를 보고 각각을 구하시오.

01
(1) x축과 만나는 점의

좌표: _____

(2) y축과 만나는 점의

좌표: _____

(3) x절편: _____

(4) y절편: _____

02
(1) x축과 만나는 점의

좌표: _____

(2) y축과 만나는 점의

좌표: _____

(3) x절편: _____

(4) y절편: _____

[03~05] 다음 일차함수의 그래프의 x절편과 y절편을 각각 구하시오.

03 x절편: _____, y절편: _____

04 x절편: _____, y절편: _____

05 x절편: _____, y절편: _____

일차함수의 그래프를 그리기 위해 필요한 요소들을 배운다.
새로운 용어 x절편, y절편, 기울기의 정의를 확실히 알아두자.

(!) 이것만은 꼭! 왜 x절편은 $-\dfrac{b}{a}$이고 y절편은 b가 될까?

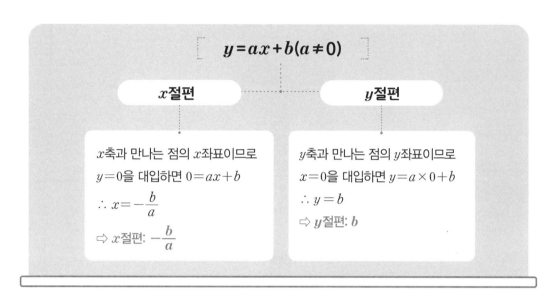

$$y = ax + b \,(a \neq 0)$$

x절편	y절편

x축과 만나는 점의 x좌표이므로
$y=0$을 대입하면 $0=ax+b$
$\therefore x = -\dfrac{b}{a}$
⇨ x절편: $-\dfrac{b}{a}$

y축과 만나는 점의 y좌표이므로
$x=0$을 대입하면 $y=a\times 0+b$
$\therefore y = b$
⇨ y절편: b

● 정답과 풀이 78쪽

> x절편은 주어진 식에 $y=0$을 대입하여 구한 x의 값이다.

> y절편은 주어진 식에 $x=0$을 대입하여 구한 y의 값이다.

[06~08] 다음 일차함수의 그래프의 x절편을 구하시오.

06 $y=2x+3$ _____

07 $y=-x-1$ _____

08 $y=\dfrac{4}{3}x+5$ _____

09 $y=-\dfrac{3}{2}x-4$ _____

[10~13] 다음 일차함수의 그래프의 y절편을 구하시오.

10 $y=5x-1$ _____

11 $y=-\dfrac{2}{3}x+\dfrac{1}{2}$ _____

12 $y=-\dfrac{7}{2}x+8$ _____

13 $y=\dfrac{2}{3}x-\dfrac{3}{2}$ _____

2 단계

1. 일차함수의 그래프의 기울기

(1) 일차함수 $y=ax+b$에서 x의 값의 증가량에 대한 y의 값의 증가량의
비율은 항상 일정하고, 그 비율은 x의 계수 a와 같다.

(2) 증가량의 비율 a가 일차함수 $y=ax+b$의 그래프의 기울기이다.
└ 기울기

$$(기울기)=\frac{(y의 \ 값의 \ 증가량)}{(x의 \ 값의 \ 증가량)}=a$$

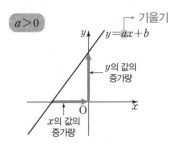

2. x절편과 y절편을 이용하여 일차함수의 그래프 그리기

(1) x절편과 y절편을 각각 구한다.

(2) x축, y축과 만나는 두 점을 좌표평면에 나타낸 후 두 점을 지나는 직선으로 연결한다.
└ $(x$절편, $0)$, $(0, y$절편$)$

[01~02] 다음 일차함수의 그래프의 기울기를 구하시오.

01

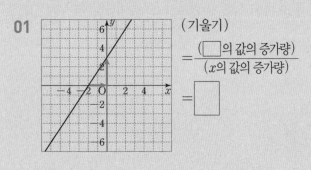

$(기울기)$

$=\dfrac{(\boxed{}의 \ 값의 \ 증가량)}{(x의 \ 값의 \ 증가량)}$

$=\boxed{}$

02

$(기울기)$

$=\dfrac{(y의 \ 값의 \ 증가량)}{(\boxed{}의 \ 값의 \ 증가량)}$

$=\boxed{}$

[03~06] 다음 일차함수의 그래프의 기울기를 구하시오.

03 **04**

05 **06**

! 이것만은 꼭! 일차함수의 그래프의 기울기 구하기

x의 값의 증가량, y의 값의 증가량을 알 때

x의 값이 1만큼 증가할 때 y의 값은 2만큼 증가하므로 기울기는

$$(\text{기울기})=\frac{(y\text{의 값의 증가량})}{(x\text{의 값의 증가량})}=\frac{2}{1}=2$$

따라서 기울기는 2이다.

그래프를 지나는 두 점을 알 때

두 점 $(-1, 1)$, $(2, 7)$을 지나는 일차함수의 그래프의 기울기는

$$(\text{기울기})=\frac{(y\text{의 값의 증가량})}{(x\text{의 값의 증가량})}=\frac{7-1}{2-(-1)}=\frac{6}{3}=2$$

따라서 기울기는 2이다.

> 서로 다른 두 점 (x_1, y_1), (x_2, y_2)를 지나는 일차함수의 그래프의 기울기 $\Rightarrow \dfrac{y_2-y_1}{x_2-x_1}$

정답과 풀이 78쪽

[07~10] 다음 두 점을 지나는 일차함수의 그래프의 기울기를 구하시오.

07 $(2, 4)$, $(4, 8)$ _____

08 $(-3, -5)$, $(1, 1)$ _____

09 $(1, 1)$, $(-2, 5)$ _____

10 $(-3, 0)$, $(-1, 2)$ _____

[11~12] 다음은 일차함수의 그래프가 지나는 두 점을 나타낸 것이다. ☐ 안에 알맞은 수를 써넣고, 이것을 이용하여 그래프를 그리시오.

11 $y=4x-3$
\Rightarrow 두 점 $(1, \boxed{})$,
$(\boxed{}, -7)$을
지난다.

12 $y=-2x-1$
\Rightarrow 두 점 $(-2, \boxed{})$,
$(\boxed{}, -5)$를
지난다.

01 다음 일차함수 중 x절편이 나머지 넷과 다른 하나는?

① $y=-2x-1$ ② $y=-x-\dfrac{1}{2}$

③ $y=6x+3$ ④ $y=4x-2$

⑤ $y=-\dfrac{1}{2}x-\dfrac{1}{4}$

02 일차함수 $y=-\dfrac{1}{2}x+3$의 그래프의 x절편을 a, y절편을 b라 할 때, $2a-b$의 값을 구하시오.

> x절편이 3이면 점 (3, 0)은 $y=-2x+b$의 그래프 위의 점이다.

03 일차함수 $y=-2x+b$의 그래프의 x절편이 3일 때, 상수 b의 값을 구하시오.

⟶ 구멍 문제

04 두 일차함수 $y=2x+6$, $y=ax-9$의 그래프의 x절편이 같을 때, 상수 a의 값을 구하시오.

⟶ 구멍 문제

05 일차함수 $y=ax+b$의 그래프가 오른쪽 그림과 같을 때, $a-b$의 값을 구하시오.(단, a, b는 상수이다.)

06 일차함수 $y=2x+4$의 그래프와 x축, y축으로 둘러싸인 도형의 넓이를 구하시오.

07 두 일차함수 $y=x+3$, $y=-5x+3$의 그래프와 x축으로 둘러싸인 도형의 넓이를 구하시오.

정답과 풀이 79쪽

[01~02] 다음 일차함수의 그래프의 기울기와 y절편을 각각 구하시오.

01

02

03 다음 일차함수의 그래프 중 기울기가 <u>다른</u> 하나는?

① ②

③ ④

⑤

04 두 점 $(-1, -5)$, $(3, a)$를 지나는 일차함수의 그래프의 기울기가 3일 때, a의 값을 구하시오.

05 두 점 $(2, -3)$, $(a, 1)$을 지나는 일차함수의 그래프의 기울기가 $-\dfrac{2}{3}$일 때, a의 값을 구하시오.

x절편이 3, y절편이 -4인 그래프는 두 점 (3, 0), (0, -4)를 지나므로, 이를 이용하여 기울기를 구할 수 있다.

🔴 구멍 문제

06 x절편이 3이고, y절편이 -4인 일차함수의 그래프의 기울기는?

① $-\dfrac{4}{3}$ ② $-\dfrac{3}{2}$ ③ $\dfrac{1}{2}$

④ $\dfrac{3}{2}$ ⑤ $\dfrac{4}{3}$

25 일차함수의 그래프의 성질

2 단계

1. 일차함수 $y=ax+b$의 그래프의 성질: a의 부호

a의 부호는 그래프의 모양을 결정한다.

(1) $a>0$일 때: x의 값이 증가하면 y의 값도 증가한다.

⇨ 오른쪽 위로 향하는 직선

(2) $a<0$일 때: x의 값이 증가하면 y의 값은 감소한다.

⇨ 오른쪽 아래로 향하는 직선

참고 $|a|$의 값이 클수록 그래프는 y축에 가깝고, $|a|$의 값이 작을수록 그래프는 x축에 가깝다.
$\llcorner\!\rightarrow$ a의 절댓값

2. 일차함수 $y=ax+b$의 그래프의 성질: b의 부호

b의 부호는 그래프의 y축과 만나는 부분을 결정한다.

(1) $b>0$일 때: y축과 양의 부분에서 만난다. ⇨ y절편이 양수이다.

(2) $b<0$일 때: y축과 음의 부분에서 만난다. ⇨ y절편이 음수이다.

(3) $b=0$이면 원점을 지난다.

[01~04] 다음 조건을 만족하는 일차함수 $y=ax+b$의 그래프를 모두 찾아 ☐ 안에 써넣으시오.

01 $a>0$인 그래프 ⇨ ☐

02 $a<0$인 그래프 ⇨ ☐

03 $a>0$, $b<0$인 그래프 ⇨ ☐

04 $a<0$, $b>0$인 그래프 ⇨ ☐

[05~08] 다음 설명이 옳은 것은 ○표, 옳지 않은 것은 ×표를 하시오.

05 $y=-3x+2$의 그래프는 x의 값이 증가할 때 y의 값도 증가한다. ()

06 $y=2x-1$의 그래프는 x의 값이 증가할 때 y의 값은 감소한다. ()

07 $y=3x+5$의 그래프는 오른쪽 위로 향하는 직선이다. ()

08 $y=-x-5$의 그래프는 오른쪽 아래로 향하는 직선이다. ()

일차함수의 그래프는 직선이다. 어렵게 생각하지 말고 조건에 따라
직선을 직접 그려 보면 이해하기 쉽다.

매 1, 2, 3 …

! **이것만은 꼭!** a, b의 부호에 따른 일차함수 $y=ax+b\,(a\neq0)$의 그래프의 모양

$a>0$, $b>0$

제1, 2, 3사분면을
지난다.

$a>0$, $b<0$

제1, 3, 4사분면을
지난다.

$a<0$, $b>0$

제1, 2, 4사분면을
지난다.

$a<0$, $b<0$

제2, 3, 4사분면을
지난다.

● 정답과 풀이 81쪽

[09~12] 다음 조건을 만족하는 일차함수의 식을 보기에
서 모두 찾아 □ 안에 써넣으시오.

> **보기**
> ㉠ $y=4x-3$ ㉡ $y=-3x+1$
> ㉢ $y=x+3$ ㉣ $y=-3x-4$

09 제1, 2, 3사분면을 지나는 그래프 ⇨ ☐

10 제1, 2, 4사분면을 지나는 그래프 ⇨ ☐

11 y축과 양의 부분에서 만나는 그래프 ⇨ ☐

12 y축과 음의 부분에서 만나는 그래프 ⇨ ☐

[13~16] 다음 일차함수 $y=ax+b$의 그래프의 부호를
□ 안에 < 또는 >를 써넣으시오.

13

⇨ a ☐ 0, b ☐ 0

14

⇨ a ☐ 0, b ☐ 0

15

⇨ a ☐ 0, b ☐ 0

16

⇨ a ☐ 0, b ☐ 0

1. 두 일차함수의 그래프의 평행

두 일차함수 $y=ax+b$와 $y=cx+d$의 그래프에서

기울기가 같고, y절편이 다르면 두 일차함수의 그래프는 평행하다.

$$a=c,\ b\neq d \ \Rightarrow \ \text{평행}$$

예 $y=3x+4$, $y=3x+1$ ⇨ 기울기가 같고, y절편이 다르므로 두 그래프는 평행하다.
└ 같은 기울기 ┘

참고 기울기가 서로 다른 두 일차함수의 그래프는 한 점에서 만난다.

2. 두 일차함수의 그래프의 일치

두 일차함수 $y=ax+b$와 $y=cx+d$의 그래프에서

기울기가 같고, y절편도 같으면 두 일차함수의 그래프는 일치한다.

$$a=c,\ b=d \ \Rightarrow \ \text{일치}$$

2단계

[01~04] 다음 보기의 일차함수의 그래프에 대하여 조건을 만족하는 것을 각각 구하시오.

보기
㉠ $y=2(x+1)$ ㉡ $y=-2(x-1)$
㉢ $y=6x+5$ ㉣ $y=-3(x-2)$

01 $y=6x-1$의 그래프와 평행한 그래프

02 $y=-2x+3$의 그래프와 평행한 그래프

03 $y=-3x+6$의 그래프와 일치하는 그래프

04 $y=2x+2$의 그래프와 일치하는 그래프

[05~06] 다음 일차함수의 그래프와 평행하거나 일치하는 일차함수의 그래프를 보기에서 찾아 쓰시오.

보기
㉠ $y=\dfrac{1}{2}x+4$ ㉡ $y=-x+4$
㉢ $y=4x+3$ ㉣ $y=-\dfrac{1}{2}x-4$

05

06

! **이것만은 꼭!** $y=ax+b$, $y=cx+d$의 그래프의 평행, 일치 조건

$(a, b, c, d$는 상수$)$

정답과 풀이 81쪽

[07~10] 다음 두 일차함수의 그래프가 서로 평행하기 위한 상수 a, b의 조건을 구하시오.

07 $y=3x+2$, $y=ax+b$ ⇨ a ☐ 3, b ☐ 2

08 $y=-\dfrac{5}{2}x-b$, $y=ax+3$ ⇨ _____

09 $y=-6x-2$, $y=2ax-b$ ⇨ _____

10 $y=-ax+7$, $y=6x-b$ ⇨ _____

[11~14] 다음 두 일차함수의 그래프가 서로 일치하기 위한 상수 a, b의 값을 각각 구하시오.

11 $y=-3x-5$, $y=ax+b$
⇨ $a=$ ☐, $b=$ ☐

12 $y=ax-\dfrac{1}{2}$, $y=-\dfrac{7}{3}x+b$
⇨ $a=$ ☐, $b=$ ☐

13 $y=ax+\dfrac{2}{3}$, $y=\dfrac{3}{5}x-b$
⇨ $a=$ ☐, $b=$ ☐

14 $y=x-b$, $y=-ax-1$
⇨ $a=$ ☐, $b=$ ☐

꼭 풀기

[01~02] 보기의 일차함수에 대하여 다음 물음에 답하시오.

보기

㉠ $y=2x+5$　　　㉡ $y=-\dfrac{1}{2}x+3$

㉢ $y=-x-\dfrac{1}{5}$　　　㉣ $y=\dfrac{5}{3}x-1$

01 일차함수의 그래프가 오른쪽 위로 향하는 직선을 모두 찾아 쓰시오.

02 일차함수의 그래프가 오른쪽 아래로 향하는 직선을 모두 찾아 쓰시오.

🔼 해설 꼭 보기

03 일차함수 $y=ax+b$의 그래프가 오른쪽 그림과 같을 때, 다음 중 일차함수 $y=-ax-b$의 그래프로 알맞은 것은? (단, a, b는 상수이다.)

① 　　②

③ 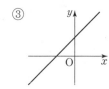　　④

⑤

🔵 구멍 문제

04 일차함수 $y=ax-b$의 그래프가 오른쪽 그림과 같을 때, $y=bx-a$의 그래프가 지나지 <u>않는</u> 사분면을 쓰시오. (단, a, b는 상수이다.)

05 다음 중 일차함수 $y=-\dfrac{3}{2}x+\dfrac{1}{3}$의 그래프에 대한 설명으로 옳지 <u>않은</u> 것을 모두 고르면?

[정답 2개]

① x의 값이 클수록 y의 값도 커진다.

② 오른쪽 아래로 향하는 직선이다.

③ x절편은 $-\dfrac{3}{2}$이다.

④ y절편은 $\dfrac{1}{3}$이다.

⑤ 제1, 2, 4사분면을 지난다.

06 다음 중 일차함수 $y=-\dfrac{1}{2}x-1$의 그래프에 대한 설명으로 옳은 것을 모두 고르면? [정답 2개]

① x절편은 $-\dfrac{1}{2}$, y절편은 -1이다.

② 기울기는 0보다 작다.

③ 제3사분면은 지나지 않는다.

④ 그래프는 y축과 음의 부분에서 만난다.

⑤ x의 값이 2만큼 증가하면 y의 값은 4만큼 감소한다.

 일차함수의 그래프의 평행·일치

01 다음 일차함수의 그래프 중 일차함수 $y=-5x+2$의 그래프와 평행한 것을 모두 고르면? [정답 2개]

① $y=-5x$ ② $y=-3x+2$

③ $y=-5x-3$ ④ $y=5x+2$

⑤ $y=5x-2$

02 두 일차함수 $y=-ax+3$, $y=\dfrac{3}{2}x-b$의 그래프가 서로 일치할 때, 상수 a, b에 대하여 $a-b$의 값은?

① $-\dfrac{9}{2}$ ② $-\dfrac{3}{2}$ ③ $\dfrac{3}{2}$

④ $\dfrac{9}{2}$ ⑤ $\dfrac{11}{2}$

> $y=-2ax+3$의 그래프를 y축의 방향으로 -5만큼 평행이동한 그래프는 $y=-2ax+3-5$이다.

03 일차함수 $y=-2ax+3$의 그래프를 y축의 방향으로 -5만큼 평행이동하면 일차함수 $y=5x-b$의 그래프와 일치한다. 이때 상수 a, b에 대하여 $2a+b$의 값을 구하시오.

04 일차함수 $y=ax-1$의 그래프가 오른쪽 그래프와 평행할 때, 상수 a의 값을 구하시오.

🔴 구멍 문제

05 일차함수 $y=-ax-2$의 그래프가 일차함수 $y=-\dfrac{1}{2}x+\dfrac{3}{2}$의 그래프와 서로 평행하고, 점 $(3, b)$를 지난다. 이때 $a+b$의 값을 구하시오.
(단, a는 상수이다.)

06 일차함수 $y=ax+3$의 그래프가 오른쪽 그래프와 평행하고, 점 $(b, -5)$를 지날 때, $3a-b$의 값을 구하시오.
(단, a는 상수이다.)

또 풀기

01 두 일차함수 $y=x-3$, $y=-x+b$의 그래프의 x절편이 같을 때, 상수 b의 값을 구하시오.

 구멍탈출

두 일차함수의 그래프의 x절편이 같다는 것은 점 $(x$절편, $0)$이 두 일차함수의 그래프 위에 있고, x축 위에서 만난다는 뜻이다.

02 x절편이 -2이고 y절편이 5인 일차함수의 그래프의 기울기는?

① $-\dfrac{3}{2}$ ② $-\dfrac{1}{2}$ ③ $\dfrac{1}{2}$

④ $\dfrac{3}{2}$ ⑤ $\dfrac{5}{2}$

 구멍탈출

x절편과 y절편을 이용하여 일차함수의 기울기를 구할 때는 x절편과 y절편을 각각 점의 좌표로 나타낸다.

즉, x절편이 -2, y절편이 5이므로 두 점 $(-2, 0)$, $(0, 5)$를 지난다.

기울기는 두 점을 이용하여 구한다.

친구의 구멍 문제 Ⓐ — 내가 바로 잡기

일차함수 $y=ax+b$의 그래프가 오른쪽 그림과 같을 때, ab의 값을 구하시오. (단, a, b는 상수이다.)

친구풀이

x절편이 $\dfrac{1}{2}$이므로 $a=\dfrac{1}{2}$, y절편이 -3이므로 $b=-3$

따라서 $ab=\dfrac{1}{2}\times(-3)=-\dfrac{3}{2}$

03 일차함수 $y=ax+b$의 그래프가 다음과 같을 때, □ 안에 알맞은 부등호를 써넣으시오.

구멍탈출
- $a>0$, $b>0$이면
 $a+b>0$, $ab>0$
- $a<0$, $b<0$이면
 $a+b<0$, $ab>0$
- $a>0$, $b<0$이면
 $a-b>0$, $ab<0$
- $a<0$, $b>0$이면
 $a-b<0$, $ab<0$

(1) a □ 0, b □ 0

(2) a □ 0, b □ 0

(3) $a+b$ □ 0, ab □ 0

(4) $a-b$ □ 0, ab □ 0

04 일차함수 $y=-ax-2$의 그래프는 일차함수 $y=\dfrac{1}{2}x-\dfrac{1}{3}$의 그래프와 서로 평행하고, 점 $(-6, -b)$를 지난다. 이때 ab의 값을 구하시오. (단, a는 상수이다.)

구멍탈출
- 두 일차함수의 그래프가 서로 평행하려면 기울기는 같고 y절편은 달라야 한다.
- 두 일차함수의 그래프가 일치하려면 기울기와 y절편이 각각 같아야 한다.

친구의 구멍 문제 **B** — 내가 바로 잡기

오른쪽 일차함수의 그래프의 기울기와 y절편을 각각 구하시오.

친구풀이

(기울기)$=\dfrac{(y\text{의 값의 증가량})}{(x\text{의 값의 증가량})}=\dfrac{4}{-3}=-\dfrac{4}{3}$

y절편: 1

26 일차함수와 일차방정식

1단계

1. 미지수가 2개인 일차방정식: 미지수가 2개이고, 차수가 모두 1인 방정식

미지수 x, y에 대한 일차방정식은 $ax+by+c=0$ (a, b, c는 상수, $a \neq 0$, $b \neq 0$)

- **예** $x-2y+3=0$ ⇨ 미지수가 x, y로 2개, x, y의 차수가 모두 1이므로
 미지수가 2개인 일차방정식이다.
 $x-4y$ ⇨ 등식이 아니므로 일차방정식이 아니고 일차식이다.

2. 일차함수의 그래프

기울기 → y절편 →

(1) 일차함수 $y = \boxed{a}x + \boxed{b}$ (a, b는 상수, $a \neq 0$)의 그래프는
 일차함수 $y=ax$의 그래프를 y축의 방향으로 b만큼 평행이동한 직선이다.

(2) x절편: 일차함수의 그래프가 x축과 만나는 점의 x좌표
 ⇨ $y=0$일 때의 x의 값

(3) y절편: 일차함수의 그래프가 y축과 만나는 점의 y좌표
 ⇨ $x=0$일 때의 y의 값

> 식을 정리하였을 때 미지수가 2개이고,
> 차수가 모두 1인 방정식이어야 한다.

[01~04] 다음 중 미지수가 2개인 일차방정식에는 ○표,
아닌 것에는 ×표를 하시오.

01 $2x-5=0$ ()

02 $x+6y=4$ ()

03 $3x-5y$ ()

04 $5x-y=2x-y$ ()

> $x=1$, $y=2$를 일차방정식에 대입
> 하여 등식이 성립하면 해이다.

[05~08] 다음 일차방정식의 해가 $x=1$, $y=2$인 것은
○표, 아닌 것은 ×표를 하시오.

05 $x+2y=5$ ()

06 $3x-y=1$ ()

07 $-5x+2y=-1$ ()

08 $x-5y=10-x$ ()

미지수가 1개인 일차방정식은 중1 때 배웠고, 미지수가 2개인 일차방정식은 16강에서, 일차함수의 그래프는 23강에서 배웠다. 여기에서는 앞에서 배운 개념을 바탕으로 일차함수와 일차방정식의 관계를 배운다.

매 1, 2, 3 …

⚠ 이것만은 꼭! 일차함수의 그래프의 해석

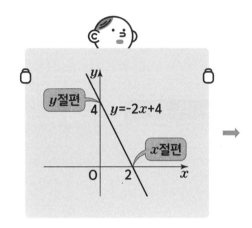

❶ 기울기는 −2이다.
❷ x절편은 2, y절편은 4이다.
❸ 제 1, 2, 4사분면을 지난다.
❹ 오른쪽 아래로 향하는 직선이다.
❺ $y=-2x$의 그래프를 y축의 방향으로 +4만큼 평행이동한 것이다.

● 정답과 풀이 84쪽

x의 값이 증가할 때, y의 값도 증가하면 (기울기)>0,
x의 값이 증가할 때, y의 값이 감소하면 (기울기)<0

[09~11] 보기의 일차함수의 그래프 중 다음 조건을 만족하는 그래프를 모두 찾아 쓰시오.

 보기

ⓐ $y=3x+1$ ⓑ $y=5x$

ⓒ $y=-\dfrac{1}{4}x-2$ ⓓ $y=-x+3$

ⓔ $y=\dfrac{2}{5}x+4$ ⓕ $y=-4x-\dfrac{1}{2}$

09 x의 값이 증가할 때, y의 값은 감소하는 그래프

＿＿＿＿＿＿＿

10 오른쪽 위로 향하는 그래프 ＿＿＿＿＿＿

11 y축과 음의 부분에서 만나는 그래프

＿＿＿＿＿＿＿

[12~15] 다음 일차함수의 그래프의 x절편과 y절편을 각각 구하시오.

12 $y=x+5$ ⇨ x절편: ＿＿＿ y절편 : ＿＿＿

13 $y=-x-8$ ⇨ x절편: ＿＿＿ y절편 : ＿＿＿

14 $y=-\dfrac{1}{2}x+3$

⇨ x절편: ＿＿＿ y절편 : ＿＿＿

15 $y=-\dfrac{3}{4}x-\dfrac{1}{2}$

⇨ x절편: ＿＿＿ y절편 : ＿＿＿

1. 미지수가 2개인 일차방정식의 그래프

일차방정식 $ax+by+c=0$ $(a, b, c$는 상수, $a\neq0$, $b\neq0)$의 해 (x, y)를 좌표평면 위에 나타낸 것을 일차방정식의 그래프라 한다.

(1) x, y의 값의 범위가 자연수 또는 정수일 때, 그래프는 점으로 나타난다.

(2) x, y의 값의 범위가 수 전체일 때, 그래프는 직선이 된다.

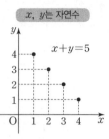
x, y는 자연수

2. 일차방정식의 그래프와 일차함수의 그래프의 관계

(1) 일차방정식 $ax+by+c=0$ $(a, b, c$는 상수, $a\neq0$, $b\neq0)$의 그래프는 일차함수 $y=-\dfrac{a}{b}x-\dfrac{c}{b}$의 그래프와 같다.

(2) 기울기는 $-\dfrac{a}{b}$, y절편은 $-\dfrac{c}{b}$이다.

예

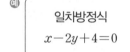
일차방정식
$x-2y+4=0$

y를 x에 대한 식으로 나타낸다.

일차함수
$y=\dfrac{1}{2}x+2$

\rightarrow 기울기는 $\dfrac{1}{2}$이고 y절편은 2

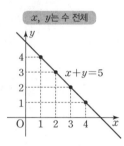
x, y는 수 전체

x, y의 값이 구체적으로 주어지지 않으면 x, y의 값의 범위는 수 전체로 생각한다.

[01~02] 다음 일차방정식의 그래프를 좌표평면 위에 나타내시오.

01 $x+2y=11(x, y$는 자연수$)$

02 $2x-y=2(x, y$는 정수$)$

[03~04] 다음 일차방정식의 그래프를 좌표평면 위에 나타내시오.

03 $5x+2y=4$

04 $-3x+4y=12$

이것만은 꼭! 미지수가 2개인 일차방정식과 일차함수의 관계

일차방정식

$$ax+by+c=0$$
$$(a \neq 0, b \neq 0)$$

y를 x에 대한 식으로 나타낸다. →

일차함수

$$y = -\frac{a}{b}x - \frac{c}{b}$$

↳ 기울기 ↳ y절편

일차방정식의 그래프와 일차함수의 그래프는 표현만 다를 뿐 동일한 직선을 나타낸다.

일차방정식 $ax+by+c=0$을 y에 대하여 풀면 기울기는 $-\frac{a}{b}$, y절편은 $-\frac{c}{b}$이다.

정답과 풀이 84쪽

[05~08] 다음 일차방정식을 $y=ax+b$의 꼴로 나타내시오.

05 $x-2y+5=0$ _____

06 $2x+3y-1=0$ _____

07 $4x+2y-7=0$ _____

08 $-5x-6y+4=0$ _____

[09~12] 다음 일차방정식의 그래프의 기울기와 y절편을 각각 구하시오.

09 $-5x+y-3=0$

⇨ 기울기: _____ y절편 : _____

10 $4x-2y-1=0$

⇨ 기울기: _____ y절편 : _____

11 $3x-5y+7=0$

⇨ 기울기: _____ y절편 : _____

12 $\frac{1}{3}x+\frac{1}{6}y-1=0$

⇨ 기울기: _____ y절편 : _____

꼭 풀기

01 다음 중 일차방정식 $x+2y-5=0$의 그래프가 지나는 점이 <u>아닌</u> 것은?

① $(-3, 4)$ ② $(-1, 3)$ ③ $(1, 2)$

④ $(3, -1)$ ⑤ $(5, 0)$

> 그래프가 지나는 점의 좌표를 일차방정식에 대입하여 성립하는 식을 찾는다.

02 오른쪽 그림과 같은 그래프를 나타내는 일차방정식인 것은?

① $x-2y-3=0$

② $x+2y+3=0$

③ $2x-y-3=0$

④ $2x+y-3=0$

⑤ $2x-y+3=0$

[03~05] 다음 일차함수와 일차방정식의 그래프가 서로 같은 것끼리 짝지으시오.

03 $2x+3y-3=0$ ·

· ㉠ $y=-\dfrac{1}{2}x+2$

04 $x+2y-4=0$ ·

· ㉡ $y=\dfrac{2}{3}x+2$

05 $4x-6y+12=0$ ·

· ㉢ $y=-\dfrac{2}{3}x+1$

06 일차방정식 $3x-2y+2=0$의 그래프의 기울기를 a, y절편을 b라 할 때, $a-b$의 값을 구하시오.

07 다음은 일차방정식 $x-4y+3=0$에 대한 설명이다. ☐ 안에 알맞은 수를 써넣으시오.

> ㉠ 기울기는 ☐, x절편은 ☐, y절편은 ☐이다.
> ㉡ x의 값이 8만큼 증가할 때, y의 값은 ☐ 만큼 증가한다.

🔼 해설 꼭 보기

08 다음 일차방정식 $2x+4y-1=0$에 대한 설명 중 옳은 것을 모두 고르면? [정답 2개]

① x절편은 2이다.

② y절편은 $\dfrac{1}{4}$이다.

③ 제4사분면을 지나지 않는다.

④ 점 $\left(-1, \dfrac{3}{4}\right)$을 지난다.

⑤ 일차함수 $y=\dfrac{1}{2}x$의 그래프와 평행하다.

01 일차방정식 $ax+5y-7=0$의 그래프가 점 $(-4, 1)$을 지날 때, 상수 a의 값은?

① $-\dfrac{3}{2}$　　② -1　　③ $-\dfrac{1}{2}$

④ $\dfrac{1}{2}$　　⑤ $\dfrac{3}{2}$

🔼 해설 꼭 보기　🔴 구멍 문제

02 일차방정식 $ax+by-2=0$의 그래프의 기울기가 -3이고 y절편이 2일 때, $a-b$의 값을 구하시오. (단, a, b는 상수이다.)

03 일차방정식 $ax+by+4=0$의 그래프는 $2x-y-3=0$의 그래프와 서로 평행하고 y절편이 4이다. 이때 상수 a, b에 대하여 $a+b$의 값은?

① -3　　② -1　　③ 1
④ 3　　⑤ 5

04 일차방정식 $2x-ay-5=0$의 그래프가 오른쪽 그림과 같을 때, 상수 a의 값은?

① -2　　② -1
③ 1　　④ 2
⑤ 3

🔼 해설 꼭 보기

05 일차방정식 $ax+by+10=0$의 그래프가 오른쪽 그림과 같을 때, 상수 a, b에 대하여 $a-b$의 값은?

① $\dfrac{1}{3}$　　② $\dfrac{2}{3}$　　③ 1

④ $\dfrac{4}{3}$　　⑤ $\dfrac{5}{3}$

06 일차방정식 $ax+3y+b=0$의 그래프가 오른쪽 그림과 같을 때, 상수 a, b에 대하여 $b-a$의 값은?

① -12　　② -8　　③ -4
④ 8　　⑤ 12

27 직선의 방정식

- 중학 2학년

1. 직선의 방정식: x, y의 값의 범위가 수 전체일 때, 일차방정식 $ax+by+c=0$
(a, b, c는 상수, $a \neq 0$, $b \neq 0$)을 직선의 방정식이라 한다.

→ 직선의 방정식은 일차함수 $y = -\dfrac{a}{b}x - \dfrac{c}{b}$의 그래프로 나타낼 수 있다.

2. 직선의 방정식 구하기

(1) 기울기 a와 한 점 (x_1, y_1)이 주어질 때 직선의 방정식

> ① 기울기가 a이므로 $y=ax+b$로 놓는다.
> ② $x=x_1$, $y=y_1$을 $y=ax+b$에 대입하여 b의 값을 구한다.

(2) 서로 다른 두 점 (x_1, y_1), (x_2, y_2)가 주어질 때 직선의 방정식

> ① 기울기 a를 구한다. → $a = \dfrac{y_2-y_1}{x_2-x_1}$
> ② $y=ax+b$로 놓고 두 점 중 한 점의 좌표를 대입하여 b의 값을 구한다.

(3) x절편 m, y절편 n이 주어질 때 직선의 방정식

> ① 두 점 $(m, 0)$, $(0, n)$을 지나는 직선의 기울기는 $\dfrac{n-0}{0-m} = -\dfrac{n}{m}$
> ② y절편은 n이므로 직선의 방정식은 $y = -\dfrac{n}{m}x + n$

> 기울기 a, y절편 b인 직선의 방정식은 $y=ax+b$이다.

[01~04] 다음 주어진 기울기와 y절편을 만족하는 직선의 방정식을 구하시오.

01 기울기: 2, y절편: 1 _____

02 기울기: -3, y절편: -2 _____

03 기울기: $\dfrac{2}{3}$, y절편: $\dfrac{1}{2}$ _____

04 기울기: $-\dfrac{5}{2}$, y절편: $\dfrac{4}{3}$ _____

[05~08] 다음 기울기와 한 점이 주어진 직선의 방정식을 구하시오.

05 기울기: 5, 점 $(3, -1)$ _____

06 기울기: 3, 점 $(-2, 5)$ _____

07 기울기: $-\dfrac{1}{2}$, 점 $(2, 4)$ _____

08 기울기: $\dfrac{4}{5}$, 점 $(-1, -5)$ _____

직선의 방정식을 구하는 문제는 '기울기와 한 점이 주어질 때', '서로 다른 두 점이 주어질 때', 'x절편, y절편이 주어질 때'의 문제가 많이 출제된다.

매 1, 2, 3 …

❗ **이것만은 꼭!** 직선의 방정식 구하기

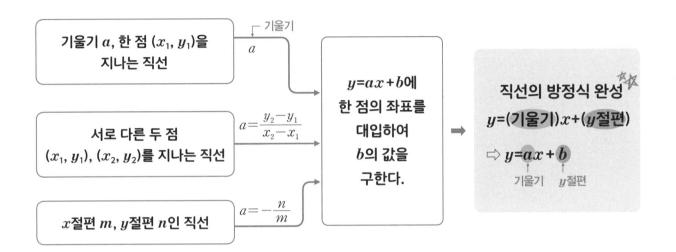

정답과 풀이 86쪽

x절편 -2인 점의 좌표는 (-2, 0), y절편 4인 점의 좌표는 (0, 4)이다.

[09~12] 다음 두 점을 지나는 직선의 방정식을 구하시오.

09 $(-3, 2)$, $(3, 4)$

10 $(0, -2)$, $(2, -4)$

11 $(-3, -4)$, $(1, 0)$

12 $(-1, 5)$, $(4, -1)$

[13~16] 다음 x절편과 y절편을 만족하는 직선의 방정식을 구하시오.

13 x절편: -2, y절편: 4 _____

14 x절편: 5, y절편: 3 _____

15 x절편: -2, y절편: -3 _____

16 x절편: 4, y절편: -1 _____

2단계

1. 방정식 $x=m(m\neq0)$의 그래프

(1) 점 $(m, 0)$을 지나고 <mark>y축에 평행한(x축에 수직인) 직선</mark>이다.

(2) 방정식 $x=m$의 그래프 위의 점은

$\cdots, (m, 0), (m, 1), (m, 2), (m, 3), \cdots$

과 같이 x의 값이 m으로 일정하다.

2. 방정식 $y=n(n\neq0)$의 그래프

(1) 점 $(0, n)$을 지나고 <mark>x축에 평행한(y축에 수직인) 직선</mark>이다.

(2) 방정식 $y=n$의 그래프 위의 점은

$\cdots, (0, n), (1, n), (2, n), (3, n), \cdots$

과 같이 y의 값이 n으로 일정하다.

참고 방정식 $x=0$의 그래프는 y축, 방정식 $y=0$의 그래프는 x축과 일치한다.

[01~04] 다음 표를 완성하고 그래프를 그리시오.

01 $x=3$

x	\cdots					\cdots
y	\cdots	-2	-1	1	2	\cdots

02 $x=-2$

x	\cdots					\cdots
y	\cdots	-1	0	1	2	\cdots

03 $y=2$

x	\cdots	-2	-1	0	1	\cdots
y	\cdots					\cdots

04 $y=-3$

x	\cdots	1	2	3	4	\cdots
y	\cdots					\cdots

$x=-3$의 그래프

• y축에 평행한 직선
• x축에 수직인 직선

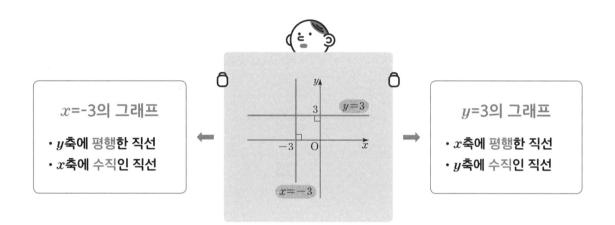

$y=3$의 그래프

• x축에 평행한 직선
• y축에 수직인 직선

정답과 풀이 88쪽

y축에 평행한 직선은 x축에는 수직인 직선이고,
x축에 평행한 직선은 y축에는 수직인 직선이다.

[05~08] 다음 조건을 만족하는 직선의 방정식을 구하시오.

05 점 $(-3, 0)$을 지나고 y축에 평행한 직선의 방정식 _____

06 점 $(0, 2)$를 지나고 x축에 평행한 직선의 방정식 _____

07 점 $(-4, -1)$을 지나고 x축에 수직인 직선의 방정식 _____

08 점 $(-4, -1)$을 지나고 y축에 수직인 직선의 방정식 _____

[09~12] 다음 그래프의 직선의 방정식을 구하시오.

09

10

11

12

3단계

01 x의 값이 2만큼 증가할 때 y의 값은 3만큼 감소하고, y절편이 $\frac{1}{2}$인 직선의 방정식은?

① $y=-\frac{3}{2}x-\frac{1}{2}$　　② $y=-\frac{3}{2}x+\frac{1}{2}$

③ $y=\frac{3}{2}x-\frac{1}{2}$　　④ $y=\frac{3}{2}x+\frac{1}{2}$

⑤ $y=\frac{5}{2}x-\frac{3}{2}$

02 x의 값이 2만큼 증가할 때, y의 값은 4만큼 감소하고 x절편이 5인 직선의 방정식을 구하시오.

03 오른쪽 그림의 직선과 평행하고, 점 $(2, 0)$을 지나는 직선의 방정식은?

① $y=-3x-6$

② $y=-3x+6$

③ $y=3x-6$

④ $y=3x+6$

⑤ $y=6x+3$

04 오른쪽 그림의 직선과 평행하고, 점 $(3, -2)$를 지나는 직선의 방정식을 구하시오.

05 오른쪽 그림과 같은 직선을 그래프로 하는 직선의 방정식을 $ax+by+5=0$이라 할 때, ab의 값을 구하시오. (단, a, b는 상수이다.)

🔼 해설 **꼭** 보기

06 다음 중 직선 $3x-y-2=0$에 대한 설명으로 옳지 <u>않은</u> 것은?

① x절편은 $\frac{2}{3}$이다.

② y절편은 -2이다.

③ 기울기는 -3이다.

④ 점 $(-1, -5)$를 지난다.

⑤ 제2사분면을 지나지 않는다.

축에 평행한 직선의 방정식

[01~03] 다음 그림에서 방정식의 그래프로 알맞은 것을 찾아 쓰시오.

01 $x=-3$

02 $y=-2$

03 $2x-8=0$

 구멍 문제 | $x=$(상수) 또는 $y=$(상수)의 꼴로 고친다.

[04~05] 다음 보기에서 주어진 조건을 만족하는 직선의 방정식을 모두 고르시오.

보기
ㄱ $2x=-6$ ㄴ $4x-3y=0$
ㄷ $y+5=-3$ ㄹ $-5x+7=0$
ㅁ $3x-4y+1=3x$ ㅂ $x+5=2x$

04 x축에 평행한 직선

05 y축에 평행한 직선

06 다음 일차방정식 중 그 그래프가 x축에 평행한 것은?

① $y=3x$ ② $y-2=0$
③ $3x-2=0$ ④ $x-y+4=0$
⑤ $x-6=0$

🔼 해설 꼭 보기

07 점 $(-1, 1)$을 지나고 직선 $x+5=0$에 수직인 직선의 방정식은?

① $x=-5$ ② $x=-1$ ③ $x=5$
④ $y=1$ ⑤ $y=-1$

먼저 좌표평면에 그래프를 그린다.

08 네 방정식 $x=-1$, $x=4$, $y=-3$, $y=2$의 그래프로 둘러싸인 부분의 넓이를 구하시오.

09 다음 네 방정식의 그래프로 둘러싸인 부분의 넓이를 구하시오.

$x=-3$, $y-5=0$, $2x-6=0$, $y=0$

28 일차함수의 그래프와 연립일차방정식의 해

● - 중학 2학년

1단계

1. 미지수가 2개인 연립일차방정식의 해

(1) 미지수가 2개인 연립일차방정식: 미지수가 2개인 일차방정식 두 개를 한 쌍으로 묶어 놓은 것

예 $\begin{cases} 2x-y=3 \\ x+y=6 \end{cases}$

(2) 연립방정식의 해: 두 일차방정식을 동시에 만족하는 x, y의 값 또는 그 순서쌍 (x, y)

(3) 연립방정식을 푼다: 가감법이나 대입법으로 연립방정식의 해를 구하는 것
　　　　　　　　　　　　└─→ 한 방정식을 다른 방정식에 대입하여 해를 구하는 방법
　　└─ 두 방정식을 변끼리 더하거나 빼서 해를 구하는 방법

2. 일차함수의 그래프의 평행, 일치

(1) 기울기가 같고 y절편이 다르면 ⇨ 두 그래프는 평행하다.

(2) 기울기가 같고 y절편이 같으면 ⇨ 두 그래프는 일치한다.

평면에서 두 직선의 위치 관계는 세 가지 경우뿐이다.
① 한 점에서 만난다.
② 평행하다
③ 일치한다.

① 한 점에서　② 평행　③ 일치
만난다.

> 두 일차방정식을 동시에 만족
> 하는 x, y의 값을 구한다.

[01~04] 다음 연립방정식의 해를 구하시오.

01 $\begin{cases} x-2y=-2 \\ 2x+y=-4 \end{cases}$ ＿＿＿＿＿＿

02 $\begin{cases} 2x-3y=-5 \\ 2x+y=0 \end{cases}$ ＿＿＿＿＿＿

03 $\begin{cases} 3x+4y=2 \\ 2x+5y=-1 \end{cases}$ ＿＿＿＿＿＿

04 $\begin{cases} 3x-4y=1 \\ -5x+6y=2 \end{cases}$ ＿＿＿＿＿＿

[05~08] 다음 연립방정식의 해를 구하시오.

05 $\begin{cases} y=2x-4 \\ y=3x+2 \end{cases}$ ＿＿＿＿＿＿

06 $\begin{cases} x=8y+3 \\ x=4y-5 \end{cases}$ ＿＿＿＿＿＿

07 $\begin{cases} y=4x-5 \\ 3x-4y=-6 \end{cases}$ ＿＿＿＿＿＿

08 $\begin{cases} 3x+y=2 \\ 2x+3y=-8 \end{cases}$ ＿＿＿＿＿＿

여기에서는 연립일차방정식의 해를 풀지 않고 직선을 그려서
1초만에 확인해 볼 수 있다. 놀랍지 않니?!

! **이것만은 꼭!** $y=ax+b$와 $y=cx+d$의 그래프의 위치 관계

한 점에서 만난다.	평행하다.	일치한다.

기울기가 서로 다르면
한 점에서 만난다.

기울기 $a \neq c$이다.

기울기 $a=c$이고
y절편 $b \neq d$이다.

기울기 $a=c$이고
y절편 $b=d$이다.

●정답과 풀이 90쪽

> 두 일차함수의 그래프가 평행하면
> 기울기는 같고 y절편은 다르다.

[09~12] 다음 두 일차함수의 그래프가 한 점에서 만나면
'한 점', 서로 평행하면 '평행', 일치하면 '일치'라고 쓰시오.

09 $y=3x+1$, $y=3x-5$ ()

10 $y=\dfrac{1}{4}x-2$, $y=-4x-1$ ()

11 $y=5x+1$, $y=5x+1$ ()

12 $y=6-3x$, $y=-3x+7$ ()

[13~14] 다음 두 일차함수의 그래프가 서로 평행할 때,
상수 a의 값을 구하시오.

13 $y=ax-3$, $y=5x-2$

14 $y=6x+4$, $y=-ax+3$

> 두 일차함수의 그래프가 일치하면
> 기울기와 y절편이 모두 같다.

[15~16] 다음 두 일차함수의 그래프가 서로 일치할 때,
상수 a, b의 값을 각각 구하시오.

15 $y=ax+8$, $y=6x-2b$

16 $y=\dfrac{a}{2}x-3b$, $y=-4x-9$

2단계

1. 연립일차방정식의 해와 그래프

연립일차방정식 $\begin{cases} ax+by+c=0 \\ a'x+b'y+c'=0 \end{cases}$ 의 해는 두 일차방정식의 그래프,

즉 두 일차함수의 그래프의 <u>교점의 좌표</u>와 같다.
└ 두 직선의 교점의 좌표이다.

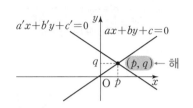

2. 연립일차방정식의 해의 개수와 그래프의 위치 관계

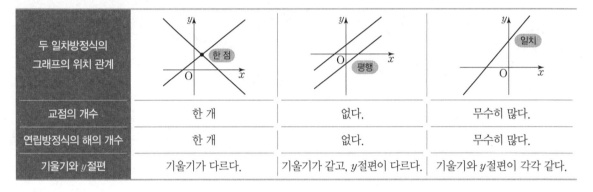

두 일차방정식의 그래프의 위치 관계	한 점	평행	일치
교점의 개수	한 개	없다.	무수히 많다.
연립방정식의 해의 개수	한 개	없다.	무수히 많다.
기울기와 y절편	기울기가 다르다.	기울기가 같고, y절편이 다르다.	기울기와 y절편이 각각 같다.

> 두 그래프의 교점의 좌표가
> 연립방정식의 해이다.

[01~02] 다음 연립방정식의 해를 두 일차방정식의 그래프를 이용하여 구하시오.

01 $\begin{cases} x+y=4 \\ 2x-y=5 \end{cases}$

⇨ $x=\boxed{}$, $y=\boxed{}$

02 $\begin{cases} 2x+y=-3 \\ x-2y=-4 \end{cases}$

⇨ $x=\boxed{}$, $y=\boxed{}$

[03~04] 다음 두 일차방정식의 그래프의 교점의 좌표를 구하시오.

03 $2x-y+2=0$, $-3x-2y+18=0$

04 $-2x+y-1=0$, $x-2y-4=0$

! 이것만은 꼭! *연립일차방정식의 해의 개수와 그래프의 위치 관계*

해가 한 개	해가 없다.	해가 무수히 많다.

한 점에서 만난다.	만나지 않는다.(평행)	일치한다.

> 두 일차방정식의 그래프가 한 점에서 만나면 해는 '한 개', 평행하면 해는 '없고', 일치하면 해가 '무수히 많다'.

정답과 풀이 91쪽

[05~06] 다음은 연립방정식 $\begin{cases} 4x+2y=-7 \\ 2x+y=2 \end{cases}$ 의 해를 그래프를 이용하여 구하려고 한다. 다음 물음에 답하시오.

05 두 일차방정식 $4x+2y=-7$, $2x+y=2$의 그래프를 각각 좌표평면 위에 그리시오.

06 괄호 안에 알맞은 것을 고르시오.

> 두 직선이 (일치, 평행)하므로 연립방정식
> $\begin{cases} 4x+2y=-7 \\ 2x+y=2 \end{cases}$ 의 해는 (무수히 많다, 없다).

[07~09] 다음 연립방정식의 해를 일차방정식의 그래프를 이용하여 구하시오.

07 $\begin{cases} x-y=3 \\ 2x+y=3 \end{cases}$ _____

08 $\begin{cases} 3x-2y=-5 \\ 6x-4y=7 \end{cases}$ _____

09 $\begin{cases} -4x+2y=1 \\ 8x-4y=-2 \end{cases}$ _____

28 일차함수의 그래프와 연립일차방정식의 해 203

01 두 일차방정식 $3x+y-5=0$, $x-2y+3=0$의 그래프의 교점의 좌표는?

① $(-1, -2)$ ② $(-1, 2)$

③ $(1, 2)$ ④ $(2, -1)$

⑤ $(2, 1)$

● 구멍 문제

02 두 일차방정식 $x-6y-5=0$, $4x+2y-7=0$ 의 그래프의 교점의 좌표를 (a, b)라 할 때, ab 의 값은?

① -4 ② -2 ③ -1

④ 2 ⑤ 4

03 연립방정식 $\begin{cases} ax-y=5 \\ 3x+2y=b \end{cases}$의 그래프가 오른쪽 그림과 같을 때, 상수 a, b에 대하여 $a+b$의 값은?

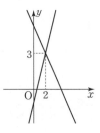

① 8 ② 10

③ 12 ④ 14

⑤ 16

04 두 일차방정식 $2x-y+2=0$, $x-2y+a=0$의 그래프의 교점의 x좌표가 $\dfrac{1}{2}$일 때, 상수 a의 값을 구하시오.

05 두 직선 $2x-3y+8=0$, $3x+2y-1=0$의 교점을 지나고, 기울기가 -3인 직선의 방정식은?

① $3x+y-1=0$ ② $3x+y+1=0$

③ $-3x+y-1=0$ ④ $-3x+y+1=0$

⑤ $-3x+y=0$

↑ 해설 꼭 보기

06 세 직선

$x+y=5$, $2x-5y+a=0$, $2x-y-4=0$

이 한 점에서 만날 때, 상수 a의 값은?

① 1 ② 2 ③ 3

④ 4 ⑤ 5

연립방정식의 해의 개수와 그래프

🔺 해설 꼭 보기

[01~03] 연립방정식 $\begin{cases} ax+3y=6 \\ x-4y=b \end{cases}$의 해가 다음과 같을 때, 일차방정식의 그래프를 이용하여 상수 a, b의 조건을 구하시오.

01 해가 한 쌍이다.

02 해가 없다.

03 해가 무수히 많다.

04 연립방정식 $\begin{cases} -x+ay=-13 \\ x-y=b \end{cases}$의 해가 $(-2, 5)$일 때, 상수 a, b에 대하여 $a-b$의 값은?

① -10 ② -7 ③ -4
④ 4 ⑤ 7

05 연립방정식 $\begin{cases} x-2y=6 \\ y=\dfrac{1}{2}x-3 \end{cases}$의 그래프가 나타내는

두 직선의 교점의 개수는?

① 없다. ② 1개 ③ 2개
④ 3개 ⑤ 무수히 많다.

06 연립방정식 $\begin{cases} x+ay=4 \\ 3x-6y=b \end{cases}$의 해가 무수히 많을 때, 상수 a, b에 대하여 $a+b$의 값은?

① 4 ② 6 ③ 8
④ 10 ⑤ 12

07 연립방정식 $\begin{cases} ax+y=2 \\ 4x-2y=1 \end{cases}$의 해가 존재하지 않을 때, 상수 a의 값은?

① -4 ② -2 ③ 2
④ 4 ⑤ 6

🔺 해설 꼭 보기 구멍 문제

08 다음 그림과 같이 두 직선
$$2x-3y+6=0,\ y=-x+5$$
와 x축으로 둘러싸인 도형의 넓이를 구하시오.

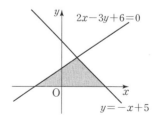

 또 **풀기**

01 일차방정식 $ax+by-12=0$의 그래프의 기울기가 3이고, y절편이 4일 때, 상수 a, b에 대하여 $a-b$의 값은?

① -12　　　　② -9　　　　③ -6

④ 6　　　　⑤ 12

> **구멍탈출**
>
> 일차방정식을 y를 x에 대해 나타내면 일차함수의 그래프인 직선이 된다. 즉, 미지수가 2개인 일차방정식
> $ax+by+c=0$(a, b, c는 상수, $a\neq0$, $b\neq0$)의 그래프는 일차함수
> $y=-\dfrac{a}{b}x-\dfrac{c}{b}$의 그래프와 같다. 즉, 기울기가 $-\dfrac{a}{b}$, y절편이 $-\dfrac{c}{b}$인 직선이다.

02 다음 보기에서 주어진 조건을 만족하는 직선의 방정식을 고르시오.

　㉠ $y-7=0$　　㉡ $x+6=0$　　㉢ $x-5=0$　　㉣ $3x+y=0$

(1) 점 $(5, 7)$을 지나고 x축에 평행한 직선

(2) 점 $(5, 7)$을 지나고 x축에 수직인 직선

(3) 두 점 $(-6, 3)$, $(-6, 5)$를 지나는 직선

> **구멍탈출**
>
> (1) 점 (a, b)를 지나고 x축에 평행한 직선의 방정식 ⇨ $y=b$
> (2) 점 (a, b)를 지나고 y축에 평행한 직선의 방정식 ⇨ $x=a$
> (3) x좌표가 같은 두 점 (m, y_1), (m, y_2) $(y_1\neq y_2)$를 지나는 직선의 방정식 ⇨ $x=m$
> (4) y좌표가 같은 두 점 (x_1, n), (x_2, n) $(x_1\neq x_2)$를 지나는 직선의 방정식 ⇨ $y=n$

친구의 구멍　　　　　　　　　　　문제 Ⓐ — 내가 바로 잡기

일차방정식 $ax+2y+b=0$의 그래프가 오른쪽 그림과 같을 때, 상수 a, b에 대하여 $b-a$의 값은?

① -6　　② -3　　③ 0

④ 3　　⑤ 6

친구풀이

직선 $ax+2y+b=0$은 $y=-\dfrac{a}{2}x-\dfrac{b}{2}$이고 y절편은 -3이므로 $-\dfrac{b}{2}=-3$　∴ $b=6$

점 $(-2, -3)$을 지나므로 $x=-2$, $y=-3$을 대입하면 $-2a-6+b=0$　∴ $a=0$

따라서 $b-a=6$이다.

03 두 일차방정식 $2x-5y-16=0$, $-2x+3y+12=0$의 그래프의 교점의 좌표를 (a, b)라 할 때, $b-a$의 값은?

① -9　　② -7　　③ -5

④ -3　　⑤ -1

구멍탈출

연립일차방정식의 해는 두 일차방정식의 그래프의 교점의 좌표이다. 따라서 교점의 좌표 (a, b)가 주어지면 $x=a$, $y=b$를 연립일차방정식에 대입하여 a, b의 값을 구할 수 있다.

04 오른쪽 그림과 같이 y축과 두 직선

$$2x-y-4=0, \quad -3x-2y+6=0$$

으로 둘러싸인 도형의 넓이를 구하시오.

구멍탈출

주어진 그래프의 x절편, y절편을 각각 구한다.
· x절편 ⇨ $y=0$일 때의 x의 값
· y절편 ⇨ $x=0$일 때의 y의 값
주어진 그래프에서 두 직선의 교점의 좌표는 x절편과 일치한다.

친구의 구멍　　**문제 Ⓑ** ― 내가 바로 잡기

두 직선 $ax+y=4$, $5y-2=3x$의 교점이 존재하지 않을 때, 상수 a의 값을 구하시오.

친구풀이

두 직선의 교점이 존재하지 않으려면 기울기가 달라야 한다.

$ax+y=4$에서 $y=-ax+4$

$5y-2=3x$에서 $y=\frac{3}{5}x+\frac{2}{5}$

따라서 $a \neq -\frac{3}{5}$

매 1, 2, 3 …

매일

강난영, 이은영 지음

3 단계로
공부하는
수학

2-1

교육 R&D에 앞서가는
Key 키출판사

정답과 풀이

해설 보는 재미까지 담았다! ▶ ▶ ▶

중학 매3수학

\#꼭 봐야 하는 해설만 콕 집어 〈해설 꼭 보기〉에!

\#친구의 구멍 문제와 친구가 틀린 이유를 통해 나의 수학 구멍 방지!

\#해설을 통해 개념과 문제해결력을 보강할 수 있는 시간!

정답만 확인하고 그냥 넘어가지 말고
〈해설 꼭 보기〉를 꼬옥~ 챙겨보는 거 잊지 마!

해설 꼭 보기 전체 다 확인했으면
체크 박스에 V 표시

학습 효과를 올려주는 마지막 학습
정답과 풀이 !

01 유리수와 소수

14~15쪽

1단계

01 소수 02 0 03 양의 유리수 04 소수 05 ×

06 × 07 ○ 08 ○

09 양의 정수(자연수), 0, 정수가 아닌 유리수

10 (안에서부터) 자연수, 정수 11 $+2$, $\dfrac{12}{4}$

12 -3, $-\dfrac{7}{5}$, $-\dfrac{13}{3}$ 13 -3, 0

14 $\dfrac{1}{2}$, 0.03, $-\dfrac{7}{5}$, $-\dfrac{13}{3}$

16~17쪽

2단계

01 유리수 02 정수 03 무한 04 유한 05 ×

06 × 07 × 08 ○ 09 0.2, ○

10 0.333…, × 11 0.75, ○ 12 0.666…, ×

13 0.875, ○ 14 유한 15 무한 16 유한

17 무한 18 무한

05 0은 자연수가 아니다.

06 $-\dfrac{6}{2}=-3$은 정수이지만 $\dfrac{2}{3}$는 정수가 아니다.

07 $\dfrac{1}{2}=0.5$는 유한소수이지만

$-\dfrac{2}{15}=-0.1333\cdots$ 이므로 무한소수이다.

09 $\dfrac{1}{5}=0.2$이므로 유한소수이다.

10 $\dfrac{1}{3}=0.333\cdots$이므로 무한소수이다.

11 $\dfrac{3}{4}=0.75$이므로 유한소수이다.

12 $\dfrac{2}{3}=0.666\cdots$이므로 무한소수이다.

13 $\dfrac{7}{8}=0.875$이므로 유한소수이다.

3단계 | 유리수와 소수

18쪽

01 ○ 02 × 03 ○ 04 × 05 $\dfrac{1}{2}$, $-\dfrac{1}{7}$, 0.35

06 ①, ② 07 풀이 참조 08 ②, ③ 09 ③

06 ① $-\dfrac{10}{2}=-5$이므로 정수이다.

② 0은 자연수가 아닌 정수이다.

④ $\dfrac{11}{3}$은 유리수이다.

⑤ $\dfrac{12}{4}=3$은 자연수이다.

07

	-2	0	$\dfrac{4}{5}$
자연수	×	×	×
자연수가 아닌 정수	○	○	×
정수가 아닌 유리수	×	×	○

08 ① $-\dfrac{6}{2}=-3$이므로 정수이다.

② $\dfrac{1}{3}$은 정수가 아닌 유리수이다.

③ -0.5는 정수가 아닌 유리수이다.

09 🔼 해설 꼭 보기

> ① 자연수는 $+9$이므로 1개이다.
> ② 정수는 $+9$, 0이므로 2개이다.
> ③ 자연수가 아닌 정수는 0이므로 1개이다.
> ④ 정수가 아닌 유리수는 0.03, $-\dfrac{3}{4}$, 0.12이므로 3개이다.
> ⑤ 무한소수는 π이므로 1개이다.

수의 체계는 자연수, 정수, 유리수, 실수 등으로 분류한다. 초등수학에서는 자연수, 중1에서는 정수와 유리수, 중3에서는 무리수와 실수, 고등에서는 복소수까지 점점 확장해서 배우게 된다. 따라서 중2에서는 유리수까지만 알아 두면 된다.

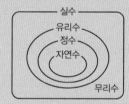

❶ 자연수: 1부터 시작하여 1씩 커지는 수, 즉 0보다 큰 정수 예 1, 2, 3, …

❷ 정수: 음의 정수, 0, 양의 정수로 구성된 수
 예 -3, -1, 0, 5, 10, …

❸ 유리수: 분수 $\dfrac{a}{b}$(a, b는 정수, $b\neq0$)의 꼴로 나타낼 수 있는 수, 정수는 분수로 나타낼 수 있기 때문에 정수이면서 동시에 유리수이다.
 예 -7, $-\dfrac{2}{3}$, $\dfrac{1}{2}$, $\dfrac{10}{5}=2$, 13, …

❹ 정수가 아닌 유리수: 분수로 나타낼 수 있는 수에서 정수를 뺀 나머지 수
 예 $-\dfrac{3}{5}$, $\dfrac{1}{2}=0.5$, $\dfrac{2}{3}$, …

❺ 무리수: 분수 $\dfrac{a}{b}$(a, b는 정수, $b\neq0$)의 꼴로 나타낼 수 없는 수, 즉 유리수가 아닌 수(중3 과정에서 배운다.)
 예 $\pi=3.141592\cdots$, $\sqrt{2}=1.414213\cdots$
 └→ '파이'라 읽고 원주율을 의미한다.

01 무한 02 무한 03 유한 04 무한 05 유한

06 $\dfrac{1}{2}$, $\dfrac{5}{8}$ 07 ○ 08 ○ 09 × 10 ①, ③ 11 ③, ⑤

01 $\dfrac{2}{9}=0.222\cdots$이므로 무한소수이다.

02 $-\dfrac{1}{6}=-0.1666\cdots$이므로 무한소수이다.

03 $\dfrac{7}{4}=1.75$이므로 유한소수이다.

04 $-\dfrac{3}{11}=-0.272727\cdots$이므로 무한소수이다.

05 $\dfrac{8}{25}=0.32$이므로 유한소수이다.

06 분수를 소수로 나타내면

$\dfrac{1}{2}=0.5$, $\dfrac{2}{15}=0.1333\cdots$, $\dfrac{1}{60}=0.01666\cdots$,

$\dfrac{5}{8}=0.625$, $\dfrac{1}{3}=0.333\cdots$

이므로 유한소수는 $\dfrac{1}{2}$, $\dfrac{5}{8}$

07 정수 a, b에 대하여 분수 $\dfrac{a}{b}$($b\neq0$)의 꼴로 나타낸 유리수는 $a\div b$를 하여 정수 또는 소수로 나타낼 수 있다.

08 모든 정수는 분수의 꼴로 나타낼 수 있고, 자연수는 양의 정수이므로 분수의 꼴로 나타낼 수 있다.

11 분수를 소수로 나타내면

① $-\dfrac{1}{8}=-0.125$이므로 유한소수이다.

② $\dfrac{3}{5}=0.6$이므로 유한소수이다.

③ $\dfrac{5}{12}=0.4166\cdots$이므로 무한소수이다.

④ $\dfrac{1}{8}=0.125$이므로 유한소수이다.

⑤ $\pi=3.141592\cdots$이므로 무한소수이다.

02 유한소수로 나타낼 수 있는 분수

20~21쪽

1단계

01 0.3　　02 0.07　　03 0.13　　04 0.46　　05 0.125

06 2, 2, 0.8　　07 0.75　　08 0.28　　09 0.2

10 0.096　　11 5　　12 $\dfrac{5}{2^2 \times 3}$　　13 $\dfrac{1}{2^2 \times 5^2}$

14 $\dfrac{11}{5^2 \times 7}$　　15 $\dfrac{1}{2^3 \times 5^3}$　　16 5^2, 5^2, 25, 0.25

17 0.04　　18 0.05　　19 0.14　　20 0.012

07 $\dfrac{3}{4} = \dfrac{3 \times 25}{4 \times 25} = \dfrac{75}{100} = 0.75$

08 $\dfrac{7}{25} = \dfrac{7 \times 4}{25 \times 4} = \dfrac{28}{100} = 0.28$

09 $\dfrac{8}{40} = \dfrac{8 \times 25}{40 \times 25} = \dfrac{200}{1000} = 0.2$

10 $\dfrac{12}{125} = \dfrac{12 \times 8}{125 \times 8} = \dfrac{96}{1000} = 0.096$

16 $\dfrac{1}{4} = \dfrac{1}{2^2} = \dfrac{1 \times \boxed{5^2}}{2^2 \times \boxed{5^2}} = \dfrac{\boxed{25}}{100} = \boxed{0.25}$

17 $\dfrac{1}{25} = \dfrac{1}{5^2} = \dfrac{1 \times 2^2}{5^2 \times 2^2} = \dfrac{4}{100} = 0.04$

18 $\dfrac{1}{20} = \dfrac{1}{2^2 \times 5} = \dfrac{1 \times 5}{2^2 \times 5 \times 5} = \dfrac{5}{2^2 \times 5^2} = \dfrac{5}{100} = 0.05$

19 $\dfrac{7}{50} = \dfrac{7}{2 \times 5^2} = \dfrac{2 \times 7}{2 \times 2 \times 5^2} = \dfrac{14}{2^2 \times 5^2} = \dfrac{14}{100} = 0.14$

20 $\dfrac{3}{250} = \dfrac{3}{2 \times 5^3} = \dfrac{2^2 \times 3}{2^2 \times 2 \times 5^3} = \dfrac{12}{2^3 \times 5^3} = \dfrac{12}{1000} = 0.012$

22~23쪽

2단계

01 5, 5, 5, 0.5　　02 2^2, 2^2, 28, 0.28

03 5^2, 5^2, 25, 0.025　　04 5, 5, $\dfrac{15}{100}$, 0.15

05 5^3, 5^3, $\dfrac{875}{1000}$, 0.875　　06 ○　　07 ×　　08 ○

09 ○　　10 ×　　11 ○　　12 ○　　13 ×　　14 ○

15 ○　　16 3　　17 7　　18 9　　19 9　　20 7

01 $\dfrac{1}{2} = \dfrac{1 \times \boxed{5}}{2 \times \boxed{5}} = \dfrac{\boxed{5}}{10} = \boxed{0.5}$

02 $\dfrac{7}{25} = \dfrac{7}{5^2} = \dfrac{7 \times \boxed{2^2}}{5^2 \times \boxed{2^2}} = \dfrac{\boxed{28}}{100} = \boxed{0.28}$

03 $\dfrac{1}{40} = \dfrac{1}{2^3 \times 5} = \dfrac{1 \times \boxed{5^2}}{2^3 \times 5 \times \boxed{5^2}} = \dfrac{\boxed{25}}{1000} = \boxed{0.025}$

04 $\dfrac{3}{20} = \dfrac{3}{2^2 \times 5} = \dfrac{3 \times \boxed{5}}{2^2 \times 5 \times \boxed{5}} = \dfrac{\boxed{15}}{100} = \boxed{0.15}$

05 $\dfrac{7}{8} = \dfrac{7}{2^3} = \dfrac{7 \times \boxed{5^3}}{2^3 \times \boxed{5^3}} = \dfrac{\boxed{875}}{1000} = \boxed{0.875}$

07 유한소수가 되려면 기약분수의 분모에 소인수가 2만 있거나, 5만 있거나, 2와 5만 있어야 한다. 분모에 2 또는 5 이외의 소인수가 있으면 유한소수로 나타낼 수 없다.

$\dfrac{1}{3 \times 5}$은 분모의 소인수에 3이 있으므로 유한소수로 나타낼 수 없다.

08 분수를 약분하여 기약분수로 나타내면

$\dfrac{\cancel{3}}{2 \times \cancel{3} \times 5} = \dfrac{1}{2 \times 5}$

분모의 소인수가 2와 5뿐이므로 유한소수로 나타낼 수 있다.

11 $\dfrac{4}{25} = \dfrac{2^2}{5^2}$

분모의 소인수가 5뿐이므로 유한소수로 나타낼 수 있다.

12 $\dfrac{7}{20} = \dfrac{7}{2^2 \times 5}$

분모의 소인수가 2와 5뿐이므로 유한소수로 나타낼 수 있다.

13 $\dfrac{11}{120} = \dfrac{11}{2^3 \times 3 \times 5}$

분모의 소인수 중에 3이 있으므로 유한소수로 나타낼 수 없다.

14 $\dfrac{3}{150}$을 기약분수로 나타내면 $\dfrac{1}{50}$

$\dfrac{1}{50} = \dfrac{1}{2 \times 5^2}$

분모의 소인수가 2와 5뿐이므로 유한소수로 나타낼 수 있다.

15 $\dfrac{9}{225}$ 를 기약분수로 나타내면 $\dfrac{1}{25}$

$\dfrac{1}{25}=\dfrac{1}{5^2}$

분모의 소인수가 5뿐이므로 유한소수로 나타낼 수 있다.

16 유한소수가 되려면 기약분수로 나타내었을 때 분모의 소인수가 2 또는 5뿐이어야 한다. 따라서 $\dfrac{1}{2^2\times3}\times A$ 에서 A는 분모의 3을 약분하여 없앨 수 있는 가장 작은 자연수이어야 하므로 $A=3$

17 $\dfrac{3}{2\times5\times7}\times A$에서 A는 분모의 7을 약분하여 없앨 수 있는 가장 작은 자연수이어야 하므로 $A=7$

18 $\dfrac{11}{2^2\times3^2\times11}\times A$에서 11은 약분되므로 $\dfrac{1}{2^2\times3^2}\times A$ 에서 A는 분모의 3^2을 약분할 수 있는 가장 작은 자연 수이어야 하므로 $A=9$

19 $\dfrac{5}{36}\times A=\dfrac{5}{2^2\times3^2}\times A$에서 A는 분모의 3^2을 약분할 수 있는 가장 작은 자연수이어야 하므로 $A=9$

20 $\dfrac{3}{56}\times A=\dfrac{3}{2^3\times7}\times A$에서 A는 분모의 7을 약분할 수 있는 가장 작은 자연수이어야 하므로 $A=7$

3단계 | 유한소수로 나타낼 수 있는 분수 24쪽

01 ○ 02 × 03 × 04 × 05 ④, ⑤ 06 ③
07 $a=5$, $b=55$, $c=0.55$ 08 $a=2$, $b=100$, $c=0.14$
09 30.025

..

05 기약분수로 나타내었을 때, 분모의 소인수가 2 또는 5 뿐이면 유한소수로 나타낼 수 있다.

① $-\dfrac{3}{14}=-\dfrac{3}{2\times7}$ ⇨ 분모에 소인수 7이 있으므로 유한소수로 나타낼 수 없다.

② $\dfrac{2}{3}$ ⇨ 분모에 소인수 3이 있으므로 유한소수로 나 타낼 수 없다.

③ $\dfrac{7}{9}=\dfrac{7}{3^2}$ ⇨ 분모에 소인수 3이 있으므로 유한소수

로 나타낼 수 없다.

④ $\dfrac{9}{30}=\dfrac{3}{10}=\dfrac{3}{2\times5}$ ⇨ 분모의 소인수가 2와 5뿐이 므로 유한소수로 나타낼 수 있다.

⑤ $\dfrac{5}{40}=\dfrac{1}{8}=\dfrac{1}{2^3}$ ⇨ 분모의 소인수가 2뿐이므로 유한 소수로 나타낼 수 있다.

06 ⬆ 해설 꼭 보기

> 유한소수로 나타낼 수 있는지의 판별은
> 첫째, 분수를 기약분수로 고친 후
> 둘째, 분모를 소인수분해하고
> 셋째, 분모의 소인수가 2 또는 5뿐인지 확인하면 된다.
> 이 과정에서 많은 학생들이 기약분수로 고치지 않고 분모의 소인수만 보고 판단하는 실수를 많이 한다. 분 수를 기약분수로 고치는 과정에서 분모의 소인수 중 2, 5 이외의 수가 약분되는 경우가 있기 때문에 반드시 기약분수로 고친 후 분모의 소인수를 확인해야 한다.
>
> ..
>
> ① $\dfrac{9}{2\times3\times5}=\dfrac{3}{2\times5}$이므로 유한소수로 나타낼 수 있다.
>
> ② $\dfrac{21}{2\times7}=\dfrac{3}{2}$이므로 유한소수로 나타낼 수 있다.
>
> ③ $\dfrac{15}{2\times3\times7}=\dfrac{5}{2\times7}$에서 분모에 소인수 7이 있으므 로 유한소수로 나타낼 수 없다.
>
> ④ $\dfrac{18}{2^3\times3^2}=\dfrac{1}{2^2}$이므로 유한소수로 나타낼 수 있다.
>
> ⑤ $\dfrac{33}{2^2\times5^2\times11}=\dfrac{3}{2^2\times5^2}$이므로 유한소수로 나타낼 수 있다.

09 $\dfrac{1}{40}=\dfrac{1}{2^3\times5}=\dfrac{5^2}{2^3\times5\times5^2}=\dfrac{25}{1000}=0.025$

$a=5$, $b=5^2$, $c=0.025$이므로
$a+b+c=5+5^2+0.025=30.025$

3단계 | 분모와 분자에 자연수를 곱해 유한소수 만들기 25쪽

01 3 02 9 03 21 04 11 05 3 06 18
07 1, 2, 3, 4, 5, 6, 8 08 6개 09 33

..

01 유한소수가 되려면 기약분수로 나타내었을 때, 분모의 소인수가 2 또는 5뿐이어야 한다.

$\dfrac{a}{2\times3\times5}$에서 a는 3을 약분할 수 있는 가장 작은 자연수이어야 하므로

$\dfrac{3}{2\times3\times5}=\dfrac{1}{2\times5}$

$\therefore a=3$

02 $\dfrac{a}{2^2\times3^2\times5^2}$에서 a는 3^2을 약분할 수 있는 가장 작은 자연수이어야 하므로 $a=9$

03 $\dfrac{a}{2^2\times3\times5\times7}$에서 a는 3×7를 약분할 수 있는 가장 작은 자연수이어야 하므로 $a=21$

04 $\dfrac{a}{2^3\times5^2\times11}$에서 a는 11을 약분할 수 있는 가장 작은 자연수이어야 하므로 $a=11$

05 $\dfrac{1}{60}=\dfrac{1}{2^2\times3\times5}$이므로 x는 3을 약분할 수 있는 3의 배수이어야 한다.

따라서 x의 값이 될 수 있는 가장 작은 자연수는 3이다.

06 $\dfrac{11}{72}=\dfrac{11}{2^3\times3^2}$이므로 x는 3^2을 약분할 수 있는 9의 배수이어야 한다.

따라서 x의 값이 될 수 있는 가장 작은 두 자리 자연수는 18이다.

07 🔼 해설 꼭 보기

$\dfrac{3}{2\times5\times x}$이 유한소수가 되도록 하는 x의 값은 2의 거듭제곱, 5의 거듭제곱 또는 3의 약수나 2×5, 2×3, 3×5, $2\times3\times5$로 이루어진 수이어야 한다.

$\dfrac{3}{2\times5\times x}$이 유한소수가 되기 위해서는 x의 값이

(1) 2의 거듭제곱

$\dfrac{3}{2\times5\times 2^n}$ (유한소수)

(2) 5의 거듭제곱

$\dfrac{3}{2\times5\times 5^n}$ (유한소수)

(3) 3의 약수

$\dfrac{3}{2\times5\times 3}=\dfrac{1}{2\times5}$ (유한소수)

(4) 2, 3, 5의 곱

$\dfrac{3}{2\times5\times 2\times3}=\dfrac{1}{2^2\times5}$ (유한소수)

$\dfrac{3}{2\times5\times 2\times5}=\dfrac{3}{2^2\times5^2}$ (유한소수)

$\dfrac{3}{2\times5\times 3\times5}=\dfrac{1}{2\times5^2}$ (유한소수)

$\dfrac{3}{2\times5\times 2\times3\times5}=\dfrac{1}{2^2\times5^2}$ (유한소수)

따라서 10 미만의 자연수 중 x를 만족하는 수는 1, 2, 3, 4, 5, 6, 8이다.

이때 3의 약수 1을 빼먹지 않도록 주의한다.

08 $\dfrac{7}{2^2\times x}$이 유한소수가 되도록 하는 x의 값은 소인수가 2의 거듭제곱, 5의 거듭제곱, 7의 약수, 2, 5, 7 사이의 곱으로 이루어진 수이다.

따라서 10 미만의 자연수 중 이를 만족하는 수는 1, 2, 4, 5, 7, 8로 6개이다.

09 🔼 해설 꼭 보기

두 분수가 모두 유한소수가 되도록 하는 어떤 자연수를 곱하려면

첫째, 두 분수를 기약분수로 고친 후 분모를 소인수분해한다.

둘째, 두 분수의 분모의 소인수가 2나 5만 남도록 분모에 있는 2 또는 5 이외의 소인수의 공배수를 곱해 준다.

$\dfrac{9}{22}=\dfrac{9}{2\times11}$이므로 $\dfrac{9}{2\times11}\times n$이 유한소수가 되려면 분모의 11을 약분해야 하므로 n은 11의 배수이어야 한다.

$\dfrac{21}{90}=\dfrac{7}{30}=\dfrac{7}{2\times3\times5}$이므로 $\dfrac{7}{2\times3\times5}\times n$이 유한소수가 되려면 분모의 소인수가 2와 5만 남아야 한다. 즉, 3이 약분되어야 하므로 n은 3의 배수이어야 한다.

따라서 자연수 n은 11과 3의 공배수, 즉 33의 배수이어야 하므로 가장 작은 자연수 n의 값은 33이다.

26~27쪽

01 $a=3$, $b=5^2$, $c=1000$, $d=0.275$　02 14　03 8개
04 33

친구의 **구멍 문제**　A 풀이 참조　B ②, ③

01 $\dfrac{11}{40}=\dfrac{11}{2^3\times5}=\dfrac{11\times5^2}{2^3\times5\times5^2}=\dfrac{275}{1000}=0.275$
이므로 $a=3$, $b=5^2$, $c=1000$, $d=0.275$

02 주어진 분수를 기약분수로 나타내면 $\dfrac{3}{525}=\dfrac{1}{175}$

분모를 소인수분해하면 $\dfrac{1}{175}=\dfrac{1}{5^2\times7}$이다.

따라서 $\dfrac{1}{5^2\times7}\times x$에서 x는 7을 약분하여 없앨 수 있는 수, 즉 7의 배수이어야 유한소수로 나타낼 수 있으므로 x의 값이 될 수 있는 가장 작은 두 자리 자연수는 14이다.

03 $\dfrac{7}{5^2\times x}$이 유한소수가 되도록 하는 x의 값은 2의 거듭제곱이나 5의 거듭제곱인 수 또는 7의 약수나 2, 5, 7의 곱으로 이루어진 수이다. 15 미만의 수 중 x가 될 수 있는 자연수는

1, 2, 4($=2^2$), 5, 7, 8($=2^3$), 10, 14
이므로 8개이다.

04 $\dfrac{1}{6}=\dfrac{1}{2\times3}$이므로 $\dfrac{1}{2\times3}\times n$이 유한소수가 되려면 n은 3의 배수이어야 한다.

$\dfrac{1}{55}=\dfrac{1}{5\times11}$이므로 $\dfrac{1}{5\times11}\times n$이 유한소수가 되려면 n은 11의 배수이어야 한다.
따라서 자연수 n은 3과 11의 공배수, 즉 33의 배수가 되어야 하므로 가장 작은 자연수 n의 값은 33이다.

친구의 **구멍 문제**

A　$-3=\dfrac{-3}{1}$이므로 정수이면서 유리수이다.

0은 정수이면서 유리수이다.

$\dfrac{2}{3}$는 정수는 아니지만 유리수이다.

$0.23=\dfrac{23}{100}$이므로 정수는 아니지만 유리수이다.

	-3	0	$\dfrac{2}{3}$	0.23
정수이면서 유리수	○	○	×	×
정수가 아닌 유리수	×	×	○	○

친구가 틀린 이유는　0은 정수이기도 하지만 유리수라는 것을 기억 못하였다. 또한 $0.23=\dfrac{23}{100}$이므로 분수로 나타낼 수 있기 때문에 유리수이다.

B　① $\dfrac{4}{12}=\dfrac{1}{3}$
분모의 소인수가 3이므로 유한소수로 나타낼 수 없다.
② $\dfrac{9}{15}=\dfrac{3}{5}$
분모의 소인수가 5뿐이므로 유한소수로 나타낼 수 있다.
③ $\dfrac{5}{8}=\dfrac{5}{2^3}$
분모의 소인수가 2뿐이므로 유한소수로 나타낼 수 있다.
④ $\dfrac{33}{2\times7}$에서 분모에 소인수 7이 있으므로 유한소수로 나타낼 수 없다.
⑤ $\dfrac{9}{2^3\times3^3\times5}=\dfrac{1}{2^3\times3\times5}$에서 분모에 소인수 3이 있으므로 유한소수로 나타낼 수 없다.

친구가 틀린 이유는　분수를 먼저 기약분수로 나타낸 후 소인수분해하는 것을 잊어버렸기 때문이다. 많은 친구들이 자주 실수하는 내용이므로 먼저 기약분수로 나타내어야 한다는 것을 꼭 기억해 두자.

03 순환소수

28~29쪽

2단계

01 6　02 5　03 32　04 39　05 103　06 $0.\dot9$
07 $0.1\dot8$　08 $0.26\dot7$　09 $1.0\dot5\dot4$　10 $1.5\dot6\dot7$　11 1개
12 1개　13 3개　14 3개　15 2개
16 $0.1666\cdots$, $0.1\dot6$　17 $0.1333\cdots$, $0.1\dot3$
18 $3.111\cdots$, $3.\dot1$　19 $0.363636\cdots$, $0.\dot3\dot6$

2단계

01 10, 10, 10, 9, 3, $\dfrac{1}{3}$ 02 100, 99, 52, $\dfrac{52}{99}$

03 1000, 999, 123, $\dfrac{41}{333}$

04 100, 100, 10, 10, 100, 10, 90, 39, $\dfrac{13}{30}$

05 100, 10, 90, 79, $\dfrac{79}{90}$

06 100, 10, 90, 109, $\dfrac{109}{90}$

3단계 | 순환소수의 표현　32쪽

01 ×　02 ○　03 ×　04 3　05 ③, ④　06 풀이 참조

07 9　08 5

01 0.2979797…의 순환마디는 97이므로 순환마디의 숫자의 개수는 2개이다.

03 2.050505…를 순환마디를 이용하여 나타내면 2.0$\dot{5}$이다.

04 분수 $\dfrac{a}{b}$(a, b는 정수, $b \neq 0$)에서 $a \div b$를 계산하여 소수로 나타내면

$\dfrac{1}{30} = 1 \div 30 = 0.0333\cdots$

따라서 순환마디는 3이다.

05 순환마디를 이용하여 순환소수를 나타낼 때는 소수점 아래에서 처음으로 반복되는 부분에 반복되는 숫자의 양 끝에만 점을 찍어야 한다.

① 1.3555… = 1.3$\dot{5}$

② 1.241241241… = 1.$\dot{2}$4$\dot{1}$

⑤ 0.0212121… = 0.0$\dot{2}\dot{1}$

06

	순환마디	순환소수로 표현
$\dfrac{1}{9} = 0.111\cdots$	1	0.$\dot{1}$
$\dfrac{7}{3} = 2.333\cdots$	3	2.$\dot{3}$
$0.2030303\cdots$	03	0.2$\dot{0}\dot{3}$
$1.935935935\cdots$	935	1.$\dot{9}$3$\dot{5}$

07 (↑ 해설 꼭 보기)

소수점 아래 n번째 자리의 숫자를 묻는 문제를 쉽게 푸는 방법은

첫째, 순환마디를 보고 순환마디의 개수를 파악한다.

둘째, n을 순환마디의 숫자의 개수로 나눈 후 나머지를 보고 순환마디의 순서를 생각하여 소수점 n번째 자리의 숫자를 찾는다.

주어진 분수를 순환소수로 나타내면

$\dfrac{12}{11} = 1.090909\cdots = 1.\dot{0}\dot{9}$

순환마디가 09이므로 순환마디의 숫자의 개수는 2개이다.

$30 = 2 \times 15$이므로 소수점 아래 30번째 자리의 숫자는 순환마디의 2번째 자리의 숫자인 9이다.

08 $\dfrac{3}{11} = 0.272727\cdots = 0.\dot{2}\dot{7}$

순환마디의 숫자는 2, 7로 2개이다.

$25 = 2 \times 12 + 1$이므로 소수점 아래 25번째 자리의 숫자는 순환마디의 첫번째 자리의 숫자인 2이다. 즉,

$a = 2$

$30 = 2 \times 15$이므로 소수점 아래 30번째 자리의 숫자는 순환마디의 두 번째 자리의 숫자인 7이다. 즉, $b = 7$

$\therefore b - a = 7 - 2 = 5$

3단계 | 순환소수를 분수로 나타내기　33쪽

01 ×　02 ×　03 ○　04 ㉠　05 ㉡　06 ㉢

07 100, 100, 100, 99, 35, $\dfrac{35}{99}$

08 1.7333…, 100, 17, 90, 156, $\dfrac{26}{15}$　09 $\dfrac{331}{99}$

01 순환마디는 소수점 아래에서 숫자의 배열이 한없이 되풀이되는 부분이므로 21이다.

02 1.2212121…을 순환마디를 이용하여 순환소수로 나타내면 1.2$\dot{2}\dot{1}$이다.

03 $x = 1.2212121\cdots$　…㉠

소수점 아래 부분이 같도록 ㉠의 양변에 1000을 곱하면

$1000x=1221.212121\cdots$ ⋯ ㉡

㉠의 양변에 10을 곱하면

$10x=12.212121\cdots$ ⋯ ㉢

㉡에서 ㉢을 변끼리 빼면

$1000x-10x=1209$

$990x=1209$ ∴ $x=\dfrac{1209}{990}=\dfrac{403}{330}$

[04~06] 🔼 해설 꼭 보기

순환소수를 분수로 나타낼 때, 가장 편리한 식을 찾는 문제는 다음과 같은 경우가 있다.

❶ 소수점 아래 순환마디가 바로 오는 경우

04 $x=2.\dot{5}=2.555\cdots$

⇨ 순환마디의 숫자가 1개이므로 $\underline{10x-x}$

05 $x=0.\dot{2}\dot{1}=0.212121\cdots$

⇨ 순환마디의 숫자가 2개이므로 $\underline{100x-x}$

❷ 소수점 아래 순환마디가 바로 오지 않는 경우

06 $x=0.1\dot{5}\dot{3}=0.1535353\cdots$

소수점이 첫 순환마디 뒤에 오도록 양변에 1000을 곱하면

$1000x=153.535353\cdots$ ⋯ ㉠

소수점이 첫 순환마디 앞에 오도록 양변에 10을 곱하면

$10x=1.535353\cdots$ ⋯ ㉡

㉠에서 ㉡을 변끼리 빼면

$$\begin{array}{r}1000x=153.535353\cdots \\ -)\quad 10x=1.535353\cdots \\ \hline 990x=152\end{array}$$

∴ $x=\dfrac{152}{990}=\dfrac{76}{495}$

즉, 소수점 아래 순환되는 부분을 없애야 하기 때문에 소수점이 첫 순환마디의 뒤에 있어야 하므로 $\underline{1000x}$를 만들고, 또 소수점이 첫 순환마디의 앞에 있어야 하므로 $\underline{10x}$를 만들어서 두 수를 빼면 $\underline{1000x-10x}$

09 $3.\dot{1}\dot{8}$을 x라 하면

$x=3.181818\cdots$ ⋯ ㉠

㉠의 양변에 100을 곱하면

$100x=318.181818\cdots$ ⋯ ㉡

㉡에서 ㉠을 변끼리 빼면

$99x=315$

∴ $x=\dfrac{315}{99}=\dfrac{35}{11}$

$0.\dot{1}\dot{6}$을 y라 하면

$y=0.161616\cdots$ ⋯ ㉢

㉢의 양변에 100을 곱하면

$100y=16.161616\cdots$ ⋯ ㉣

㉣에서 ㉢을 변끼리 빼면

$99y=16$

∴ $y=\dfrac{16}{99}$

$A=\dfrac{315}{99}$, $B=\dfrac{16}{99}$이므로

$A+B=\dfrac{315}{99}+\dfrac{16}{99}=\dfrac{331}{99}$

참고 A의 값만을 구하려고 한다면

$A=\dfrac{315}{99}=\dfrac{35}{11}$

와 같이 나타내어야 하지만 $A+B$의 값을 구할 때는 분모를 같게 해야 하므로 $A=\dfrac{315}{99}$로 계산하는 것이 더 편리하다.

04 공식을 이용하여 순환소수를 분수로 나타내기

34~35쪽

2단계

01 5 02 99 03 $\dfrac{133}{999}$ 04 28, 2, 26 05 $\dfrac{8}{9}$

06 $\dfrac{41}{99}$ 07 $\dfrac{181}{999}$ 08 $\dfrac{16}{9}$ 09 90, $\dfrac{19}{90}$

10 2, 990, $\dfrac{17}{66}$ 11 103, 10, 900, $\dfrac{31}{300}$

12 1045, 10, 990, $\dfrac{23}{22}$ 13 $\dfrac{29}{90}$ 14 $\dfrac{29}{50}$ 15 $\dfrac{911}{900}$

16 $\dfrac{41}{66}$

13 $0.3\dot{2}=\dfrac{32-3}{90}=\dfrac{29}{90}$

14 $0.57\dot{9}=\dfrac{579-57}{900}=\dfrac{522}{900}=\dfrac{29}{50}$

15 $1.01\dot{2}=\dfrac{1012-101}{900}=\dfrac{911}{900}$

16 $0.6\dot2\dot1=\dfrac{621-6}{990}=\dfrac{615}{990}=\dfrac{41}{66}$

36~37쪽

2단계

01 3, 5, $\dfrac{8}{9}$ 02 99, 99, $\dfrac{6}{11}$ 03 $\dfrac{2}{9}$ 04 $\dfrac{13}{90}$

05 $\dfrac{5}{9}$, $\dfrac{5}{9}$, 9 06 90 07 180 08 > 09 <

10 > 11 > 12 ○ 13 ○ 14 × 15 ×

03 $\dfrac{1}{3}=x+0.\dot1$

순환소수를 분수로 나타내면 $0.\dot1=\dfrac{1}{9}$이므로

$x=\dfrac{1}{3}-\dfrac{1}{9}=\dfrac{3}{9}-\dfrac{1}{9}=\dfrac{2}{9}$

04 $\dfrac{2}{15}=x-0.0\dot1$

순환소수를 분수로 나타내면 $0.0\dot1=\dfrac{1}{90}$이므로

$x=\dfrac{2}{15}+\dfrac{1}{90}=\dfrac{12}{90}+\dfrac{1}{90}=\dfrac{13}{90}$

06 $30=0.\dot3\times x$

순환소수를 분수로 나타내면 $0.\dot3=\dfrac{3}{9}=\dfrac{1}{3}$이므로

$30=\dfrac{1}{3}\times x$ $\therefore x=90$

07 $28=0.1\dot5\times x$

순환소수를 분수로 나타내면 $0.1\dot5=\dfrac{14}{90}=\dfrac{7}{45}$이므로

$28=\dfrac{7}{45}\times x$ $\therefore x=28\times\dfrac{45}{7}=180$

08 순환소수를 분수로 나타내어 비교한다.

$0.\dot9=\dfrac{9}{9}>\dfrac{1}{10}$

09 순환소수를 분수로 나타내고, 분자가 1인 단위분수는 분모가 작을수록 큰 수이므로

$0.0\dot9=\dfrac{9}{90}=\dfrac{1}{10}<\dfrac{1}{3}$

10 비교하는 두 수가 모두 순환소수이므로 순환마디를 풀어 나타내고 앞에 있는 수부터 크기를 비교한다.

$0.0\dot3=0.0333\cdots>0.\dot0\dot3=0.030303\cdots$

$0.0\dot3=\dfrac{3}{90}>0.\dot0\dot3=\dfrac{3}{99}$

11 비교하는 두 수가 모두 순환소수이므로 순환마디를 풀어 나타내고 앞에 있는 수부터 크기를 비교한다.

$0.1\dot2\dot3=0.1232323\cdots>0.\dot12\dot3=0.123123123\cdots$

13 순환소수는 분수로 나타낼 수 있으므로 유리수이다.

14 무한소수 중 순환소수는 유리수이지만 순환마디가 없는 무한소수는 유리수가 아니다.

15 순환마디가 없는 무한소수는 유리수가 아니다.

참고 $\pi=3.141592\cdots$처럼 순환마디가 없는 무한소수를 무리수라 하며, 무리수는 중3 때 배우게 된다.

3단계 공식을 이용하여 순환소수를 분수로 나타내기 38쪽

01 9 02 9, 0 03 전체의 수 04 $\dfrac{7}{9}$ 05 $\dfrac{46}{99}$

06 $\dfrac{281}{90}$ 07 ①, ⑤ 08 ④ 09 $a=2.3\dot1$, $b=\dfrac{104}{45}$

07 ② $2.3\dot1\dot1=\dfrac{2311-2}{999}=\dfrac{2309}{999}$

③ $3.\dot1\dot5=\dfrac{315-3}{99}=\dfrac{312}{99}=\dfrac{104}{33}$

④ $0.2\dot5\dot3=\dfrac{253-2}{990}=\dfrac{251}{990}$

08 ① $1.3\dot2\dot5=\dfrac{1325-13}{990}$

② $2.0\dot2\dot5=\dfrac{2025-20}{990}$

③ $1.0\dot0\dot5=\dfrac{1005-10}{990}$

⑤ $2.0\dot4\dot1=\dfrac{2041-20}{990}$

09 ⬆해설 꼭 보기

주어진 식을 더하면

(주어진 식)$=2.3111\cdots$이므로

순환소수임을 알 수 있다.

이 순환소수를 순환마디를 이용하여 나타내면

$2.3111\cdots=2.3\dot{1}$

$\therefore a=2.3\dot{1}$

순환소수를 분수로 나타낼 수 있으므로

$2.3\dot{1}=\dfrac{231-23}{90}=\dfrac{208}{90}=\dfrac{104}{45}$

$\therefore b=\dfrac{104}{45}$

3단계	순환소수를 이용한 식의 계산, 유리수와 소수의 관계	39쪽

01 $\dfrac{44}{45}$　　02 $\dfrac{7}{45}$　　03 $\dfrac{1}{5}$　　04 ②, ④　　05 2, 3, 4

06 13　　07 (가) 유한소수 (나) 순환소수　　08 ①, ④

..

01 $x=0.7\dot{3}+0.2\dot{4}=\dfrac{66}{90}+\dfrac{22}{90}=\dfrac{88}{90}=\dfrac{44}{45}$

02 순환소수가 포함된 식의 계산을 할 때는 순환소수를 분수로 고친 후 계산한다.

$0.1\dot{3}=\dfrac{12}{90}=\dfrac{6}{45}$이므로

$\dfrac{1}{45}=x-\dfrac{6}{45}$　　$\therefore x=\dfrac{1}{45}+\dfrac{6}{45}=\dfrac{7}{45}$

03 $0.1\dot{6}=\dfrac{16-1}{90}=\dfrac{15}{90}=\dfrac{1}{6}$이므로

$\dfrac{1}{30}=\dfrac{1}{6}\times x$　　$\therefore x=\dfrac{1}{30}\times6=\dfrac{1}{5}$

04 $0.\dot{1}\dot{5}=\dfrac{15}{99}=\dfrac{5}{33}$이므로

$\dfrac{5}{33}=3\times a$에서

$a=\dfrac{5}{33}\times\dfrac{1}{3}=\dfrac{5}{99}$

분수 $\dfrac{5}{99}$를 순환소수로 나타내면 $0.\dot{0}\dot{5}$

05 ⚠ 해설 꼭 보기

$\dfrac{1}{6}<0.\dot{x}<\dfrac{1}{2}$에서

$\dfrac{1}{6}<\dfrac{x}{9}<\dfrac{1}{2}$이므로

분모를 통분하면

$\dfrac{3}{18}<\dfrac{2x}{18}<\dfrac{9}{18}$

분모가 같으므로 분자만 비교하면

$3<2x<9$

$\therefore \dfrac{3}{2}<x<\dfrac{9}{2}$

따라서 주어진 부등식을 만족하는 자연수 x는 2, 3, 4 이다.

06 순환소수 $0.\dot{3}$, $0.\dot{x}$를 분수로 각각 나타내면

$0.\dot{3}=\dfrac{3}{9}$, $0.\dot{x}=\dfrac{x}{9}$

$0.\dot{3}<0.\dot{x}<\dfrac{5}{2}$에서 $\dfrac{3}{9}<\dfrac{x}{9}<\dfrac{5}{2}$이므로

분모를 통분하면

$\dfrac{6}{18}<\dfrac{2x}{18}<\dfrac{45}{18}$

$6<2x<45$

$\therefore 3<x<\dfrac{45}{2}$

따라서 주어진 부등식을 만족하는 한 자리의 자연수 중 가장 큰 값은 $a=9$, 가장 작은 값은 $b=4$

$\therefore a+b=13$

08 ① 유리수인지 아닌지의 판단은 분수로 나타낼 수 있는지를 보면 알 수 있다. 분수로 나타낼 수 있으면 유리수이고, 분수로 나타낼 수 없으면 유리수가 아니다.

무한소수 중 순환소수는 분수로 나타낼 수 있으므로 유리수이지만 순환마디가 없는 무한소수는 분수로 나타낼 수 없으므로 유리수가 아니다. 즉, 무한소수는 유리수인 것도 있고 유리수가 아닌 것도 있다는 것을 기억하자.

④ 무한소수는 순환소수와 순환마디가 없는 무한소수로 분류되므로 무한소수가 순환소수라고 하면 옳지 않다.

또 풀기 40~41쪽

01 ①, ③　　02 −23　　03 4개　　04 ①, ⑤

친구의 **구멍 문제**　　A ⑤　　B $\dfrac{1}{198}$

..

01 ① $1.\dot{0}\dot{1}=\dfrac{101-1}{99}=\dfrac{100}{99}$

② $0.1\dot{0}\dot{1}=\dfrac{101-1}{990}=\dfrac{100}{990}=\dfrac{10}{99}$

③ $3.\dot{1}\dot{5}=\dfrac{315-3}{99}=\dfrac{312}{99}=\dfrac{104}{33}$

④ $0.2\dot{7}=\dfrac{27-2}{90}=\dfrac{25}{90}=\dfrac{5}{18}$

⑤ $0.\dot{3}0\dot{3}=\dfrac{303}{999}=\dfrac{101}{333}$

02 (주어진 식)$=0.2333\cdots$이므로

순환마디를 이용하여 순환소수로 나타내면

$0.2333\cdots=0.2\dot{3}$

순환소수를 분수로 나타내면

$0.2\dot{3}=\dfrac{23-2}{90}=\dfrac{21}{90}=\dfrac{7}{30}$

$a=7,\ b=30$

$\therefore a-b=-23$

03 $\dfrac{3}{7}<0.\dot{x}<0.\dot{8}$에서

$\dfrac{3}{7}<\dfrac{x}{9}<\dfrac{8}{9}$이므로

분모를 통분하면

$\dfrac{27}{63}<\dfrac{7x}{63}<\dfrac{56}{63}$

분모가 같으므로 분자만 비교하면

$27<7x<56$

$\therefore \dfrac{27}{7}<x<8$

따라서 주어진 부등식을 만족하는 자연수 x의 값은 4, 5, 6, 7이므로 4개이다.

04 ① 순환소수는 분수로 나타낼 수 있으므로 유리수이다.

② 무한소수 중 순환소수는 유리수이고, 순환마디가 없는 무한소수는 유리수가 아니다.

③ 유한소수는 모두 유리수이다.

④ 무한소수는 순환소수와 순환마디가 없는 무한소수로 분류할 수 있다.

⑤ 무한소수 중에는 순환마디가 없는 무한소수가 있고, 이것은 유리수가 아니다.

즉, 무한소수를 분류하면

무한소수 $\Big[$ 순환소수 ⇨ 유리수

순환마디가 없는 무한소수

⇨ 유리수가 아니다.

따라서 무한소수 중에는 유리수인 것도 있고, 유리수가 아닌 것도 있다.

A $x=2.5\dot{4}\dot{1}=2.54111\cdots$이므로

소수점이 첫 순환마디 뒤에 오도록 양변에 1000을 곱하면

$1000x=2541.111\cdots$ ····· ㉠

소수점이 첫 순환마디 앞에 오도록 양변에 100을 곱하면

$100x=254.111\cdots$ ····· ㉡

㉠$-$㉡을 하면

$1000x=2541.111\cdots$

$-)\ \ 100x=\ \ 254.111\cdots$

$\ \ \ 900x=2287$

$\therefore x=\dfrac{2287}{900}$

친구가 **틀린 이유는** 소수점 아래 순환마디가 바로 오는 경우와 바로 오지 않는 경우에 사용하는 식이 다른데, 이를 혼동했기 때문이다.

❶ 소수점 아래 순환마디가 바로 오는 경우

• $x=0.\dot{3}=0.333\cdots$

⇨ 순환마디가 1개이므로 $10x-x$

• $x=0.\dot{2}\dot{3}=0.2323\cdots$

⇨ 순환마디가 2개이므로 $100x-x$

• $x=0.\dot{2}3\dot{5}=0.235235\cdots$

⇨ 순환마디가 3개이므로 $1000x-x$

❷ 소수점 아래 순환마디가 바로 오지 않는 경우

• $x=0.5\dot{3}=0.5333\cdots$

⇨ 소수점이 첫 순환마디 뒤에 오도록($\times 100x$)
　－소수점이 첫 순환마디 앞에 오도록($\times 10x$)
즉, $100x-10x$

• $x=0.12\dot{3}=0.12333\cdots$

⇨ 소수점이 첫 순환마디 뒤에 오도록($\times 1000x$)
　－소수점이 첫 순환마디 앞에 오도록($\times 100x$)
즉, $1000x-100x$

B 순환소수를 분수로 나타내면 $0.\dot{2}\dot{1}=\dfrac{21}{99}=\dfrac{7}{33}$

$\dfrac{7}{33}=42\times a$이므로

$a=\dfrac{7}{33}\times\dfrac{1}{42}=\dfrac{1}{198}$

친구가 **틀린 이유는** 순환소수를 분수로 틀리게 나타냈기 때문이다.

$0.\dot{2}\dot{1}$은 소수점 아래 바로 순환마디가 오고, 순환마디의 숫자가 2개이므로 분모가 99이어야 한다.

05 지수법칙

1단계

44~45쪽

01 거듭제곱 **02** 밑 **03** 지수 **04** 제곱, 세제곱

05 2, 5 **06** $\dfrac{2}{3}$, 4 **07** a, 3 **08** $\dfrac{1}{a}$, 2 **09** 8

10 81 **11** 125 **12** $\dfrac{1}{32}$ **13** 4, 12, 4, 81

14 $2\times4=8$, $2^4=16$ **15** $\dfrac{1}{2}\times3=\dfrac{3}{2}$, $\left(\dfrac{1}{2}\right)^3=\dfrac{1}{8}$

16 $\dfrac{3}{5}\times4=\dfrac{12}{5}$, $\left(\dfrac{3}{5}\right)^4=\dfrac{81}{625}$

2단계

46~47쪽

01 4, 3^6 **02** 5^5 **03** a^6 **04** a^9 **05** x^6 **06** 2, 2^6

07 5^8 **08** a^{12} **09** a^{14} **10** x^{15} **11** 2, a^4 **12** a^3

13 1 **14** 5, 2, $\dfrac{1}{a^3}$ **15** $\dfrac{1}{a^5}$ **16** 3, 3 **17** a^4b^8

18 $81a^4$ **19** $\dfrac{x^5}{y^5}$ **20** $\dfrac{x^6}{y^{15}}$

02 $5^2\times5^3=5^{2+3}=5^5$

03 $a^2\times a^4=a^{2+4}=a^6$

04 $a^2\times a^4\times a^3=a^{2+4+3}=a^9$

05 $x\times x^2\times x^3=x^{1+2+3}=x^6$

07 $(5^2)^4=5^{2\times4}=5^8$

08 $(a^4)^3=a^{4\times3}=a^{12}$

09 $(a^7)^2=a^{7\times2}=a^{14}$

10 $(x^3)^5=x^{3\times5}=x^{15}$

12 $a^6\div a^3=a^{6-3}=a^3$

13 $a^4\div a^4=a^{4-4}=a^0=1$

15 $a^3\div a^8=\dfrac{1}{a^{8-3}}=\dfrac{1}{a^5}$

17 $(ab^2)^4=a^4\times(b^2)^4=a^4b^8$

18 $(3a)^4=3^4\times a^4=81a^4$

19 $\left(\dfrac{x}{y}\right)^5=\dfrac{x^5}{y^5}$

20 $\left(\dfrac{x^2}{y^5}\right)^3=\dfrac{(x^2)^3}{(y^5)^3}=\dfrac{x^6}{y^{15}}$

3단계 | 지수의 합, 지수의 곱

48쪽

01 a^5b^2 **02** a^7b^5 **03** a^{13} **04** a^7 **05** ②, ⑤ **06** 2

07 11 **08** ②, ④ **09** 5 **10** 7

01 $a^2\times a^3\times b^2=(a^2\times a^3)\times b^2$
$\qquad\qquad\qquad=a^{2+3}\times b^2=a^5b^2$

02 $a^3\times b^2\times a^4\times b^3=(a^3\times a^4)\times(b^2\times b^3)$
$\qquad\qquad\qquad\qquad=a^{3+4}\times b^{2+3}=a^7b^5$

03 $(a^2)^5\times a^3=a^{10}\times a^3=a^{10+3}=a^{13}$

04 $a\times(a^3)^2=a\times a^6=a^{1+6}=a^7$

05 ② $2^4\times2^3\times2=2^{4+3+1}=2^8$
　　⑤ $(-)^{짝수}=(+)$, $(-)^{홀수}=(-)$이므로
　　　$(-a)^2\times(-a)^3=a^2\times(-a^3)=-a^5$

06 $3^{x+1}\times3^2=3^5$에서
　　$3^x\times3\times3^2=3^5$이므로
　　$x+1+2=5$ 　　∴ $x=2$

07 $(x^2)^a\times(y^3)^b\times y=x^{2a}\times y^{3b}\times y$에서
　　$x^{2a}y^{3b+1}=x^{14}y^{13}$
　　$2a=14$에서 $a=7$
　　$3b+1=13$에서 $b=4$
　　∴ $a+b=11$

08
① $(-x^3)^5=(-1)^5\times(x^3)^5=-x^{15}$

② $(-2x^2)^3=(-2)^3\times(x^2)^3=-8\times x^6=-8x^6$

③ $(-3x)^3=(-3)^3\times x^3=-27x^3$

④ $(-x)\times(-x^2)^2=(-x)\times(-1)^2\times(x^2)^2=-x^5$

⑤ $(-x^2)^3\times(-y^2)^3\times x^2\times y^2$
$=(-1)^3\times x^6\times(-1)^3\times y^6\times x^2\times y^2=x^8y^8$

09 ⬆ 해설 **꼭** 보기

> 지수법칙을 이용하여 주어진 수를 $a\times10^n$의 꼴로 만들
> 면 몇 자리의 수인지를 알 수 있다.
> ⋯⋯⋯⋯⋯⋯⋯⋯⋯⋯⋯⋯⋯⋯⋯⋯⋯⋯⋯⋯⋯⋯
> $2^3\times5^5=5^2\times(2^3\times5^3)$
> $\qquad\quad=5^2\times10^3=25000$
> 따라서 $2^3\times5^5$은 5자리의 자연수이므로
> $n=5$

10 지수법칙을 이용하여 주어진 수를 $a\times10^n$의 꼴로 나타
낸다.
$3\times2^7\times5^6=3\times2\times2^6\times5^6$
$\qquad\qquad\quad=6\times(2\times5)^6$
$\qquad\qquad\quad=6\times10^6=6000000$
따라서 6000000은 7자리의 자연수이므로
$n=7$

3단계 | 지수의 차, 지수의 분배　　　49쪽

01 a　　02 $\dfrac{1}{a^2}$　　03 $-27a^6b^9$　　04 $\dfrac{b^3}{125}$　　05 ①, ⑤

06 3　　07 ①, ④　　08 A^4　　09 A^3　　10 $\dfrac{A^2}{4}$

⋯⋯⋯⋯⋯⋯⋯⋯⋯⋯⋯⋯⋯⋯⋯⋯⋯⋯⋯⋯⋯⋯⋯⋯⋯⋯⋯⋯

01 $(a^3)^2\div a^5=a^6\div a^5=a^{6-5}=a$

02 $(a^2)^3\div(a^2)^4=a^6\div a^8=\dfrac{1}{a^{8-6}}=\dfrac{1}{a^2}$

03 $(-3a^2b^3)^3=(-3)^3\times(a^2)^3\times(b^3)^3$
$\qquad\qquad\quad=-27a^6b^9$

04 $\left(\dfrac{b}{5}\right)^3=\dfrac{b^3}{5^3}=\dfrac{b^3}{125}$

05 ⬆ 해설 **꼭** 보기

> ① $(-a^2)^3\div(a^3)^2=(-1)^3\times(a^2)^3\div(a^3)^2$
> $\qquad\qquad\qquad\quad=-a^6\div a^6=-1$
> $\qquad\qquad\qquad\qquad\underset{\frac{a\times a\times a\times a\times a\times a}{a\times a\times a\times a\times a\times a}=1}{\Large\llcorner}$
> $a^6\div a^6=a^0=0$이라 착각하며 자주 틀리는 친구가
> 많다. $a^6\div a^6=1$임을 꼭 기억해 두자.
> ② $a^2\div(a^3)^4=a^2\div a^{12}=\dfrac{1}{a^{12-2}}=\dfrac{1}{a^{10}}$
> ③ $(-a^2)^3\div(-a)^3=(-a^6)\div(-a^3)$
> $\qquad\qquad\qquad\quad=a^{6-3}=a^3$
> 계산 결과의 부호는 단항식 중 음의 부호($-$)의 개
> 수를 보고 결정한다. ($-$)가 짝수 개이면 부호는
> ($+$), ($-$)가 홀수 개이면 부호는 ($-$)이다.
> ④ $a^8\div a^3\div a^2=(a^8\div a^3)\div a^2=a^{8-3}\div a^2$
> $\qquad\qquad\qquad\quad=a^5\div a^2=a^{5-2}=a^3$
> 나눗셈이 3개 연속해서 나오면 앞에서부터 차례대
> 로 계산한다.
> ⑤ $a^5\div a^3\div a^7=(a^5\div a^3)\div a^7$
> $\qquad\qquad\qquad\quad=a^2\div a^7=\dfrac{1}{a^{7-2}}=\dfrac{1}{a^5}$
> ⋯⋯⋯⋯⋯⋯⋯⋯⋯⋯⋯⋯⋯⋯⋯⋯⋯⋯⋯⋯⋯⋯
> [다른 풀이]
> ④ $A\div B\div C=A\times\dfrac{1}{B}\times\dfrac{1}{C}=\dfrac{A}{BC}$이므로
> 나누는 식의 역수를 곱해 계산할 수 있다.
> $a^8\div a^3\div a^2=a^8\times\dfrac{1}{a^3}\times\dfrac{1}{a^2}=\dfrac{a^8}{a^{3+2}}=\dfrac{a^8}{a^5}=a^3$
> ⑤ $a^5\div a^3\div a^7=a^5\times\dfrac{1}{a^3}\times\dfrac{1}{a^7}=\dfrac{a^5}{a^{3+7}}=\dfrac{a^5}{a^{10}}=\dfrac{1}{a^5}$

06 $2^7\div2^{x+1}=2^3$에서
$2^7\div2^{x+1}=2^{7-(x+1)}$이므로
$7-(x+1)=3,\ x+1=4$
$\therefore x=3$

07
① $(2x^2)^3=2^3\times(x^2)^3=8x^6$

② $(-4x^4)^2=(-4)^2\times(x^4)^2=16x^8$

③ $\left(-\dfrac{x^3}{y^4}\right)^3=(-1)^3\times\dfrac{(x^3)^3}{(y^4)^3}=-\dfrac{x^9}{y^{12}}$

④ $\left(-\dfrac{2x}{3y}\right)^3=\left(-\dfrac{2}{3}\right)^3\times\left(\dfrac{x}{y}\right)^3$
$\qquad\qquad\quad=-\dfrac{8}{27}\times\dfrac{x^3}{y^3}=-\dfrac{8x^3}{27y^3}$

⑤ $\left(\dfrac{x}{y^2}\right)^3=\dfrac{x^3}{(y^2)^3}=\dfrac{x^3}{y^6}$

거듭제곱으로 나타낸 수를 문자 A로 나타내려면 거듭제곱의 밑을 문자 A의 밑과 같도록 나타내어야 한다.
예를 들어,
밑이 4, 8, 16, …이면 2의 거듭제곱으로 나타낸다.
$4^3=(2^2)^3=2^6$, $8^3=(2^3)^3=2^9$, …
밑이 9, 27, 81, …이면 3의 거듭제곱으로 나타낸다.
$9^3=(3^2)^3=3^6$, $27^3=(3^3)^3=3^9$, …
밑이 25, 125, …이면 5의 거듭제곱으로 나타낸다.
$25^3=(5^2)^3=5^6$, $125^3=(5^3)^3=5^9$, …

$2^2=A$이고 $16=2^4$이므로
$16^2=(2^4)^2=2^8=(2^2)^4=A^4$

09 $3^4=A$이고 $9^6=(3^2)^6=3^{12}=(3^4)^3$이므로
$9^6=(3^4)^3=A^3$

10 $A=2^{x+1}=2^x\times2$이므로 $2^x=\dfrac{A}{2}$
$4^x=(2^2)^x=(2^x)^2=\left(\dfrac{A}{2}\right)^2=\dfrac{A^2}{4}$

06 단항식의 곱셈과 나눗셈

50~51쪽

1단계

01 -21	02 36	03 $\dfrac{35}{6}$	04 $-\dfrac{11}{5}$	05 $\dfrac{3}{10}$	
06 -6	07 $-\dfrac{17}{3}$	08 $-\dfrac{1}{8}$	09 $\dfrac{35}{12}$	10 $-\dfrac{8}{9}$	
11 a^8	12 a^{11}	13 x^2	14 x^5y^4	15 x^8y^2	16 a
17 $\dfrac{1}{a^3}$	18 $\dfrac{1}{x^4}$	19 x^2	20 $\dfrac{1}{x^8}$		

14 $x\times y\times x^4\times y^3=x^{1+4}\times y^{1+3}=x^5y^4$

15 $(x^2)^3\times x^2\times y^2=x^6\times x^2\times y^2$
$\qquad\qquad\qquad=x^{6+2}\times y^2=x^8y^2$

16 $a^4\div a^3=a^{4-3}=a$

17 $a^2\div a^5=\dfrac{1}{a^{5-2}}=\dfrac{1}{a^3}$

18 $(x^3)^2\div(x^2)^5=x^6\div x^{10}=\dfrac{1}{x^{10-6}}=\dfrac{1}{x^4}$

19 $x^9\div(x^4\times x^3)=x^9\div x^7=x^{9-7}=x^2$

20 $x^4\div x^3\div x^9=(x^{4-3})\div x^9=x\div x^9=\dfrac{1}{x^{9-1}}=\dfrac{1}{x^8}$

52~53쪽

2단계

01 5, a, $20a^3$	02 $15a^3$	03 $14a^5$	04 $-28ab^2$
05 $-24a^2b^2$	06 $36x^3y^3$	07 $12x^5y^7$	08 $-2x^2y^4$
09 $-24x^2y^5$	10 $54x^6y^6$	11 $21a^2$, $3a$	12 $-3a$
13 $-\dfrac{6a^4}{b}$	14 $-\dfrac{1}{a^3b^3}$	15 $\dfrac{3}{ab}$	16 $\dfrac{5}{3x}$, $25x^2$
17 $\dfrac{4}{x}$	18 $\dfrac{6}{x}$	19 x^3	20 $\dfrac{2x}{3y}$

01 $4a^2\times5a=4\times\boxed{5}\times a^2\times\boxed{a}=\boxed{20a^3}$

02 $3a\times5a^2=3\times5\times a\times a^2=15a^3$

03 $(-2a^3)\times(-7a^2)=(-2)\times(-7)\times a^3\times a^2$
$\qquad\qquad\qquad\qquad=14a^5$

04 $4a\times(-7b^2)=4\times(-7)\times a\times b^2=-28ab^2$

05 $-3a\times8ab^2=(-3)\times8\times a\times ab^2=-24a^2b^2$

06 $(-3x)^2\times4xy^3=(-3)^2\times4\times x^2\times xy^3$
$\qquad\qquad\qquad\qquad=36x^3y^3$

07 $(-2x^2y^3)^2\times3xy=(-2)^2\times3\times(x^2y^3)^2\times xy$
$\qquad\qquad\qquad\qquad=4\times3\times x^4y^6\times xy$
$\qquad\qquad\qquad\qquad=12x^5y^7$

08 $\left(-\dfrac{1}{2}y\right)^3\times16x^2y=\left(-\dfrac{1}{2}\right)^3\times16\times y^3\times x^2y$

$$=\left(-\frac{1}{8}\right)\times 16\times x^2y^4$$
$$=-2x^2y^4$$

09 $2xy^2\times(-3x)\times 4y^3$
$$=2\times(-3)\times 4\times xy^2\times x\times y^3$$
$$=-24x^2y^5$$

10 $x^2y\times(-3xy)^3\times(-2xy^2)$
$$=(-3)^3\times(-2)\times x^2y\times(xy)^3\times xy^2$$
$$=(-27)\times(-2)\times x^2y\times x^3y^3\times xy^2$$
$$=54x^6y^6$$

11 $21a^2\div 7a=\dfrac{\boxed{21a^2}}{7a}=\boxed{3a}$

12 $-15a^4\div 5a^3=-\dfrac{15a^4}{5a^3}=-3a$

13 $12a^5b\div(-2ab^2)=-\dfrac{12a^5b}{2ab^2}=-\dfrac{6a^4}{b}$

14 $(ab)^3\div(-a^2b^2)^3=-\dfrac{a^3b^3}{a^6b^6}=-\dfrac{1}{a^3b^3}$

15 $(-9a^2b^2)\div(-3a^3b^3)=\dfrac{9a^2b^2}{3a^3b^3}=\dfrac{3}{ab}$

16 $15x^3\div\dfrac{3}{5}x=15x^3\times\boxed{\dfrac{5}{3x}}=\boxed{25x^2}$

17 $10x\div\dfrac{5}{2}x^2=10x\times\dfrac{2}{5x^2}=\dfrac{4}{x}$

18 $(-3x^2)\div\left(-\dfrac{1}{2}x^3\right)=(-3x^2)\times\left(-\dfrac{2}{x^3}\right)=\dfrac{6}{x}$

19 $\left(-\dfrac{4}{5}x^5\right)\div\left(-\dfrac{12}{15}x^2\right)=\left(-\dfrac{4}{5}x^5\right)\times\left(-\dfrac{15}{12x^2}\right)=x^3$

20 $x^2y\div\dfrac{3}{2}xy^2=x^2y\times\dfrac{2}{3xy^2}=\dfrac{2x}{3y}$

3단계 | 단항식의 곱셈 54쪽

01 $-24a^8$ 02 $-2a^3b^3$ 03 $21a^2b^2$ 04 ③, ⑤

05 ②, ⑤ 06 $20x^4y^4$ 07 $\dfrac{3}{5}a^3b^4$ 08 $\dfrac{1}{7}a^5b^4$

04 ① $ab\times a\times ab=a\times a\times a\times b\times b=a^3b^2$
 ② $b^2\times(-a)^2\times ab=b^2\times a^2\times ab=a^3b^3$
 ③ $a^2b^2\times a^3\times(-b)^3=a^2b^2\times a^3\times(-b^3)$
$$=(-1)\times a^2b^2\times a^3\times b^3$$
$$=-a^5b^5$$
 ④ $ab\times(-2a)\times(-4ab^2)$
$$=(-2)\times(-4)\times ab\times a\times ab^2$$
$$=8a^3b^3$$
 ⑤ $(-ab)^3\times 2a\times 3b=(-1)^3\times a^3b^3\times 2a\times 3b$
$$=\{(-1)\times 2\times 3\}\times a^3b^3\times a\times b$$
$$=-6a^4b^4$$
따라서 옳지 않은 것은 ③, ⑤이다.

05 ① $\dfrac{x^5}{5}\times\left(-\dfrac{1}{x}\right)^2=\dfrac{1}{5}\times(-1)^2\times x^5\times\dfrac{1}{x^2}$
$$=\dfrac{1}{5}x^3$$
 ② $\left(\dfrac{x}{y}\right)^2\times\left(-\dfrac{2y}{3x}\right)^3=\left(-\dfrac{2}{3}\right)^3\times\dfrac{x^2}{y^2}\times\dfrac{y^3}{x^3}$
$$=-\dfrac{8}{27}\times\dfrac{y}{x}=-\dfrac{8y}{27x}$$
 ③ $2x\times\left(-\dfrac{3y}{5x}\right)^2=2\times\left(-\dfrac{3}{5}\right)^2\times x\times\dfrac{y^2}{x^2}$
$$=2\times\dfrac{9}{25}\times x\times\dfrac{y^2}{x^2}$$
$$=\dfrac{18}{25}\times\dfrac{y^2}{x}=\dfrac{18y^2}{25x}$$
 ④ $(-2xy)^3\times\left(\dfrac{1}{xy}\right)^2=(-2)^3\times x^3y^3\times\dfrac{1}{x^2y^2}$
$$=-8xy$$
 ⑤ $(-3x)^3\times(-y)^2=(-3)^3\times(-1)^2\times x^3\times y^2$
$$=-27x^3y^2$$
따라서 옳지 않은 것은 ②, ⑤이다.

06 $\boxed{}\div 4xy^2=5x^3y^2$에서
$$\boxed{}=5x^3y^2\times 4xy^2$$
$$=5\times 4\times x^3y^2\times xy^2$$
$$=20x^4y^4$$

07 (삼각형의 넓이)$=\dfrac{1}{2}\times$(밑변의 길이)\times(높이)
이므로
 (삼각형의 넓이)$=\dfrac{1}{2}\times 3ab\times\dfrac{2}{5}a^2b^3$
$$=\dfrac{1}{2}\times 3\times\dfrac{2}{5}\times ab\times a^2b^3$$
$$=\dfrac{3}{5}a^3b^4$$

08 $(\text{정사각뿔의 부피}) = \dfrac{1}{3} \times (\text{밑넓이}) \times (\text{높이})$이고

밑면은 한 변의 길이가 a^2b인 정사각형이므로

$(\text{정사각뿔의 부피}) = \dfrac{1}{3} \times (a^2b)^2 \times \dfrac{3}{7}ab^2$

$\qquad\qquad\qquad\quad = \dfrac{1}{3} \times \dfrac{3}{7} \times a^4b^2 \times ab^2 = \dfrac{1}{7}a^5b^4$

<div style="background:#ccc">**3단계 | 단항식의 나눗셈**</div> <div style="border:1px">55쪽</div>

01 $4b$ **02** $-2ab$ **03** $\dfrac{2}{a}$ **04** ④, ⑤ **05** $-\dfrac{3}{4}xy$

06 3 **07** 5 **08** x^6

01 $8ab \div 2a = 8ab \times \dfrac{1}{2a} = 4b$

02 $(-8ab^2) \div 4b = -8ab^2 \times \dfrac{1}{4b} = -2ab$

03 $(-6a) \div (-3a^2) = (-6a) \times \left(-\dfrac{1}{3a^2}\right) = \dfrac{2}{a}$

04 ① $(ab)^2 \div (-2b)^3 = (ab)^2 \div (-8b^3)$

$\qquad\qquad\qquad\quad = a^2b^2 \times \left(-\dfrac{1}{8b^3}\right) = -\dfrac{a^2}{8b}$

② $a \div 2a \div 3a = a \times \dfrac{1}{2a} \times \dfrac{1}{3a}$

$\qquad\qquad\quad = \dfrac{1}{2} \times \dfrac{1}{3} \times a \times \dfrac{1}{a} \times \dfrac{1}{a} = \dfrac{1}{6a}$

③ $6a^{12} \div 2a^4 \div a^2 = 6a^{12} \times \dfrac{1}{2a^4} \times \dfrac{1}{a^2}$

$\qquad\qquad\qquad\quad = 6 \times \dfrac{1}{2} \times a^{12} \times \dfrac{1}{a^4} \times \dfrac{1}{a^2} = 3a^6$

05 $(-4xy) \times \boxed{} = 3x^2y^2$에서

$\boxed{} = 3x^2y^2 \div (-4xy)$

$\qquad = 3x^2y^2 \times \left(-\dfrac{1}{4xy}\right) = -\dfrac{3}{4}xy$

06 $27x^a y^6 \div 3x \div y^6 = 27x^a y^6 \times \dfrac{1}{3x} \times \dfrac{1}{y^6}$

$\qquad\qquad\qquad\qquad = 27 \times \dfrac{1}{3} \times x^a y^6 \times \dfrac{1}{x} \times \dfrac{1}{y^6}$

$\qquad\qquad\qquad\qquad = 9x^{a-1}$

$9x^{a-1} = 9x^2$이므로

$a-1 = 2$ $\quad \therefore a = 3$

07 $(-3x^a) \div (-xy^b) \div (-3x)$

$= (-3x^a) \times \left(-\dfrac{1}{xy^b}\right) \times \left(-\dfrac{1}{3x}\right)$

$= (-3) \times (-1) \times \left(-\dfrac{1}{3}\right) \times x^a \times \dfrac{1}{xy^b} \times \dfrac{1}{x} = -\dfrac{x^a}{x^2y^b}$

$-\dfrac{x^a}{x^2y^b} = -\dfrac{x^{a-2}}{y^b} = -\dfrac{x}{y^2}$이므로 x, y의 지수를 각각

비교하면

$a-2 = 1$, $b = 2$

따라서 $a = 3$, $b = 2$이므로

$a+b = 5$

08 ⬆ 해설 **꼭** 보기

$(\text{A의 부피}) = (\text{한 모서리의 길이})^3$

이므로

$(\text{A의 부피}) = (x^4)^3 = x^{4 \times 3}$

$(\text{B의 부피}) = (\text{가로의 길이}) \times (\text{세로의 길이}) \times (\text{높이})$

이고 $(\text{A의 부피}) = (\text{B의 부피})$이므로

$x^{12} = x^3 \times x^3 \times (\text{B의 높이})$에서

$x^{12} = x^6 \times (\text{B의 높이})$

$\therefore (\text{B의 높이}) = x^{12} \div x^6$

$\qquad\qquad\qquad = x^{12} \times \dfrac{1}{x^6} = x^6$

<div style="background:#555;color:#fff">**07** 단항식의 혼합 계산</div>

56~57쪽

<div style="border:1px">**2단계**</div>

01 $-a$ **02** $-8a^2$ **03** $10a^4$ **04** $\dfrac{8}{3}a^5$ **05** $6x$

06 $\dfrac{10y}{3x}$ **07** $\dfrac{1}{xy}$ **08** $-4x^2y^2$ **09** $\dfrac{3}{4}a^2$ **10** a^4b^2

11 $-a^2b$ **12** $10a^2b^3$ **13** $3x^2$ **14** $\dfrac{4}{3}xy$ **15** $5x^2y^2$

16 $\dfrac{2}{5}x^2y^2$

01 $2a \times (-3a) \div 6a = 2a \times (-3a) \times \dfrac{1}{6a}$

$\qquad = \left\{ 2 \times (-3) \times \dfrac{1}{6} \right\} \times a \times a \times \dfrac{1}{a}$

$\qquad = -a$

02 $12a^2 \times (-2a) \div 3a = 12a^2 \times (-2a) \times \dfrac{1}{3a}$

$\qquad = \left\{ 12 \times (-2) \times \dfrac{1}{3} \right\} \times a^2 \times a \times \dfrac{1}{a}$

$\qquad = -8a^2$

03 $(-4a^3) \div (-2a) \times 5a^2$

$\qquad = (-4a^3) \times \left(-\dfrac{1}{2a} \right) \times 5a^2$

$\qquad = \left\{ (-4) \times \left(-\dfrac{1}{2} \right) \times 5 \right\} \times a^3 \times \dfrac{1}{a} \times a^2$

$\qquad = 10a^4$

04 $8a^4 \div 3a \times a^2 = 8a^4 \times \dfrac{1}{3a} \times a^2$

$\qquad = \left(8 \times \dfrac{1}{3} \right) \times a^4 \times \dfrac{1}{a} \times a^2 = \dfrac{8}{3}a^5$

05 $3x \times 4xy \div 2xy = 3x \times 4xy \times \dfrac{1}{2xy}$

$\qquad = \left(3 \times 4 \times \dfrac{1}{2} \right) \times x \times xy \times \dfrac{1}{xy} = 6x$

06 $2x^3 \times 5xy \div 3x^5$

$\qquad = 2x^3 \times 5xy \times \dfrac{1}{3x^5}$

$\qquad = \left(2 \times 5 \times \dfrac{1}{3} \right) \times x^3 \times xy \times \dfrac{1}{x^5}$

$\qquad = \dfrac{10y}{3x}$

07 $2xy \div 4x^3y^3 \times 2xy$

$\qquad = 2xy \times \dfrac{1}{4x^3y^3} \times 2xy$

$\qquad = \left(2 \times \dfrac{1}{4} \times 2 \right) \times xy \times \dfrac{1}{x^3y^3} \times xy$

$\qquad = \dfrac{1}{xy}$

08 $16x^2y \div (-4y) \times y^2$

$\qquad = 16x^2y \times \left(-\dfrac{1}{4y} \right) \times y^2$

$\qquad = \left\{ 16 \times \left(-\dfrac{1}{4} \right) \right\} \times x^2y \times \dfrac{1}{y} \times y^2$

$\qquad = -4x^2y^2$

09 $3a \times (-a)^2 \div 4a$

$\qquad = 3a \times a^2 \div 4a$

$\qquad = 3a \times a^2 \times \dfrac{1}{4a} = \dfrac{3}{4}a^2$

10 $a^2b \times (-ab)^3 \div (-ab^2)$

$\qquad = a^2b \times (-a^3b^3) \div (-ab^2)$

$\qquad = a^2b \times (-a^3b^3) \times \left(-\dfrac{1}{ab^2} \right)$

$\qquad = \{ (-1) \times (-1) \} \times a^2b \times a^3b^3 \times \dfrac{1}{ab^2}$

$\qquad = a^4b^2$

11 $(-a)^3 \div 2ab \times 2b^2$

$\qquad = -a^3 \div 2ab \times 2b^2$

$\qquad = -a^3 \times \dfrac{1}{2ab} \times 2b^2$

$\qquad = \left\{ (-1) \times \dfrac{1}{2} \times 2 \right\} \times a^3 \times \dfrac{1}{ab} \times b^2$

$\qquad = -a^2b$

12 $(5ab)^2 \div 5ab \times 2ab^2$

$\qquad = 25a^2b^2 \times \dfrac{1}{5ab} \times 2ab^2$

$\qquad = \left(25 \times \dfrac{1}{5} \times 2 \right) \times a^2b^2 \times \dfrac{1}{ab} \times ab^2$

$\qquad = 10a^2b^3$

13 $xy^2 \times 2x \div \dfrac{2}{3}y^2 = xy^2 \times 2x \times \dfrac{3}{2y^2}$

$\qquad = \left(2 \times \dfrac{3}{2} \right) \times xy^2 \times x \times \dfrac{1}{y^2} = 3x^2$

14 $\dfrac{2}{3}x^2 \times 6y \div 3x = \dfrac{2}{3}x^2 \times 6y \times \dfrac{1}{3x}$

$\qquad = \left(\dfrac{2}{3} \times 6 \times \dfrac{1}{3} \right) \times x^2 \times y \times \dfrac{1}{x} = \dfrac{4}{3}xy$

15 $x^2y^2 \div \dfrac{4}{5}x \times 4x = x^2y^2 \times \dfrac{5}{4x} \times 4x$

$\qquad = \left(\dfrac{5}{4} \times 4 \right) \times x^2y^2 \times \dfrac{1}{x} \times x = 5x^2y^2$

16 $3x^2y^2 \times \dfrac{2}{3}xy \div 5xy = 3x^2y^2 \times \dfrac{2}{3}xy \times \dfrac{1}{5xy}$

$\qquad = \left(3 \times \dfrac{2}{3} \times \dfrac{1}{5} \right) \times x^2y^2 \times xy \times \dfrac{1}{xy}$

$\qquad = \dfrac{2}{5}x^2y^2$

$$=\left\{(-9)\times(-3)\times\frac{1}{3}\right\}\times x^ay^3\times x\times\frac{1}{y^b}$$

$$=\frac{9x^{a+1}y^3}{y^b}$$

$\dfrac{9x^{a+1}y^3}{y^b}=9x^3$이므로 x, y의 지수를 각각 비교하면

$a+1=3$, $b=3$ $\quad\therefore a=2$

$\therefore a-b=2-3=-1$

3단계 | 단항식의 곱셈과 나눗셈의 혼합 계산 58쪽

01 역수 02 분모, 분자 03 계수, 문자 04 $\dfrac{2}{a^2}$ 05 b^4

06 $-\dfrac{1}{2}a^2$ 07 ② 08 2 09 -1

04 $2ab\div3a^4b^2\times3ab=2ab\times\dfrac{1}{3a^4b^2}\times3ab$

$$=2\times\frac{1}{3}\times3\times ab\times\frac{1}{a^4b^2}\times ab$$

$$=\frac{2}{a^2}$$

05 $ab^2\div(-a^2)^2\times a^3b^2=ab^2\div a^4\times a^3b^2$

$$=ab^2\times\frac{1}{a^4}\times a^3b^2=b^4$$

06 $a^4\times4a\div(-2a)^3=a^4\times4a\div(-8a^3)$

$$=a^4\times4a\times\left(-\frac{1}{8a^3}\right)$$

$$=4\times\left(-\frac{1}{8}\right)\times a^4\times a\times\frac{1}{a^3}$$

$$=\left(-\frac{1}{2}\right)\times a^2=-\frac{1}{2}a^2$$

07 $(-9x^4y)\div(-3x)^2\times(-xy^2)^3$

$$=(-9x^4y)\div9x^2\times(-x^3y^6)$$

$$=(-9x^4y)\times\frac{1}{9x^2}\times(-x^3y^6)$$

$$=\left\{(-9)\times\frac{1}{9}\times(-1)\right\}\times x^4y\times\frac{1}{x^2}\times x^3y^6$$

$$=x^5y^7$$

08 $3xy\times(-8y)\div x^ay^b$

$$=3xy\times(-8y)\times\frac{1}{x^ay^b}$$

$$=\{3\times(-8)\}\times xy\times y\times\frac{1}{x^ay^b}$$

$$=-\frac{24xy^2}{x^ay^b}$$

$-\dfrac{24xy^2}{x^ay^b}=-24y$이므로

$a=1$, $2-b=1$ $\quad\therefore b=1$

$\therefore a+b=1+1=2$

09 $(-9x^ay^3)\times(-3x)\div3y^b$

$$=(-9x^ay^3)\times(-3x)\times\frac{1}{3y^b}$$

3단계 | 단항식의 곱셈과 나눗셈의 활용 59쪽

01 $4b$ 02 $3a^2b$ 03 $18a^3b^4$ 04 $-12ab$ 05 $3ab^2$

06 $4a^2b$ 07 $6a$

01 $2a^4b\times\boxed{}\div2a^2=4a^2b^2$에서

$2a^4b\times\boxed{}\times\dfrac{1}{2a^2}=4a^2b^2$

$\therefore\boxed{}=4a^2b^2\times2a^2\times\dfrac{1}{2a^4b}$

$$=\left(4\times2\times\frac{1}{2}\right)\times a^2b^2\times a^2\times\frac{1}{a^4b}=4b$$

02 $(-5ab^2)\times\boxed{}\div2a^2b=-\dfrac{15}{2}ab^2$에서

$(-5ab^2)\times\boxed{}\times\dfrac{1}{2a^2b}=-\dfrac{15}{2}ab^2$

$\therefore\boxed{}=\left(-\dfrac{15}{2}ab^2\right)\times2a^2b\times\left(-\dfrac{1}{5ab^2}\right)$

$$=\left\{\left(-\frac{15}{2}\right)\times2\times\left(-\frac{1}{5}\right)\right\}\times ab^2\times a^2b\times\frac{1}{ab^2}$$

$$=3a^2b$$

03 $\boxed{}\div(-3ab^2)\times2a^2b=-12a^4b^3$에서

$\boxed{}\times\left(-\dfrac{1}{3ab^2}\right)\times2a^2b=-12a^4b^3$

$\therefore\boxed{}=-12a^4b^3\times(-3ab^2)\times\dfrac{1}{2a^2b}$

$$=\left\{(-12)\times(-3)\times\frac{1}{2}\right\}\times a^4b^3\times ab^2\times\frac{1}{a^2b}$$

$$=18a^3b^4$$

04 $\boxed{}\div(-4a^2b^2)\times2a^3b=6a^2$에서

$\boxed{}\times\left(-\dfrac{1}{4a^2b^2}\right)\times2a^3b=6a^2$

$$\therefore \boxed{} = 6a^2 \times (-4a^2b^2) \times \frac{1}{2a^3b}$$
$$= \left\{ 6 \times (-4) \times \frac{1}{2} \right\} \times a^2 \times a^2 b^2 \times \frac{1}{a^3 b}$$
$$= -12ab$$

05 (세로의 길이)=(직사각형의 넓이)÷(가로의 길이)
$$= 15a^3b^3 \div 5a^2b = \frac{15a^3b^3}{5a^2b} = 3ab^2$$

06 (높이)=(직육면체의 부피)÷(밑넓이)
$$= 36a^3b^3 \div (3ab \times 3b)$$
$$= 36a^3b^3 \div 9ab^2 = \frac{36a^3b^3}{9ab^2} = 4a^2b$$

07 (원뿔의 부피)$=\frac{1}{3} \times$(밑넓이)\times(높이)이므로
(높이)$=3 \times$(원뿔의 부피)÷(밑넓이)
$$= 3 \times 32\pi a^3 \div 16\pi a^2$$
$$= \frac{3 \times 32\pi a^3}{16\pi a^2} = 6a$$

한 번 더 연산 연습 60~61쪽

01 x^{10} 02 x^{10} 03 $10xy$ 04 $15x^3y$ 05 $-6a^3b^5$

06 $-6a^5b^6$ 07 $-a^8b^7$ 08 $2x^2$ 09 x 10 x

11 $18xy^2$ 12 $-72ab^3$ 13 $-\dfrac{1}{ab^3}$ 14 $-\dfrac{5a}{16b}$

15 $-3a^4b^3$ 16 $-2a^4b^6$ 17 $27a^4b^3$ 18 $\dfrac{1}{27}a^5b^3$

19 $5a^3$ 20 $\dfrac{2}{ab}$ 21 $\dfrac{1}{3}a^2$ 22 $-\dfrac{5}{2}a^3$ 23 $6a^2b$

24 $-\dfrac{3}{5}b^2$ 25 $-\dfrac{1}{7}a^2b^3$

07 $(-ab^2)^2 \times (-a^2b)^3 = a^2b^4 \times (-a^6b^3) = -a^8b^7$

09 $(x^3)^3 \div (x^4)^2 = x^9 \div x^8 = x^{9-8} = x$

10 $(x^2)^3 \div x^5 = x^6 \div x^5 = x^{6-5} = x$

11 $12x^2y^5 \div \frac{2}{3}xy^3 = 12x^2y^5 \times \frac{3}{2xy^3} = 18xy^2$

12 $(-2ab)^3 \div \left(\frac{a}{3}\right)^2 = (-8a^3b^3) \div \frac{a^2}{9}$
$$= (-8a^3b^3) \times \frac{9}{a^2} = -72ab^3$$

13 $(-ab)^3 \div (-a^2b^3)^2 = -a^3b^3 \div a^4b^6$
$$= -\frac{a^3b^3}{a^4b^6} = -\frac{1}{ab^3}$$

14 $\left(-\frac{4}{5}a^3b\right) \div \left(-\frac{8}{5}ab\right)^2 = \left(-\frac{4}{5}a^3b\right) \div \frac{64a^2b^2}{25}$
$$= \left(-\frac{4}{5}a^3b\right) \times \frac{25}{64a^2b^2}$$
$$= -\frac{5a}{16b}$$

15 $3ab^2 \times (-a) \times a^2b = 3 \times (-1) \times ab^2 \times a \times a^2b$
$$= -3a^4b^3$$

16 $2ab \times (-b)^2 \times (-ab)^3$
$$= 2ab \times b^2 \times (-a^3b^3)$$
$$= 2 \times (-1) \times ab \times b^2 \times a^3b^3$$
$$= -2a^4b^6$$

17 $(-3a)^3 \times (-ab) \times b^2$
$$= (-27a^3) \times (-ab) \times b^2$$
$$= (-27) \times (-1) \times a^3 \times ab \times b^2 = 27a^4b^3$$

18 $\left(-\frac{2}{3}a\right)^3 \times a^2 \times \left(-\frac{b}{2}\right)^3$
$$= \left(-\frac{8}{27}a^3\right) \times a^2 \times \left(-\frac{b^3}{8}\right)$$
$$= \left\{ \left(-\frac{8}{27}\right) \times \left(-\frac{1}{8}\right) \right\} \times a^3 \times a^2 \times b^3$$
$$= \frac{1}{27}a^5b^3$$

19 $15a^8 \div a^2 \div 3a^3 = 15a^8 \times \frac{1}{a^2} \times \frac{1}{3a^3}$
$$= \frac{15a^8}{3a^5} = 5a^3$$

20 $12ab \div 3ab \div 2ab = 12ab \times \frac{1}{3ab} \times \frac{1}{2ab}$
$$= \frac{12ab}{6a^2b^2} = \frac{2}{ab}$$

21 $(-a^3b)^2 \div (ab)^2 \div 3a^2 = a^6b^2 \div a^2b^2 \div 3a^2$

$$= a^6b^2 \times \frac{1}{a^2b^2} \times \frac{1}{3a^2}$$

$$= \frac{a^6b^2}{3a^4b^2} = \frac{1}{3}a^2$$

22 $a^3 \div (-2ab) \times 5ab$

$$= a^3 \times \left(-\frac{1}{2ab}\right) \times 5ab$$

$$= \left\{\left(-\frac{1}{2}\right) \times 5\right\} \times a^3 \times \frac{1}{ab} \times ab = -\frac{5}{2}a^3$$

23 $(-2a)^3 \div \left(-\frac{4}{3}ab\right) \times b^2$

$$= (-8a^3) \times \left(-\frac{3}{4ab}\right) \times b^2$$

$$= \left\{(-8) \times \left(-\frac{3}{4}\right)\right\} \times a^3 \times \frac{1}{ab} \times b^2 = 6a^2b$$

24 $\frac{1}{2}a \times \frac{4}{5}ab^3 \div \left(-\frac{2}{3}a^2b\right)$

$$= \frac{1}{2}a \times \frac{4}{5}ab^3 \times \left(-\frac{3}{2a^2b}\right)$$

$$= \left\{\frac{1}{2} \times \frac{4}{5} \times \left(-\frac{3}{2}\right)\right\} \times a \times ab^3 \times \frac{1}{a^2b}$$

$$= -\frac{3}{5}b^2$$

25 $\left(-\frac{1}{2}ab\right)^3 \times (-a^2b) \div \left(-\frac{7}{8}a^3b\right)$

$$= \left(-\frac{1}{8}a^3b^3\right) \times (-a^2b) \times \left(-\frac{8}{7a^3b}\right)$$

$$= \left\{\left(-\frac{1}{8}\right) \times (-1) \times \left(-\frac{8}{7}\right)\right\} \times a^3b^3 \times a^2b \times \frac{1}{a^3b}$$

$$= -\frac{1}{7}a^2b^3$$

또 풀기 62~63쪽

01 5 **02** $\frac{A^4}{81}$ **03** (1) $2a^2b^4$ (2) $-\frac{3}{4}xy$ **04** $3a^2b$

친구의 구멍 문제 A ㄴ B $a=1, b=1$

- -

01 지수법칙을 이용하여 자릿수를 구할 때는 주어진 수를 $a \times 10^n$의 꼴로 나타낸다.

$7 \times 2^3 \times 5^4$을 $a \times 10^n$의 꼴로 변형하면

$7 \times 5 \times (2^3 \times 5^3) = 35 \times (2 \times 5)^3 = 35 \times 10^3 = 35000$

따라서 $7 \times 2^3 \times 5^4$은 5자리의 자연수이므로

$n=5$

02 $A = 3^{x+1} = 3^x \times 3$이므로 $3^x = \frac{A}{3}$

$81^x = (3^4)^x = (3^x)^4 = \left(\frac{A}{3}\right)^4 = \frac{A^4}{81}$

03 (1) $\boxed{} \div 7ab = \frac{2}{7}ab^3$에서

$\boxed{} \times \frac{1}{7ab} = \frac{2}{7}ab^3$

$\therefore \boxed{} = \frac{2}{7}ab^3 \times 7ab$

$$= \left(\frac{2}{7} \times 7\right) \times ab^3 \times ab$$

$$= 2a^2b^4$$

(2) $(-4xy) \times \boxed{} = 3x^2y^2$에서

$\boxed{} = 3x^2y^2 \times \left(-\frac{1}{4xy}\right)$

$$= \left\{3 \times \left(-\frac{1}{4}\right)\right\} \times x^2y^2 \times \frac{1}{xy}$$

$$= -\frac{3}{4}xy$$

04 (뿔의 부피)$= \frac{1}{3} \times$ (밑넓이) \times (높이)에서

(밑넓이)$= 3 \times$ (뿔의 부피) \div (높이)

$$= 3 \times 15a^5b^4 \div 5ab^2$$

$$= \frac{3 \times 15a^5b^4}{5ab^2}$$

$$= 9a^4b^2$$

정사각뿔의 밑면은 정사각형이므로 정사각형의 한 변의 길이를 알면 넓이를 구할 수 있다.

(밑넓이)$=$ (밑면의 한 변의 길이)2에서

(밑넓이)$= 9a^4b^2 = (3a^2b)^2$이므로

정사각뿔의 밑면의 한 변의 길이는 $3a^2b$

친구의 구멍 문제 -

A ㄱ. $(a^3)^2 \div a^6 = a^6 \div a^6 = 1$

ㄴ. $(a^2)^4 \div (a^3)^2 = a^8 \div a^6 = a^{8-6} = a^2$

ㄷ. $(-a)^3 \div (-a)^5 = (-a^3) \div (-a^5)$

$$= \frac{a^3}{a^5} = \frac{1}{a^2}$$

따라서 옳은 것은 ㄴ뿐이다.

친구가 틀린 이유는 ㄱ. $(a^3)^2 \div a^6 = a^6 \div a^6 = 0$이라고 착각했기 때문이다.

$a^6 \div a^6 = \dfrac{\cancel{a} \times \cancel{a} \times \cancel{a} \times \cancel{a} \times \cancel{a} \times \cancel{a}}{\cancel{a} \times \cancel{a} \times \cancel{a} \times \cancel{a} \times \cancel{a} \times \cancel{a}} = 1$

즉, $a^6 \div a^6 = 1$이다.

B $(-2x^2 y) \times (-4y) \times \dfrac{1}{5x^a y^b} = \dfrac{8x^2 y^2}{5x^a y^b}$에서

$\dfrac{8x^2 y^2}{5x^a y^b} = \dfrac{8}{5}xy$

$x^2 y^2 \div x^a y^b = x^{2-a} y^{2-b}$이고

$x^{2-a} y^{2-b} = xy$이므로

$2-a = 1$, $2-b = 1$

$\therefore a = 1$, $b = 1$

친구가 틀린 이유는 거듭제곱의 나눗셈을 잘못 이해하고 적용했기 때문이다. $x^2 y^2 \div x^a y^b = x^{2 \div a} y^{2 \div b}$으로 착각했기 때문이다.

지수법칙 거듭제곱의 나눗셈에서 $x^m \div x^n = x^{m-n}$이므로 $x^2 y^2 \div x^a y^b = x^{2-a} y^{2-b}$이다. 지수법칙을 정확하게 알고 적용하도록 하자.

08 다항식의 덧셈과 뺄셈

64~65쪽

1단계

01 다항식 02 상수항 03 동류항 04 동류항
05 × 06 ○ 07 × 08 × 09 $4x$
10 $9x+4$ 11 $5x$ 12 $x+2$ 13 $6x+8$
14 $5x-4$ 15 $x-9$ 16 $y+5$

66~67쪽

2단계

01 $3a+5b$ 02 $4a+b$ 03 $4x+4y$ 04 $5x-7y$
05 a 06 $a+8b$ 07 $5x+y$ 08 $-4x-5y$
09 ○ 10 × 11 × 12 ○ 13 ×
14 $3a^2-a+5$ 15 $-a^2+3a$ 16 $2x^2+3x+5$
17 $2x^2-x+9$

01 $(a+2b)+(2a+3b) = a+2b+2a+3b$
$\qquad\qquad = a+2a+2b+3b = 3a+5b$

02 $(3a-b)+(a+2b) = 3a-b+a+2b$
$\qquad\qquad = 3a+a-b+2b = 4a+b$

03 $(x+5y)+(3x-y) = x+5y+3x-y$
$\qquad\qquad = x+3x+5y-y = 4x+4y$

04 $(3x-2y)+(2x-5y) = 3x-2y+2x-5y$
$\qquad\qquad = 3x+2x-2y-5y = 5x-7y$

05 $(4a+b)-(3a+b) = 4a+b-3a-b$
$\qquad\qquad = 4a-3a+b-b = a$

06 $(2a+5b)-(a-3b) = 2a+5b-a+3b$
$\qquad\qquad = 2a-a+5b+3b = a+8b$

07 $(3x+2y)-(-2x+y) = 3x+2y+2x-y$
$\qquad\qquad = 3x+2x+2y-y = 5x+y$

08 $(x-2y)-(5x+3y) = x-2y-5x-3y$
$\qquad\qquad = x-5x-2y-3y = -4x-5y$

11 $\dfrac{1}{x^2+3}$은 이차항 x^2은 있지만 분모에 있으므로 이차식이 아니다.

13 $2x^2+x-(2x^2-x) = 2x^2+x-2x^2+x = 2x$
이므로 일차식이다.

14 $(a^2+2a+1)+(2a^2-3a+4)$
$= a^2+2a+1+2a^2-3a+4$
$= a^2+2a^2+2a-3a+1+4$
$= 3a^2-a+5$

15 $(2a^2-a-1)+(-3a^2+4a+1)$
$= 2a^2-a-1-3a^2+4a+1$
$= 2a^2-3a^2-a+4a-1+1$
$= -a^2+3a$

16 $(5x^2+4x+3)-(3x^2+x-2)$
$= 5x^2+4x+3-3x^2-x+2$

$$=5x^2-3x^2+4x-x+3+2$$
$$=2x^2+3x+5$$

17 $(x^2+5x+5)-(-x^2+6x-4)$
$$=x^2+5x+5+x^2-6x+4$$
$$=x^2+x^2+5x-6x+5+4$$
$$=2x^2-x+9$$

3단계 | 다항식의 덧셈과 뺄셈 68쪽

01 $10a-2b$ 02 $-a-5b$ 03 $-x-6y-1$
04 $-4x-6y+8$ 05 $6x+1$ 06 $-a+6b$
07 $-4a+3b$ 08 ④ 09 1 10 $4a+b$

01 $(2a+3b)+(8a-5b)$
$$=2a+3b+8a-5b$$
$$=2a+8a+3b-5b$$
$$=10a-2b$$

02 $(3a-7b)-(4a-2b)$
$$=3a-7b-4a+2b$$
$$=3a-4a-7b+2b$$
$$=-a-5b$$

03 $(4x-9y+1)+(-5x+3y-2)$
$$=4x-9y+1-5x+3y-2$$
$$=-x-6y-1$$

04 $(-x-8y+2)-(3x-2y-6)$
$$=-x-8y+2-3x+2y+6$$
$$=-4x-6y+8$$

05 $3x-\{2x-(5x+1)\}$
$$=3x-(2x-5x-1)$$
$$=3x-(-3x-1)$$
$$=3x+3x+1$$
$$=6x+1$$

06 $5b-\{3a-(2a+b)\}$
$$=5b-(3a-2a-b)$$
$$=5b-(a-b)$$

$$=5b-a+b$$
$$=-a+6b$$

07 $2b-[5a-\{2a-(a-b)\}]$
$$=2b-\{5a-(2a-a+b)\}$$
$$=2b-\{5a-(a+b)\}$$
$$=2b-(5a-a-b)$$
$$=2b-(4a-b)$$
$$=2b-4a+b$$
$$=-4a+3b$$

08 $\dfrac{3x-y}{2}+\dfrac{2x+y}{3}$에서 분모를 2와 3의 최소공배수로

통분하면

$$\frac{3(3x-y)+2(2x+y)}{6}$$

분자의 괄호를 풀고 동류항끼리 간단히 하면

$$\frac{3(3x-y)+2(2x+y)}{6}$$

$$=\frac{9x-3y+4x+2y}{6}$$

$$=\frac{13x-y}{6}=\frac{13}{6}x-\frac{1}{6}y$$

x의 계수는 $\dfrac{13}{6}$, y의 계수는 $-\dfrac{1}{6}$이므로 그 합은

$$\frac{13}{6}+\left(-\frac{1}{6}\right)=\frac{12}{6}=2$$

09 ↑ 해설 꼭 보기

$\dfrac{2x+y}{3}-\dfrac{x-y}{5}$에서 분모를 3과 5의 최소공배수로
통분하고(이때 주의할 점은 분수 앞의 부호를 분자로
올릴 때 분자 전체를 괄호로 묶어야 한다.)
$$\frac{2x+y}{3}-\frac{x-y}{5}=\frac{5(2x+y)-3(x-y)}{15}$$
분자의 괄호를 풀고
$$\frac{10x+5y-3x+3y}{15}$$

분자를 동류항끼리 간단히 하면
$$\frac{7x+8y}{15}=\frac{7}{15}x+\frac{8}{15}y$$

$\dfrac{7}{15}x+\dfrac{8}{15}y=ax+by$이므로

$a=\dfrac{7}{15}$, $b=\dfrac{8}{15}$

$$\therefore a+b=\frac{7}{15}+\frac{8}{15}=\frac{15}{15}=1$$

10 $A+(a+3b)=(2a+5b)+(3a-b)=5a+4b$이므로
$A=5a+4b-(a+3b)$
$\quad=5a+4b-a-3b$
$\quad=4a+b$

3단계 | 이차식의 덧셈과 뺄셈　69쪽

01 $5a^2-a-4$　　02 $4a^2+a+5$　　03 $-x^2-7x-4$
04 $6x^2+3x-5$　　05 2　　06 0　　07 ①　　08 $x^2-11x-4$
09 $-2x^2+4x$

01 $(a^2+2a-3)+(4a^2-3a-1)$
$\quad=a^2+2a-3+4a^2-3a-1$
$\quad=a^2+4a^2+2a-3a-3-1$
$\quad=5a^2-a-4$

02 $(5a^2-3a+6)+(-a^2+4a-1)$
$\quad=5a^2-3a+6-a^2+4a-1$
$\quad=5a^2-a^2-3a+4a+6-1$
$\quad=4a^2+a+5$

03 $(4x^2-x+3)-(5x^2+6x+7)$
$\quad=4x^2-x+3-5x^2-6x-7$
$\quad=4x^2-5x^2-x-6x+3-7$
$\quad=-x^2-7x-4$

04 $(2x^2+6x-5)-(-4x^2+3x)$
$\quad=2x^2+6x-5+4x^2-3x$
$\quad=2x^2+4x^2+6x-3x-5$
$\quad=6x^2+3x-5$

05 $4x^2-\{5x^2-(2x-1)\}$
$\quad=4x^2-(5x^2-2x+1)$
$\quad=4x^2-5x^2+2x-1$
$\quad=-x^2+2x-1$
$a=-1$, $b=2$, $c=-1$이므로
$a+b-c=-1+2-(-1)=2$

06 $5x^2-[3-\{x-(3x-6)\}]$
$\quad=5x^2-\{3-(x-3x+6)\}$
$\quad=5x^2-\{3-(-2x+6)\}$

$\quad=5x^2-(3+2x-6)$
$\quad=5x^2-(2x-3)$
$\quad=5x^2-2x+3$
$a=5$, $b=-2$, $c=3$이므로
$a+b-c=5+(-2)-3=0$

07 $\dfrac{x^2-2x+1}{5}-\dfrac{3x^2+x-1}{2}$에서 분모를 5와 2의 최소
공배수로 통분한다. 이때 주의할 점은 분수 앞의 부호
를 분자로 올릴 때는 분자 전체를 괄호로 묶어야 한다.
$\dfrac{x^2-2x+1}{5}-\dfrac{3x^2+x-1}{2}$
$=\dfrac{2(x^2-2x+1)-5(3x^2+x-1)}{10}$
분자의 괄호를 풀고
$\dfrac{2x^2-4x+2-15x^2-5x+5}{10}$
분자를 동류항끼리 간단히 하면
$\dfrac{-13x^2-9x+7}{10}=-\dfrac{13}{10}x^2-\dfrac{9}{10}x+\dfrac{7}{10}$
x^2의 계수는 $-\dfrac{13}{10}$, x의 계수는 $-\dfrac{9}{10}$이므로 그 합은
$-\dfrac{13}{10}+\left(-\dfrac{9}{10}\right)=-\dfrac{22}{10}=-\dfrac{11}{5}$

08 $(2x^2+5x+3)+\boxed{}=3x^2-6x-1$에서
$\boxed{}=(3x^2-6x-1)-(2x^2+5x+3)$
$\quad=3x^2-6x-1-2x^2-5x-3$
$\quad=3x^2-2x^2-6x-5x-1-3$
$\quad=x^2-11x-4$

09　↑ 해설 꼭 보기

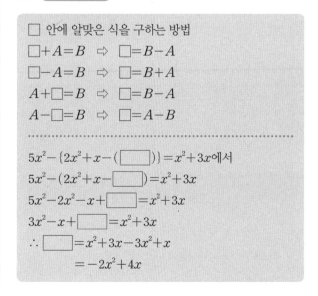

□ 안에 알맞은 식을 구하는 방법
$\boxed{}+A=B \;\Rightarrow\; \boxed{}=B-A$
$\boxed{}-A=B \;\Rightarrow\; \boxed{}=B+A$
$A+\boxed{}=B \;\Rightarrow\; \boxed{}=B-A$
$A-\boxed{}=B \;\Rightarrow\; \boxed{}=A-B$

$5x^2-\{2x^2+x-(\boxed{})\}=x^2+3x$에서
$5x^2-(2x^2+x-\boxed{})=x^2+3x$
$5x^2-2x^2-x+\boxed{}=x^2+3x$
$3x^2-x+\boxed{}=x^2+3x$
$\therefore\ \boxed{}=x^2+3x-3x^2+x$
$\qquad\quad=-2x^2+4x$

70~71쪽

1단계

01 $2x+6$ 02 $-14x+28$ 03 $12x-4$

04 $20x+15$ 05 $2a+4$ 06 $-\dfrac{2}{15}a+\dfrac{1}{3}$

07 $-\dfrac{3}{8}a+\dfrac{7}{4}$ 08 $\dfrac{3}{10}a+\dfrac{1}{4}$ 09 $3x+2$

10 $-4x+2$ 11 $-5x+4$ 12 $5x+7$

13 $-\dfrac{1}{5}a+\dfrac{2}{15}$ 14 $\dfrac{4}{9}a-\dfrac{1}{3}$ 15 $9a+18$

16 $-20a-12$

15 $3(a+2)\div\dfrac{1}{3}=(3a+6)\div\dfrac{1}{3}$

$\qquad\qquad=(3a+6)\times 3=9a+18$

16 $(-5a-3)\div\dfrac{1}{4}=(-5a-3)\times 4$

$\qquad\qquad=-20a-12$

72~73쪽

2단계

01 a, 3, $2a^2+6a$ 02 $-6a^2+2a$ 03 $-a^2-7a$

04 $8x^2+4xy-20x$ 05 $-x^2+3xy-2x$ 06 $5a^2$

07 $8a^2-13a$ 08 $8x^2+7xy$ 09 $2x^2-5xy$

10 $4a$, $4a+2$ 11 $2a-4b$ 12 $5a+2b$ 13 $3x-2$

14 $2x+3y-1$ 15 $-6a+4b$ 16 $12ab-3b^3$

17 $27x^2y-9$ 18 $-2xy+3$

01 $2a(a+3)=2a\times\boxed{a}+2a\times\boxed{3}=\boxed{2a^2+6a}$

02 $-2a(3a-1)=(-2a)\times 3a+(-2a)\times(-1)$

$\qquad\qquad=-6a^2+2a$

03 $-a(a+7)=(-a)\times a+(-a)\times 7=-a^2-7a$

04 $4x(2x+y-5)=4x\times 2x+4x\times y+4x\times(-5)$

$\qquad\qquad=8x^2+4xy-20x$

05 $(x-3y+2)\times(-x)$

$\quad=x\times(-x)+(-3y)\times(-x)+2\times(-x)$

$\quad=-x^2+3xy-2x$

06 $3a(a-1)+a(2a+3)$

$\quad=3a^2-3a+2a^2+3a$

$\quad=5a^2$

07 $5a(2a-3)-2a(a-1)$

$\quad=10a^2-15a-2a^2+2a$

$\quad=8a^2-13a$

08 $5x(x+2y)+3x(x-y)$

$\quad=5x^2+10xy+3x^2-3xy$

$\quad=8x^2+7xy$

09 $2x(3x-2y)-x(4x+y)$

$\quad=6x^2-4xy-4x^2-xy$

$\quad=2x^2-5xy$

10 $(8a^2+4a)\div 2a=\dfrac{8a^2+\boxed{4a}}{2a}=\boxed{4a+2}$

11 $(6a^2-12ab)\div 3a=\dfrac{6a^2-12ab}{3a}=2a-4b$

12 $(5a^2+2ab)\div a=\dfrac{5a^2+2ab}{a}=5a+2b$

13 $(-6x^3+4x^2)\div(-2x^2)=\dfrac{-6x^3+4x^2}{-2x^2}=3x-2$

14 $(8x^2+12xy-4x)\div 4x$

$\quad=\dfrac{8x^2+12xy-4x}{4x}$

$\quad=2x+3y-1$

15 $(-3a^2+2ab)\div\dfrac{1}{2}a$

$\quad=(-3a^2+2ab)\times\dfrac{2}{a}$

$\quad=(-3a^2)\times\dfrac{2}{a}+2ab\times\dfrac{2}{a}$

$\quad=-6a+4b$

16 $(8a^2b^2-2ab^4)\div\dfrac{2}{3}ab$

$\quad=(8a^2b^2-2ab^4)\times\dfrac{3}{2ab}$

$\quad=8a^2b^2\times\dfrac{3}{2ab}+(-2ab^4)\times\dfrac{3}{2ab}$

$\quad=12ab-3b^3$

17 $(9x^3y^2-3xy)\div\dfrac{1}{3}xy$

$\quad=(9x^3y^2-3xy)\times\dfrac{3}{xy}$

$\quad=27x^2y-9$

18 $\left(\dfrac{1}{3}x^2y^3-\dfrac{1}{2}xy^2\right)\div\left(-\dfrac{1}{6}xy^2\right)$

$\quad=\left(\dfrac{1}{3}x^2y^3-\dfrac{1}{2}xy^2\right)\times\left(-\dfrac{6}{xy^2}\right)$

$\quad=\dfrac{1}{3}x^2y^3\times\left(-\dfrac{6}{xy^2}\right)+\left(-\dfrac{1}{2}xy^2\right)\times\left(-\dfrac{6}{xy^2}\right)$

$\quad=-2xy+3$

3단계 | (단항식)×(다항식)의 계산 74쪽

01 $4x^2-6xy$ 02 $8x^2y-6xy^2$ 03 $x^3+\dfrac{5}{2}x^2-\dfrac{9}{2}x$

04 ②, ⑤ 05 $2x^2y-12xy$ 06 $\dfrac{5}{3}x-\dfrac{2}{3}y$

07 $\dfrac{9}{4}\pi a^3+\dfrac{9}{2}\pi a^2$ 08 $\dfrac{5}{4}a^2b+\dfrac{5}{6}ab^2$ 09 $12ab^2-8b^3$

01 $-\dfrac{2}{3}x(-6x+9y)$

$\quad=\left(-\dfrac{2}{3}x\right)\times(-6x)+\left(-\dfrac{2}{3}x\right)\times9y$

$\quad=4x^2-6xy$

02 $(4x-3y)\times2xy$

$\quad=4x\times2xy+(-3y)\times2xy$

$\quad=8x^2y-6xy^2$

03 $(-2x^2-5x+9)\times\left(-\dfrac{1}{2}x\right)$

$\quad=(-2x^2)\times\left(-\dfrac{1}{2}x\right)+(-5x)\times\left(-\dfrac{1}{2}x\right)$

$\quad\qquad\qquad\qquad\qquad+9\times\left(-\dfrac{1}{2}x\right)$

$\quad=x^3+\dfrac{5}{2}x^2-\dfrac{9}{2}x$

04 ① $a(3a-2ab)=a\times3a+a\times(-2ab)=3a^2-2a^2b$

② $-a(1-ab)=(-a)\times1+(-a)\times(-ab)$

$\qquad\qquad\qquad=-a+a^2b$

③ $xy(1+2x-y)$

$\quad=xy\times1+xy\times2x+xy\times(-y)$

$\quad=xy+2x^2y-xy^2=2x^2y-xy^2+xy$

④ $3y(-x+5xy)$

$\quad=3y\times(-x)+3y\times5xy$

$\quad=-3xy+15xy^2$

⑤ $-(-x^2y^2+3xy+2)$

$\quad=(-1)\times(-x^2y^2)+(-1)\times3xy+(-1)\times2$

$\quad=x^2y^2-3xy-2$

따라서 옳지 않은 것은 ②, ⑤이다.

05 $\boxed{}\div3xy=\dfrac{2}{3}x-4$에서

$\boxed{}\times\dfrac{1}{3xy}=\dfrac{2}{3}x-4$

$\therefore\boxed{}=\left(\dfrac{2}{3}x-4\right)\times3xy=2x^2y-12xy$

06 $(2x^2y^2-5x^3y)\div\boxed{}=-3x^2y$에서

$(2x^2y^2-5x^3y)\times\dfrac{1}{\boxed{}}=-3x^2y$

$\therefore\boxed{}=(2x^2y^2-5x^3y)\times\left(-\dfrac{1}{3x^2y}\right)$

$\qquad\quad=-\dfrac{2}{3}y+\dfrac{5}{3}x$

즉, $\boxed{}=\dfrac{5}{3}x-\dfrac{2}{3}y$

07 🔼 해설 꼭 보기

(원기둥의 부피)=(밑넓이)×(높이),

(원의 넓이)=π×(반지름의 길이)2이므로

(원기둥의 부피)=$\pi\times\left(\dfrac{3}{4}a\right)^2\times(4a+8)$

$\qquad\qquad\qquad=\pi\times\dfrac{9}{16}a^2\times(4a+8)$

$\qquad\qquad\qquad=\dfrac{9}{16}\pi a^2\times(4a+8)$

$\qquad\qquad\qquad=\dfrac{9}{4}\pi a^3+\dfrac{9}{2}\pi a^2$

다항식의 계산에서 도형과 관련해서 자주 나오는 공식은 반드시 기억해 두어야 한다.

• (삼각형의 넓이)=$\dfrac{1}{2}$×(밑변의 길이)×(높이)

• 원의 반지름의 길이가 r, 높이가 h인 원기둥에서

(원의 넓이)=πr^2

(원기둥의 부피)=(밑넓이)×(높이)

$\qquad\qquad\qquad=\pi r^2h$

(원뿔의 부피)=$\dfrac{1}{3}$×(밑넓이)×(높이)

$$=\frac{1}{3}\pi r^2 h$$

- 밑면이 한 변의 길이가 a인 정사각형이고, 높이가 h일 때

 (정사각기둥의 부피)=(밑넓이)×(높이)
 $$=a^2 h$$

 (정사각뿔의 부피)=$\frac{1}{3}$×(밑넓이)×(높이)
 $$=\frac{1}{3}a^2 h$$

08 (삼각형의 넓이)=$\frac{1}{2}$×(밑변의 길이)×(높이)
$$=\frac{1}{2}\times\left(\frac{a}{2}+\frac{b}{3}\right)\times 5ab$$
$$=\left(\frac{a}{4}+\frac{b}{6}\right)\times 5ab$$
$$=\frac{5}{4}a^2 b+\frac{5}{6}ab^2$$

09 (정사각뿔의 부피)=$\frac{1}{3}$×(밑넓이)×(높이)
$$=\frac{1}{3}\times 2b\times 2b\times(9a-6b)$$
$$=\frac{4}{3}b^2\times(9a-6b)$$
$$=\frac{4}{3}b^2\times 9a+\frac{4}{3}b^2\times(-6b)$$
$$=12ab^2-8b^3$$

<div>

3단계 | (다항식)÷(단항식)의 계산 75쪽

01 $-3x-2$ 02 $3x-4$ 03 $5x^2-15$ 04 ③, ⑤

05 5 06 2 07 $\frac{4}{15}a-\frac{1}{4}b$ 08 $3a-1$

</div>

01 $(6x^2+4x)\div(-2x)=\dfrac{6x^2+4x}{-2x}=-3x-2$

02 $(-9x^3+12x^2)\div(-3x^2)$
$$=\frac{-9x^3+12x^2}{-3x^2}=3x-4$$

03 $(3x^3-9x)\div\dfrac{3}{5}x=(3x^3-9x)\times\dfrac{5}{3x}=5x^2-15$

04 ① $(20x^2y^2-32xy)\div 4xy$
$$=\frac{20x^2y^2-32xy}{4xy}=5xy-8$$
② $(12x^2y^3-9x^3y^2)\div(-3x^2y)$
$$=\frac{12x^2y^3-9x^3y^2}{-3x^2y}=-4y^2+3xy$$
③ $(4x^2y-7xy^2)\div\left(-\dfrac{1}{2}xy\right)$
$$=(4x^2y-7xy^2)\times\left(-\frac{2}{xy}\right)$$
$$=4x^2y\times\left(-\frac{2}{xy}\right)+(-7xy^2)\times\left(-\frac{2}{xy}\right)$$
$$=-8x+14y$$
④ $(x^2-xy)\div\left(-\dfrac{3}{2}x\right)$
$$=(x^2-xy)\times\left(-\frac{2}{3x}\right)$$
$$=x^2\times\left(-\frac{2}{3x}\right)+(-xy)\times\left(-\frac{2}{3x}\right)$$
$$=-\frac{2}{3}x+\frac{2}{3}y$$
⑤ $\left(\dfrac{4}{3}x^2-\dfrac{5}{6}x^2y\right)\div\left(-\dfrac{1}{3}x^2\right)$
$$=\left(\frac{4}{3}x^2-\frac{5}{6}x^2y\right)\times\left(-\frac{3}{x^2}\right)$$
$$=\frac{4}{3}x^2\times\left(-\frac{3}{x^2}\right)+\left(-\frac{5}{6}x^2y\right)\times\left(-\frac{3}{x^2}\right)$$
$$=-4+\frac{5}{2}y$$
따라서 옳지 않은 것은 ③, ⑤이다.

05 $(-x^a-x^b)\div\left(-\dfrac{2}{3}x\right)$에서 나누는 수를 곱셈으로 바꾸면
$$(-x^a-x^b)\times\left(-\frac{3}{2x}\right)=\frac{3x^a}{2x}+\frac{3x^b}{2x}$$
$\dfrac{3x^a}{2x}+\dfrac{3x^b}{2x}=\dfrac{3}{2}x^2+\dfrac{3}{2}x$이므로
$a-1=2,\ b-1=1$
즉, $a=3,\ b=2$
∴ $a+b=3+2=5$

06 $(10x^2y-5xy-25xy^2)\div(-5xy)$에서 나누는 수를 분수 꼴로 나타내면
$$(10x^2y-5xy-25xy^2)\div(-5xy)$$
$$=\frac{10x^2y-5xy-25xy^2}{-5xy}$$
$$=-2x+1+5y$$
$-2x+5y+1=ax+by+c$이므로

$a=-2,\ b=5,\ c=1$

$\therefore a+b-c=-2+5-1=2$

07 (직육면체의 높이)=(직육면체의 부피)÷(밑넓이)

이므로

(높이)$=\left(\dfrac{8}{5}a^3b^2-\dfrac{3}{2}a^2b^3\right)\div(2a^2\times 3b^2)$

$\qquad\quad=\left(\dfrac{8}{5}a^3b^2-\dfrac{3}{2}a^2b^3\right)\div 6a^2b^2$

나누는 수를 곱셈으로 바꾸면

(높이)$=\left(\dfrac{8}{5}a^3b^2-\dfrac{3}{2}a^2b^3\right)\times\dfrac{1}{6a^2b^2}$

$\qquad\quad=\dfrac{8}{5}a^3b^2\times\dfrac{1}{6a^2b^2}+\left(-\dfrac{3}{2}a^2b^3\right)\times\dfrac{1}{6a^2b^2}$

$\qquad\quad=\dfrac{4}{15}a-\dfrac{1}{4}b$

08 (원기둥의 높이)=(원기둥의 부피)÷(밑넓이)이고

원기둥의 밑넓이는 반지름의 길이가 $2a$인 원의 넓이이

므로

(밑넓이)$=\pi\times 2a\times 2a=4\pi a^2$

(높이)$=(12\pi a^3-4\pi a^2)\div 4\pi a^2$

$\qquad\quad=\dfrac{12\pi a^3-4\pi a^2}{4\pi a^2}$

$\qquad\quad=3a-1$

10 혼합 계산과 식의 값

76~77쪽

2단계

01 $7a^2+2a$　　02 $-7a^2+8a$　　03 $-17x^2+8xy$

04 $3x^2-9xy-4y^2$　　05 $2a^2-2b^2$　　06 $-5b^2+6ab$

07 $-4x+4y+2$　　08 $\dfrac{11}{2}x-\dfrac{11}{2}xy$　　09 $3a+3b$

10 $-2a+3b$　　11 b^2+1　　12 $-xy-1$

13 $15a^2b-10ab^2$　　14 $-12ab^2+9ab$

15 $-6x^3y^2+4x^2y^3$　　16 $8x+8y$

01 $2a(3a-1)+a(a+4)$

$=2a\times 3a+2a\times(-1)+a\times a+a\times 4$

$=6a^2-2a+a^2+4a$

$=7a^2+2a$

02 $a(-a+5)-3a(2a-1)$

$=-a^2+5a-6a^2+3a$

$=-7a^2+8a$

03 $3x(x+y)+(4x-y)\times(-5x)$

$=3x^2+3xy-20x^2+5xy$

$=-17x^2+8xy$

04 $\dfrac{1}{2}x(6x-2y)-\dfrac{2}{5}y(20x+10y)$

$=3x^2-xy-8xy-4y^2$

$=3x^2-9xy-4y^2$

05 $\dfrac{a^2b-2ab^2}{a}+a(2a-b)$

$=ab-2b^2+2a^2-ab$

$=2a^2-2b^2$

06 $\dfrac{6a^2b-4ab^2}{2a}-3b(b-a)$

$=3ab-2b^2-3b^2+3ab$

$=-5b^2+6ab$

07 $\dfrac{10x-8x^2}{2x}+\dfrac{12y^2-9y}{3y}$

$=5-4x+4y-3$

$=-4x+4y+2$

08 $\dfrac{10x^2y^2-8x^2y}{-xy}-\dfrac{5x^2y-9x^2y^2}{2xy}$

$=-10xy+8x-\dfrac{5}{2}x+\dfrac{9}{2}xy$

$=8x-\dfrac{5}{2}x-10xy+\dfrac{9}{2}xy$

$=\dfrac{11}{2}x-\dfrac{11}{2}xy$

09 $(3a^2-2a)\div a+(3b^2+2b)\div b$

$=\dfrac{3a^2-2a}{a}+\dfrac{3b^2+2b}{b}$

$=3a-2+3b+2$

$=3a+3b$

10 $(3a^2+2ab)\div a+(5a^2-ab)\div(-a)$

$=\dfrac{3a^2+2ab}{a}+\dfrac{5a^2-ab}{-a}$

$=3a+2b-(5a-b)$

$=3a+2b-5a+b$

$=-2a+3b$

11 $(ab^2+ab)\div a-(b^2-b)\div b$

$=\dfrac{ab^2+ab}{a}-\dfrac{b^2-b}{b}$

$=b^2+b-(b-1)$

$=b^2+b-b+1$

$=b^2+1$

12 $(8x-4xy)\div4-(y+2xy)\div y$

$=\dfrac{8x-4xy}{4}-\dfrac{y+2xy}{y}$

$=2x-xy-(1+2x)$

$=2x-xy-1-2x$

$=-xy-1$

13 $(9a^2-6ab)\div3\times5b$

$=\dfrac{9a^2-6ab}{3}\times5b$

$=(3a^2-2ab)\times5b$

$=15a^2b-10ab^2$

14 $(4ab-3a)\div\dfrac{1}{3}a\times(-ab)$

$=(4ab-3a)\times\dfrac{3}{a}\times(-ab)$

$=(12b-9)\times(-ab)$

$=-12ab^2+9ab$

15 $(3x-2y)\div\dfrac{1}{xy}\times(-2xy)$

$=(3x-2y)\times xy\times(-2xy)$

$=(3x^2y-2xy^2)\times(-2xy)$

$=-6x^3y^2+4x^2y^3$

16 $2xy\div\left(\dfrac{1}{2}xy\right)^2\times(x^2y+xy^2)$

$=2xy\times\dfrac{4}{x^2y^2}\times(x^2y+xy^2)$

$=\dfrac{8}{xy}\times(x^2y+xy^2)$

$=8x+8y$

2단계

01 -7	02 -4	03 3	04 -1	05 -4	06 8

07 $\dfrac{3}{2}$ 08 $-\dfrac{5}{18}$ 09 $7a-2$ 10 $-9a+2$

11 $-8a+7$ 12 $a+2$ 13 $7x+2y$

14 $-14x-15y$ 15 $20x+23y$ 16 $8x+7y$

01 $x(3x+5y)=3x^2+5xy$

$=3\times(-1)^2+5\times(-1)\times2$

$=3-10=-7$

02 $(3x^2y^2+2xy)\div xy=\dfrac{3x^2y^2+2xy}{xy}=3xy+2$

$=3\times(-1)\times2+2=-4$

03 $(x^2y+xy)\div x-(xy^2+xy)\div y$

$=\dfrac{x^2y+xy}{x}-\dfrac{xy^2+xy}{y}$

$=xy+y-xy-x$

$=-x+y$

$=-(-1)+2=3$

04 $\dfrac{x^2y+xy}{x}-\dfrac{x^2y+xy^2}{xy}$

$=xy+y-(x+y)$

$=xy+y-x-y$

$=-x+xy$

$=-(-1)+(-1)\times2=-1$

05 $-4a(2a+3b)=-8a^2-12ab$

$=-8\times\left(\dfrac{1}{2}\right)^2-12\times\dfrac{1}{2}\times\dfrac{1}{3}$

$=-2-2=-4$

06 $(12ab+24a^2b)\div a=\dfrac{12ab+24a^2b}{a}$

$=12b+24ab$

$=12\times\dfrac{1}{3}+24\times\dfrac{1}{2}\times\dfrac{1}{3}$

$=4+4=8$

07 $\dfrac{10a^2b-6ab^2}{2ab}=5a-3b$

$=5\times\dfrac{1}{2}-3\times\dfrac{1}{3}=\dfrac{5}{2}-1=\dfrac{3}{2}$

08 $\dfrac{3a^3b^2-2a^2b^3}{-a^2b}=-3ab+2b^2$

$\qquad =-3\times\dfrac{1}{2}\times\dfrac{1}{3}+2\times\left(\dfrac{1}{3}\right)^2$

$\qquad =-\dfrac{1}{2}+\dfrac{2}{9}=-\dfrac{5}{18}$

09 $3a+2b=3a+2(2a-1)$

$\qquad =3a+4a-2=7a-2$

10 $5(-a-b)+3b=-5a-5b+3b$

$\qquad =-5a-2b$

$\qquad =-5a-2(2a-1)$

$\qquad =-5a-4a+2$

$\qquad =-9a+2$

11 $2(3a-b)-5b=6a-2b-5b$

$\qquad =6a-7b$

$\qquad =6a-7(2a-1)$

$\qquad =6a-14a+7$

$\qquad =-8a+7$

12 $3a-\{b-(2a-b)\}=3a-(b-2a+b)$

$\qquad =3a+2a-2b$

$\qquad =5a-2b$

$\qquad =5a-2(2a-1)$

$\qquad =5a-4a+2$

$\qquad =a+2$

13 $2A+B=2(2x-y)+3x+4y$

$\qquad =4x-2y+3x+4y$

$\qquad =7x+2y$

14 $-A-4B=-(2x-y)-4(3x+4y)$

$\qquad =-2x+y-12x-16y$

$\qquad =-14x-15y$

15 $3(A+2B)-2A=3A+6B-2A$

$\qquad =A+6B$

$\qquad =2x-y+6(3x+4y)$

$\qquad =2x-y+18x+24y$

$\qquad =20x+23y$

16 $(2A+5B)-(A+3B)=A+2B$

$\qquad =2x-y+2(3x+4y)$

$\qquad =2x-y+6x+8y$

$\qquad =8x+7y$

3단계 | 혼합 계산 　　　　　　80쪽

01 $-a$　02 $-6a$　03 8　04 23　05 ④

06 $10x^3y+7x^2$　07 $15a^2+24a$

..

01 $(3a^2b)^2\div 3a^3b^2+(-2ab)^3\div 2a^2b^3$

$\qquad =\dfrac{9a^4b^2}{3a^3b^2}-\dfrac{8a^3b^3}{2a^2b^3}$

$\qquad =3a-4a=-a$

02 $2a(a-1)-\{3a(a+2)-(a^2+2a)\}$

$\qquad =2a(a-1)-(3a^2+6a-a^2-2a)$

$\qquad =2a^2-2a-2a^2-4a$

$\qquad =-6a$

03 $(3xy-3xy^3)\div(-3xy)+(xy-4xy^2)\div\left(-\dfrac{1}{2}x\right)$

$\qquad =(3xy-3xy^3)\times\left(-\dfrac{1}{3xy}\right)+(xy-4xy^2)\times\left(-\dfrac{2}{x}\right)$

$\qquad =-1+y^2-2y+8y^2$

$\qquad =9y^2-2y-1$

$\qquad 9y^2-2y-1=ay^2+by+c$이므로

$\qquad a=9,\ b=-2,\ c=-1$

$\qquad \therefore a+b-c=9+(-2)-(-1)=8$

04 $\left(\dfrac{3}{2}x^3-3x^2\right)\div\dfrac{1}{2}x-\{(-2x)^2-3x(x-5)\}$

$\qquad =\left(\dfrac{3}{2}x^3-3x^2\right)\times\dfrac{2}{x}-(4x^2-3x^2+15x)$

$\qquad =3x^2-6x-x^2-15x$

$\qquad =2x^2-21x$

$\qquad x^2$의 계수는 2, x의 계수는 -21이므로

$\qquad a=2,\ b=-21$

$\qquad \therefore a-b=2-(-21)=23$

05 🔺 해설 꼭 보기

(색칠한 부분의 넓이)
= (직사각형 ABCD의 넓이) − (△ABE의 넓이)
 − (△AFD의 넓이) − (△FEC의 넓이)
$= 6x \times 4y - \dfrac{1}{2} \times (6x-4) \times 4y$
$\qquad - \dfrac{1}{2} \times 6x \times (4y-2) - \dfrac{1}{2} \times 4 \times 2$
$= 24xy - (12xy - 8y) - (12xy - 6x) - 4$
$= 6x + 8y - 4$

06 (색칠한 부분의 넓이)
= (큰 직사각형의 넓이) − (작은 직사각형의 넓이)
$= (3xy+1) \times 4x^2 - x^2 \times (2xy-3)$
$= 12x^3y + 4x^2 - 2x^3y + 3x^2$
$= 10x^3y + 7x^2$

07 색칠한 부분의 도형을 합치면 가로의 길이가
$7a+3 - (2a-5)$, 즉 $5a+8$
세로의 길이가 $5a - 2a = 3a$
인 직사각형이다.
따라서 색칠한 부분의 넓이는 새로 만들어진 작은 직사각형의 넓이와 같으므로
$(5a+8) \times 3a = 15a^2 + 24a$

3단계 | 식의 값과 식의 대입　　　81쪽

01 $-x$　　02 $\dfrac{4}{3}x - \dfrac{11}{6}y$　　03 8　　04 -2　　05 27

06 $3x+6$　　07 $5x-2y$　　08 $6x^2+10$

- -

01 $2A - (B+5A) = 2A - B - 5A$
$\qquad\qquad\qquad = -3A - B$
$\qquad\qquad\qquad = -3(x-y) - (-2x+3y)$
$\qquad\qquad\qquad = -3x + 3y + 2x - 3y$
$\qquad\qquad\qquad = -x$

02 🔺 해설 꼭 보기

분자가 다항식일 때는 통분할 때 다항식 앞에 괄호를 붙여서 계산해야 실수하지 않는다.

$\dfrac{A}{3} - \dfrac{B}{2} = \dfrac{2A - 3B}{6}$
$\qquad\qquad = \dfrac{2(x-y) - 3(-2x+3y)}{6}$
$\qquad\qquad = \dfrac{2x - 2y + 6x - 9y}{6}$
$\qquad\qquad = \dfrac{8x - 11y}{6} = \dfrac{4}{3}x - \dfrac{11}{6}y$

03 주어진 식을 간단히 하면
$2x - [x - \{y - 3(x+1)\}]$
$= 2x - \{x - (y - 3x - 3)\}$
$= 2x - (x - y + 3x + 3)$
$= 2x - 4x + y - 3$
$= -2x + y - 3$
$x = -3$, $y = 5$를 대입하면
$-2x + y - 3 = (-2) \times (-3) + 5 - 3 = 8$

04 $\dfrac{9x^2y - 6xy}{3x} - \dfrac{5xy^2 - 10xy}{5y}$
$= 3xy - 2y - (xy - 2x)$
$= 3xy - 2y - xy + 2x$
$= 2x - 2y + 2xy$
$x = -\dfrac{2}{3}$, $y = \dfrac{1}{5}$을 대입하면
$2x - 2y + 2xy = 2 \times \left(-\dfrac{2}{3}\right) - 2 \times \dfrac{1}{5} + 2 \times \left(-\dfrac{2}{3}\right) \times \dfrac{1}{5}$
$\qquad\qquad\qquad = -\dfrac{4}{3} - \dfrac{2}{5} - \dfrac{4}{15} = -2$

05 $(4x^2y^2 - 8x^3y) \div 2x^2y - (5x^3y - 7xy^2) \div (-xy)$
$= 2y - 4x + 5x^2 - 7y$
$= 5x^2 - 4x - 5y$
$x = 2$, $y = -3$을 대입하면
$5x^2 - 4x - 5y = 5 \times 2^2 - 4 \times 2 - 5 \times (-3)$
$\qquad\qquad\qquad = 20 - 8 + 15 = 27$

06 $7x - \{y - (5x - 2y)\}$
$= 7x - (y - 5x + 2y)$
$= 7x - 3y + 5x$
$= 12x - 3y$
$y = 3x - 2$를 대입하면
$12x - 3y = 12x - 3(3x - 2)$
$\qquad\qquad = 12x - 9x + 6$
$\qquad\qquad = 3x + 6$

07 $6(A+B)-3B$를 간단히 하면

$6(A+B)-3B=6A+6B-3B=6A+3B$

$A=\dfrac{x-y}{2}$, $B=\dfrac{2x+y}{3}$를 대입하면

$6A+3B=6\times\left(\dfrac{x-y}{2}\right)+3\times\left(\dfrac{2x+y}{3}\right)$

$\quad\quad\quad=3(x-y)+2x+y$

$\quad\quad\quad=3x-3y+2x+y$

$\quad\quad\quad=5x-2y$

08 주어진 식을 간단히 하면

$2(A+B)-3(A-C)=2A+2B-3A+3C$

$\quad\quad\quad\quad\quad\quad\quad\quad=-A+2B+3C$

$A=x^2-1$, $B=2x^2+3$, $C=x^2+1$을 대입하면

$-A+2B+3C$

$=-(x^2-1)+2(2x^2+3)+3(x^2+1)$

$=-x^2+1+4x^2+6+3x^2+3$

$=6x^2+10$

한 번 더 연산 연습 82~83쪽

01 $9x-7y$　　02 $x+y$　　03 $3x^2-x-1$　　04 $2x^2-6x+4$

05 $\dfrac{5}{4}x-\dfrac{1}{4}$　06 $\dfrac{2}{15}x+\dfrac{8}{15}$　07 $\dfrac{4}{3}x^2-\dfrac{5}{6}x+\dfrac{5}{6}$

08 $-a^2+3ab-2a$　09 $2a^3-10a^2+2a$　10 $2a+b$

11 $-3ab-2b$　12 $\dfrac{5}{2}a-\dfrac{3}{2}b$　13 $-2a+4$

14 $6a^2b^2-3ab$　15 $3a+2b$　16 $7a+3b$　17 $-5b+1$

18 $12a^2-6ab$　19 $6ab^2+12b^2$　20 $3a^2-2ab+2b^2$

21 $-a^2b^2-4ab^2$　22 $-\dfrac{9}{10}x-\dfrac{3}{10}y$　23 $\dfrac{1}{6}x+\dfrac{1}{12}y$

24 $-6x+3y-1$　25 x^2+15

01 $(7x-3y)+(2x-4y)$

$=7x-3y+2x-4y$

$=7x+2x-3y-4y$

$=9x-7y$

02 $(2x-5y)-(x-6y)$

$=2x-5y-x+6y$

$=2x-x-5y+6y$

$=x+y$

03 $(x^2+5x-2)+(2x^2-6x+1)$

$=x^2+5x-2+2x^2-6x+1$

$=x^2+2x^2+5x-6x-2+1$

$=3x^2-x-1$

04 $(x^2-7x+3)-(-x^2-x-1)$

$=x^2-7x+3+x^2+x+1$

$=2x^2-6x+4$

05 $\dfrac{x}{2}+\dfrac{3x-1}{4}=\dfrac{2x+3x-1}{4}$

$\quad\quad\quad\quad\quad=\dfrac{5x-1}{4}=\dfrac{5}{4}x-\dfrac{1}{4}$

06 $\dfrac{x+1}{3}-\dfrac{x-1}{5}$

$=\dfrac{5(x+1)-3(x-1)}{15}$

$=\dfrac{5x+5-3x+3}{15}$

$=\dfrac{2x+8}{15}$

$=\dfrac{2}{15}x+\dfrac{8}{15}$

07 $\dfrac{2x^2-3x+5}{2}+\dfrac{x^2+2x-5}{3}$

$=\dfrac{3(2x^2-3x+5)+2(x^2+2x-5)}{6}$

$=\dfrac{6x^2-9x+15+2x^2+4x-10}{6}$

$=\dfrac{8x^2-5x+5}{6}$

$=\dfrac{4}{3}x^2-\dfrac{5}{6}x+\dfrac{5}{6}$

08 $(a-3b+2)\times(-a)$

$=a\times(-a)+(-3b)\times(-a)+2\times(-a)$

$=-a^2+3ab-2a$

09 $2a(a^2-5a+1)$

$=2a\times a^2+2a\times(-5a)+2a\times1$

$=2a^3-10a^2+2a$

10 $(4a^2+2ab)\div2a=\dfrac{4a^2+2ab}{2a}=2a+b$

11 $(12a^2b+8ab)\div(-4a)$

$$=\frac{12a^2b+8ab}{-4a}$$
$$=-3ab-2b$$

12 $(-5a^2b+3ab^2)\div(-2ab)$
$$=\frac{-5a^2b+3ab^2}{-2ab}$$
$$=\frac{5}{2}a-\frac{3}{2}b$$

13 $(-a^2+2a)\div\frac{1}{2}a$
$$=(-a^2+2a)\times\frac{2}{a}$$
$$=-2a+4$$

14 $(2a^3b^3-a^2b^2)\div\frac{1}{3}ab$
$$=(2a^3b^3-a^2b^2)\times\frac{3}{ab}$$
$$=6a^2b^2-3ab$$

15 $a-\{b-(2a+3b)\}$
$$=a-(b-2a-3b)$$
$$=a+2b+2a=3a+2b$$

16 $5a-\{a-b-(3a+2b)\}$
$$=5a-(a-b-3a-2b)$$
$$=5a+2a+3b=7a+3b$$

17 $2a+1-[-a-\{2a-5(a+b)\}]$
$$=2a+1-\{-a-(2a-5a-5b)\}$$
$$=2a+1-\{-a-(-3a-5b)\}$$
$$=2a+1-(-a+3a+5b)$$
$$=2a+1-(2a+5b)$$
$$=2a+1-2a-5b$$
$$=-5b+1$$

18 $(4a^2-2ab)\div a\times 3a$
$$=(4a^2-2ab)\times\frac{1}{a}\times 3a$$
$$=(4a-2b)\times 3a$$
$$=12a^2-6ab$$

19 $(a^2b+2ab)\div\frac{1}{2}a\times 3b$

$$=(a^2b+2ab)\times\frac{2}{a}\times 3b$$
$$=(2ab+4b)\times 3b$$
$$=6ab^2+12b^2$$

20 $(a^2b-2ab^2)\div(-a)+(3a-b)\times a$
$$=(a^2b-2ab^2)\times\left(-\frac{1}{a}\right)+(3a-b)\times a$$
$$=-ab+2b^2+3a^2-ab$$
$$=3a^2-2ab+2b^2$$

21 $(2ab^2+3b^2)\times(-a)-(a^2b^2-a^3b^2)\div a$
$$=(2ab^2+3b^2)\times(-a)-(a^2b^2-a^3b^2)\times\frac{1}{a}$$
$$=-2a^2b^2-3ab^2-(ab^2-a^2b^2)$$
$$=-2a^2b^2-3ab^2-ab^2+a^2b^2$$
$$=-a^2b^2-4ab^2$$

22 $-\frac{x+y}{2}-\frac{2x-y}{5}$
$$=\frac{-5(x+y)-2(2x-y)}{10}$$
$$=\frac{-5x-5y-4x+2y}{10}$$
$$=\frac{-9x-3y}{10}=-\frac{9}{10}x-\frac{3}{10}y$$

23 $\frac{2x-y}{4}-\frac{x-y}{3}$
$$=\frac{3(2x-y)-4(x-y)}{12}$$
$$=\frac{6x-3y-4x+4y}{12}$$
$$=\frac{2x+y}{12}$$
$$=\frac{1}{6}x+\frac{1}{12}y$$

24 $(6x^2-9xy)\div(-3x)-(y+4xy)\div y$
$$=\frac{6x^2-9xy}{-3x}-\frac{y+4xy}{y}$$
$$=-2x+3y-1-4x$$
$$=-6x+3y-1$$

25 $\left(\frac{2}{3}x^3-x^2\right)\div\frac{1}{3}x-\{(-x)^2-3(x+5)\}$
$$=\left(\frac{2}{3}x^3-x^2\right)\div\frac{1}{3}x-(x^2-3x-15)$$
$$=\left(\frac{2}{3}x^3-x^2\right)\times\frac{3}{x}-(x^2-3x-15)$$

$$=2x^2-3x-x^2+3x+15$$
$$=x^2+15$$

또 풀기 84~85쪽

01 $7x^2+2x$　　02 ③　　03 $\dfrac{8}{3}\pi a^3+\dfrac{4}{3}\pi a^2$　　04 $4a-1$

친구의 **구멍 문제**　　A $\dfrac{7}{15}$　　B $-2x^2+6x$

01 $3x^2-\{-5x^2+2x-(x-\boxed{})\}=x^2-3x$
$3x^2-(-5x^2+2x-x+\boxed{})=x^2-3x$
$3x^2+5x^2-x-\boxed{}=x^2-3x$
$8x^2-x-\boxed{}=x^2-3x$
$-\boxed{}=x^2-3x-8x^2+x=-7x^2-2x$
$\therefore \boxed{}=7x^2+2x$

02 식을 대입할 때는 반드시 괄호를 사용하여 계산한다.
$$\frac{A}{2}-\frac{B}{3}=\frac{3A-2B}{6}$$
$$=\frac{3(2x-3y)-2(3x-2y)}{6}$$
$$=\frac{6x-9y-6x+4y}{6}$$
$$=-\frac{5}{6}y$$

03 (원기둥의 부피)=(밑넓이)×(높이)
(원의 넓이)=$\pi\times$(반지름의 길이)2이므로
밑면의 반지름의 길이가 $\dfrac{2}{3}a$, 높이가 $6a+3$인 원기둥
의 부피는
$$(\text{원기둥의 부피})=\pi\times\left(\frac{2}{3}a\right)^2\times(6a+3)$$
$$=\frac{4}{9}\pi a^2\times(6a+3)$$
$$=\frac{8}{3}\pi a^3+\frac{4}{3}\pi a^2$$

04 (원기둥의 높이)=(원기둥의 부피)÷(밑넓이)이고
원기둥의 밑넓이는 $\pi\times(3a)^2=9\pi a^2$이므로
$$(\text{높이})=(36\pi a^3-9\pi a^2)\div 9\pi a^2$$
$$=\frac{36\pi a^3-9\pi a^2}{9\pi a^2}$$
$$=4a-1$$

친구의 **구멍 문제**

A $\dfrac{x+y}{3}-\dfrac{3x-2y}{5}$
$$=\frac{5(x+y)-3(3x-2y)}{15}$$
$$=\frac{5x+5y-9x+6y}{15}$$
$$=\frac{-4x+11y}{15}$$
$a=-\dfrac{4}{15}$, $b=\dfrac{11}{15}$이므로
$$a+b=-\frac{4}{15}+\frac{11}{15}=\frac{7}{15}$$

친구가 틀린 이유는　분수 꼴의 식을 통분할 때, $-$ 부호가
있는 다항식의 부호를 잘못 바꾸어 계산했기 때문이다.
따라서 계산 실수를 하지 않으려면 다음과 같이 괄호를 사
용하여 계산한다.
$$-\frac{3x-2y}{5}=\frac{-(3x-2y)}{5}=\frac{-3x+2y}{5}$$

B $x^2-[2x^2-\{5x-(x^2-x)\}]$
$$=x^2-\{2x^2-(5x-x^2+x)\}$$
$$=x^2-(2x^2-6x+x^2)$$
$$=x^2-3x^2+6x$$
$$=-2x^2+6x$$

친구가 틀린 이유는　여러 가지 괄호가 있는 식의 계산에서
는 (소괄호) → {중괄호} → [대괄호] 순으로 풀어야 하는
데, 앞에서부터 차례대로 풀었기 때문에 틀렸다.

11 부등식과 그 해

88~89쪽

1단계

01 $<$　02 $>$　03 $=$　04 $<$　05 $=$　06 $>$
07 \leq　08 \geq　09 \leq, $<$　10 $<$, \leq
11 $-5<x\leq 8$　12 $3\leq x<10$　13 $-\dfrac{1}{3}\leq x\leq \dfrac{2}{5}$
14 $-9<x<0$　15 $6\leq x\leq 11$　16 $2x=3+5$
17 $6x+x=-2$　18 $-2x=4-\dfrac{1}{3}$
19 $x-\dfrac{1}{4}x=1+2$　20 $-5x-2x=-7-1$

2단계

01 ○　　02 ×　　03 ○　　04 ×　　05 ○

06 $a+1>-2$　07 $2(x+4)\leq10$　08 $500x\geq6000$

09 $a+12<3a$　10 ×　　11 ×　　12 ○　　13 ○

14 ×

15
x	좌변	부등호	우변	참/거짓
-1	$2\times(-1)-1=-3$	$<$	3	참
0	$2\times0-1=-1$	$<$	3	참
1	$2\times1-1=1$	$<$	3	참
2	$2\times2-1=3$	$<$	3	거짓
3	$2\times3-1=5$	$<$	3	거짓

부등식의 해: -1, 0, 1

01 $2\times3>1$: 부등호 $>$가 들어 있는 부등식

02 $3x+6$: 다항식

04 $2(x-1)=10$, $2x-12=0$: 일차방정식

10 $3\times2+1=7<-5$ (거짓)

11 $1-2=-1\geq9$ (거짓)

12 $5\times2+3=13>2\times2=4$ (참)

13 $-2(2-2)=0<7$ (참)

14 $\frac{1}{5}\times2-1=-\frac{3}{5}\geq4$ (거짓)

3단계 | 부등식으로 나타내기　　92쪽

01 ○　　02 ○　　03 ○　　04 ×　　05 $x\leq4$

06 $5x+100\leq40000$　07 $6x+1\leq10$　08 ②, ④　09 ②

10 ④

08 부등식이 되려면 부등호가 꼭 있어야 하므로 부등식이
　아닌 것은 ②, ④이다.

09 부등식인 것은 ⓒ $x\geq1$, ② $3+6>2$로 2개이다.

10 ↑ 해설 꼭 보기

다양한 의미들의 문장이지만 결국 다음과 같은 부등식
으로 표현된다.

$a\geq b$	a는 b 이상이다.
	a는 b보다 크거나 같다.
	a는 b보다 작지 않다.
$a\leq b$	a는 b 이하이다.
	a는 b보다 작거나 같다.
	a는 b보다 크지 않다.

① 어떤 수 x에서 2를 뺀 수는 12 이상이다.
　⇨ $x-2\geq12$
② 어떤 수 x와 7의 합은 -4보다 크지 않다.
　⇨ $x+7\leq-4$　　작거나 같다.
③ 어떤 수 x에서 3을 뺀 수의 2배는 10보다 작지 않
　다. ⇨ $2(x-3)\geq10$　　크거나 같다.
⑤ 3명이 1인당 x원씩 돈을 내면 총액이 2000원 미만
　이다. ⇨ $3x<2000$

3단계 | 부등식의 해 구하기　　93쪽

01 -2, -1, 0　02 -2　03 -2, -1, 0, 1

04 -2, -1, 0, 1, 2　05 4　06 2, 3, 4　07 1, 2, 3

08 1, 2　09 ①, ④　10 ③　11 ③

[01~04] ↑ 해설 꼭 보기

주어진 x의 값 -2, -1, 0, 1, 2를 주어진 부등식의
x에 대입하여 부등식이 참이 되면 부등식의 해이다.

01 $x+3<4$의 해는 -2, -1, 0이다.

x	좌변	부등호	우변	참/거짓
-2	$-2+3=1$	$<$	4	참
-1	$-1+3=2$	$<$	4	참
0	$0+3=3$	$<$	4	참
1	$1+3=4$	$<$	4	거짓
2	$2+3=5$	$<$	4	거짓

02 $-x+1>2$의 해는 -2이다.

x	좌변	부등호	우변	참/거짓
-2	$-(-2)+1=3$	$>$	2	참
-1	$-(-1)+1=2$	$>$	2	거짓
0	$0+1=1$	$>$	2	거짓
1	$-1+1=0$	$>$	2	거짓
2	$-2+1=-1$	$>$	2	거짓

03 $2x-1\leq1$의 해는 -2, -1, 0, 1이다.

x	좌변	부등호	우변	참/거짓
-2	$2\times(-2)-1=-5$	\leq	1	참
-1	$2\times(-1)-1=-3$	\leq	1	참
0	$2\times0-1=-1$	\leq	1	참
1	$2\times1-1=1$	\leq	1	참
2	$2\times2-1=3$	\leq	1	거짓

04 $-3x+4\geq-2$의 해는 -2, -1, 0, 1, 2이다.

x	좌변	부등호	우변	참/거짓
-2	$-3\times(-2)+4=10$	\geq	-2	참
-1	$-3\times(-1)+4=7$	\geq	-2	참
0	$-3\times0+4=4$	\geq	-2	참
1	$-3\times1+4=1$	\geq	-2	참
2	$-3\times2+4=-2$	\geq	-2	참

[05~08] 주어진 x의 값이 4 이하의 자연수이므로 1, 2, 3, 4를 주어진 부등식의 x에 대입하여 참이 되는 값을 구한다.

05 $2x-1>5$의 해는 4이다.

x	좌변	부등호	우변	참/거짓
1	$2\times1-1=1$	$>$	5	거짓
2	$2\times2-1=3$	$>$	5	거짓
3	$2\times3-1=5$	$>$	5	거짓
4	$2\times4-1=7$	$>$	5	참

06 $-7+4x\geq1$의 해는 2, 3, 4이다.

x	좌변	부등호	우변	참/거짓
1	$-7+4\times1=-3$	\geq	1	거짓
2	$-7+4\times2=1$	\geq	1	참
3	$-7+4\times3=5$	\geq	1	참
4	$-7+4\times4=9$	\geq	1	참

07 $3x-4<2x$의 해는 1, 2, 3이다.

x	좌변	부등호	우변	참/거짓
1	$3\times1-4=-1$	$<$	2	참
2	$3\times2-4=2$	$<$	4	참
3	$3\times3-4=5$	$<$	6	참
4	$3\times4-4=8$	$<$	8	거짓

08 $-2x+4\geq3(x-2)$의 해는 1, 2이다.

x	좌변	부등호	우변	참/거짓
1	$-2\times1+4=2$	\geq	$3\times(1-2)=-3$	참
2	$-2\times2+4=0$	\geq	$3\times(2-2)=0$	참
3	$-2\times3+4=-2$	\geq	$3\times(3-2)=3$	거짓
4	$-2\times4+4=-4$	\geq	$3\times(4-2)=6$	거짓

[01~08] 다른 풀이

12 부등식의 성질을 배운 후에는 다음과 같이 풀 수 있다.

[01~04] 주어진 x의 값이 -2, -1, 0, 1, 2이므로

01 $x+3<4$ $\quad\therefore x<1$
$x<1$을 만족하는 x의 값은 -2, -1, 0

02 $-x+1>2$, $-x>1$ $\quad\therefore x<-1$
$x<-1$을 만족하는 x의 값은 -2

03 $2x-1\leq1$, $2x\leq2$ $\quad\therefore x\leq1$
$x\leq1$을 만족하는 x의 값은 -2, -1, 0, 1

04 $-3x+4\geq-2$, $-3x\geq-6$ $\quad\therefore x\leq2$
$x\leq2$를 만족하는 x의 값은 -2, -1, 0, 1, 2

[05~08] 주어진 x의 값이 4 이하의 자연수이므로

05 $2x-1>5$, $2x>6$ $\quad\therefore x>3$
$x>3$을 만족하는 x의 값은 4

06 $-7+4x\geq1$, $4x\geq8$ $\quad\therefore x\geq2$
$x\geq2$를 만족하는 x의 값은 2, 3, 4

07 $3x-4<2x$ $\quad\therefore x<4$
$x<4$를 만족하는 x의 값은 1, 2, 3

08 $-2x+4\geq3(x-2)$, $-2x+4\geq3x-6$
$-5x\geq-10$ $\quad\therefore x\leq2$
$x\leq2$를 만족하는 x의 값은 1, 2

09 $x=2$를 대입하여 부등식이 참이 되는 것은

① $x+2>3$에서 $2+2=4>3$ (참)

④ $3x+1\le7$에서 $3\times2+1=7\le7$ (참)

10 ① $x=-1$을 부등식에 대입하면

$-3\times(-1)+1=4<2$ (거짓)

② $x=0$을 부등식에 대입하면

$5\times0-4=-4>3$ (거짓)

③ $x=2$를 부등식에 대입하면

$4-2\times2=0>-3\times2=-6$ (참)

④ $x=1$을 부등식에 대입하면

$3-1=2<2$ (거짓)

⑤ $x=3$을 부등식에 대입하면

좌변은 $2\times3+7=13$, 우변은 $5\times3-1=14$이므로

$13>14$ (거짓)

11 ⬆ 해설 꼭 보기

> 먼저 주어진 방정식 $3x-1=8$의 해를 구하면
>
> $3x=9$ $\quad\therefore x=3$
>
> 주어진 부등식에 $x=3$을 대입하여 부등식이 참이 되는 것을 찾으면
>
> ① $-3+5=2<2$ (거짓)
>
> ② $1-4\times3=-11\ge6$ (거짓)
>
> ③ $2-3\times3=-7\le0$ (참)
>
> ④ $3\times3-4=5<3$ (거짓)
>
> ⑤ $-2\times3+1=-5\ge4$ (거짓)

12 부등식의 성질

94~95쪽

2단계

01 >	02 >	03 <	04 >	05 <	06 ≤
07 ≥	08 ≤	09 ≥	10 ≥	11 >, >	
12 >	13 ≤	14 <	15 ≥	16 <	

17 $x-8<-5$　18 $2x<6$　19 $\dfrac{x}{4}<\dfrac{3}{4}$

20 $-6x>-18$

11 $2a+3>2b+3$의 양변에서 3을 빼면 $2a>2b$

2로 나누면 $a>b$

12 $-a-6<-b-6$의 양변에 6을 더하면 $-a<-b$

-1을 곱하면 부등호의 방향이 바뀌므로 $a>b$

13 $-\dfrac{2}{5}a\ge-\dfrac{2}{5}b$의 양변에 $-\dfrac{5}{2}$를 곱하면 부등호의 방향이 바뀌므로 $a\le b$

14 $3+\dfrac{a}{7}<3+\dfrac{b}{7}$의 양변에서 3을 빼면 $\dfrac{a}{7}<\dfrac{b}{7}$

7을 곱하면 $a<b$

15 $1-10a\le1-10b$의 양변에서 1을 빼면

$-10a\le-10b$

-10으로 나누면 부등호의 방향이 바뀌므로 $a\ge b$

16 $x<3$의 양변에 5를 더하면 $x+5<8$

17 $x<3$의 양변에서 8을 빼면 $x-8<-5$

18 $x<3$의 양변에 2를 곱하면 $2x<6$

19 $x<3$의 양변을 4로 나누면 $\dfrac{x}{4}<\dfrac{3}{4}$

20 $x<3$의 양변에 -6을 곱하면 부등호의 방향이 바뀌므로

$(-6)\times x>3\times(-6)$, 즉 $-6x>-18$

3단계 ㅣ 부등식의 기본 성질
96쪽

01 <	02 >	03 <	04 >	05 >	06 ≤
07 <	08 ≥	09 >	10 <	11 ⑤	12 ②, ④

01 $a<b$의 양변에서 2를 빼면

$a-2<b-2$

양변을 3으로 나누면

$\dfrac{a-2}{3}<\dfrac{b-2}{3}$

02 $a<b$의 양변에 3을 더하면

$a+3<b+3$

양변에 -2를 곱하면 부등호의 방향이 바뀌므로

$-2(a+3)>-2(b+3)$

03 $a<b$의 양변에서 $\dfrac{1}{4}$을 빼면

$a-\dfrac{1}{4}<b-\dfrac{1}{4}$

양변에 5를 곱하면

$5\left(a-\dfrac{1}{4}\right)<5\left(b-\dfrac{1}{4}\right)$

04 $a<b$의 양변에서 1을 빼면 $a-1<b-1$

양변에 -7을 곱하면 부등호의 방향이 바뀌므로

$-7(a-1)>-7(b-1)$

양변에 3을 더하면

$3-7(a-1)>3-7(b-1)$

05 $-4+2a>-4+2b$의 양변에 4를 더하면 $2a>2b$

양변을 2로 나누면 $a>b$

06 $-a+\dfrac{2}{3}\geq -b+\dfrac{2}{3}$의 양변에서 $\dfrac{2}{3}$를 빼면

$-a\geq -b$

양변에 -1을 곱하면 부등호의 방향이 바뀌므로

$a\leq b$

07 $\dfrac{2a-6}{5}<\dfrac{2b-6}{5}$의 양변에 5를 곱하면

$2a-6<2b-6$

양변에 6을 더하면 $2a<2b$

양변을 2로 나누면 $a<b$

08 $\dfrac{3-a}{2}\leq \dfrac{3-b}{2}$의 양변에 2를 곱하면

$3-a\leq 3-b$

양변에서 3을 빼면 $-a\leq -b$

양변에 -1을 곱하면 부등호의 방향이 바뀌므로 $a\geq b$

[09~10] 🔼 해설 꼭 보기

$-4a+3<-4b+3$에 부등식의 성질을 적용하여 a, b의 값의 범위를 구한다.

양변에서 3을 빼면 $-4a<-4b$

양변을 -4로 나누면 부등호의 방향이 바뀌므로 $a>b$

09 $a>b$이므로 $\dfrac{1}{9}a>\dfrac{1}{9}b$

10 $a>b$이므로 양변에 $-\dfrac{1}{4}$을 곱하면 부등호의 방향이 바뀌므로 $-\dfrac{1}{4}a<-\dfrac{1}{4}b$

양변에 -2를 더하면 $-2-\dfrac{1}{4}a<-2-\dfrac{1}{4}b$

11 $-a>-b$이므로 $a<b$

⑤ $a<b$의 양변에 -2를 곱하면 부등호의 방향이 바뀌므로

$-2a>-2b$

양변에 -3을 더하면

$-3-2a>-3-2b$

12 $5-a\leq 5-b$의 양변에서 5를 빼면

$-a\leq -b$

양변에 -1을 곱하면 부등호의 방향이 바뀌므로

$a\geq b$

② $a-1\geq b-1$　　④ $\dfrac{a}{4}-2\geq \dfrac{b}{4}-2$

가 참이다.

3단계 | 식의 값의 범위 구하기 　　97쪽

01 $-4<3x-1\leq 5$　　02 $-1\leq -2x+3<5$

03 $-13\leq -4x-5<-1$　　04 ⑤　　05 ⑤　　06 ①

07 ③　　08 ①

01 $-1<x\leq 2$의 양변에 3을 곱하고 1을 빼면

$-3<3x\leq 6$, $-4<3x-1\leq 5$

02 $-1<x\leq 2$의 양변에 -2를 곱하면 부등호의 방향이 바뀌므로

$2>-2x\geq -4$, 즉 $-4\leq -2x<2$

양변에 3을 더하면 $-1\leq -2x+3<5$

03 $-1<x\leq 2$의 양변에 -4를 곱하면 부등호의 방향이 바뀌므로

$4>-4x\geq -8$, 즉 $-8\leq -4x<4$

양변에 -5를 더하면 $-13 \leq -4x-5 < -1$

04 ⑤ $-3 \leq x < 4$의 양변에 -3을 곱하면 부등호의 방향
이 바뀌므로
$9 \geq -3x > -12$, 즉 $-12 < -3x \leq 9$

05 ↑ 해설 꼭 보기

$-2 < a \leq 3$일 때, 양변에 -2를 곱하면 부등호의 방향
이 바뀌므로
$4 > -2a \geq -6$, 즉 $-6 \leq -2a < 4$
양변에 3을 더하면
$-3 \leq 3-2a < 7$
따라서 $A=3-2a$의 값의 범위는
$-3 \leq A < 7$
A의 값은 -3보다 크거나 같고 7보다 작은 수이며 7
은 포함되지 않는 것에 주의하자.

06 $-1 \leq x < 3$의 양변에 -2를 곱하면 부등호의 방향이
바뀌므로
$2 \geq -2x > -6$, 즉 $-6 < -2x \leq 2$
양변에 1을 더하면
$-5 < -2x+1 \leq 3$
이므로 만족하는 정수는 $-4, -3, -2, -1, 0, 1, 2,$
3이다.
따라서 구하는 정수들의 합은 -4이다.

07 $-3 \leq 2x+3 < 5$의 양변에서 3을 빼면
$-6 \leq 2x < 2$
양변을 2로 나누면
$-3 \leq x < 1$

08 $-6 < x < 2$일 때, 양변에 -3을 곱하면 부등호의 방
향이 바뀌므로
$18 > -3x > -6$, 즉 $-6 < -3x < 18$
양변에 5를 더하면
$-1 < -3x+5 < 23$
따라서 $a=-1$, $b=23$이므로
$3a+b=3 \times (-1)+23=20$

13 일차부등식과 그 해

98~99쪽

2단계

01 $x-3>0$ 02 $5x-5<0$ 03 $-x-6 \geq 0$
04 $2x+6 \leq 0$ 05 × 06 × 07 ○ 08 ×
09 $5x, 5, 7, 14, 2$ 10 $3x, 1, -2, 6, -3$ 11 $x>2$
12 $x < -\dfrac{1}{6}$ 13 $x \leq -7$ 14 $x \leq -3$

05 $2x+5-2x-1>0$, $4>0$
미지수 x를 포함하지 않으므로 일차부등식이 아니다.

08 $x(x-1) \leq x^2-x+5$에서
$x^2-x-x^2+x-5 \leq 0$, $-5 \leq 0$
미지수 x를 포함하지 않으므로 일차부등식이 아니다.

11 $4x-1>7$에서 $4x>8$ ∴ $x>2$

12 $5x<-x-1$에서 $5x+x<-1$
$6x<-1$ ∴ $x<-\dfrac{1}{6}$

13 $-2x \leq -5x-21$에서 $-2x+5x \leq -21$
$3x \leq -21$ ∴ $x \leq -7$

14 $-5x-8 \geq x+10$에서 $-5x-x \geq 10+8$
$-6x \geq 18$ ∴ $x \leq -3$

100~101쪽

2단계

05 $x>4$ 06 $x \geq -2$ 07 $x<1$ 08 $x \leq -3$

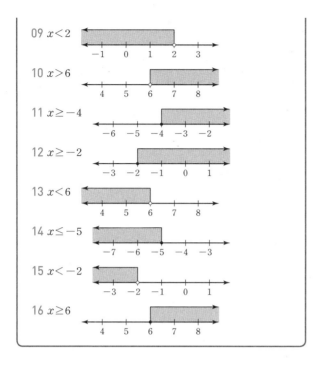

09 $x<2$

10 $x>6$

11 $x\geq-4$

12 $x\geq-2$

13 $x<6$

14 $x\leq-5$

15 $x<-2$

16 $x\geq6$

13 $\dfrac{x}{2}<3$의 양변에 2를 곱하면 $x<6$

14 $-3x\geq15$의 양변을 -3으로 나누면 부등호의 방향이 바뀌므로 $x\leq-5$

16 $-\dfrac{1}{3}x\leq-2$의 양변에 -3을 곱하면 부등호의 방향이 바뀌므로 $x\geq6$

3단계 | 일차부등식과 해　　　　102쪽

01 ②, ⑤　　02 ②, ④　　03 ⑤　　04 ⑤　　05 ③　　06 ⑤

01 ① $4x-8=0$: 일차방정식

② $x-4<-2x+2$, $3x-6<0$: 일차부등식

③ $3x+1>3x-5$, 즉 $6>0$은 부등호가 들어 있으므로 부등식이지만 일차부등식은 아니다.

④ $5x+6$: 다항식

⑤ $1-x\leq1$, $x\geq0$: 일차부등식

따라서 일차부등식인 것은 ②, ⑤이다.

02 ② $7x-4=-2x$, 즉 $9x-4=0$은 일차방정식이다.

④ $x^2+3x>x-5$, 즉 $x^2+2x+5>0$은 일차부등식이 아니다.

03 각각의 부등식을 풀어서 해를 구한다.

① $x+2>4$ ∴ $x>2$

② $2x+3<-1$, $2x<-4$ ∴ $x<-2$

③ $1-3x>4$, $-3x>3$ ∴ $x<-1$

④ $4-x\leq5$, $-x\leq1$ ∴ $x\geq-1$

⑤ $-2x+7>3$, $-2x>-4$ ∴ $x<2$

04 ① $-2<-3x+1$, $3x<3$ ∴ $x<1$

② $x+5<6$ ∴ $x<1$

③ $2x+4<6$, $2x<2$ ∴ $x<1$

④ $-x+1<-3x+3$, $-x+3x<3-1$
　$2x<2$ ∴ $x<1$

⑤ $-3x+3>-2x+1$, $-3x+2x>1-3$
　$-x>-2$ ∴ $x<2$

따라서 부등식의 해가 나머지 넷과 다른 것은 ⑤이다.

05 $6-3x\geq-2x-5$에서
　$-3x+2x\geq-5-6$
　$-x\geq-11$ ∴ $x\leq11$
따라서 부등식을 만족하는 자연수 x의 값은
$1, 2, 3, \cdots, 10, 11$로 11개이다.

06 ⬆ 해설 꼭 보기

부등식을 만족하는 가장 큰 정수나 자연수를 구할 때는 부등식의 해를 기준으로 정수나 자연수보다 큰 값인지 작은 값인지 따져 본다.

$-2x+3>5x-6$에서
$-2x-5x>-6-3$
$-7x>-9$
-7로 양변을 나누면 부등호의 방향이 바뀌므로
$x<\dfrac{9}{7}$

$\dfrac{9}{7}$는 1보다 크고 2보다 작은 수이므로 $x<\dfrac{9}{7}$를 만족하는 x의 값 중 가장 큰 정수는 1이다.

01 $x<-3$ **02** $x<3$

03 $x\geq-3$ **04** $x\leq-4$

05 ③ **06** ⑤ **07** ③ **08** $-\dfrac{10}{3}$

01 $2x-9>5x$에서 $-3x>9$ $\therefore x<-3$

02 $3x<x+6$에서 $2x<6$ $\therefore x<3$

03 $-2x\leq x+9$에서 $-3x\leq9$ $\therefore x\geq-3$

04 $x-2\geq4x+10$에서 $-3x\geq12$ $\therefore x\leq-4$

05 🔼 해설 꼭 보기

> 부등식의 해를 수직선 위에 나타낼 때, ●에 대응하는 점이 나타내는 수는 부등식의 해에 포함되고, ○에 대응하는 점이 나타내는 수는 포함되지 않으므로 부등식의 해가 아니다.
> 주어진 부등식에 등호가 없으므로 보기의 수직선에서 ●를 제외하고 ①, ③, ④ 중에 답이 있음을 예측할 수 있다.
> ------
> $3x-4>5x+2$에서 $3x-5x>2+4$
> $-2x>6$ $\therefore x<-3$
> 따라서 부등식의 해를 수직선 위에 나타내면 오른쪽과 같다.

06 각각의 부등식을 풀어서 해를 구하면
 ① $3x-1\leq6x+8$, $-3x\leq9$ $\therefore x\geq-3$
 ② $2x-1\geq3x+4$, $-x\geq5$ $\therefore x\leq-5$
 ③ $2x+6\leq-5x-1$, $7x\leq-7$ $\therefore x\leq-1$
 ④ $2-x\geq x+8$, $-2x\geq6$ $\therefore x\leq-3$
 ⑤ $x-7\leq8-2x$, $3x\leq15$ $\therefore x\leq5$
따라서 수직선 위에 나타낸 해는 $x\leq5$이므로 ⑤와 같다.

07 부등식을
 $x>(수)$, $x<(수)$, $x\geq(수)$, $x\leq(수)$

의 꼴로 고친 후 수직선의 해와 비교한다.

$2x>5a-1$에서 $x>\dfrac{5a-1}{2}$

주어진 수직선의 해가 $x>-3$이므로

$\dfrac{5a-1}{2}=-3$이어야 한다.

$5a-1=-6$, $5a=-5$ $\therefore a=-1$

08 $3x+2\leq3a$, $3x\leq3a-2$

$\therefore x\leq\dfrac{3a-2}{3}$

주어진 수직선의 해가 $x\leq-4$이므로

$\dfrac{3a-2}{3}=-4$이어야 한다.

$3a-2=-12$, $3a=-10$ $\therefore a=-\dfrac{10}{3}$

또 풀기 104~105쪽

01 ⑤ **02** ④ **03** ② **04** 9

친구의 **구멍 문제** A $x>-1$ B ④

01 ① x의 2배에서 3을 뺀 수는 2 미만이다.
 ⇨ $2x-3<2$
② x를 7로 나눈 후 4를 더하면 -3보다 작지 않다.
 ⇨ $\dfrac{x}{7}+4\geq-3$
③ x보다 1 작은 수에 2를 곱하면 10 이하이다.
 ⇨ $2(x-1)\leq10$
④ 무게가 $0.3\,\mathrm{kg}$인 상자에 $x\,\mathrm{kg}$인 물건을 20개 넣으면 전체 무게가 $40\,\mathrm{kg}$을 넘는다.
 ⇨ $20x+0.3>40$

02 ① $-3a+1>-3b+1$의 양변에서 1을 빼면
 $-3a>-3b$
 양변을 -3으로 나누면 부등호의 방향이 바뀌므로
 $a<b$
② $a<b$이므로 $2a<2b$
③ $a<b$이므로 $3a-2<3b-2$
⑤ $a<b$이므로 $-\dfrac{a}{5}>-\dfrac{b}{5}$

03 $3x+7>5x+1$

$-2x>-6$

$\therefore x<3$

$x<3$을 만족하는 x의 값 중 가장 큰 정수는 2이다.

04 $3\geq4x+a$에서

$-4x\geq a-3$

$\therefore x\leq\dfrac{-a+3}{4}$

주어진 부등식의 해가 $x\leq-\dfrac{3}{2}$이므로

$\dfrac{-a+3}{4}=-\dfrac{3}{2}$이어야 한다.

$-a+3=-6, -a=-9 \qquad \therefore a=9$

친구의 구멍 문제

A $5-3x<-x+7$에서 x항은 좌변으로, 상수항은 우변으로 이항하면

$-3x+x<7-5$

$-2x<2 \qquad \therefore x>-1$

친구가 틀린 이유는 x의 계수가 음수라는 사실을 잊은 것이다. 부등식의 풀이와 방정식의 풀이 방법이 거의 동일하지만 부등식에서는 음수를 곱하거나 음수로 나누면 부등호의 방향이 바뀐다는 것을 꼭 기억하자.

그리고 일차부등식을 풀 때는 미지수 x를 포함하는 항은 좌변으로, 상수항은 우변으로 이항하여 푼다. 이항할 때는 이항하는 항의 부호가 바뀌는 것이지 부등식의 부등호의 방향이 바뀌는 것은 아니다.

B $x+3>2x-3$에서

$-x>-6 \qquad \therefore x<6$

따라서 해를 수직선 위에 나타낸 것은 ④이다.

친구가 틀린 이유는 부등식의 양변에 음수를 곱하거나 음수로 나눌 때 부등호의 방향을 바꾸지 않았기 때문이다. 너무 쉬운 내용이지만 종종 실수하는 경우가 있으니 주의하자.

14 복잡한 일차부등식의 풀이

106~107쪽

2단계

01 $10, 30, 3, 3, 27, 9$ **02** $6, 6, 3, 2, 6, 4, 9, \dfrac{9}{4}$

03 $-2, 2, 6, 6, 1$ **04** $x<7$ **05** $x<-2$

06 $x\geq\dfrac{8}{11}$ **07** $x\leq3$ **08** $x>-7$ **09** $x<\dfrac{4}{3}$

10 $x>5$ **11** $x\leq\dfrac{3}{2}$ **12** $x>-\dfrac{5}{2}$ **13** $x\leq15$

14 $x\geq6$ **15** $x\leq11$ **16** $x>\dfrac{3}{4}$ **17** $x<-\dfrac{7}{2}$

18 $x<-1$

04 $0.4x-1.4<0.2x$의 양변에 10을 곱하면

$4x-14<2x, 2x<14 \qquad \therefore x<7$

05 $0.3x-2>x-0.6$의 양변에 10을 곱하면

$3x-20>10x-6, -7x>14 \qquad \therefore x<-2$

06 $3x-2.8\geq0.8x-1.2$의 양변에 10을 곱하면

$30x-28\geq8x-12$

$22x\geq16 \qquad \therefore x\geq\dfrac{8}{11}$

07 $0.24x+0.06\geq0.3x-0.12$의 양변에 100을 곱하면

$24x+6\geq30x-12, -6x\geq-18 \qquad \therefore x\leq3$

08 $1.23-0.01x<0.1x+2$의 양변에 100을 곱하면

$123-x<10x+200$

$-11x<77 \qquad \therefore x>-7$

09 $\dfrac{3x-2}{2}<1$의 양변에 분모 2를 곱하면

$3x-2<2, 3x<4 \qquad \therefore x<\dfrac{4}{3}$

10 $\dfrac{x}{2}-\dfrac{x}{3}>\dfrac{5}{6}$의 양변에 분모의 최소공배수인 6을 곱하면

$3x-2x>5 \qquad \therefore x>5$

11 $\dfrac{3x-1}{3}\leq\dfrac{4x+1}{6}$의 양변에 분모의 최소공배수인 6을 곱하면

$2(3x-1)\leq4x+1, 6x-2\leq4x+1$

$2x \leq 3$ $\therefore x \leq \dfrac{3}{2}$

12 $\dfrac{2-x}{3} < 1 - \dfrac{x}{5}$의 양변에 분모의 최소공배수인 15를 곱하면

$5(2-x) < 15 - 3x,\ 10 - 5x < 15 - 3x$

$-2x < 5$ $\therefore x > -\dfrac{5}{2}$

13 $\dfrac{2x+3}{3} - \dfrac{3x-5}{4} \geq 1$의 양변에 분모의 최소공배수인 12를 곱하면

$4(2x+3) - 3(3x-5) \geq 12$

$8x + 12 - 9x + 15 \geq 12$

$-x \geq -15$ $\therefore x \leq 15$

14 $4(x-1) \geq 3x + 2$에서 분배법칙을 이용하여 괄호를 풀어 정리하면

$4x - 4 \geq 3x + 2$ $\therefore x \geq 6$

15 $3(x-3) \leq 2(1+x)$에서 분배법칙을 이용하여 괄호를 풀어 정리하면

$3x - 9 \leq 2 + 2x$ $\therefore x \leq 11$

16 $-2(x+1) < -(5-2x)$에서 분배법칙을 이용하여 괄호를 풀어 정리하면

$-2x - 2 < -5 + 2x,\ -4x < -3$ $\therefore x > \dfrac{3}{4}$

17 $\dfrac{1}{2}(x+1) \leq 0.3x - \dfrac{1}{5}$의 양변에 분모의 최소공배수인 10을 곱하면

$5x + 5 < 3x - 2,\ 2x < -7$ $\therefore x < -\dfrac{7}{2}$

18 $-0.4(x+3) > \dfrac{3}{4}x - \dfrac{1}{20}$의 양변에 20을 곱하여 계수를 정수로 만들면

$-8(x+3) > 15x - 1,\ -8x - 24 > 15x - 1$

$-23x > 23$ $\therefore x < -1$

3단계 | 여러 가지 일차부등식의 풀이

3단계 | 여러 가지 일차부등식의 풀이 108쪽

01 ⑤ 02 ④ 03 ④ 04 ③ 05 ⑤ 06 −1

01 $0.3(2x-1) \leq 0.4x + 0.9$의 양변에 10을 곱하면

$3(2x-1) \leq 4x + 9,\ 6x - 3 \leq 4x + 9$

$2x \leq 12$ $\therefore x \leq 6$

02 $0.5x - 1 \geq 0.1x - 0.6$의 양변에 10을 곱하면

$5x - 10 \geq x - 6$

$4x \geq 4$ $\therefore x \geq 1$

부등식을 만족하는 x의 값에 1이 포함되므로 가장 작은 정수는 1이다.

03 ⬆ 해설 꼭 보기

부등식을 만족하는 자연수의 개수를 구할 때는 해를 수직선에 나타내면 실수를 줄일 수 있다. 또한 부등식 문제에서 등호가 있을 때와 등호가 없을 때를 구별하여 확인한 후 답을 찾아야 한다.

$\dfrac{3-x}{2} > \dfrac{x}{4} - 3$의 양변에 분모의 최소공배수인 4를 곱하면

$2(3-x) > x - 12$

괄호를 풀면

$6 - 2x > x - 12$

$-3x > -18$

양변을 -3으로 나누면 부등호의 방향이 바뀌므로

$x < 6$

일차부등식의 해를 수직선 위에 나타내면 다음과 같다.

위의 수직선에서 부등식을 만족하는 자연수는 1, 2, 3, 4, 5로 5개이다.

04 $3(x-2) > x - 14$에서 분배법칙을 이용하여 괄호를 풀어 정리하면

$3x - 6 > x - 14,\ 2x > -8$ $\therefore x > -4$

05 $0.3(2x-1) \leq \dfrac{2}{5}x + 0.9$의 양변에 10을 곱하면

$3(2x-1) \leq 4x + 9,\ 6x - 3 \leq 4x + 9$

44 중학 매3수학 2-1

$2x \leq 12 \qquad \therefore x \leq 6$

6보다 작거나 같은 자연수의 해는 1, 2, 3, 4, 5, 6이므로 그 합은 21이다.

06 부등식을 만족하는 정수를 구할 때에도 해를 수직선 위에 나타내고 만족하는 정수를 표시한 후에 가장 큰 정수 또는 가장 작은 정수를 구한다.

$\dfrac{1}{10} - 2x < 0.2x - \dfrac{3}{2}(x-1)$의 양변에 10을 곱하면

$1 - 20x < 2x - 15(x-1)$

$1 - 20x < 2x - 15x + 15$

$-7x < 14 \qquad \therefore x > -2$

부등식의 해를 수직선 위에 나타내면 다음과 같다.

위의 수직선에서 부등식을 만족하는 가장 작은 정수는 -1이다.

3단계 | 계수가 문자인 일차부등식　　109쪽

01 ⑤　02 ②　03 ④　04 ②　05 ③　06 $\dfrac{3}{2}$

··

01 $3(x+a) + 2x < 2(4x-3)$에서 괄호를 풀면

$3x + 3a + 2x < 8x - 6$

$-3x < -6 - 3a \qquad \therefore x > 2 + a$

주어진 부등식의 해가 $x > 4$이므로 $2 + a = 4$

따라서 구하는 상수 a의 값은 2

02 $\dfrac{1}{3}x - \dfrac{a}{2} > \dfrac{1}{2}$의 양변에 분모의 최소공배수 6을 곱하면

$2x - 3a > 3, \ 2x > 3 + 3a \qquad \therefore x > \dfrac{3+3a}{2}$

주어진 수직선에서 해는 $x > -6$이므로

$\dfrac{3+3a}{2} = -6, \ 3 + 3a = -12, \ 3a = -15$

$\therefore a = -5$

03 $\dfrac{x-4}{4} + \dfrac{5}{2} > \dfrac{x}{2}$의 양변에 분모의 최소공배수인 4를 곱하면

$x - 4 + 10 > 2x, \ -x > -6$

$\therefore x < 6 \qquad \cdots\cdots \ \textcircled{\scriptsize ㉠}$

$x - 2a < \dfrac{1}{6}x - 3$의 양변에 6을 곱하면

$6x - 12a < x - 18, \ 5x < -18 + 12a$

$\therefore x < \dfrac{-18+12a}{5} \qquad \cdots \ \textcircled{\scriptsize ㉡}$

㉠, ㉡의 해가 서로 같으므로

$6 = \dfrac{-18+12a}{5}, \ 30 = -18 + 12a$

$12a = 48 \qquad \therefore a = 4$

04 🔼 해설 꼭 보기

$0.3x + 0.2a \geq \dfrac{1}{2}x - 1$의 양변에 10을 곱하면

$3x + 2a \geq 5x - 10$

$-2x \geq -10 - 2a$

$x \leq \dfrac{10+2a}{2}, \ 즉 \ x \leq 5 + a$

부등식을 만족하는 자연수 x의 개수가 4개이므로 다음 수직선과 같이 $5 + a$는 4이어야 한다.

따라서 $5 + a = 4 \qquad \therefore a = -1$

05 🔼 해설 꼭 보기

일차방정식과 일차부등식은 풀이 방법이 거의 같으나 차이점이 있다면 부등식에서는 음수를 곱하거나 음수로 나눌 때 부등호의 방향이 바뀐다는 사실이다. 특히 미지수가 문자인 계수로 나눌 때에는 미지수의 범위에 따라 부등호의 방향이 양수 또는 음수로 달라지기 때문에 특히 주의해야 한다.

··

$ax - 12 < 3$에서 $ax < 15$

해가 $\underline{x > -5}$이므로 $a < 0$

즉, $x > \dfrac{15}{a}$이므로 $\dfrac{15}{a} = -5$　┈ 해가 $x > -5$로 부등호의 방향이 반대이므로 x의 계수는 음수이다.

$\therefore a = -3$

06 $-6 + ax \leq x - 4$를 정리하면

$(a-1)x \leq 2$

해가 $\underline{x \leq 4}$이므로 $(a-1)\underline{x \leq 2}$에서

$a - 1 > 0$이고 $x \leq \dfrac{2}{a-1}$　┈ 부등호의 방향이 같으므로 x의 계수 $a-1 > 0$이다.

따라서 $4 = \dfrac{2}{a-1}$이므로

$4(a-1) = 2, \ 4a = 6 \qquad \therefore a = \dfrac{3}{2}$

2단계

01 (1) $x+1$ (2) 54, 3, 3, 54 (3) 17, 16, 18

02 20, 21, 22 03 (1) $800x$ (2) 800, 5000 (3) $\dfrac{35}{4}$, 8

04 (1) x (2) $5000x$, 4000 (3) $5000x$, 4000 (4) 24, 25

05 7송이 06 18명

02 연속하는 세 자연수 중에서 가장 작은 수를 x라 하면
세 자연수는 x, $x+1$, $x+2$이므로
$x+(x+1)+(x+2) \leq 63$
$3x+3 \leq 63$, $3x \leq 60$ ∴ $x \leq 20$
이때 이를 만족하는 가장 큰 수 x는 20이므로 구하는
가장 큰 세 자연수는 20, 21, 22이다.

05 장미를 최대 x송이 산다고 하면
$800x+2000 \leq 8000$, $800x \leq 6000$
∴ $x \leq \dfrac{15}{2}$
따라서 장미를 최대 7송이 살 수 있다.

06 전체 인원 수를 x명이라 하면 x명일 때의 입장료는
$6000x$원이다.
20명일 때는 입장료의 15 %를 할인해 주므로 입장료
6000원의 15% 할인된 가격은
$6000 \times \left(1-\dfrac{15}{100}\right) = 6000 \times 0.85 = 5100$(원)
이므로 20명일 때의 단체 입장료는
(20×5100)원
단체 입장권을 사는 것이 유리하려면 단체 입장권으로
산 비용이 개별로 산 입장권의 비용보다 더 적어야 하
므로 일차부등식은
$6000x > 20 \times 5100$ ∴ $x > 17$
따라서 18명 이상일 때 유리하다.

112~113쪽

2단계

01 (1) $>$ (2) $x+1$, $x+6$ (3) 5, 6 02 $x>4$

03 (1) $500x$ (2) $500x$ (3) 16, 17 04 $(5-x)$ km

05 $\dfrac{x}{4}$시간 06 $\dfrac{5-x}{6}$시간 07 6개월 후 08 4 km

02 삼각형의 세 변의 길이가 되려면
(나머지 두 변의 길이의 합) > (가장 긴 변의 길이)
이어야 하므로
$x+(x+3) > x+7$ ∴ $x > 4$

07 언니의 예금액이 동생의 예금액보다 x개월 후부터 많
아진다고 하면
x개월 후의 언니의 예금액은 $(20000+4000x)$원
x개월 후의 동생의 예금액은 $(30000+2000x)$원
이므로 $20000+4000x > 30000+2000x$
$2000x > 10000$ ∴ $x > 5$
따라서 언니의 예금액이 동생의 예금액보다 많아지는
것은 6개월 후부터이다.

08 거리, 속력, 시간에 관한 문제는 일반적으로 시간에 대
해 식을 세워 푼다.
A지점에서 B지점까지 가는데 도중에 속력이 바뀌는
경우
(시속 a km로 갈 때 걸린 시간)
+(시속 b km로 갈 때 걸린 시간) ≤ (전체 걸린 시간)
으로 부등식을 세워 푼다.
$(시간) = \dfrac{(거리)}{(속력)}$이므로 거리를 x km라 하면
시속 2 km의 속력으로 걸은 시간은 $\dfrac{x}{2}$시간
시속 4 km의 속력으로 걸은 시간은 $\dfrac{x}{4}$시간
전체 걸은 시간이 3시간 이내이므로
$\dfrac{x}{2}+\dfrac{x}{4} \leq 3$, $2x+x \leq 12$ ∴ $x \leq 4$
따라서 윤석이는 최대 4 km까지 올라갔다가 내려올 수
있다.

3단계 | 일차부등식의 활용 – 수, 개수, 입장료

114쪽

01 ③ 02 ③ 03 ⑤ 04 9개 05 ① 06 ②

01 연속하는 세 짝수를 x, $x+2$, $x+4$라 하면
$x+(x+2)+(x+4) < 102$
$3x+6 < 102$, $3x < 96$ ∴ $x < 32$
이때 이를 만족하는 가장 큰 짝수 x는 30이므로 세 짝
수는 30, 32, 34이다. 따라서 가장 큰 짝수는 34이다.

02 연속하는 두 홀수를 x, $x+2$라 하면

$3x-8 \geq 2(x+2)$

$3x-8 \geq 2x+4$ $\therefore x \geq 12$

이때 이를 만족하는 가장 작은 홀수 x는 13이므로 연속하는 두 홀수는 13, 15이다. 따라서 큰 홀수는 15이다.

03 볼펜을 x자루 산다면

$2000+600x \leq 11000$

$600x \leq 9000$ $\therefore x \leq 15$

따라서 볼펜을 최대 15자루 살 수 있다.

04 ⬆ 해설 꼭 보기

> 부등식의 활용 문제는 구하려고 하는 것을 미지수로 놓으면 된다. 문제에서 구하려고 하는 것은 사과의 최대 개수이므로 사과의 개수를 x로 놓고 주어진 조건을 식으로 세워 보자.
>
> 사과를 x개 산다면 오렌지는 $(12-x)$개 살 수 있으므로
> $1000x+800(12-x)+\underline{2500} \leq 14000$
> \rightarrow 배송료
> $1000x+9600-800x+2500 \leq 14000$
> $200x \leq 1900$ $\therefore x \leq \dfrac{19}{2}$
> 따라서 사과를 최대 9개 살 수 있다.

05 책을 x권 산다고 하면

$10000x > 9000x+\underline{2500}$
\rightarrow 배송료

$1000x > 2500$ $\therefore x > 2.5$

따라서 인터넷 서점에서 3권 이상을 사야 집 근처의 서점에서 사는 것보다 유리하다.

06 1인당 입장료를 a원이라 하고 x명이 입장한다고 하면

$ax > a \times \dfrac{85}{100} \times 30$ $\therefore x > 25.5$

\rightarrow 단체 입장료의 15 % 할인된 금액: $a \times \left(1-\dfrac{15}{100}\right) \times 30$

따라서 26명 이상이면 30명의 단체 입장권을 구입하는 것이 유리하다.

3단계 | 일차부등식의 활용 – 도형, 금액, 속력 115쪽

01 $x \geq 10$ **02** $a \leq 3$ **03** ④ **04** $3-x$

05 $\dfrac{x}{4}$시간, $\dfrac{3-x}{6}$시간 **06** $\dfrac{x}{4}+\dfrac{3-x}{6} \leq \dfrac{5}{6}$, 4 km

07 $\dfrac{10}{3}$ km

..

01 삼각형의 넓이는 $\dfrac{1}{2} \times$ (밑변의 길이) \times (높이)이므로

$\dfrac{1}{2} \times 6 \times x \geq 30$ $\therefore x \geq 10$

02 사다리꼴의 넓이는

$\dfrac{1}{2} \times \{$(윗변의 길이)$+$(아랫변의 길이)$\} \times$ (높이)이므로

$\dfrac{1}{2} \times (a+12) \times 8 \leq 60$

$4(a+12) \leq 60$, $a+12 \leq 15$

$\therefore a \leq 3$

03 x개월 후부터 형의 예금액이 동생의 예금액의 2배 이상이 된다면

x개월 후의 형의 예금액은 $(30000+5000x)$원

x개월 후의 동생의 예금액은 $(20000+1500x)$원

이므로 $30000+5000x \geq 2(20000+1500x)$

$2000x \geq 10000$ $\therefore x \geq 5$

따라서 5개월 후부터 형의 예금액이 동생의 예금액의 2배 이상이 된다.

[04~06] ⬆ 해설 꼭 보기

> 거리, 속력, 시간에 관련된 문제에서는 단위를 통일시켜 주어야 한다. 50분을 시간으로 바꾸려면 1시간은 60분이므로 50분은 $\dfrac{50}{60}$시간이다.
>
> **04** 학교에서 도서관까지의 거리가 3 km이므로 시속 4 km의 속력으로 걸은 거리를 x km라 할 때, 시속 6 km로 뛰어간 거리는 $(3-x)$ km이다.
>
>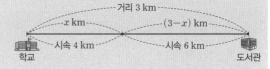
>
> **05** 시속 4 km의 속력으로 걸은 거리가 x km이므로 걸린 시간은 $\dfrac{x}{4}$시간

시속 6 km의 속력으로 뛰어간 거리가 $(3-x)$ km 이므로 걸린 시간은 $\dfrac{3-x}{6}$ 시간

06 걸린 시간 50분은 $\dfrac{50}{60}$ 시간이고,

전체 걸린 시간이 50분 이하이므로

$\dfrac{x}{4}+\dfrac{3-x}{6}\leq\dfrac{5}{6}$

$3x+2(3-x)\leq10$

$3x+6-2x\leq10$

$\therefore x\leq4$

따라서 시속 4 km로 걸은 최대 거리는 4 km이다.

07 x km 떨어진 지점까지 갔다 올 때

시속 2 km로 올라가는 데 걸은 시간은 $\dfrac{x}{2}$ 시간

시속 4 km로 내려오는 데 걸은 시간은 $\dfrac{x}{4}$ 시간

걸린 시간이 2시간 30분 이내이어야 하므로

$\dfrac{x}{2}+\dfrac{x}{4}\leq2.5$

$2x+x\leq10$

$3x\leq10 \qquad \therefore x\leq\dfrac{10}{3}$

따라서 최대 $\dfrac{10}{3}$ km 떨어진 지점까지 갔다 올 수 있다.

또 풀기 116~117쪽

01 ① 02 ④ 03 ③ 04 5.4 km
친구의 **구멍 문제** A 3 B 11권

01 $1<-\dfrac{x-a}{3}<2$의 양변에 -1을 곱하면 부등호의 방향이 바뀌므로

$-1>\dfrac{x-a}{3}>-2$

즉, $-2<\dfrac{x-a}{3}<-1$

양변에 3을 곱하고 a를 더하면

$-6<x-a<-3$

$\therefore a-6<x<a-3$

주어진 부등식의 해가 $1<x<b$이므로

$a-6=1,\ a-3=b$

$a=7,\ b=4$

$\therefore a+b=11$

02 과자를 x개 산다고 하면

$1000x>800x+2400$

$200x>2400 \qquad \therefore x>12$

따라서 과자를 13개 이상 사야 쇼핑몰에서 사는 것이 유리하다.

주의 12개라고 답하지 않도록 주의하자. 12개일 경우에는 집 앞 편의점과 쇼핑몰에서 구입하는 가격이 같기 때문이다.

03 동생의 예금액이 형의 예금액보다 x개월 후부터 많아진다고 하면

x개월 후의 동생의 예금액은 $(30000+5000x)$원

x개월 후의 형의 예금액은 $(50000+2000x)$원

이므로 $30000+5000x>50000+2000x$

$3000x>20000 \qquad \therefore x>6.666\cdots$

따라서 동생의 예금액이 형의 예금액보다 많아지는 것은 7개월 후부터이다.

04 x km 떨어진 지점까지 갔다 올 때

시속 2 km로 올라가는 데 걸은 시간은 $\dfrac{x}{2}$ 시간

시속 3 km로 내려오는 데 걸은 시간은 $\dfrac{x}{3}$ 시간

전체 걸린 시간이 4시간 30분 이내이므로

$\dfrac{x}{2}+\dfrac{x}{3}\leq4.5,\ 3x+2x\leq27$

$5x\leq27 \qquad \therefore x\leq5.4$

따라서 최대 5.4 km 떨어진 지점까지 갔다 올 수 있다.

친구의 **구멍 문제**

A $\dfrac{2x-1}{3}\leq\dfrac{x+1}{2}-1$의 양변에 분모 3, 2의 최소공배수 6을 곱하면

$2(2x-1)\leq3(x+1)-6$

$4x-2\leq3x-3$

$\therefore x\leq-1 \qquad \cdots\cdots \ \textcircled{\scriptsize ㉠}$

$4x-5\geq-a+6x$를 풀면

$-2x\geq-a+5$

$\therefore x\leq\dfrac{a-5}{2} \qquad \cdots \ \textcircled{\scriptsize ㉡}$

㉠, ㉡의 해가 서로 같으므로

$-1=\dfrac{a-5}{2}$, $a-5=-2$　　$\therefore a=3$

<u>친구가 틀린 이유는</u> $\dfrac{2x-1}{3} \leq \dfrac{x+1}{2}-1$에서 분모의 최소공배수를 곱해 분수인 계수를 정수로 고칠 때, 상수항에 최소공배수 6을 곱하지 않고 계산하였다. 즉, 상수항 -1에도 분모의 최소공배수 6을 곱해야 한다.
또 $-2x \geq -a+5$에서 음수로 나눌 때 부등호의 방향을 바꿔주어야 한다는 것을 잊고 계산하였다.

B 공책을 x권 담을 수 있으려면
$500x+300 \leq 6000$
$500x \leq 5700$　　$\therefore x \leq \dfrac{57}{5}$
따라서 공책을 최대 11권까지 담을 수 있다.

<u>친구가 틀린 이유는</u> 일차부등식의 활용 문제에서는 구하는 것이 물건의 개수, 사람 수, 나이, 횟수 등이면 조건을 만족하는 값 중에서 자연수로 답을 해야 한다. 예를 들어, 부등식의 해가 $x<11.\times\times\times$일 때, x를 만족하는 가장 큰 자연수는 11이다. 친구는 부등식의 해에서 $11.\times\times\times$를 11보다 크다고 해석하여 12라고 착각하였다.

16 미지수가 2개인 일차방정식

120~121쪽

1단계

01 1　02 1　03 1　04 2　05 2　06 $3x=6+1$
07 $2x+x=-1$　08 $-2x=3-\dfrac{1}{5}$
09 $2x-\dfrac{1}{4}x=1+5$　10 $-6x-2x=-3-1$
11 ○　12 ×　13 ○　14 ○　15 ×
16 $x=3$　17 $x=-\dfrac{1}{6}$　18 $x=-\dfrac{11}{8}$
19 $x=\dfrac{18}{5}$　20 $x=-1$

12 $3(x-1)=3x+3$을 정리하면
$3x-3=3x+3$
$-6=0 \Rightarrow$ 일차방정식이 아니다.

13 $x^2-4x=x^2-1$을 정리하면
$-4x+1=0 \Rightarrow$ 일차방정식이다.

14 $-6x+4=2(3-x)$, $-6x+4=6-2x$
$-4x-2=0 \Rightarrow$ 일차방정식이다.

15 $5x+1=x(x+1)$을 정리하면
$5x+1=x^2+x$, $-x^2+4x+1=0$
\Rightarrow 차수가 2인 다항식이므로 일차방정식이 아니다.

16 $3x-2=7$, $3x=9$　　$\therefore x=3$

17 $5x=-x-1$, $6x=-1$　　$\therefore x=-\dfrac{1}{6}$

18 $\dfrac{1}{4}-2x=3$, $-2x=3-\dfrac{1}{4}$
$-2x=\dfrac{11}{4}$　　$\therefore x=-\dfrac{11}{8}$

19 $2x-5=\dfrac{1}{3}x+1$, $2x-\dfrac{1}{3}x=1+5$
$\dfrac{5}{3}x=6$　　$\therefore x=\dfrac{18}{5}$

20 $4(3+x)=8-5(1+x)$에서
$12+4x=8-5-5x$, $9x=-9$　　$\therefore x=-1$

122~123쪽

2단계

01 ×　02 ○　03 ×　04 ×　05 ×
06 $500x+900y-6000=0$　07 $3x+2y-35=0$
08 $x-5y-2=0$　09 $2x+3y-40=0$　10 ×
11 ○　12 ○　13 ×　14 ○
15 풀이 참조, $(1,7)$, $(2,5)$, $(3,3)$, $(4,1)$
16 풀이 참조, $(8,1)$, $(5,2)$, $(2,3)$
17 풀이 참조, $(1,2)$, $(3,1)$

01 $3x-4=0 \Rightarrow$ 미지수 x가 1개인 일차방정식이다.

03 $x-5y \Rightarrow$ 등식이 아니므로 일차방정식이 아니고 일차식이다.

04 $4x-y=2x-y$를 정리하면 $2x=0$
\Rightarrow 미지수 x가 1개인 일차방정식이다.

09 (거리)=(속력)×(시간)이므로

시속 x km로 2시간 달린 거리는 $2x$ km

시속 y km로 3시간 달린 거리는 $3y$ km

총 40 km 달렸으므로

$2x+3y=40$ $\therefore 2x+3y-40=0$

10 $x-2y=5$에 $x=1$, $y=3$을 대입하면

$1-2\times3=-5\neq5$이므로

$x=1$, $y=3$은 해가 아니다.

11 $2x+3y=11$에 $x=1$, $y=3$을 대입하면

$2\times1+3\times3=11$이므로

$x=1$, $y=3$은 해이다.

12 $3x-y=0$에 $x=1$, $y=3$을 대입하면

$3\times1-3=0$이므로

$x=1$, $y=3$은 해이다.

13 $-x-2y=7$에 $x=1$, $y=3$을 대입하면

$-1-2\times3=-7\neq7$이므로

$x=1$, $y=3$은 해가 아니다.

14 $x-3y=-10+2x$를 정리하면

$-x-3y=-10$이므로 $x=1$, $y=3$을 대입하면

$-1-3\times3=-10$이므로

$x=1$, $y=3$은 해이다.

15 x가 자연수이므로 $2x+y=9$의 x에 1, 2, 3, 4, …를 차례로 대입하여 y의 값을 구하면

x	1	2	3	4	…
y	7	5	3	1	…

이때 y도 자연수이므로 일차방정식 $2x+y=9$가 참이 되게 하는 자연수 x, y의 순서쌍 (x, y)는

$(1, 7)$, $(2, 5)$, $(3, 3)$, $(4, 1)$

16 y가 자연수이므로 $x+3y=11$의 y에 1, 2, 3, 4, …를 차례로 대입하여 x의 값을 구하면

x	8	5	2	-1	…
y	1	2	3	4	…

이때 x도 자연수이므로 일차방정식 $x+3y=11$이 참이 되게 하는 자연수 x, y의 순서쌍 (x, y)는

$(8, 1)$, $(5, 2)$, $(2, 3)$

17 x가 자연수이므로 $x+2y=5$의 x에 1, 2, 3, 4, …를 차례로 대입하여 y의 값을 구하면

x	1	2	3	4	…
y	2	$\dfrac{3}{2}$	1	$\dfrac{1}{2}$	…

이때 y도 자연수이므로 일차방정식 $x+2y=5$가 참이 되게 하는 자연수 x, y의 순서쌍 (x, y)는

$(1, 2)$, $(3, 1)$

3단계 | 미지수가 2개인 일차방정식 124쪽

01 $4x+6y=30$ 02 $10x+8y=86$ 03 $4x+3y=48$

04 ㉢, ㉣, ㉤ 05 ⑤ 06 ③, ⑤ 07 ③

04 ㉠ $4x-y$ ➡ 미지수가 2개인 다항식이다.

㉡ $3x^2-x=0$ ➡ 미지수가 1개인 방정식이다.

㉢ $5x+2y=4$ ➡ 미지수가 2개인 일차방정식이다.

㉣ $\dfrac{x}{2}=\dfrac{y}{3}$에서 $3x=2y$, 즉 $3x-2y=0$

 ➡ 미지수가 2개인 일차방정식이다.

㉤ $x-y=0$ ➡ 미지수가 2개인 일차방정식이다.

㉥ $3(x+y)-3y=2$, $3x+3y-3y=2$

 즉, $3x-2=0$ ➡ 미지수가 1개인 일차방정식이다.

따라서 미지수가 2개인 일차방정식은 ㉢, ㉣, ㉤이다.

05 ⑤ $(x+y)-(x-y)=10$, $x+y-x+y=10$

즉, $2y-10=0$이므로 미지수가 1개인 일차방정식이다.

06 ① $3(x+y)=3y$, $3x+3y-3y=0$, $3x=0$

 ➡ 미지수가 1개인 일차방정식이다.

② $x+\dfrac{2}{y}=1$ ➡ 분모에 y가 있으므로 일차방정식이 아니다.

③ $2(x+3y)-3=x$, $2x+6y-3-x=0$

즉, $x+6y-3=0$ ➡ 미지수가 2개인 일차방정식이다.

④ $x=2$ ➡ 미지수가 1개인 일차방정식이다.

⑤ $x+\dfrac{y}{3}=5$ ➡ 미지수가 2개인 일차방정식이다.

y의 계수가 $\dfrac{1}{3}$이므로 ②의 식에서 분모에 y가 있는 것과는 다르다.

07 ⬆ 해설 �꼭 보기

문장을 미지수 x, y를 사용한 식으로 나타내는 데 어려움이 있다면 중1에서 배운 일차방정식의 활용 문제를 복습하자.

··

① 오리 x마리와 토끼 y마리의 다리 수의 합은 28개이다. ⏋➝ 오리 한 마리의 다리는 2개 ⏋➝ 토끼 한 마리의 다리는 4개
⇨ $2x+4y=28$, 미지수가 2개인 일차방정식이다.

② 500원짜리 연필을 x자루 사고 800원짜리 지우개를 y개 샀더니 6200원이었다. ⇨ $500x+800y=6200$, 미지수가 2개인 일차방정식이다.

③ 가로의 길이가 x, 세로의 길이가 y인 직사각형의 넓이는 100이다. ⇨ $xy=100$, 일차방정식이 아니다.

④ 자연수 x를 7로 나누었을 때, 몫이 y이고 나머지가 2이다. ⇨ $x=7y+2$, 즉 $x-7y=2$, 미지수가 2개인 일차방정식이다.

⑤ 수학 시험에서 3점짜리 문제 x개, 4점짜리 문제 y개를 맞혀서 86점을 받았다. ⇨ $3x+4y=86$, 미지수가 2개인 일차방정식이다.

따라서 미지수가 2개인 일차방정식으로 나타낼 수 없는 것은 ③이다.

3단계 | 미지수가 2개인 일차방정식의 해 125쪽

01 ②, ③ 02 ④ 03 ④, ⑤ 04 ② 05 ② 06 ④
07 ②

01 주어진 순서쌍 x, y의 값을 일차방정식 $3x+y=10$에 대입하여 등식이 참인 것을 찾는다.
　② $3x+y=10$에 $x=2$, $y=4$를 대입하면
　　$3\times2+4=10$ (참)
　③ $3x+y=10$에 $x=3$, $y=1$을 대입하면
　　$3\times3+1=10$ (참)

02 ④ $2x-y=3$에 $x=1$, $y=1$을 대입하면
　$2\times1-1=1\neq3$이므로 해가 아니다.

03 $x=1$, $y=3$을 주어진 일차방정식에 대입하여 등식이 참이 되는 것을 찾는다.
　④ $5x-y=2$에 대입하면 $5\times1-3=2$ (참)

⑤ $8x=y+5$에 대입하면 $8\times1=3+5$ (참)

04 x가 자연수이므로 $x+2y=7$에 $x=1$, 2, 3, \cdots을 대입하여 y의 값을 구하면

x	1	2	3	4	5	6	7	8	\cdots
y	3	$\frac{5}{2}$	2	$\frac{3}{2}$	1	$\frac{1}{2}$	0	$-\frac{1}{2}$	\cdots

이때 x, y는 자연수이므로 $x+2y=7$을 만족하는 x, y의 순서쌍 (x, y)는 $(1, 3)$, $(3, 2)$, $(5, 1)$로 3개이다.

05 $x=-2$, $y=-2$를 $x+ay=4$에 대입하면
　$-2+a\times(-2)=4$, $-2a=6$
　$\therefore a=-3$

06 $x=2k$, $y=3k$를 $3x+y=36$에 대입하면
　$3\times2k+3k=36$, $9k=36$
　$\therefore k=4$

07 $x=-2$, $y=2$를 $x-ay-6=0$에 대입하면
　$-2-a\times2-6=0$, $-2a=8$　$\therefore a=-4$
　$a=-4$를 일차방정식 $x-ay-6=0$에 대입하면
　$x+4y-6=0$
　위 식에 $x=2$, $y=b$를 대입하면
　$2+4\times b-6=0$, $4b=4$　$\therefore b=1$
　$\therefore a+2b=-4+2\times1=-2$

17 미지수가 2개인 연립일차방정식

126~127쪽

2단계

01 $\begin{cases} x+y=25 \\ 2x+4y=76 \end{cases}$　02 $\begin{cases} x+y=30 \\ 100x+500y=7000 \end{cases}$

03 $\begin{cases} x+y=42 \\ x-3y=6 \end{cases}$

04 ㉠

x	1	2	3	4	\cdots
y	4	3	2	1	\cdots

㉡

x	1	2	3	4	\cdots
y	4	7	10	13	\cdots

연립방정식의 해: $x=1$, $y=4$

05 $x=3, y=1$ 06 $x=1, y=3$

07 ㉠
x	\cdots	-2	-1	0	1	2	\cdots
y	\cdots	3	2	1	0	-1	\cdots

㉡
x	\cdots	-2	-1	0	1	2	\cdots
y	\cdots	$-\dfrac{7}{3}$	-2	$-\dfrac{5}{3}$	$-\dfrac{4}{3}$	-1	\cdots

연립방정식의 해: $x=2, y=-1$

08 $x=2, y=1$ 09 $x=-2, y=-3$ 10 ×

11 ○ 12 ○ 13 ×

05 $\begin{cases} x+y=4 & \cdots ㉠ \\ 2x+y=7 & \cdots ㉡ \end{cases}$ 에서 x, y가 자연수이므로

일차방정식 ㉠, ㉡의 해를 각각 구하면 다음과 같다.

㉠의 해

x	1	2	3	4	\cdots
y	3	2	1	0	\cdots

㉡의 해

x	1	2	3	4	\cdots
y	5	3	1	-1	\cdots

따라서 연립방정식의 해는 $x=3, y=1$

06 $\begin{cases} x+2y=7 & \cdots ㉠ \\ x+3y=10 & \cdots ㉡ \end{cases}$ 에서 x, y가 자연수이므로

일차방정식 ㉠, ㉡의 해를 각각 구하면 다음과 같다.

㉠의 해

x	1	2	3	4	\cdots
y	3	$\dfrac{5}{2}$	2	$\dfrac{3}{2}$	\cdots

㉡의 해

x	1	2	3	4	\cdots
y	3	$\dfrac{8}{3}$	$\dfrac{7}{3}$	2	\cdots

따라서 연립방정식의 해는 $x=1, y=3$

08 $\begin{cases} x-y=1 & \cdots ㉠ \\ x-2y=0 & \cdots ㉡ \end{cases}$ 에서 x, y가 정수이므로

일차방정식 ㉠, ㉡의 해를 각각 구하면 다음과 같다.

㉠의 해

x	\cdots	-2	-1	0	1	2	\cdots
y	\cdots	-3	-2	-1	0	1	\cdots

㉡의 해

x	\cdots	-2	-1	0	1	2	\cdots
y	\cdots	-1	$-\dfrac{1}{2}$	0	$\dfrac{1}{2}$	1	\cdots

따라서 연립방정식의 해는 $x=2, y=1$

09 $\begin{cases} x-2y=4 & \cdots ㉠ \\ 3x-4y=6 & \cdots ㉡ \end{cases}$ 에서 x, y가 정수이므로

일차방정식 ㉠, ㉡의 해를 각각 구하면 다음과 같다.

㉠의 해

x	\cdots	-2	-1	0	1	2	\cdots
y	\cdots	-3	$-\dfrac{5}{2}$	-2	$-\dfrac{3}{2}$	-1	\cdots

㉡의 해

x	\cdots	-2	-1	0	1	2	\cdots
y	\cdots	-3	$-\dfrac{9}{4}$	$-\dfrac{3}{2}$	$-\dfrac{3}{4}$	0	\cdots

따라서 연립방정식의 해는 $x=-2, y=-3$

10 $x=1, y=2$를 $x+2y=5$에 대입하면

$1+2\times2=5$ (참)

$x=1, y=2$를 $x-y=1$에 대입하면

$1-2=-1\neq1$ (거짓)

$x=1, y=2$는 두 일차방정식을 동시에 만족하지 않으므로 순서쌍 $(1, 2)$는 연립방정식의 해가 아니다.

13 $x=1, y=2$를 $4x-y=2$에 대입하면

$4\times1-2=2$ (참)

$x=1, y=2$를 $3x+y=4$에 대입하면

$3\times1+2=5\neq4$ (거짓)

$x=1, y=2$는 두 일차방정식을 동시에 만족하지 않으므로 순서쌍 $(1, 2)$는 연립방정식의 해가 아니다.

3단계 | 미지수가 2개인 연립방정식과 그 해 128쪽

01 $\begin{cases} x+y=30 \\ -2x+y=9 \end{cases}$ 02 $\begin{cases} x+y=1.2 \\ \dfrac{x}{3}+\dfrac{y}{8}=\dfrac{1}{2} \end{cases}$

03 $\begin{cases} x+y=500 \\ \dfrac{3}{100}x+\dfrac{11}{100}y=35 \end{cases}$ 04 ④ 05 24 06 ③ 07 ④

01 두 자연수 중 작은 수를 x, 큰 수를 y라 할 때, 두 자연수의 합은 30이다. ⇨ $x+y=30$

큰 수는 작은 수의 2배보다 9만큼 크다.
$\underset{y}{\text{큰 수는}}$ $\underset{2x}{\text{작은 수의 2배보다}}$ $\underset{+9}{\text{9만큼 크다}}$

⇨ $y=2x+9$, 즉 $-2x+y=9$

02 시속 3 km로 걸은 거리는 x km, 시속 8 km로 달린 거리는 y km일 때, 걸린 시간은 30분이다. ↳ $\dfrac{x}{3}$시간

↳ $\dfrac{y}{8}$시간 ↳ $\dfrac{1}{2}$시간

$$\Rightarrow \frac{x}{3}+\frac{y}{8}=\frac{1}{2}$$

집에서 학교까지의 거리는 1.2 km이다.

$$\Rightarrow x+y=1.2$$

03 설탕물 x g과 설탕물 y g을 섞으면 설탕물 500 g이 된다. $\Rightarrow x+y=500$

3 %의 설탕물 x g과 11 %의 설탕물 y g에 녹아 있는 설탕의 양의 합은 7 %의 설탕물 500 g에 녹아 있는 설탕의 양과 같다.

$$\Rightarrow \underbrace{\frac{3}{100}\times x}+\frac{11}{100}\times y=\frac{7}{100}\times 500$$

└ 3 % 설탕물 x g에 녹아 있는 설탕의 양

즉, $\dfrac{3}{100}x+\dfrac{11}{100}y=35$

04 가로의 길이가 세로의 길이보다 4 cm 더 길다.

$\underset{x}{\underline{}}$ $\underset{y}{\underline{}}$

$$\Rightarrow x=y+4 \text{ 또는 } x-y=4$$

가로의 길이와 세로의 길이의 합이 16 cm이다.

$$\Rightarrow x+y=16$$

05 총 문제의 수가 25개이므로

$$\Rightarrow x+y=25$$

4점짜리 문제를 x개, 5점짜리 문제를 y개 맞추어 78점을 얻었으므로 └ 얻은 점수는 $4\times x+5\times y$

$$4x+5y=78$$

이를 연립방정식으로 나타내면 $\begin{cases} ax+by=78 \\ x+y=c \end{cases}$와 같아

야 하므로

$a=4$, $b=5$, $c=25$

$\therefore a-b+c=4-5+25=24$

06 $\begin{cases} 2x-y=3 & \cdots \text{㉠} \\ x+2y=9 & \cdots \text{㉡} \end{cases}$에서 x, y가 자연수이므로

㉠의 해

x	1	2	3	4	5	⋯
y	-1	1	3	5	7	⋯

㉡의 해

x	1	2	3	4	5	⋯
y	4	$\frac{7}{2}$	3	$\frac{5}{2}$	2	⋯

따라서 연립방정식의 해는 $x=3$, $y=3$, 즉 $(3, 3)$

07 🔼 해설 꼭 보기

$x=5$, $y=11$을 주어진 연립방정식의 두 방정식에 각각 대입하여 동시에 만족해야 해가 된다. 하나의 방정식만 만족하면 연립방정식의 해가 아니다.

① $\begin{cases} 3x+y=20 \\ -x+3y=28 \end{cases} \Rightarrow \begin{cases} 3\times 5+11=26\neq 20 \\ -5+3\times 11=28 \end{cases}$

② $\begin{cases} 3x+2y=-1 \\ 5x-2y=3 \end{cases} \Rightarrow \begin{cases} 3\times 5+2\times 11=37\neq -1 \\ 5\times 5-2\times 11=3 \end{cases}$

③ $\begin{cases} 3x-y=4 \\ x+y=-1 \end{cases} \Rightarrow \begin{cases} 3\times 5-11=4 \\ 5+11=16\neq -1 \end{cases}$

④ $\begin{cases} 2x-y=-1 \\ -3x+2y=7 \end{cases} \Rightarrow \begin{cases} 2\times 5-11=-1 \\ -3\times 5+2\times 11=7 \end{cases}$

⑤ $\begin{cases} 2x-2y=5 \\ -4x+y=-9 \end{cases} \Rightarrow \begin{cases} 2\times 5-2\times 11=-12\neq 5 \\ -4\times 5+11=-9 \end{cases}$

따라서 해가 $x=5$, $y=11$인 연립방정식은 ④이다.

3단계 | 연립방정식의 해가 주어질 때 미지수의 값 구하기 129쪽

01 ④ 02 ⑤ 03 ③ 04 ⑤ 05 ④ 06 3

01 $\begin{cases} -x+ay=-13 & \cdots \text{㉠} \\ x-y=b & \cdots \text{㉡} \end{cases}$

$x=-2$, $y=5$를 ㉠에 대입하면

$$-(-2)+a\times 5=-13, \; 2+5a=-13$$

└ 음수는 괄호를 넣어 대입한다.

$5a=-15$ $\therefore a=-3$

$x=-2$, $y=5$를 ㉡에 대입하면

$$-2-5=b \quad \therefore b=-7$$

$\therefore a-b=(-3)-(-7)=4$

02 $\begin{cases} 3x+5y=a & \cdots \text{㉠} \\ bx-3y=5 & \cdots \text{㉡} \end{cases}$

$x=-2$, $y=1$을 ㉠에 대입하면

$$3\times (-2)+5=a \quad \therefore a=-1$$

$x=-2$, $y=1$을 ㉡에 대입하면

$$-2b-3=5 \quad \therefore b=-4$$

$\therefore a-2b=(-1)-2\times (-4)=7$

03 $\begin{cases} ax-2y=3 & \cdots \text{㉠} \\ 3x+by=1 & \cdots \text{㉡} \end{cases}$

$x=1$, $y=-1$을 ㉠에 대입하면

$$a\times 1-2\times (-1)=3 \quad \therefore a=1$$

$x=1$, $y=-1$을 ㉡에 대입하면

$$3 \times 1 + b \times (-1) = 1 \qquad \therefore b = 2$$
$$\therefore a + b = 1 + 2 = 3$$

04 $x = 3$, $y = a$를 $x + y = 6$에 대입하면
$$3 + a = 6 \qquad \therefore a = 3$$
$x = 3$, $y = 3$을 $bx + y = 12$에 대입하면
$$3b + 3 = 12 \qquad \therefore b = 3$$
$$\therefore ab = 3 \times 3 = 9$$

05 $2x - y = 7$에 $x = 3$, $y = b$를 대입하면
$$2 \times 3 - b = 7 \qquad \therefore b = -1$$
$2x + ay = 3$에 $x = 3$, $y = -1$을 대입하면
$$2 \times 3 - a = 3 \qquad \therefore a = 3$$
$$\therefore a + b = 3 + (-1) = 2$$

06 ⬆ 해설 **꼭** 보기

먼저 미지수가 없는 방정식에 주어진 해를 대입하여 m의 값을 구한다.
m의 값을 대입하여 구한 해를 미지수 a가 포함된 식에 대입하여 미지수 a의 값을 구한다.
일반적으로 미지수가 포함되어 있는 식과 미지수가 없는 식이 있을 때에는 미지수가 없는 식에 먼저 대입한다.

$x = m - 1$, $y = -5$를 미지수가 없는 일차방정식 $x - 2y = 12$에 대입하면
$$m - 1 - 2 \times (-5) = 12$$
$$m - 1 + 10 = 12 \qquad \therefore m = 3$$
따라서 연립방정식의 해가 $x = 2$, $y = -5$이므로 미지수 a가 포함된 $ax + y = 1$에 대입하면
$$2a + (-5) = 1 \qquad \therefore a = 3$$

또 풀기 130~131쪽

01 ②, ④ **02** ③ **03** ② **04** ①

친구의 **구멍 문제** A ㉢, ㉣ B ④

01 ① $x + 2y = x + 4y - 1$, $-2y + 1 = 0$
 ⇨ 미지수가 y로 1개인 일차방정식이다.
③ $x^2 - 6y = 0$ ⇨ 미지수는 x, y로 2개나 x의 차수가 2이므로 일차방정식이 아니다.

⑤ $y = \dfrac{5}{x}$ ⇨ 미지수가 x, y로 2개이나 x가 분모에 있으므로 일차방정식이 아니다.

02 $3x + 2y = 23$에 $x = a$, $y = 4$를 대입하면
$$3 \times a + 2 \times 4 = 23, \ 3a = 15 \qquad \therefore a = 5$$
$3x + 2y = 23$에 $x = 3$, $y = b$를 대입하면
$$3 \times 3 + 2 \times b = 23, \ 2b = 14 \qquad \therefore b = 7$$
$$\therefore a + b = 5 + 7 = 12$$

03 x, y가 자연수일 때, 일차방정식 $x + 2y = 14$의 해를 x, y의 순서쌍 (x, y)로 나타내면
$(2, 6), (4, 5), (6, 4), (8, 3), (10, 2), (12, 1)$
또 $2x + y = 10$의 해를 x, y의 순서쌍 (x, y)로 나타내면 $(1, 8), (2, 6), (3, 4), (4, 2)$
따라서 주어진 연립방정식의 해는 두 일차방정식을 모두 만족해야 하므로 $(2, 6)$이다.

04 $x = m + 3$, $y = 2$를 $3x + 4y = -1$에 대입하면
$$3(m + 3) + 4 \times 2 = -1$$
$$3m + 9 + 8 = -1, \ 3m = -18 \qquad \therefore m = -6$$
즉, 연립방정식의 해가 $x = -3$, $y = 2$이므로
$ax + y = -4$에 대입하면
$$-3a + 2 = -4 \qquad \therefore a = 2$$

친구의 **구멍 문제**

A ㉠ $2x - y = 4 - y$, $2x - 4 = 0$
 ⇨ 미지수가 x로 1개인 일차방정식이다.
㉡ $3x^2 - x = 3x(x - 2)$, $3x^2 - x = 3x^2 - 6x$
 $5x = 0$ ⇨ 미지수가 x로 1개인 일차방정식이다.
㉢ $2y = x + 1$, $x - 2y + 1 = 0$
 ⇨ 미지수가 x, y로 2개인 일차방정식이다.
㉣ $\dfrac{x}{5} = 3y$, $x = 15y$, $x - 15y = 0$
 ⇨ 미지수가 x, y로 2개인 일차방정식이다.
따라서 미지수가 x, y로 2개인 일차방정식은 ㉢, ㉣이다.

친구가 틀린 이유는 식을 정리하지 않은 채 주어진 식의 차수나 모양만을 보고 미지수의 개수와 차수를 판단하였다. 일차부등식, 일차방정식을 고를 때처럼 미지수가 2개인 일차방정식도 주어진 식을 정리한 다음 판단해야 한다. 좌변, 우변에 미지수가 2개이거나 차수가 2일 때도 식을 정리하였을 때 항이 없어지는 경우가 있기 때문에 반드시 식을 정리한 다음 판단하도록 하자.

B 일차방정식 $2x+y=8$에서 x, y가 자연수이므로

$x=1$일 때 $y=6$

$x=2$일 때 $y=4$

$x=3$일 때 $y=2$

$x=4$일 때 $y=0$ ⌐ $y=0$은 자연수가 아니므로 해가 아니다.

⋮

따라서 구하는 일차방정식의 해를 x, y의 순서쌍 (x, y)로 나타내면

$(1, 6)$, $(2, 4)$, $(3, 2)$

친구가 틀린 이유는 x, y의 순서쌍 중 $(4, 0)$, 즉 $x=4$, $y=0$인 해는 x는 자연수이지만 y가 자연수가 아니므로 해가 아니다. 이처럼 방정식의 해를 구할 때에는 주어진 조건을 모두 만족하는 해를 구해야 한다. 즉, 수의 조건이나 범위가 주어진 경우에는 만족하는 값들이 조건에 만족하는지 따져 보아야 한다.

18 연립일차방정식의 풀이

132~133쪽

2단계

01 y, 2, 11, 1, 1, 3, 1, 1, 1 02 $x=-1$, $y=1$

03 $x=4$, $y=5$ 04 $x=2$, $y=-1$

05 $2x-3$, $2x-3$, 1, 1, -1, 1, -1 06 $x=3$, $y=1$

07 $x=2$, $y=1$ 08 $x=3$, $y=-1$

02 $\begin{cases} 2x+3y=1 & \cdots ㉠ \\ -x+3y=4 & \cdots ㉡ \end{cases}$

미지수 y를 없애기 위하여 ㉠$-$㉡을 하면

$\quad\quad 2x+3y=1$

$-)\ -x+3y=4$

$\quad\quad 3x\quad\quad =-3 \quad \therefore\ x=-1$

⌐ y의 계수의 부호가 같으므로 뺀다

$x=-1$을 ㉠에 대입하면

$2\times(-1)+3y=1 \quad \therefore\ y=1$

$\therefore\ x=-1$, $y=1$

03 $\begin{cases} 3x-y=7 & \cdots ㉠ \\ 4x-3y=1 & \cdots ㉡ \end{cases}$

미지수 y를 없애기 위하여 ㉠$\times3-$㉡을 하면

$\quad\quad 9x-3y=21$

$-)\ 4x-3y=1$

$\quad\quad 5x\quad\quad =20 \quad \therefore\ x=4$

$x=4$를 ㉠에 대입하면

$12-y=7 \quad \therefore\ y=5$

$\therefore\ x=4$, $y=5$

04 $\begin{cases} 3x+4y=2 & \cdots ㉠ \\ 2x+5y=-1 & \cdots ㉡ \end{cases}$

미지수 x를 없애기 위하여 ㉠$\times2-$㉡$\times3$을 하면

$\quad\quad 6x+8y\ =4$

$-)\ 6x+15y=-3$

$\quad\quad\quad -7y=7 \quad \therefore\ y=-1$

$y=-1$을 ㉠에 대입하면

$3x-4=2 \quad \therefore\ x=2$

$\therefore\ x=2$, $y=-1$

06 $\begin{cases} y=x-2 & \cdots ㉠ \\ 2x-y=5 & \cdots ㉡ \end{cases}$

㉠을 ㉡에 대입하면

$2x-(x-2)=5$, $2x-x+2=5$

$\therefore\ x=3$

$x=3$을 ㉠에 대입하면

$y=1$

$\therefore\ x=3$, $y=1$

07 $\begin{cases} x=3y-1 & \cdots ㉠ \\ 3x+y=7 & \cdots ㉡ \end{cases}$

㉠을 ㉡에 대입하면

$3(3y-1)+y=7$, $9y-3+y=7$

$10y=10 \quad \therefore\ y=1$

$y=1$을 ㉠에 대입하면

$x=2$

$\therefore\ x=2$, $y=1$

08 $\begin{cases} 2x-y=7 & \cdots ㉠ \\ 3x+4y=5 & \cdots ㉡ \end{cases}$

㉠에서 y를 x에 대한 식으로 나타내면

$y=2x-7 \quad \cdots ㉢$

㉢을 ㉡에 대입하면

$3x+4(2x-7)=5$

$3x+8x-28=5$, $11x=33 \quad \therefore\ x=3$

$x=3$을 ⓒ에 대입하면

$y=-1$

$\therefore x=3,\ y=-1$

$x=2$를 ⓒ에 대입하면

$2-y=2$ $\quad \therefore y=0$

$\therefore x=2,\ y=0$

05 $\begin{cases} 3x+2y=4 & \cdots\ ㉠ \\ 2x-y=5 & \cdots\ ㉡ \end{cases}$

y를 없애기 위하여 ㉠+㉡×2를 하면

$\quad\quad 3x+2y=4$

$+)\ 4x-2y=10$

$\quad\quad 7x\quad\quad =14 \quad \therefore x=2$

$x=2$를 ㉡에 대입하면

$2\times2-y=5 \quad \therefore y=-1$

$\therefore x=2,\ y=-1$

06 ⬆ 해설 꼭 보기

연립방정식을 풀 때 무조건 계수를 맞추어 더하거나 빼지 말고 식의 모양을 먼저 확인하자. 이 문제에서는 $x+3y=6$으로 주어지지 않고 x항과 y항이 순서가 바뀌어져 있다. 당연하게 순서가 맞추어져 있다고 생각하지 말고 식의 꼴을 확인하고 계수를 맞추도록 하자.

--

$\begin{cases} 2x-3y=4 \\ 3y+x=6 \end{cases} \Rightarrow \begin{cases} 2x-3y=4 & \cdots\ ㉠ \\ x+3y=6 & \cdots\ ㉡ \end{cases}$

y를 없애기 위하여 ㉠+㉡을 하면

$3x=10 \quad \therefore x=\dfrac{10}{3}$

$x=\dfrac{10}{3}$을 ㉡에 대입하면

$\dfrac{10}{3}+3y=6,\ 3y=\dfrac{8}{3} \quad \therefore y=\dfrac{8}{9}$

$\therefore x=\dfrac{10}{3},\ y=\dfrac{8}{9}$

3단계 | 연립방정식의 풀이 – 가감법 134쪽

01 ④ 02 ③ 03 $x=-1,\ y=3$ 04 $x=2,\ y=0$

05 ③ 06 ⑤ 07 2

--

01 $\begin{cases} 3x+2y=1 & \cdots\ ㉠ \\ 4x-3y=2 & \cdots\ ㉡ \end{cases}$

x를 없애려면 x의 계수를 같게 만들고 두 식을 변끼리 빼야 하므로 ㉠×4−㉡×3을 하면 → x의 계수의 부호가 같다.

$\quad\quad 12x+8y=4$

$-)\ 12x-9y=6$

$\quad\quad\quad\quad 17y=-2$

02 $\begin{cases} 2x-5y=-1 & \cdots\ ㉠ \\ 5x+2y=12 & \cdots\ ㉡ \end{cases}$

y를 없애려면 y의 계수를 같게 만들고 두 식을 변끼리 더해야 하므로 ㉠×2+㉡×5를 하면 → y의 계수의 부호가 다르다.

$\quad\quad 4x-10y=-2$

$+)\ 25x+10y=60$

$\quad\quad 29x\quad\quad\ =58$

03 $\begin{cases} 3x-4y=-15 & \cdots\ ㉠ \\ 2x+3y=7 & \cdots\ ㉡ \end{cases}$

x를 없애기 위하여 ㉠×2−㉡×3을 하면

$\quad\quad 6x-8y=-30$

$-)\ 6x+9y=21$

$\quad\quad\quad -17y=-51 \quad \therefore y=3$

$y=3$을 ㉠에 대입하면

$3x-4\times3=-15 \quad \therefore x=-1$

$\therefore x=-1,\ y=3$

04 $\begin{cases} 5x+3y=10 & \cdots\ ㉠ \\ x-y=2 & \cdots\ ㉡ \end{cases}$

y를 없애기 위하여 ㉠+㉡×3을 하면

$\quad\quad 5x+3y=10$

$+)\ 3x-3y=6$

$\quad\quad 8x\quad\quad =16 \quad \therefore x=2$

07 $\begin{cases} 2x+y=6 & \cdots\ ㉠ \\ 3x-4y=-2 & \cdots\ ㉡ \end{cases}$

y를 없애기 위하여 ㉠×4+㉡을 하면

$\quad\quad 8x+4y=24$

$+)\ 3x-4y=-2$

$\quad\quad 11x\quad\quad =22 \quad \therefore x=2$

$x=2$를 ㉠에 대입하면

$4+y=6 \quad \therefore y=2$

$x=2,\ y=2$가 $3x-2y=k$를 만족하므로 대입하면

$6-4=k \quad \therefore k=2$

01 $x=9$, $y=2$　　02 $x=1$, $y=4$　　03 ④　　04 ⑤　　05 ④
06 ③　　07 ④

01　$x=6y-3$을 $2x+y=20$에 대입하면
　　$2(6y-3)+y=20$
　　$12y-6+y=20$, $13y=26$
　　$\therefore\ y=2$
　　$y=2$를 $x=6y-3$에 대입하면 $x=9$
　　$\therefore\ x=9$, $y=2$

02　$y=5x-1$을 $2x+y=6$에 대입하면
　　$2x+(5x-1)=6$
　　$7x=7$　　$\therefore\ x=1$
　　$x=1$을 $y=5x-1$에 대입하면 $y=4$
　　$\therefore\ x=1$, $y=4$

03　$\begin{cases} x=-y+2 & \cdots\ \bigcirc \\ 3x+2y=2 & \cdots\ \bigcirc\!\!\bigcirc \end{cases}$
　　\bigcirc을 $\bigcirc\!\!\bigcirc$에 대입하면 $3(-y+2)+2y=2$
　　$-3y+6+2y=2$　　$\therefore\ y=4$
　　$y=4$를 \bigcirc에 대입하면 $x=-2$
　　$\therefore\ x=-2$, $y=4$

04　$\begin{cases} x-2y=-5 & \cdots\ \bigcirc \\ y=-3x+13 & \cdots\ \bigcirc\!\!\bigcirc \end{cases}$
　　$\bigcirc\!\!\bigcirc$을 \bigcirc에 대입하면
　　$x-2(-3x+13)=-5$
　　$x+6x-26=-5$, $7x=21$
　　$\therefore\ x=3$
　　$x=3$을 $\bigcirc\!\!\bigcirc$에 대입하면 $y=4$
　　$\therefore\ x=3$, $y=4$

05　🔼해설 꼭 보기

연립방정식의 해에 대한 x, y의 조건은 다음과 같이
식으로 나타낸다.
(1) y의 값이 x의 값보다 k만큼 크다.
　　⇨ $y=x+k$
(2) x의 값이 y의 값의 k배이다. ⇨ $x=ky$
(3) x와 y의 값의 비가 $m:n$이다.
　　⇨ $x:y=m:n$, 즉 $nx=my$

x의 값이 y의 값의 3배이므로 $x=3y$
이 식을 연립방정식에 대입하면
$$\begin{cases} 3y+2y=4a \\ 12y-2y=a-14 \end{cases} \Rightarrow \begin{cases} y=\dfrac{4a}{5} & \cdots\ \bigcirc \\ 10y=a-14 & \cdots\ \bigcirc\!\!\bigcirc \end{cases}$$
\bigcirc을 $\bigcirc\!\!\bigcirc$에 대입하면
$8a=a-14$, $7a=-14$　　$\therefore\ a=-2$

06　$\begin{cases} 2x-y=8 & \cdots\ \bigcirc \\ 3x+a=3y+11 & \cdots\ \bigcirc\!\!\bigcirc \end{cases}$
　　y의 값이 x의 값보다 2만큼 작으므로
　　$y=x-2$
　　$y=x-2$를 \bigcirc에 대입하면
　　$2x-(x-2)=8$　　$\therefore\ x=6$, $y=4$
　　$x=6$, $y=4$를 $\bigcirc\!\!\bigcirc$에 대입하면
　　$18+a=12+11$　　$\therefore\ a=5$

07　$x=2$, $y=-1$을 연립방정식에 대입하면
　　$\begin{cases} 2a-b=3 \\ 2b+a=4 \end{cases} \Rightarrow \begin{cases} 2a-b=3 & \cdots\ \bigcirc \\ a+2b=4 & \cdots\ \bigcirc\!\!\bigcirc \end{cases}$
　　a를 없애기 위하여 $\bigcirc-\bigcirc\!\!\bigcirc\times2$를 하면
$$\begin{array}{r} 2a-b\ =3 \\ -)\ 2a+4b=8 \\ \hline -5b=-5 \end{array}$$
　　　　　　$\therefore\ b=1$
　　$b=1$을 $\bigcirc\!\!\bigcirc$에 대입하면
　　$a+2=4$　　$\therefore\ a=2$
　　$\therefore\ a+b=3$

19 여러 가지 연립일차방정식의 풀이

136~137쪽

1단계

01 $x=-1$　02 $x=\dfrac{5}{4}$　03 $x=4$　04 $x=2$

05 $x=-2$　06 $x=22$　07 $x=-2$　08 $x=6$

09 $x=5$　10 $x=-\dfrac{1}{2}$　11 $x=\dfrac{3}{2}$　12 $x=-\dfrac{5}{2}$

13 $x=\dfrac{7}{2}$　14 $x=-8$　15 $x=\dfrac{16}{15}$　16 $x=-\dfrac{10}{3}$

01 $2(x-1)=x-3$, $2x-2=x-3$ $\therefore x=-1$

02 $5x-(x-1)=6$, $4x=5$ $\therefore x=\dfrac{5}{4}$

03 $4(x-2)+5=13$, $4x=16$ $\therefore x=4$

04 $3(x+1)-2(4-x)=5$, $3x+3-8+2x=5$
$5x=10$ $\therefore x=2$

05 $0.3x-2=x-0.6$의 양변에 10을 곱하면
$3x-20=10x-6$, $-7x=14$ $\therefore x=-2$

06 $0.05(x-2)=1$의 양변에 100을 곱하면
$5(x-2)=100$, $5x-10=100$
$5x=110$ $\therefore x=22$

07 $1.8x+0.7=-1.1+0.9x$의 양변에 10을 곱하면
$18x+7=-11+9x$, $9x=-18$ $\therefore x=-2$

08 $0.1x=0.4(x-2)-1$의 양변에 10을 곱하면
$x=4(x-2)-10$, $x=4x-18$
$-3x=-18$ $\therefore x=6$

09 $\dfrac{x}{2}-\dfrac{x}{3}=\dfrac{5}{6}$의 양변에 분모 2, 3의 최소공배수 6을
곱하면
$3x-2x=5$ $\therefore x=5$

10 $x+\dfrac{1}{4}=\dfrac{x}{2}$의 양변에 분모 2, 4의 최소공배수 4를
곱하면
$4x+1=2x$, $2x=-1$ $\therefore x=-\dfrac{1}{2}$

11 $\dfrac{3x-1}{3}=\dfrac{4x+1}{6}$의 양변에 분모 3, 6의 최소공배수
6을 곱하면
$2(3x-1)=4x+1$
$6x-2=4x+1$, $2x=3$ $\therefore x=\dfrac{3}{2}$

12 $\dfrac{2-x}{3}=1-\dfrac{x}{5}$의 양변에 분모 3, 5의 최소공배수
15를 곱하면
$5(2-x)=15-3x$, $10-5x=15-3x$

$-2x=5$ $\therefore x=-\dfrac{5}{2}$

13 $1.2x-0.9=\dfrac{1}{2}+\dfrac{4}{5}x$의 양변에 10을 곱하면
$12x-9=5+8x$, $4x=14$ $\therefore x=\dfrac{7}{2}$

14 $\dfrac{x-7}{6}=0.25(x-2)$에서 $\dfrac{x-7}{6}=\dfrac{1}{4}(x-2)$
양변에 분모 6, 4의 최소공배수 12를 곱하면
$2(x-7)=3(x-2)$
$2x-14=3x-6$, $-x=8$
$\therefore x=-8$

15 $2:5=3x:8$에서
$16=15x$ $\therefore x=\dfrac{16}{15}$

16 $4:(x-2)=5:2x$에서
$8x=5(x-2)$, $8x=5x-10$
$3x=-10$ $\therefore x=-\dfrac{10}{3}$

138~139쪽

2단계

01 2, 5, 6, 5, −2, −2 **02** −2, 3 **03** 1, −1
04 $4x-2y=7$, 2, $\dfrac{1}{2}$ **05** −5, 4 **06** 6, 1
07 $4x-3y=8$, 2, 0 **08** 1, −2 **09** −4, 6
10 $x=2$, $y=1$ **11** $x=7$, $y=-3$

01 $\begin{cases} 2(x-y)-3y=6 & \cdots \ \text{㉠} \\ x+5(x-y)=-2 & \cdots \ \text{㉡} \end{cases}$

$\Rightarrow \begin{cases} \boxed{2}\,x-\boxed{5}\,y=6 & \cdots \ \text{㉢} \\ \boxed{6}\,x-\boxed{5}\,y=-2 & \cdots \ \text{㉣} \end{cases}$

y를 없애기 위해 ㉢−㉣를 하면
$-4x=8$ $\therefore x=-2$
$x=-2$를 ㉢에 대입하면
$2\times(-2)-5y=6$ $\therefore y=-2$
$\therefore x=-2$, $y=-2$

02 $\begin{cases} 4(x-2)+3y=-7 \\ 5(x+3)-3y=-4 \end{cases} \Rightarrow \begin{cases} 4x+3y=1 & \cdots \ \text{㉠} \\ 5x-3y=-19 & \cdots \ \text{㉡} \end{cases}$

y를 없애기 위해 ㉠+㉡을 하면

$9x = -18$ $\therefore x = -2$

$x = -2$를 ㉠에 대입하면

$4 \times (-2) + 3y = 1$ $\therefore y = 3$

$\therefore x = -2, \ y = 3$

03 $\begin{cases} 3(x-y) + 4y = 2 \\ 5x - 3(x+y) = 5 \end{cases} \Rightarrow \begin{cases} 3x + y = 2 & \cdots ㉠ \\ 2x - 3y = 5 & \cdots ㉡ \end{cases}$

y를 없애기 위해 ㉠$\times 3 + ㉡$을 하면

$11x = 11$ $\therefore x = 1$

$x = 1$을 ㉠에 대입하면

$3 \times 1 + y = 2$ $\therefore y = -1$

$\therefore x = 1, \ y = -1$

04 $\begin{cases} 0.1x + 0.2y = 0.3 & \cdots ㉠ \\ 0.4x - 0.2y = 0.7 & \cdots ㉡ \end{cases}$

㉠$\times 10$, ㉡$\times 10$을 하면

$\begin{cases} x + 2y = 3 & \cdots ㉢ \\ \mathbf{4x - 2y = 7} & \cdots ㉣ \end{cases}$

y를 없애기 위해 ㉢$+㉣$을 하면

$5x = 10$ $\therefore x = 2$

$x = 2$를 ㉢에 대입하면

$2 + 2y = 3$ $\therefore y = \dfrac{1}{2}$

$\therefore x = 2, \ y = \dfrac{1}{2}$

05 $\begin{cases} 0.01x + 0.02y = 0.03 & \cdots ㉠ \\ 0.3x + 0.4y = 0.1 & \cdots ㉡ \end{cases}$

㉠$\times 100$, ㉡$\times 10$을 하면

$\begin{cases} x + 2y = 3 & \cdots ㉢ \\ 3x + 4y = 1 & \cdots ㉣ \end{cases}$

y를 없애기 위해 ㉢$\times 2 - ㉣$을 하면

$-x = 5$ $\therefore x = -5$

$x = -5$를 ㉢에 대입하면

$-5 + 2y = 3$ $\therefore y = 4$

$\therefore x = -5, \ y = 4$

06 $\begin{cases} 0.5x - y = 2 & \cdots ㉠ \\ 0.3x - 1.2y = 0.6 & \cdots ㉡ \end{cases}$

㉠$\times 10$, ㉡$\times 10$을 하면

$\begin{cases} 5x - 10y = 20 & \cdots ㉢ \\ 3x - 12y = 6 & \cdots ㉣ \end{cases}$

x를 없애기 위해 ㉢$\times 3 - ㉣ \times 5$를 하면

$30y = 30$ $\therefore y = 1$

$y = 1$을 ㉢에 대입하면

$5x - 10 = 20$ $\therefore x = 6$

$\therefore x = 6, \ y = 1$

07 $\begin{cases} \dfrac{x}{2} - \dfrac{y}{3} = 1 & \cdots ㉠ \\ \dfrac{x}{3} - \dfrac{y}{4} = \dfrac{2}{3} & \cdots ㉡ \end{cases}$

㉠$\times 6$, ㉡$\times 12$를 하면

$\begin{cases} 3x - 2y = 6 & \cdots ㉢ \\ \mathbf{4x - 3y = 8} & \cdots ㉣ \end{cases}$

y를 없애기 위해 ㉢$\times 3 - ㉣ \times 2$를 하면

$x = 2$

$x = 2$를 ㉢에 대입하면

$3 \times 2 - 2y = 6$ $\therefore y = 0$

$\therefore x = 2, \ y = 0$

08 $\begin{cases} \dfrac{3}{2}x + \dfrac{1}{4}y = 1 & \cdots ㉠ \\ \dfrac{1}{3}x - \dfrac{5}{6}y = 2 & \cdots ㉡ \end{cases}$

㉠$\times 4$, ㉡$\times 6$을 하면

$\begin{cases} 6x + y = 4 & \cdots ㉢ \\ 2x - 5y = 12 & \cdots ㉣ \end{cases}$

㉢에서 $y = -6x + 4$를 ㉣에 대입하면

$2x - 5(-6x + 4) = 12$

$2x + 30x - 20 = 12, \ 32x = 32$

$\therefore x = 1$

$x = 1$을 $y = -6x + 4$에 대입하면 $y = -2$

$\therefore x = 1, \ y = -2$

09 $\begin{cases} \dfrac{x}{2} + y = 4 & \cdots ㉠ \\ \dfrac{x}{4} + \dfrac{y}{3} = 1 & \cdots ㉡ \end{cases}$

㉠$\times 2$, ㉡$\times 12$를 하면

$\begin{cases} x + 2y = 8 & \cdots ㉢ \\ 3x + 4y = 12 & \cdots ㉣ \end{cases}$

㉢에서 $x = 8 - 2y$를 ㉣에 대입하면

$3(8 - 2y) + 4y = 12$

$24 - 6y + 4y = 12, \ -2y = -12$ $\therefore y = 6$

$y = 6$을 $x = 8 - 2y$에 대입하면 $x = -4$

$\therefore x = -4, \ y = 6$

10 $2x + y = 3x - y = 5$

$\begin{cases} A = C \\ B = C \end{cases}$ 꼴로 정리 $\Rightarrow \begin{cases} 2x + y = 5 & \cdots ㉠ \\ 3x - y = 5 & \cdots ㉡ \end{cases}$

y를 없애기 위해 ㉠$+㉡$을 하면

$5x=10$ $\quad \therefore x=2$

$x=2$를 ㉠에 대입하면 $2\times 2+y=5$ $\quad \therefore y=1$

$\therefore x=2, y=1$

11 $3x+2y-1=14=x-y+4$에서

$\begin{cases} 3x+2y-1=14 \\ 14=x-y+4 \end{cases}$, 즉 $\begin{cases} 3x+2y=15 & \cdots ㉠ \\ x-y=10 & \cdots ㉡ \end{cases}$

y를 없애기 위해 ㉠+㉡$\times 2$를 하면

$5x=35$ $\quad \therefore x=7$

$x=7$을 ㉡에 대입하면

$7-y=10$ $\quad \therefore y=-3$

$\therefore x=7, y=-3$

3단계 | 여러 가지 연립방정식의 풀이 (1) 140쪽

01 $x=0, y=5$ 02 $x=2, y=3$ 03 ① 04 ⑤ 05 ②
06 ③ 07 ⑤

01 $\begin{cases} x-4+4(y-1)=12 & \cdots ㉠ \\ 3(x+3)-2y=-1 & \cdots ㉡ \end{cases}$

㉠, ㉡을 간단히 정리하면

$\begin{cases} x+4y=20 & \cdots ㉢ \\ 3x-2y=-10 & \cdots ㉣ \end{cases}$

y를 없애기 위해 ㉢+㉣$\times 2$를 하면

$x+4y=20$
$\underline{+)\;6x-4y=-20}$
$7x=0$ $\quad \therefore x=0$

$x=0$을 ㉢에 대입하면 $y=5$

$\therefore x=0, y=5$

02 $\begin{cases} 4x-3(x-1)+y=8 & \cdots ㉠ \\ 2(x-y)=x-(y+1) & \cdots ㉡ \end{cases}$

㉠, ㉡을 간단히 정리하면

$\begin{cases} x+y=5 & \cdots ㉢ \\ x-y=-1 & \cdots ㉣ \end{cases}$

㉢+㉣을 하면 $2x=4$ $\quad \therefore x=2$

$x=2$를 ㉢에 대입하면 $2+y=5$ $\quad \therefore y=3$

$\therefore x=2, y=3$

03 $\begin{cases} 4(x+y)-3y=-7 & \cdots ㉠ \\ 3x-2(x+y)=5 & \cdots ㉡ \end{cases}$

㉠, ㉡을 간단히 정리하면

$\begin{cases} 4x+y=-7 & \cdots ㉢ \\ x-2y=5 & \cdots ㉣ \end{cases}$

y를 없애기 위해 ㉢$\times 2$+㉣을 하면

$9x=-9$ $\quad \therefore x=-1$

$x=-1$을 ㉢에 대입하면

$4\times(-1)+y=-7$ $\quad \therefore y=-3$

$a=-1, b=-3$이므로

$a+b=(-1)+(-3)=-4$

04 $\begin{cases} \dfrac{1}{2}x+\dfrac{3}{10}y=\dfrac{3}{5} & \cdots ㉠ \\ \dfrac{5}{3}x+2y=2 & \cdots ㉡ \end{cases}$

㉠$\times 10$, ㉡$\times 3$을 하면

$\begin{cases} 5x+3y=6 & \cdots ㉢ \\ 5x+6y=6 & \cdots ㉣ \end{cases}$

x를 없애기 위해 ㉢－㉣을 하면 $-3y=0$

$\therefore y=0, x=\dfrac{6}{5}$

$a=\dfrac{6}{5}, b=0$이므로

$5a+b=5\times\dfrac{6}{5}+0=6$

05 $\begin{cases} 0.2x-0.3y=2.6 & \cdots ㉠ \\ 0.25x+0.5y=-2 & \cdots ㉡ \end{cases}$

㉠$\times 10$, ㉡$\times 100$을 하면

$\begin{cases} 2x-3y=26 \\ 25x+50y=-200 \end{cases} \Rightarrow \begin{cases} 2x-3y=26 & \cdots ㉢ \\ \underline{x+2y=-8} & \cdots ㉣ \end{cases}$

㉢－㉣$\times 2$를 하면 $-7y=42$ $\;|\; \therefore y=-6$

↳ 공통인수 25로 나누었다.

$y=-6$을 ㉣에 대입하면

$x-12=-8$ $\quad \therefore x=4$

$a=4, b=-6$이므로 $a+b=4+(-6)=-2$

06 ⬆ 해설 꼭 보기

연립방정식의 두 식의 계수가 분수, 소수이어도 당황하지 말자. 각각의 방정식의 계수를 정수로 만들어 식을 정리하는 한 단계만 더 거치면 된다.

(1) 계수가 소수일 때는 양변에 10, 100, 1000, … 중 10의 거듭제곱을 곱하여 정수로 고친 후 푼다.

(2) 계수가 분수일 때는 양변에 분모의 최소공배수를 곱하여 정수로 고친 후 푼다.

$\begin{cases} \dfrac{1}{2}x+\dfrac{1}{3}y=\dfrac{4}{3} & \cdots ㉠ \\ 0.7x-0.4y=1 & \cdots ㉡ \end{cases}$

⊙×6, ⓒ×10을 하면

$$\begin{cases} 3x+2y=8 & \cdots \text{ⓒ} \\ 7x-4y=10 & \cdots \text{ⓔ} \end{cases}$$

y를 없애기 위해 ⓒ×2+ⓔ을 하면

$13x=26$ ∴ $x=2$

$x=2$를 ⓒ에 대입하면

$3\times 2+2y=8$ ∴ $y=1$

$a=2$, $b=1$이므로 $2a-b=3$

07 두 연립방정식

$$\begin{cases} 2x+y=9 & \cdots \text{⊙} \\ x+2y=a & \cdots \text{ⓒ} \end{cases} \quad \begin{cases} x-y=3 & \cdots \text{ⓒ} \\ bx+2y=14 & \cdots \text{ⓔ} \end{cases}$$

의 해가 서로 같으므로 연립방정식

$$\begin{cases} 2x+y=9 & \cdots \text{⊙} \\ x-y=3 & \cdots \text{ⓒ} \end{cases}$$의 해는 ⓒ, ⓔ을 만족한다.

⊙+ⓒ을 하면

$3x=12$ ∴ $x=4$

$x=4$를 ⓒ에 대입하면 $y=1$

$x=4$, $y=1$을 ⓒ, ⓔ에 대입하면

$4+2\times 1=a$, $b\times 4+2\times 1=14$

∴ $a=6$, $b=3$ ∴ $a+b=9$

<div>

3단계 | 여러 가지 연립방정식의 풀이 (2) 141쪽

01 $x=4$, $y=-5$ 02 $x=7$, $y=1$ 03 ③ 04 ⑤

05 $x=\dfrac{8}{7}$, $y=\dfrac{6}{7}$ 06 $x=6$, $y=2$ 07 ③ 08 ⑤

</div>

01 $2x+y=7x+5y=3$

$\Rightarrow \begin{cases} 2x+y=3 & \cdots \text{⊙} \\ 7x+5y=3 & \cdots \text{ⓒ} \end{cases}$

⊙×5−ⓒ을 하면 $3x=12$ ∴ $x=4$

$x=4$를 ⊙에 대입하면 $y=-5$

∴ $x=4$, $y=-5$

02 $\dfrac{x-3y}{2}=\dfrac{x+y}{4}=2$

$\Rightarrow \begin{cases} \dfrac{x-3y}{2}=2 & \cdots \text{⊙} \\ \dfrac{x+y}{4}=2 & \cdots \text{ⓒ} \end{cases}$

⊙×2, ⓒ×4를 하면

$$\begin{cases} x-3y=4 & \cdots \text{ⓒ} \\ x+y=8 & \cdots \text{ⓔ} \end{cases}$$

ⓒ−ⓔ을 하면 $-4y=-4$ ∴ $y=1$

$y=1$을 ⓔ에 대입하면 $x=7$

∴ $x=7$, $y=1$

03 ⬆ 해설 꼭 보기

$A=B=C$ 꼴의 방정식은 세 식을 동시에 풀 수는 없으므로 다음 연립방정식

$$\begin{cases} A=B \\ A=C \end{cases} \text{또는} \begin{cases} A=B \\ B=C \end{cases} \text{또는} \begin{cases} A=C \\ B=C \end{cases}$$

중 간단한 식을 선택하여 푼다.

$\dfrac{2x-y}{3}=\dfrac{x+3}{2}=\dfrac{x-3y}{4}$

$\Rightarrow \begin{cases} \dfrac{2x-y}{3}=\dfrac{x+3}{2} & \cdots \text{⊙} \\ \dfrac{x+3}{2}=\dfrac{x-3y}{4} & \cdots \text{ⓒ} \end{cases}$

⊙×6, ⓒ×4를 하면

$\begin{cases} 2(2x-y)=3(x+3) \\ 2(x+3)=x-3y \end{cases} \Rightarrow \begin{cases} x-2y=9 & \cdots \text{ⓒ} \\ x+3y=-6 & \cdots \text{ⓔ} \end{cases}$

ⓒ−ⓔ을 하면 $-5y=15$ ∴ $y=-3$

$y=-3$을 ⓒ에 대입하면 $x=3$

따라서 $a=3$, $b=-3$이므로

$a+b=3+(-3)=0$

04 $3x-4=4x-2y=5x-8$

$\Rightarrow \begin{cases} 3x-4=4x-2y \\ 3x-4=5x-8 \end{cases} \Rightarrow \begin{cases} -x+2y=4 & \cdots \text{⊙} \\ -2x=-4 & \cdots \text{ⓒ} \end{cases}$

ⓒ에서 $x=2$

$x=2$를 ⊙에 대입하면 $y=3$

$a=2$, $b=3$이므로 $a+b=5$

05 $x:2y=2:3$에서 $3x=4y$ ∴ $y=\dfrac{3}{4}x$

$y=\dfrac{3}{4}x$를 $5x-2y=4$에 대입하면

$5x-2\times\dfrac{3}{4}x=4$, $\dfrac{7}{2}x=4$ ∴ $x=\dfrac{8}{7}$

$x=\dfrac{8}{7}$을 $y=\dfrac{3}{4}x$에 대입하면

$y=\dfrac{3}{4}\times\dfrac{8}{7}=\dfrac{6}{7}$

∴ $x=\dfrac{8}{7}$, $y=\dfrac{6}{7}$

06 $\begin{cases} (x-1):(y+1)=5:3 \\ 2x-3y=6 \end{cases}$

$\Rightarrow \begin{cases} 3(x-1)=5(y+1) & \cdots \text{㉠} \\ 2x-3y=6 & \cdots \text{㉡} \end{cases}$

㉠, ㉡을 정리하면

$\Rightarrow \begin{cases} 3x-5y=8 & \cdots \text{㉢} \\ 2x-3y=6 & \cdots \text{㉣} \end{cases}$

x를 없애기 위해 ㉢$\times2-$㉣$\times3$을 하면

$-y=-2 \quad \therefore y=2$

$y=2$를 ㉢에 대입하면 $x=6$

$\therefore x=6, y=2$

07 $\begin{cases} x:y=1:2 \\ 5x-y=12 \end{cases} \Rightarrow \begin{cases} y=2x & \cdots \text{㉠} \\ 5x-y=12 & \cdots \text{㉡} \end{cases}$

$y=2x$를 ㉡에 대입하면

$5x-2x=12$

$3x=12 \quad \therefore x=4$

$x=4$를 ㉠에 대입하면 $y=8$

$x=4, y=8$이 $3x-ay=4$를 만족하므로 대입하면

$12-8a=4 \quad \therefore a=1$

08 $\begin{cases} x-2y=5 & \cdots \text{㉠} \\ x+y=8+a & \cdots \text{㉡} \end{cases}$를 만족하는 x와 y의 값의 비

가 $3:1$이므로

$x:y=3:1$, 즉 $x=3y$

$x=3y$를 미지수가 없는 방정식 ㉠에 대입하면

$3y-2y=5 \quad \therefore y=5$

$y=5$를 $x=3y$에 대입하면 $x=15$

$x=15, y=5$를 ㉡에 대입하면

$15+5=8+a \quad \therefore a=12$

또 풀기
142~143쪽

01 ①　 02 ⑤　 03 ③　 04 ④

친구의 **구멍 문제**　　A ②　 B 1

01 $\begin{cases} 2x-5y=9 & \cdots \text{㉠} \\ 3x+2y=4 & \cdots \text{㉡} \end{cases}$

㉠$\times3-$㉡$\times2$를 하면 $-19y=19 \quad \therefore y=-1$

$y=-1$을 ㉠에 대입하면 $x=2$

따라서 $a=2, b=-1$이므로 $a+b=1$

02 $x=2, y=1$을 연립방정식에 대입하면

$\begin{cases} 2a+b=5 \\ 2b+a=4 \end{cases}$, 즉 $\begin{cases} 2a+b=5 & \cdots \text{㉠} \\ a+2b=4 & \cdots \text{㉡} \end{cases}$

㉠$\times2-$㉡을 하면 $3a=6 \quad \therefore a=2$

$a=2$를 ㉠에 대입하면

$2\times2+b=5 \quad \therefore b=1$

$\therefore a+b=3$

03 $\begin{cases} 3x-ay=2 & \cdots \text{㉠} \\ 2x+y=8 & \cdots \text{㉡} \end{cases}$을 만족하는 x와 y의 값의 비가

$1:2$이므로

$x:y=1:2$, 즉 $y=2x$

$y=2x$를 미지수가 없는 ㉡에 대입하면

$2x+2x=8, 4x=8 \quad \therefore x=2$

$x=2$를 $y=2x$에 대입하면 $y=4$

$x=2, y=4$를 ㉠에 대입하면

$3\times2-a\times4=2, 4a=4 \quad \therefore a=1$

04 두 연립방정식의 해가 같으므로 네 방정식 중 미지수
가 들어 있지 않은 두 방정식의 해도 같다.

$\begin{cases} 3x+2y=5 \\ ax+3y=-3 \end{cases}$, $\begin{cases} 5x+by=1 \\ x-2y=7 \end{cases}$에서 미지수가 없는 두
방정식

$\begin{cases} 3x+2y=5 & \cdots \text{㉠} \\ x-2y=7 & \cdots \text{㉡} \end{cases}$의 해를 먼저 구한다.

㉠$+$㉡을 하면 $4x=12 \quad \therefore x=3$

$x=3$을 ㉡에 대입하면 $y=-2$

연립방정식의 해가 $x=3, y=-2$이므로

$ax+3y=-3$에 대입하면 $3a=3 \quad \therefore a=1$

$5x+by=1$에 대입하면 $-2b=-14 \quad \therefore b=7$

$\therefore a+b=8$

친구의 **구멍 문제**

A $\begin{cases} 3x-4y=6 & \cdots \text{㉠} \\ 2x+3y=4 & \cdots \text{㉡} \end{cases}$에서

㉠$\times2-$㉡$\times3$을 하면 x가 없어지는 식이 만들어진다.

$\quad\quad 6x-8y=12$

$-)\ 6x+9y=12$

$\quad\quad\quad -17y=0 \quad \therefore y=0$

㉠$\times3+$㉡$\times4$를 하면 y가 없어지는 식이 만들어진다.

$\quad\quad 9x-12y=18$

$+)\ 8x+12y=16$

$\quad\quad 17x\quad\quad =34 \quad \therefore x=2$

친구가 틀린 이유는 문제를 정확하게 읽지 않고 가감법을 이용하여 x를 없애는 식의 과정을 구했다. y를 없애기 위해서는 x만 남겨야 하므로 y의 계수를 같게 만들어 더하거나 빼주어야 한다.

또 많은 친구들이 계수를 같게 맞추는 것은 잘하는데 부호를 파악하지 않고 무조건 빼는 경우가 많다. 쉽고 간단한 문제이지만 문제를 정확하게 읽고 실수하지 않도록 주의하자.

B $\begin{cases} 0.2x+0.1y=0.3 & \cdots \text{㉠} \\ \dfrac{1}{4}x-\dfrac{1}{2}y=1 & \cdots \text{㉡} \end{cases}$

㉠×10, ㉡×4를 하면

$\begin{cases} 2x+y=3 & \cdots \text{㉢} \\ x-2y=4 & \cdots \text{㉣} \end{cases}$

㉢×2+㉣을 하면

$$\begin{array}{r} 4x+2y=6 \\ +)\ \ x-2y=4 \\ \hline 5x\qquad\ =10 \end{array} \qquad \therefore\ x=2$$

$x=2$를 ㉢에 대입하면 $y=-1$

$a=2,\ b=-1$이므로 $a+b=1$

친구가 틀린 이유는 분수 계수를 분모의 최소공배수 4를 곱해 정수 계수로 만드는 과정에서 상수항 1에 4를 곱하지 않았다.

많은 친구들이 분수가 계수이면 분모의 최소공배수를 곱하는 것은 알고 있지만 곱하는 과정에서 분수 계수가 아닌 정수 계수에 곱하는 것을 빠뜨리는 실수를 많이 한다. 식을 변형하는 과정에서 어떤 수를 곱하거나 나눌 때는 모든 항에 빠짐없이 해주어야 한다는 것을 잊지 말자.

20 해의 조건에 따른 연립방정식의 풀이

144~145쪽

1단계

01 8 02 5 03 −1 04 1 05 $(a-4)$, 4
06 3 07 $c-2$, 0, 2 08 $b=3$, $c=-5$
09 $\dfrac{5}{3}$ 10 $a=1$, $b=7$

01 $2x-1=-x+a$에 $x=3$을 대입하면
$6-1=-3+a$ $\quad \therefore\ a=8$

02 $3(x-a)=2(x-4)$에 $x=7$을 대입하면
$3(7-a)=2\times3$ $\quad \therefore\ a=5$

03 $\dfrac{3}{4}x+a=\dfrac{x}{2}+\dfrac{1}{4}$에 $x=5$를 대입하면
$\dfrac{15}{4}+a=\dfrac{5}{2}+\dfrac{1}{4}$ $\quad \therefore\ a=-1$

04 $0.2(x-a)=0.3x-0.9$의 양변에 10을 곱해 정수 계수로 만들면
$2(x-a)=3x-9$
$x=7$을 대입하면
$2(7-a)=21-9$
$14-2a=12$ $\quad \therefore\ a=1$

06 $(a-6)x=2-ax$에서
$ax-6x+ax=2$
$(2a-6)x=2$
해가 없으므로 $2a-6=0$
$\therefore\ a=3$

08 $(b-3)x-5=c$에서
$(b-3)x=c+5$
해가 모든 수이므로 $b-3=0$, $c+5=0$
$\therefore\ b=3$, $c=-5$

09 $\dfrac{2-x}{3}=1-\dfrac{a}{5}x$에 분모의 최소공배수 15를 곱하면
$5(2-x)=15-3ax$, $10-5x=15-3ax$
$-5x+3ax=15-10$
$(3a-5)x=5$
해가 없으므로 $3a-5=0$
$\therefore\ a=\dfrac{5}{3}$

10 $(2a-3)x+b=7-ax$에서
$(3a-3)x=7-b$
해가 모든 수이므로 $3a-3=0$, $7-b=0$
$\therefore\ a=1$, $b=7$

2단계

01 3, 9, 일치, 무수히 많다.

02 2, 6, 4, 상수항, 무수히 많다.

03 해가 무수히 많다. 04 해가 무수히 많다.

05 해가 무수히 많다. 06 3, 9, 없다.

07 2, 2, 4, 계수, 상수항, 없다. 08 해가 없다.

09 해가 없다. 10 해가 없다.

03 $\begin{cases} 2x-y=-3 & \cdots \text{㉠} \\ -2x+y=3 & \cdots \text{㉡} \end{cases}$

㉡×(-1)을 하면 $\begin{cases} 2x-y=-3 & \cdots \text{㉢} \\ 2x-y=-3 & \cdots \text{㉣} \end{cases}$

㉢과 ㉣은 x, y의 계수와 상수항이 각각 같으므로, 즉 두 방정식이 일치하므로 해가 무수히 많다.

04 $\begin{cases} 8x+4y=-12 & \cdots \text{㉠} \\ 2x+y=-3 & \cdots \text{㉡} \end{cases}$

㉡×4를 하면

$8x+4y=-12$ \cdots ㉢

㉠과 ㉢은 x, y의 계수와 상수항이 각각 같으므로, 즉 두 방정식이 일치하므로 해가 무수히 많다.

05 $\begin{cases} 3x+2y=-6 & \cdots \text{㉠} \\ \dfrac{x}{2}+\dfrac{y}{3}=-1 & \cdots \text{㉡} \end{cases}$

㉡×6을 하면

$3x+2y=-6$ \cdots ㉢

㉠과 ㉢은 x, y의 계수와 상수항이 각각 같으므로, 즉 두 방정식이 일치하므로 해가 무수히 많다.

08 $\begin{cases} x+2y=-2 & \cdots \text{㉠} \\ 2x+4y=-1 & \cdots \text{㉡} \end{cases}$

㉠×2를 하면

$2x+4y=-4$ \cdots ㉢

㉡과 ㉢은 x, y의 계수는 각각 같고 상수항은 다르므로 해가 없다.

09 $\begin{cases} 12x-8y=3 & \cdots \text{㉠} \\ 3x-2y=1 & \cdots \text{㉡} \end{cases}$

㉡×4를 하면

$12x-8y=4$ \cdots ㉢

㉠과 ㉢은 x, y의 계수는 각각 같고 상수항은 다르므로 해가 없다.

10 $\begin{cases} 5x-2y=-4 & \cdots \text{㉠} \\ \dfrac{x}{2}-\dfrac{y}{5}=-1 & \cdots \text{㉡} \end{cases}$

㉡×10을 하면

$5x-2y=-10$ \cdots ㉢

㉠과 ㉢은 x, y의 계수는 각각 같고 상수항은 다르므로 해가 없다.

3단계 | 해가 무수히 많은 연립방정식 148쪽

01 ③ 02 ② 03 ④ 04 ④ 05 ⑤ 06 5

01 연립방정식 $\begin{cases} ax+y=4 \\ 3x+2y=8 \end{cases}$ 의 해가 무수히 많으므로 y의 계수를 같게 하면 두 방정식은 일치한다.

즉, $\begin{cases} 2ax+2y=8 \\ 3x+2y=8 \end{cases}$ 에서 $2a=3$

$\therefore a=\dfrac{3}{2}$

02 연립방정식 $\begin{cases} x-3y=-2 \\ 2x+ay=-4 \end{cases}$ 의 해가 무수히 많으므로 x의 계수를 같게 하면 두 방정식은 일치한다.

즉, $\begin{cases} 2x-6y=-4 \\ 2x+ay=-4 \end{cases}$ 에서 $a=-6$

03 연립방정식 중 해가 무수히 많은 경우는 두 연립방정식이 일치할 때이다.

④ $\begin{cases} 2x+8y=4 & \cdots \text{㉠} \\ x+4y=2 & \cdots \text{㉡} \end{cases}$

㉡×2를 하면

$\begin{cases} 2x+8y=4 \\ 2x+8y=4 \end{cases}$

04 🔼 해설 꼭 보기

미지수가 x, y로 2개인 연립방정식에서 x의 계수, y의 계수, 상수항 중 어느 하나가 같아지도록 변형하였을 때, 나머지 항의 계수나 상수항이 같아지면 이 연립방정식의 해는 무수히 많다.

⑴ x의 계수를 같게 하면

⇨ y의 계수, 상수항이 각각 같아야 한다.

(2) y의 계수를 같게 하면

　⇨ x의 계수, 상수항이 각각 같아야 한다.

(3) 상수항을 같게 하면

　⇨ x의 계수, y의 계수가 각각 같아야 한다.

$\begin{cases} ax+2y=1 \\ 6x+4y=b \end{cases}$의 해가 무수히 많으므로 미지수가 들어 있지 않은 y의 계수를 같게 하면 나머지 x의 계수, 상수 항도 각각 같아야 하므로

$\begin{cases} 2ax+4y=2 \\ 6x+4y=b \end{cases}$에서 $2a=6$, $b=2$　∴ $a=3$, $b=2$

∴ $a+b=5$

05 $\begin{cases} x+ay=5 & \cdots \text{㉠} \\ 2x-4y=b & \cdots \text{㉡} \end{cases}$

㉠$\times 2$를 하면

$\begin{cases} 2x+2ay=10 \\ 2x-4y=b \end{cases}$

두 방정식이 일치해야 연립방정식의 해가 무수히 많으 므로

$2a=-4$, $b=10$　∴ $a=-2$, $b=10$

∴ $b-a=10-(-2)=12$

06 $\begin{cases} 4x-3y=2 & \cdots \text{㉠} \\ 12x-(2k-1)y=k+1 & \cdots \text{㉡} \end{cases}$

x의 계수를 같게 하기 위하여 ㉠$\times 3$을 하면

⇨ $\begin{cases} 12x-9y=6 \\ 12x-(2k-1)y=k+1 \end{cases}$

두 방정식이 일치해야 연립방정식의 해가 무수히 많으 므로

$9=2k-1$, $6=k+1$

∴ $k=5$

3단계 | 해가 없는 연립방정식　149쪽

01 ③　02 ②　03 ④　04 ⑤　05 2　06 ⑤

01 $\begin{cases} ax+3y=1 \\ 4x+12y=5 \end{cases}$의 해가 없으려면 y의 계수를 같게 했을 때, x의 계수는 같고 상수항은 달라야 하므로

$\begin{cases} 4ax+12y=4 \\ 4x+12y=5 \end{cases}$에서 $4a=4$　∴ $a=1$

02 $\begin{cases} 3x+2y=-1 \\ (a-1)x-4y=3 \end{cases}$의 해가 없으므로 y의 계수를 같게 했을 때, x의 계수는 같고 상수항은 달라야 하므로

$\begin{cases} -6x-4y=2 \\ (a-1)x-4y=3 \end{cases}$에서 $a-1=-6$　∴ $a=-5$

03 ⬆ 해설 꼭 보기

연립방정식 중 해가 없는 경우는 두 방정식의 x의 계 수, y의 계수는 각각 같고, 상수항은 달라야 한다. 즉,

① $\begin{cases} x-y=1 \\ 2x+y=2 \end{cases}$ ⇨ $x=1$, $y=0$ (해가 1개)

② $\begin{cases} x+2y=1 \\ x-2y=5 \end{cases}$ ⇨ $x=3$, $y=-1$ (해가 1개)

③ $\begin{cases} x-2y=1 \\ 3x-6y=3 \end{cases}$ ⇨ $\begin{cases} 3x-6y=3 \\ 3x-6y=3 \end{cases}$

두 방정식이 일치하므로 해가 무수히 많다.

④ $\begin{cases} y=2x-1 \\ 4x-2y=3 \end{cases}$ ⇨ $\begin{cases} 2x-y=1 \\ 4x-2y=3 \end{cases}$ ⇨ $\begin{cases} 4x-2y=2 \\ 4x-2y=3 \end{cases}$

두 방정식의 x의 계수, y의 계수는 각각 같고 상수 항은 다르므로 연립방정식의 해가 없다.

⑤ $\begin{cases} 3x+y=-2 \\ -6x-2y=4 \end{cases}$ ⇨ $\begin{cases} -6x-2y=4 \\ -6x-2y=4 \end{cases}$

두 방정식이 일치하므로 해가 무수히 많다.

04 $\begin{cases} x+2y=-5 & \cdots \text{㉠} \\ -2x-3ay=-1 & \cdots \text{㉡} \end{cases}$의 해가 없으므로 x의 계 수를 같게 했을 때, y의 계수는 같고 상수항은 달라야 한다.

㉠$\times(-2)$를 하면

$\begin{cases} -2x-4y=10 \\ -2x-3ay=-1 \end{cases}$

$-3a=-4$　∴ $a=\dfrac{4}{3}$

05 $\begin{cases} 5y-x=2 \\ ax-10y=2 \end{cases}$ ⇨ $\begin{cases} -x+5y=2 & \cdots \text{㉠} \\ ax-10y=2 & \cdots \text{㉡} \end{cases}$

연립방정식의 해가 없으므로 y의 계수를 같게 했을 때, x의 계수는 같고 상수항은 달라야 한다.

㉠$\times(-2)$를 하면

$\begin{cases} 2x-10y=-4 \\ ax-10y=2 \end{cases}$

∴ $a=2$

06 $\begin{cases} ax - 2y = 4 & \cdots \ \bigcirc \\ 9x - 6y = b & \cdots \ \bigcirc \end{cases}$ 의 해가 없으려면 x의 계수, y

의 계수는 각각 같고 상수항은 달라야 한다.

먼저 미지수가 없는 y의 계수를 같게 만들기 위해서

$\bigcirc \times 3$을 하면

$\begin{cases} 3ax - 6y = 12 \\ 9x - 6y = b \end{cases}$ 에서 $3a = 9$, $b \neq 12$

즉, $a = 3$, $b \neq 12$

150~151쪽

2단계

01 (1) $10x + y$, $10y + x$ (2) 57

02 ㉠ $\dfrac{3}{100}y$ ㉡ $x + \dfrac{7}{100}x$ 또는 $\left(1 + \dfrac{7}{100}\right)x$

ㄷ $y - \dfrac{3}{100}y$ 또는 $\left(1 - \dfrac{3}{100}\right)y$

03 ㉠ 4 ㉡ $\dfrac{x}{2}$ ㄷ $\dfrac{y}{6}$

04 (1) ㉠ $\dfrac{4}{100}y$ ㉡ $\left(y + \dfrac{4}{100}y\right)$ 또는 $\left(1 + \dfrac{4}{100}\right)y$

(2) 작년의 남학생 수: 450명, 작년의 여학생 수: 550명

(3) 올해의 남학생 수: 423명, 올해의 여학생 수: 572명

05 (1) ㉠ 5 ㉡ $\dfrac{y}{5}$

(2) 걸어간 거리: 6 km, 뛰어간 거리: 5 km

01 (1) 처음 수의 십의 자리 숫자와 일의 자리 숫자가 각각 x, y이므로 처음 수는 $10x + y$

이 수의 십의 자리 숫자와 일의 자리 숫자를 바꾼 수는 $10y + x$

(2) 각 자리의 숫자의 합이 12이므로

$x + y = 12$ $\qquad \cdots$ ㉠

십의 자리 숫자와 일의 자리 숫자를 바꾼 수는 처음 수보다 18만큼 크므로

$10y + x = 10x + y + 18$ $\quad \cdots$ ㉡

㉠과 ㉡을 연립하여 풀면

$\begin{cases} x + y = 12 \\ -9x + 9y = 18 \end{cases} \Rightarrow \begin{cases} 9x + 9y = 108 \\ -9x + 9y = 18 \end{cases}$

$\therefore x = 5$, $y = 7$

따라서 처음 수는 $10x + y = 10 \times 5 + 7 = 57$이다.

02 올해 증가한 남학생 수는 $\dfrac{7}{100}x$명이므로

올해의 남학생 수는 $\left(x + \dfrac{7}{100}x\right)$명

올해 감소한 여학생 수는 $\dfrac{3}{100}y$명이므로

올해의 여학생 수는 $\left(y - \dfrac{3}{100}y\right)$명

> 작년보다 증가했으므로 작년 학생 수에서 증가한 학생수를 더해 준다.
> 감소했으므로 빼 준다.

03 걸은 거리가 x km, 뛰어간 거리가 y km이고 전체 거리가 4 km이므로

$x + y = 4$

$(\text{시간}) = \dfrac{(\text{거리})}{(\text{속력})}$ 이므로

시속 2 km로 걸어간 시간은 $\dfrac{x}{2}$시간, 시속 6 km로 뛰어간 시간은 $\dfrac{y}{6}$시간이다.

04 (1) 작년의 남학생 수 x명, 여학생 수 y명에서

감소한 남학생 수는 $\dfrac{6}{100}x$명이므로

올해의 남학생 수는 $\left(x - \dfrac{6}{100}x\right)$명

증가한 여학생 수는 $\dfrac{4}{100}y$명이므로

올해의 여학생 수는 $\left(y + \dfrac{4}{100}y\right)$명

(2) 전체 학생수가 1000명이고 작년보다 전체적으로 5명이 감소하였으므로

$\begin{cases} x + y = 1000 \\ -\dfrac{6}{100}x + \dfrac{4}{100}y = -5 \end{cases} \Rightarrow \begin{cases} x + y = 1000 \\ -6x + 4y = -500 \end{cases}$

> -5
> (감소한 남학생 수) + (증가한 여학생 수) = -5

연립방정식을 풀면 $x = 450$, $y = 550$

따라서 작년의 남학생 수는 450명, 여학생 수는 550명이다.

(3) 작년의 남학생 수가 450명이므로 올해의 남학생 수는

$450 - \dfrac{6}{100} \times 450 = 423(\text{명})$

작년의 여학생 수가 550명이므로 올해의 여학생 수는

$550 + \dfrac{4}{100} \times 550 = 572(\text{명})$

05 (1) 걸어간 거리를 x km, 뛰어간 거리를 y km라 하면, 호수의 둘레의 길이가 11 km이므로

$x + y = 11$

시속 3 km로 걸어간 시간은 $\dfrac{x}{3}$시간

시속 $5\,\mathrm{km}$로 뛰어간 시간은 $\dfrac{y}{5}$시간

(2) 걸어간 거리와 뛰어간 거리의 합이 $11\,\mathrm{km}$이고, 총 3시간이 걸렸으므로

$$\begin{cases} x+y=11 & \cdots \text{㉠} \\ \dfrac{x}{3}+\dfrac{y}{5}=3 & \cdots \text{㉡} \end{cases}$$

㉡$\times 15$를 하면

$$\begin{cases} x+y=11 & \cdots \text{㉢} \\ 5x+3y=45 & \cdots \text{㉣} \end{cases}$$

㉢$\times 3-$㉣을 하면 $-2x=-12$

$\therefore\ x=6,\ y=5$

따라서 성용이가 걸어간 거리는 $6\,\mathrm{km}$, 뛰어간 거리는 $5\,\mathrm{km}$이다.

152~153쪽

2단계

01 (1) $\dfrac{7}{100}x\,\mathrm{g}$ (2) $\dfrac{9}{100}y\,\mathrm{g}$ (3) $40\,\mathrm{g}$

(4) $\begin{cases} x+y=500 \\ \dfrac{7}{100}x+\dfrac{9}{100}y=40 \end{cases}$

02 (1) ㉠ 800, ㉡ $\dfrac{13}{100}y$, ㉢ 80 (2) $x=600,\ y=200$

03 (1)

㉠	소윤	대성
시간	6일	6일
일의 양	$6x$	$6y$

㉡	소윤	대성
시간	3일	8일
일의 양	$3x$	$8y$

(2) $x=\dfrac{1}{15},\ y=\dfrac{1}{10}$

04 $8\,\%$의 소금물: $100\,\mathrm{g}$, $5\,\%$의 소금물: $200\,\mathrm{g}$　　05 24일

01 (3) $8\,\%$의 소금물 $500\,\mathrm{g}$에 들어 있는 소금의 양은

$$\dfrac{8}{100}\times 500=40(\mathrm{g})$$

(4) 섞은 후의 $8\,\%$의 소금물의 양이 $500\,\mathrm{g}$이므로

$x+y=500$

전체 소금의 양은 변함이 없으므로

$$\dfrac{7}{100}x+\dfrac{9}{100}y=40$$

따라서 구하는 연립방정식은

$$\begin{cases} x+y=500 \\ \dfrac{7}{100}x+\dfrac{9}{100}y=40 \end{cases}$$

02 (1) ㉠ 섞은 후 $10\,\%$의 설탕물의 양은 $800\,\mathrm{g}$이다.

　㉡ 섞기 전 $13\,\%$의 설탕물의 설탕의 양은

$$(\text{설탕의 양})=\dfrac{(\text{설탕물의 농도})}{100}\times(\text{설탕물의 양})$$

이므로 $\dfrac{13}{100}y$

　㉢ 섞은 후 $10\,\%$의 설탕물의 설탕의 양은

$$\dfrac{10}{100}\times 800=80(\mathrm{g})$$

(2) 섞은 설탕물의 양이 $800\,\mathrm{g}$이므로

$x+y=800$　　\cdots ㉠

설탕의 양은 섞은 후에도 변함이 없으므로

$$\dfrac{9}{100}x+\dfrac{13}{100}y=80 \quad \cdots \text{㉡}$$

㉠, ㉡을 연립하여 풀면

$$\begin{cases} x+y=800 \\ 9x+13y=8000 \end{cases} \Rightarrow \begin{cases} 9x+9y=7200 \\ 9x+13y=8000 \end{cases}$$

$\therefore\ x=600,\ y=200$

따라서 $9\,\%$의 설탕물은 $600\,\mathrm{g}$, $13\,\%$의 설탕물은 $200\,\mathrm{g}$이다.

03 (1) ㉠ 소윤이가 하루에 할 수 있는 일의 양이 x이므로 6일 동안 일한 양은 $6\times x$, 즉 $6x$이다.

대성이가 하루에 할 수 있는 일의 양이 y이므로 6일 동안 일한 양은 $6\times y$, 즉 $6y$이다.

둘이 함께 일해서 일을 끝냈다는 것은 일을 완성했다는 의미이므로 $6x+6y=1$이다.

　㉡ 소윤이가 3일 동안 일한 양은 $3x$

대성이가 8일 동안 일한 양은 $8y$

소윤이가 3일, 대성이가 8일 동안 일하여 일을 완성하였으므로

$3x+8y=1$

(2) 둘이서 함께 하면 6일 만에 일을 끝냈으므로

$6x+6y=1$　　\cdots ㉠

소윤이가 3일, 대성이가 8일 동안 일해 끝냈으므로

$3x+8y=1$　　\cdots ㉡

㉠, ㉡을 연립하여 풀면

$$\begin{cases} 6x+6y=1 \\ 3x+8y=1 \end{cases} \Rightarrow \begin{cases} 6x+6y=1 \\ 6x+16y=2 \end{cases}$$

$\therefore\ x=\dfrac{1}{15},\ y=\dfrac{1}{10}$

따라서 소윤이가 하루에 할 수 있는 일의 양은 $\dfrac{1}{15}$이고, 대성이가 하루에 할 수 있는 일의 양은 $\dfrac{1}{10}$이다.

04 8 %의 소금물 x g과 5 %의 소금물 y g을 섞어서 6 %의 소금물 300 g을 만들었으므로

$$\begin{cases} x+y=300 \\ \dfrac{8}{100}x+\dfrac{5}{100}y=\dfrac{6}{100}\times300 \end{cases}$$

$$\Rightarrow \begin{cases} x+y=300 & \cdots \bigcirc \\ 8x+5y=1800 & \cdots \bigcirc \end{cases}$$

$\bigcirc\times5-\bigcirc$을 하면 $-3x=-300$

$x=100$, $y=200$

따라서 8 %의 소금물 100 g과 5 %의 소금물 200 g을 섞었다.

05 전체 일의 양을 1로 놓고 진영, 현수가 하루에 할 수 있는 일의 양을 각각 x, y라 하면

$$\begin{cases} 8x+8y=1 & \cdots \bigcirc \\ 4x+10y=1 & \cdots \bigcirc \end{cases}$$

$\bigcirc-\bigcirc\times2$를 하면

$$x=\dfrac{1}{24},\ y=\dfrac{1}{12}$$

따라서 이 일을 진영이가 혼자 하면 24일이 걸린다.

| 3단계 | 연립방정식의 활용 (1) | 154쪽 |

01 ④ 02 ② 03 679명 04 $\begin{cases} x+y=10 \\ \dfrac{x}{20}+\dfrac{y}{4}=1 \end{cases}$

05 버스로 간 거리: $\dfrac{15}{2}$ km, 걸어서 간 거리: $\dfrac{5}{2}$ km 06 ⑤

01 처음 수의 십의 자리의 숫자를 x, 일의 자리의 숫자를 y라 하면 각 자리의 숫자의 합이 11이므로

$x+y=11$ $\cdots \bigcirc$

십의 자리 숫자와 일의 자리의 숫자를 바꾼 수는 처음 수의 2배보다 7만큼 크므로

$10y+x=2(10x+y)+7$

$-19x+8y=7$, 즉 $19x-8y=-7$ $\cdots \bigcirc$

\bigcirc에서 $y=11-x$이므로 \bigcirc에 대입하면

$19x-8(11-x)=-7$

$27x=81$ $\therefore x=3,\ y=8$

따라서 처음 수는 38이다.

02 처음 수의 십의 자리의 숫자를 x, 일의 자리의 숫자를 y라 하자.

십의 자리 숫자의 2배는 일의 자리 숫자보다 1만큼 크므로

$2x=y+1$, 즉 $2x-y=1$ $\cdots \bigcirc$

십의 자리의 숫자와 일의 자리의 숫자를 바꾼 수는 처음 수보다 9만큼 크므로

$10y+x=10x+y+9$

$-9x+9y=9$, 즉 $x-y=-1$ $\cdots \bigcirc$

\bigcirc, \bigcirc을 연립하여 풀면

$x=2$, $y=3$

따라서 처음 수는 23이다.

03 ↑ 해설 꼭 보기

> 증가, 감소에 관한 문제에서는
> 작년의 학생 수를 기준으로 한다는 것을 기억하자.
> (1) x가 a % 증가하였다.
>
> ⇨ 증가량: $\dfrac{a}{100}x$
>
> ⇨ 증가한 후의 전체의 양: $x+\dfrac{a}{100}x=\left(1+\dfrac{a}{100}\right)x$
>
> (2) x가 b % 감소하였다.
>
> ⇨ 감소량: $\dfrac{b}{100}x$
>
> ⇨ 감소한 후의 전체의 양: $x-\dfrac{b}{100}x=\left(1-\dfrac{b}{100}\right)x$
>
> ----
>
> 작년의 남학생 수와 여학생 수를 각각 x명, y명이라 하면
>
> $$\begin{cases} x+y=1360 \\ \dfrac{5}{100}x-\dfrac{3}{100}y=12 \end{cases} \Rightarrow \begin{cases} x+y=1360 & \cdots \bigcirc \\ 5x-3y=1200 & \cdots \bigcirc \end{cases}$$
>
> $\bigcirc\times3+\bigcirc$을 하면 $8x=5280$
>
> $\therefore x=660,\ y=700$
>
> 올해의 여학생 수는 작년보다 3 % 감소하였으므로
>
> $\dfrac{3}{100}\times700=21(\text{명})$이 감소하였다.
>
> 따라서 올해의 여학생 수는 $700-21=679(\text{명})$이다.

04 문제를 표로 정리하면

	버스 탈 때	걸어갈 때	전체
거리	x km	y km	10 km
속력	시속 20 km	시속 4 km	—
시간	$\dfrac{x}{20}$시간	$\dfrac{y}{4}$시간	1시간

집에서 마트까지 10 km 떨어져 있으므로

$x+y=10$

시속 20 km로 간 거리가 x km이므로 걸린 시간은

$\dfrac{x}{20}$(시간)

시속 4 km로 간 거리가 y km이므로 걸린 시간은 $\dfrac{y}{4}$(시간)

집에서 마트까지 가는 데 걸린 시간이 1시간이므로

$$\dfrac{x}{20}+\dfrac{y}{4}=1$$

따라서 구하는 연립방정식은

$$\begin{cases} x+y=10 \\ \dfrac{x}{20}+\dfrac{y}{4}=1 \end{cases}$$

05 $\begin{cases} x+y=10 \\ \dfrac{x}{20}+\dfrac{y}{4}=1 \end{cases}$ \Rightarrow $\begin{cases} x+y=10 & \cdots \ \text{㉠} \\ x+5y=20 & \cdots \ \text{㉡} \end{cases}$

㉠$-$㉡을 하면 $-4y=-10$

$$\therefore y=\dfrac{5}{2}, \ x=\dfrac{15}{2}$$

따라서 버스로 간 거리는 $\dfrac{15}{2}$ km이고 걸어서 간 거리는 $\dfrac{5}{2}$ km이다.

06 ⬆ 해설 꼭 보기

속력에 관한 문제에서 시간 조건이 주어진 경우에는 (시간)$=\dfrac{(거리)}{(속력)}$를 이용하여 식을 세운다. 또한 거리, 속력, 시간에 관한 문제는 반드시 단위를 통일시켜야 한다는 것을 기억하자. 이 문제에서는 속력이 시속이므로 분으로 주어진 것을 '시'로 고쳐야 한다.
(건물 A에서 건물 C까지 자전거를 타고 간 시간)
$+$(건물 C에서 건물 B까지 걸어간 시간)$=1.2$시간
으로 식을 세우지 않도록 주의하자.

두 건물 A에서 C, C에서 B까지의 거리를 각각 x km, y km라 하면

$x+y=9$ \cdots ㉠
건물 A에서 건물 C까지 시속 18 km로 자전거를 타고 간 시간은 $\dfrac{x}{18}$시간

건물 C에서 건물 B까지 시속 3 km로 걸은 시간은 $\dfrac{y}{3}$시간, 총 1시간 20분이 걸렸으므로 $1\dfrac{20}{60}=\dfrac{4}{3}$(시간)

$$\dfrac{x}{18}+\dfrac{y}{3}=\dfrac{4}{3} \quad \cdots \text{㉡}$$

㉠, ㉡을 연립하여 풀면

$\begin{cases} x+y=9 \\ \dfrac{x}{18}+\dfrac{y}{3}=\dfrac{4}{3} \end{cases}$ \Rightarrow $\begin{cases} x+y=9 \\ x+6y=24 \end{cases}$

$$\therefore x=6, \ y=3$$

따라서 두 건물 A와 C 사이의 거리는 6 km이다.

3단계 | 연립방정식의 활용 (2) 155쪽

01 $\dfrac{4}{100}x$ g, $\dfrac{7}{100}y$ g **02** 30 g **03** $x=400, y=200$

04 200 **05** ⑤ **06** $x=\dfrac{1}{20}, y=\dfrac{1}{60}$ **07** 20일 **08** ③

01 4 %의 소금물 x g에 녹아 있는 소금의 양은

$$\dfrac{4}{100}\times x(\text{g})$$

7 %의 소금물 y g에 녹아 있는 소금의 양은

$$\dfrac{7}{100}\times y(\text{g})$$

02 5 %의 소금물 600 g에 녹아 있는 소금의 양은

$$\dfrac{5}{100}\times 600=30(\text{g})$$

03 섞은 후의 5 %의 소금물의 양이 600 g이므로

$$x+y=600 \qquad \cdots \text{㉠}$$

전체 소금의 양은 변함이 없으므로

$$\dfrac{4}{100}x+\dfrac{7}{100}y=\dfrac{5}{100}\times 600 \quad \cdots \text{㉡}$$

㉠, ㉡을 연립하여 풀면

$\begin{cases} x+y=600 \\ \dfrac{4}{100}x+\dfrac{7}{100}y=\dfrac{5}{100}\times 600 \end{cases}$ \Rightarrow $\begin{cases} x+y=600 \\ 4x+7y=3000 \end{cases}$

$$x=400, \ y=200$$

04 ⬆ 해설 꼭 보기

농도에 관한 문제에서는
• (소금물의 농도)$=\dfrac{(소금의 양)}{(소금물의 양)}\times 100$
• (소금의 양)$=\dfrac{(소금물의 농도)}{100}\times (소금물의 양)$
위의 관계식을 사용하여 소금물을 섞어도 전체 소금의 양은 변하지 않음을 방정식으로 세워 구한다.

농도가 다른 두 소금물 A, B를 섞을 때
(1) (소금물 A의 양)+(소금물 B의 양)
= (전체 소금물의 양)
(2) (소금물 A의 소금의 양)+(소금물 B의 소금의 양)
= (전체 소금의 양)

⋯⋯⋯⋯⋯⋯⋯⋯⋯⋯⋯⋯⋯⋯⋯⋯⋯⋯⋯⋯⋯⋯⋯

섞은 후의 8 %의 소금물의 양이 1000 g이므로
$x+y=1000$ ⋯ ㉠
전체 소금의 양은 변함이 없으므로
$\dfrac{10}{100}x+\dfrac{5}{100}y=\dfrac{8}{100}\times1000$ ⋯ ㉡
㉠, ㉡을 연립하여 풀면
$\begin{cases}x+y=1000\\\dfrac{10}{100}x+\dfrac{5}{100}y=\dfrac{8}{100}\times1000\end{cases}\Rightarrow\begin{cases}x+y=1000\\10x+5y=8000\end{cases}$
$\therefore x=600,\ y=400$
$\therefore x-y=200$

05 9 %의 설탕물을 x g, 4 %의 설탕물을 y g 섞었다고 하면
섞은 후의 5 %의 설탕물의 양이 500 g이므로
$x+y=500$ ⋯ ㉠
전체 설탕의 양은 변함이 없으므로
$\dfrac{9}{100}x+\dfrac{4}{100}y=\dfrac{5}{100}\times500$ ⋯ ㉡
㉠, ㉡을 연립하여 풀면
$\begin{cases}x+y=500\\\dfrac{9}{100}x+\dfrac{4}{100}y=\dfrac{5}{100}\times500\end{cases}$
$\Rightarrow\begin{cases}x+y=500\\9x+4y=2500\end{cases}$
연립방정식을 풀면 $x=100,\ y=400$
따라서 4 %의 설탕물을 400 g 섞었다.

06 A, B 두 사람이 함께 하면 15일 만에 일이 끝났으므로
$15x+15y=1$ ⋯ ㉠
A가 혼자 14일간 일하고, 남은 일을 B가 혼자 18일 걸려서 끝냈으므로
$14x+18y=1$ ⋯ ㉡
㉠, ㉡을 연립하여 풀면
$\begin{cases}15x+15y=1\\14x+18y=1\end{cases}\Rightarrow\begin{cases}90x+90y=6\\70x+90y=5\end{cases}$
$\therefore x=\dfrac{1}{20},\ y=\dfrac{1}{60}$

07 A가 하루에 할 수 있는 일의 양이 전체 일의 $\dfrac{1}{20}$만큼

일할 수 있으므로 혼자서 일을 하면 20일 만에 일을 끝낼 수 있다.

08 ↑해설 꼭 보기

전체 일의 양을 1로 놓고 A, B가 하루에 할 수 있는 일의 양을 각각 x, y라 하면
A가 3일 일하고 B가 6일 일하여 끝냈으므로
$3x+6y=1$ ⋯ ㉠
A가 5일 일하고 B가 2일 일하여 끝냈으므로
$5x+2y=1$ ⋯ ㉡
㉠, ㉡을 연립하여 풀면
$\begin{cases}3x+6y=1\\5x+2y=1\end{cases}\Rightarrow\begin{cases}3x+6y=1\\15x+6y=3\end{cases}$
$\therefore x=\dfrac{1}{6},\ y=\dfrac{1}{12}$
B가 하루에 할 수 있는 일의 양이 $y=\dfrac{1}{12}$이라는 것은
하루에 전체 일의 $\dfrac{1}{12}$만큼 일할 수 있고 12일 동안 일하면 일이 끝난다는 의미이다.
따라서 이 일을 B가 혼자서 끝내는 데 12일이 걸린다.

또 풀기 156~157쪽

01 ④　02 ①　03 ①　04 220명
친구의 **구멍 문제**　A 29　B 1 km

⋯⋯⋯⋯⋯⋯⋯⋯⋯⋯⋯⋯⋯⋯⋯⋯⋯⋯⋯⋯⋯⋯⋯

01 연립방정식 $\begin{cases}3x-2y=1 & \cdots ㉠\\12x-(3k-1)y=k+1 & \cdots ㉡\end{cases}$의 해가 무수히 많으므로 x의 계수를 같게 했을 때, 두 방정식이 일치해야 한다.
㉠×4를 하면 $12x-8y=4$이므로 ㉡과 비교하면
y의 계수와 상수항이 각각 같아야 하므로
$-8=-(3k-1),\ 4=k+1$
$\therefore k=3$

02 연립방정식 $\begin{cases}x-2y=3 & \cdots ㉠\\3x+ay=b & \cdots ㉡\end{cases}$의 해가 없으므로 x의 계수를 같게 했을 때, y의 계수는 같고 상수항만 다르면 된다.
㉠×3을 하면 $3x-6y=9$이므로
$-6=a,\ 9\neq b$
즉, $a=-6,\ b\neq9$

03 12 %, 8 %의 설탕물의 양을 각각 x g, y g이라 하면 섞은 후의 9 %의 설탕물이 400 g이므로

$x+y=400$ ··· ㉠

전체 설탕의 양은 변함이 없으므로

$\dfrac{12}{100}x+\dfrac{8}{100}y=\dfrac{9}{100}\times400$ ··· ㉡

㉠, ㉡을 연립하여 풀면

$\begin{cases}x+y=400\\ \dfrac{12}{100}x+\dfrac{8}{100}y=\dfrac{9}{100}\times400\end{cases}\Rightarrow\begin{cases}x+y=400\\ 12x+8y=3600\end{cases}$

연립방정식을 풀면

$x=100,\ y=300$

따라서 12 %의 설탕물은 100 g을 섞었다.

04 작년의 남학생 수와 여학생 수를 각각 x명, y명이라 하면 작년의 전체 학생 수는 800명이었으므로

$x+y=800$ ··· ㉠

10 % 증가한 남학생 수는 $\dfrac{10}{100}x$명

10 % 감소한 여학생 수는 $\dfrac{10}{100}y$명

5 % 감소한 전체 학생 수는 $\dfrac{5}{100}\times800$(명)이므로

$\dfrac{10}{100}x-\dfrac{10}{100}y=-\dfrac{5}{100}\times800$ ··· ㉡

㉠, ㉡을 연립하여 풀면

$\begin{cases}x+y=800\\ \dfrac{10}{100}x-\dfrac{10}{100}y=-\dfrac{5}{100}\times800\end{cases}$

$\Rightarrow\begin{cases}x+y=800\\ 10x-10y=-4000\end{cases}$

연립방정식을 풀면

$x=200,\ y=600$

따라서 남학생은 올해 10 % 증가했으므로 증가한 남학생 수는 $\dfrac{10}{100}\times200=20$(명)이고 올해의 남학생 수는 $200+20=220$(명)이다.

친구의 구멍 문제

A 처음 자연수의 십의 자리 숫자와 일의 자리 숫자를 각각 a, b라 하면 십의 자리 숫자와 일의 자리 숫자의 합이 11이므로

$a+b=11$ ··· ㉠

처음의 자연수는 $10a+b$이고, 십의 자리 숫자와 일의 자리 숫자를 바꾼 수는 $10b+a$로 놓을 수 있다.

바꾼 수는 처음 수의 3배보다 5가 크므로

$10b+a=3(10a+b)+5$ ··· ㉡

㉠, ㉡을 연립하여 풀면

$\begin{cases}a+b=11\\ 10b+a=3(10a+b)+5\end{cases}$

$\Rightarrow\begin{cases}a+b=11\\ -29a+7b=5\end{cases}\Rightarrow\begin{cases}b=11-a\\ 29a-7b=-5\end{cases}$

$b=11-a$를 $29a-7b=-5$에 대입하면

$29a-7(11-a)=-5$

$\therefore\ a=2,\ b=9$

따라서 처음 자연수는 29이다.

친구가 틀린 이유는 처음 수를 $10a+b$라고 나타내지 않고 문장 그대로를 수로 표현해서 ab로 놓고 풀었기 때문에 수를 구할 수가 없었다.

자연수에 대한 문제를 풀 때는 반드시 문자의 값을 다음과 같이 표현해야 한다는 것을 꼭 기억하자.

> 두 자리의 자연수의 십의 자리의 숫자가 x, 일의 자리의 숫자를 y라 하면
> ⇨ $10x+y(○),\ xy(×)$
> 십의 자리의 숫자 x와 일의 자리의 숫자 y를 바꾼 수는
> ⇨ $10y+x(○),\ yx(×)$

B 두 건물 A에서 C, C에서 B까지의 거리를 각각 x km, y km라 하면

$x+y=3$ ··· ㉠

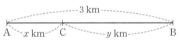

두 건물 A에서 C까지 시속 4 km로 걸은 시간은 $\dfrac{x}{4}$시간

두 건물 C에서 B까지 시속 8 km로 뛴 시간은 $\dfrac{y}{8}$시간

두 건물 A에서 B까지 가는 데 걸린 시간이 총 30분,

즉 30분$=\dfrac{1}{2}$시간

$\dfrac{x}{4}+\dfrac{y}{8}=\dfrac{1}{2}$ ··· ㉡

㉠, ㉡을 연립하여 풀면

$\begin{cases}x+y=3\\ \dfrac{x}{4}+\dfrac{y}{8}=\dfrac{1}{2}\end{cases}\Rightarrow\begin{cases}x+y=3\\ 2x+y=4\end{cases}$

$\therefore\ x=1,\ y=2$

따라서 두 건물 A에서 C까지의 거리는 1 km이다.

친구가 틀린 이유는 시간 조건으로 주어진 30분의 단위를 '시'로 고쳐서 식을 세우지 않았기 때문이다. 속력에 관한 문제를 식으로 세울 때는 반드시 먼저 단위를 통일시켜야 한다. 이 문제에서는 30분을 $\dfrac{30}{60}=\dfrac{1}{2}$(시간)으로 고쳐서 식을 세워야 한다.

160~161쪽

1단계

01 풀이 참조, $y=2x$ 02 풀이 참조, $y=-3x$

03 풀이 참조, $y=\dfrac{12}{x}$ 04 $y=250x$ 05 $y=\dfrac{36}{x}$

06 $y=\dfrac{48}{x}$ 07 ○ 08 ○ 09 × 10 ×

11 ○ 12 × 13 × 14 ○

01

x	1	2	3	4	5	⋯
y	2	4	**6**	8	**10**	⋯

x와 y 사이의 관계식은 $y=2x$

02

x	1	2	3	4	5	⋯
y	-3	-6	$\mathbf{-9}$	$\mathbf{-12}$	$\mathbf{-15}$	⋯

x와 y 사이의 관계식은 $y=-3x$

03

x	1	2	3	4	5	⋯
y	12	6	**4**	3	$\dfrac{12}{5}$	⋯

x와 y 사이의 관계식은 $xy=12$, 즉 $y=\dfrac{12}{x}$

07 $y=2x$는 x의 값이 1, 2, 3, ⋯으로 변함에 따라 y의 값도 2, 4, 6, ⋯으로 변한다. 정비례 관계식이다.

08 $y=-\dfrac{3}{5}x$는 x의 값이 1, 2, 3, ⋯으로 변함에 따라 y의 값이 $-\dfrac{3}{5}$, $-\dfrac{6}{5}$, $-\dfrac{9}{5}$, ⋯로 변한다. 즉, x의 값이 2배, 3배, ⋯로 변함에 따라 y의 값도 2배, 3배, ⋯로 변하므로 정비례 관계식이다.

09 $x+y=12$는 x의 값이 1, 2, 3, ⋯으로 변함에 따라 y의 값은 11, 10, 9, ⋯로 변하므로 정비례 관계식이 아니다.

10 $xy=25$는 xy의 값이 25로 항상 일정하므로 반비례 관계식이다.

11 $y=\dfrac{1}{x}$은 x의 값이 1, 2, 3, ⋯으로 변함에 따라 y의 값은 1, $\dfrac{1}{2}$, $\dfrac{1}{3}$, ⋯로 변한다. 즉, x의 값이 2배, 3배, ⋯로 변함에 따라 y의 값이 $\dfrac{1}{2}$배, $\dfrac{1}{3}$배, ⋯로 변하므로 반비례 관계식이다.

12 $\dfrac{y}{x}=15$에서 $y=15x$이므로 정비례 관계식이다.

13 $y=16-x$는 x의 값이 1, 2, 3, ⋯으로 변함에 따라 y의 값은 15, 14, 13, ⋯으로 변하므로 반비례 관계식이 아니다.

14 $xy=32$는 xy의 값이 32로 항상 일정하므로 반비례 관계식이다.

162~163쪽

2단계

01 풀이 참조, 함수이다. 02 풀이 참조, 함수이다.

03 풀이 참조, 함수가 아니다. 04 ○ 05 ○ 06 ○

07 × 08 6 09 0 10 -9 11 $-\dfrac{3}{2}$ 12 $-\dfrac{5}{3}$

13 -5 14 $\dfrac{5}{2}$ 15 1

01

x	1	2	3	4	⋯
y	200	**400**	**600**	**800**	⋯

$y=200x$는 x의 값에 따라 y의 값이 오직 하나씩 정해지므로 y는 x에 대한 함수이다.

02

x	1	2	3	4	⋯
y	1	**4**	**9**	**16**	⋯

$y=x^2$은 x의 값에 따라 y의 값이 오직 하나씩 정해지므로 y는 x에 대한 함수이다.

03

x	1	2	3	⋯
y	$+1$, -1	$+2$, -2	$+3$, -3	⋯

x의 값에 따라 y의 값이 2개이므로 함수가 아니다.

04 $y=24-x$이므로 y는 x에 대한 함수이다.

05 $y=3000-500x$이므로 y는 x에 대한 함수이다.

06 x가 8일 때, 약수는 1, 2, 4, 8이지만 약수의 개수는 4개로 오직 한 개만 정해진다. 따라서 y는 x에 대한 함수이다.

07 자연수 x보다 작은 소수는 없거나 여러 개일 수도 있

으므로 함수가 아니다.

└→ 함수가 되려면 y의 값이 오직 하나씩만 정해져야 한다.

08 $f(2)=3\times2=6$

09 $f(0)=3\times0=0$

10 $f(-3)=3\times(-3)=-9$

11 $f\left(-\dfrac{1}{2}\right)=3\times\left(-\dfrac{1}{2}\right)=-\dfrac{3}{2}$

12 $f(3)=-\dfrac{5}{3}$

13 $f(1)=-\dfrac{5}{1}=-5$

14 $f(-2)=-\dfrac{5}{-2}=\dfrac{5}{2}$

15 $f(-5)=-\dfrac{5}{-5}=1$

| 3단계 | 함수 | | 164쪽 |

01 풀이 참조 02 $y=500x$ 03 함수이다. 04 풀이 참조
05 $y=\dfrac{48}{x}$ 06 함수이다. 07 ⑤ 08 ㉢ 09 ②, ④

··

01

x	1	2	3	4	⋯
y	500	**1000**	**1500**	**2000**	⋯

02 $y=500x$

03 x의 값에 따라 y의 값이 오직 하나씩 정해지므로 함수이다.

04

x	1	2	3	4	⋯
y	**48**	**24**	**16**	**12**	⋯

05 $xy=48$ ∴ $y=\dfrac{48}{x}$

06 $x=1$일 때 $y=48$, $x=2$일 때 $y=24$, ⋯
x의 값에 따라 y의 값이 오직 하나씩 정해지므로 함수이다.

07 🔼 해설 꼭 보기

① 밑면의 반지름의 길이가 5 cm, 높이가 x cm인 원기둥의 부피 y cm³
⇨ $y=5\times5\times\pi\times x$, 즉 $y=25\pi x$, 함수이다.

② 밑변의 길이가 3 cm, 높이가 x cm인 삼각형의 넓이 y cm²
⇨ $y=\dfrac{1}{2}\times3\times x$, 즉 $y=\dfrac{3}{2}x$, 함수이다.

③ 한 변의 길이가 x cm인 정사각형의 둘레의 길이 y cm
⇨ $y=4x$, 함수이다.

④ 넓이가 20 cm²인 직사각형의 가로의 길이 x cm와 세로의 길이 y cm
⇨ $xy=20$, 즉 $y=\dfrac{20}{x}$, 함수이다.

⑤ 둘레의 길이가 x cm인 직사각형의 넓이 y cm²
⇨ 둘레의 길이를 10 cm라 할 때,
가로의 길이가 2 cm, 세로의 길이가 3 cm인 직사각형의 넓이는 6 cm²
가로의 길이가 1 cm, 세로의 길이가 4 cm인 직사각형의 넓이는 4 cm²
즉, $x=10$일 때 y의 값이 여러 개일 수 있으므로 함수가 아니다.

08 ㉠ 10 L의 물이 들어 있는 물통에 1분에 3 L씩 x분 동안 넣었을 때의 물의 부피 y L ⇨ $y=3x+10$
㉡ 215명 중 여학생 수 x명과 남학생 수 y명
⇨ $y=215-x$
㉢ 500원짜리 연필 x자루와 300원짜리 지우개 y개를 구입할 때의 가격
⇨ (구입 가격)$=500x+300y$
㉣ 분속 100 m로 x m를 가는 데 걸린 시간 y분
⇨ $y=\dfrac{x}{100}$
따라서 y가 x에 대한 함수가 아닌 것은 ㉢이다.

09 ① $x=10$일 때, 10의 약수 $y=1$, 2, 5, 10
② $x=10$일 때, 10의 약수는 1, 2, 5, 10이므로 개수는 4개, 즉 $y=4$
③ $x=10$일 때, 10의 배수 $y=10$, 20, 30, ⋯
④ $x=10$일 때, 10과 12의 최대공약수는 2이므로 $y=2$

⑤ $x=10$일 때, 10을 소인수분해하면 $10=2\times5$이므로 소인수는 2, 5이다. 즉 $y=2, 5$

①, ③, ⑤는 x의 값에 따라 y의 값이 2개 이상 정해지므로 함수가 아니다.

②, ④는 x의 값에 따라 y의 값이 오직 하나씩 정해지므로 함수이다.

3단계 | 함숫값 165쪽

01 ② 02 ⑤ 03 −2 04 −1 05 4 06 −19
07 10

01 ① $f(-2)=-\dfrac{1}{-2}+1=\dfrac{1}{2}+1=\dfrac{3}{2}$

② $f(-1)=-\dfrac{1}{-1}+1=1+1=2$

③ $f(1)=-\dfrac{1}{1}+1=-1+1=0$

④ $f(2)=-\dfrac{1}{2}+1=\dfrac{1}{2}$

⑤ $f(3)=-\dfrac{1}{3}+1=\dfrac{2}{3}$

따라서 옳지 않은 것은 ②이다.

02 $f(-2)=-(-2)+5=7$

$f(3)=-3+5=2$

$\therefore f(-2)+f(3)=7+2=9$

03 $f(-7)=\dfrac{7}{-7}+2=-1+2=1$

$f(7)=\dfrac{7}{7}+2=1+2=3$

$\therefore f(-7)-f(7)=1-3=-2$

04 $f(a)=-2$는 $f(x)$에서 x 대신 a를 대입했을 때의 함숫값이 -2라는 뜻이다.

즉, $f(a)=-2$이므로 $f(x)=5x+3$에 $x=a$를 대입하면

$f(a)=5a+3=-2, 5a=-5$

$\therefore a=-1$

05 $f(a)=-3$이므로 $f(x)=-x-2$에 $x=a$를 대입하면

$f(a)=-a-2=-3, -a=-1$

$\therefore a=1$

$f(b)=1$이므로 $f(x)=-x-2$에 $x=b$를 대입하면

$f(b)=-b-2=1, -b=3$

$\therefore b=-3$

$\therefore a-b=1-(-3)=4$

06 $f(-2)=9$이므로 $f(x)=ax+1$에 $x=-2$를 대입하면

$f(-2)=-2a+1=9, -2a=8$

$\therefore a=-4$

$a=-4$를 $f(x)=ax+1$에 대입하면

$f(x)=-4x+1$이므로

$f(5)=-4\times5+1=-19$

07 $f(-1)=7$이므로 $f(x)=\dfrac{a}{x}+1$에 $x=-1$을 대입하면

$f(-1)=\dfrac{a}{-1}+1=7, -a+1=7$

$\therefore a=-6$

$a=-6$을 $f(x)=\dfrac{a}{x}+1$에 대입하면

$f(x)=-\dfrac{6}{x}+1$이므로

$f(-6)=-\dfrac{6}{-6}+1=2$

$\therefore 5f(-6)=5\times2=10$

23 일차함수의 뜻과 그래프

166~167쪽

2단계

01 ○ 02 × 03 × 04 × 05 ○ 06 ×
07 ○ 08 $a\neq0$ 09 $a\neq-2$ 10 $a\neq-3$
11 $a=0$ 12 -1 13 $-\dfrac{5}{2}$ 14 $\dfrac{2}{3}$ 15 -6

01 일차함수는 $y=ax+b$(a, b는 상수, $a\neq0$)의 꼴이므로 $y=2x+3$은 일차함수이다.

02 $y=10$은 x의 일차항이 없으므로 일차함수가 아니다.

03 $y=x^2+1$은 x^2의 차수가 2이므로 일차함수가 아니다.

04 $y=\dfrac{1}{x}-1$은 x가 분모에 있으므로 일차함수가 아니다.

05 1000원짜리 사과 1개와 x원짜리 배 3개의 값은 y원이다.
⇨ $y=3x+1000$, 일차함수이다.

06 시속 x km로 y시간 동안 달린 거리가 200 km이다.
└→ (거리)=(속력)×(시간)
⇨ $xy=200$에서 $y=\dfrac{200}{x}$, x가 분모에 있으므로 일차
함수가 아니다.

07 한 변의 길이가 x cm인 정오각형의 둘레의 길이가
y cm이다.
⇨ $y=5x$, 일차함수이다.

09 $y=ax+2(x-1)=ax+2x-2=(a+2)x-2$에서
x의 계수가 0이 되지 않아야 하므로
$a\neq-2$

10 $y-3x=ax+1$
$y=ax+3x+1=(a+3)x+1$에서
x의 계수가 0이 되지 않아야 하므로
$a\neq-3$

11 $y=ax^2+3x+2$가 일차함수가 되려면 x^2항이 없어져
야 하므로 $a=0$

12 $x=k$, $y=1$을 $y=-\dfrac{3}{2}x-\dfrac{1}{2}$에 대입하면
$1=-\dfrac{3}{2}k-\dfrac{1}{2}$
$\dfrac{3}{2}k=-\dfrac{3}{2}$ ∴ $k=-1$

13 $x=3$, $y=2k$를 $y=-\dfrac{3}{2}x-\dfrac{1}{2}$에 대입하면
$2k=-\dfrac{3}{2}\times3-\dfrac{1}{2}$
$2k=-\dfrac{9}{2}-\dfrac{1}{2}=-5$ ∴ $k=-\dfrac{5}{2}$

14 $x=-k$, $y=\dfrac{1}{2}$을 $y=-\dfrac{3}{2}x-\dfrac{1}{2}$에 대입하면
$\dfrac{1}{2}=-\dfrac{3}{2}\times(-k)-\dfrac{1}{2}$

$\dfrac{1}{2}=\dfrac{3}{2}k-\dfrac{1}{2}$

$-\dfrac{3}{2}k=-1$ ∴ $k=\dfrac{2}{3}$

15 $x=\dfrac{1}{2}k$, $y=4$를 $y=-\dfrac{3}{2}x-\dfrac{1}{2}$에 대입하면
$4=-\dfrac{3}{2}\times\dfrac{1}{2}k-\dfrac{1}{2}$
$4=-\dfrac{3}{4}k-\dfrac{1}{2}$
$\dfrac{3}{4}k=-\dfrac{9}{2}$ ∴ $k=-6$

168~169쪽

2단계

01 2, 풀이 참조 02 -2, 풀이 참조 03~05 풀이 참조

06 $y=4x+3$ 07 $y=\dfrac{3}{2}x-1$ 08 $y=-7x-5$

09 $y=-\dfrac{4}{5}x+\dfrac{2}{3}$ 10 3 11 -7 12 $-\dfrac{1}{5}$

13 $\dfrac{2}{3}$

01

02

03

04

$y=3x-3$

05

$y=-2x+3$

| 3단계 | 일차함수와 일차함수의 그래프 위의 점 | 170쪽 |

01 ①, ② 02 ③ 03 $-\dfrac{27}{2}$ 04 ④ 05 ⑤ 06 -10

· ·

01 ③ $y=x(x+3)=x^2+3x$에서 x^2의 차수가 2이므로 일차함수가 아니다.

④ $y=\dfrac{1}{x}$은 x가 분모에 있으므로 일차함수가 아니다.

⑤ $y-2x=-2x+3$, 즉 $y=3$이므로 x의 일차항이 없어 일차함수가 아니다.

따라서 일차함수는 ①, ②이다.

02 ③ $x=0$, $y=0$을 $y=-3x+1$에 대입하면
$$0\neq-3\times0+1$$
따라서 점 $(0, 0)$은 $y=-3x+1$의 그래프 위에 있는 점이 아니다.

03 $y=-2x-5$의 그래프가 점 $(2, p)$를 지나므로
$x=2$, $y=p$를 대입하면
$$p=-2\times2-5=-9$$
또 $y=-2x-5$의 그래프가 점 $(q, 4)$를 지나므로
$x=q$, $y=4$를 대입하면
$$4=-2\times q-5,\ 2q=-9\qquad\therefore q=-\dfrac{9}{2}$$
$p=-9$, $q=-\dfrac{9}{2}$이므로
$$p+q=-9+\left(-\dfrac{9}{2}\right)=-\dfrac{27}{2}$$

04 $y=ax-1$의 그래프가 점 $(-1, -4)$를 지나므로
$x=-1$, $y=-4$를 대입하면
$$-4=a\times(-1)-1\qquad\therefore a=3$$
$a=3$을 대입한 $y=3x-1$의 그래프가 점 $(2, b)$를 지나므로
$x=2$, $y=b$를 대입하면
$$b=3\times2-1=5$$
$a=3$, $b=5$이므로
$$2a-b=2\times3-5=1$$

05 $y=-x+p$의 그래프가 점 $(-2, 10)$을 지나므로
$x=-2$, $y=10$을 대입하면
$$10=-(-2)+p\qquad\therefore p=8$$
$p=8$을 대입한 $y=-x+8$의 그래프가 점 $(5, q)$를 지나므로
$x=5$, $y=q$를 대입하면
$$q=-5+8=3$$
$p=8$, $q=3$이므로
$$2p-q=2\times8-3=13$$

06 $y=\dfrac{1}{4}x+b$의 그래프가 점 $(4, 3)$을 지나므로
$x=4$, $y=3$을 대입하면
$$3=\dfrac{1}{4}\times4+b\qquad\therefore b=2$$
$b=2$를 대입한 $y=\dfrac{1}{4}x+2$의 그래프가 점 $(a, -1)$을 지나므로 $x=a$, $y=-1$을 대입하면
$$-1=\dfrac{1}{4}\times a+2,\ -\dfrac{1}{4}a=3$$
$$\therefore a=-12$$
$$\therefore a+b=-12+2=-10$$

| 3단계 | 일차함수의 그래프의 평행이동 | 171쪽 |

01 ② 02 ② 03 ④, ⑤ 04 2 05 -3 06 21

· ·

01 일차함수 $y=-2x+3$의 그래프를 y축의 방향으로 -7만큼 평행이동한 그래프의 식은
$$y=-2x+3-7\qquad\therefore y=-2x-4$$

02 일차함수 $y=3x-4$의 그래프는 일차함수 $y=3x$의 그

래프를 y축의 방향으로 -4만큼 평행이동하여 그린다.

②

03 $y=-5x+1$의 그래프는 $y=-5x$의 그래프를 y축의 방향으로 $+1$만큼 평행이동한 직선이므로 평행이동하여 겹쳐지는 식은 $y=-5x+b$의 꼴인 ④, ⑤이다.

04 일차함수 $y=-2x+p$의 그래프를 y축의 방향으로 4만큼 평행이동한 그래프의 식은
$y=-2x+p+4$
위 그래프가 점 $(5, -4)$를 지나므로
$x=5, y=-4$를 $y=-2x+p+4$에 대입하면
$-4=-2\times5+p+4$
$\therefore p=2$

05 $y=ax+2$의 그래프를 y축의 방향으로 b만큼 평행이동한 그래프의 식은
$y=ax+2+b$
따라서 $a=\dfrac{2}{7}, 2+b=-\dfrac{3}{2}$이므로 $b=-\dfrac{7}{2}$
$\therefore 14a+2b=14\times\dfrac{2}{7}+2\times\left(-\dfrac{7}{2}\right)=-3$

06 ⬆ 해설 **꼭** 보기

일차함수 $y=ax+b$의 그래프를 y축의 방향으로 p만큼 평행이동한 그래프의 식은 $y=ax+b+p$이다.

$y=3x+p$의 그래프를 y축의 방향으로 -2만큼 평행이동한 그래프의 식은
$y=3x+p-2$ ⋯ ㉠
㉠이 점 $(-2, -1)$을 지나므로
$x=-2, y=-1$을 $y=3x+p-2$에 대입하면
$-1=3\times(-2)+p-2$ $\therefore p=7$
$p=7$를 대입한 ㉠ $y=3x+5$의 그래프가 점 $(3, q)$를 지나므로
$q=3\times3+5=14$
$p=7, q=14$이므로
$p+q=7+14=21$

172~173쪽

또 풀기

01 ①, ④ **02** 3 **03** 5 **04** 11

친구의 **구멍 문제** A ②, ⑤ B ③, ④

01 ① 자연수 x의 약수는 y이다.
⇨ $x=8$일 때, $y=1, 2, 4, 8$로 x의 값에 대응하는 y의 값이 2개 이상이므로 함수가 아니다.

② 자연수 x의 약수의 개수는 y개이다.
⇨ $x=8$일 때, 약수의 개수는 4개로 오직 하나만 정해지므로 함수이다.

③ 시속 $5\,\mathrm{km}$로 x시간 동안 걸은 거리가 $y\,\mathrm{km}$이다.
⇨ $y=5x$이므로 함수이다.

④ 둘레의 길이가 $x\,\mathrm{cm}$인 직사각형의 넓이는 $y\,\mathrm{cm}^2$이다.
⇨ 둘레의 길이를 $12\,\mathrm{cm}$라 할 때,
가로의 길이가 $2\,\mathrm{cm}$, 세로의 길이가 $4\,\mathrm{cm}$인 직사각형의 넓이는 $8\,\mathrm{cm}^2$
가로의 길이가 $3\,\mathrm{cm}$, 세로의 길이가 $3\,\mathrm{cm}$인 직사각형의 넓이는 $9\,\mathrm{cm}^2$
따라서 $x=12$일 때, y의 값은 2개 이상이 정해지므로 함수가 아니다.

⑤ 둘레의 길이가 $20\,\mathrm{cm}$인 직사각형의 가로의 길이는 $x\,\mathrm{cm}$, 세로의 길이는 $y\,\mathrm{cm}$이다.
⇨ $2x+2y=20$, 즉 $y=10-x$이므로 함수이다.

02 $f(-2)=5$이므로 $f(x)=\dfrac{a}{x}+1$에 $x=-2$를 대입하면
$f(-2)=\dfrac{a}{-2}+1=5, -\dfrac{1}{2}a=4$
$\therefore a=-8$
$a=-8$을 $f(x)=\dfrac{a}{x}+1$에 대입하면
$f(x)=-\dfrac{8}{x}+1$
위 식에 $x=-4$를 대입하면
$f(-4)=-\dfrac{8}{-4}+1=2+1=3$

03 $y=ax+2$의 그래프를 y축의 방향으로 k만큼 평행이동한 그래프의 식은
$y=ax+2+k$
$y=-2x-5$와 같으므로 $a=-2$
$2+k=-5$ $\therefore k=-7$
$\therefore a-k=-2-(-7)=5$

04 $y=-3x+p$의 그래프를 y축의 방향으로 -5만큼 평행이동한 그래프의 식은

$y=-3x+p-5$ ⋯ ㉠

㉠의 그래프가 점 $(-3, 5)$를 지나므로

$x=-3$, $y=5$를 대입하면

$5=-3\times(-3)+p-5$ ∴ $p=1$

㉠에 $p=1$을 대입한 $y=-3x-4$의 그래프가 점 $(2, q)$를 지나므로

$q=-3\times2-4=-10$

$p=1$, $q=-10$이므로

$p-q=1-(-10)=11$

A 일차함수는 $y=ax+b$의 꼴로 x의 차수가 1이고, $a\neq0$이어야 한다.

 ① $y=-x+2x+3=x+3$이므로 일차함수이다.

 ② $y=3x^2+2x+1$은 $3x^2$의 차수가 2이므로 일차함수가 아니다.

 ③ $y+x^2=x^2+x+1$에서

 $y=x^2-x^2+x+1=x+1$이므로 일차함수이다.

 ④ $y=1-3x$는 일차함수이다.

 ⑤ $y=\dfrac{3}{x}$에서 x가 분모에 있으므로 일차함수가 아니다.

<u>친구가 틀린 이유는</u> 일차함수인지 여부를 판단하기 위해서는 주어진 식을 $y=ax+b$의 꼴로 정리한 후 판단해야 한다. 간혹 이항을 하면서 x^2의 항이 없어지는 경우도 있다.

B $y=7x-1$의 그래프를 평행이동하여 겹쳐지는 일차함수의 그래프는 x의 계수가 같아야 한다.

 ③ $y=7x-1$의 그래프를 y축의 방향으로 $+2$만큼 평행이동하면 $y=7x-1+2$, 즉 $y=7x+1$의 그래프가 된다.

 ④ $y=3x+4(x-1)=7x-4$이고

 $y=7x-1$의 그래프를 y축의 방향으로 -3만큼 평행이동하면 겹쳐진다.

<u>친구가 틀린 이유는</u> 일차함수의 그래프가 평행이동하여 겹쳐지는 경우는 $y=ax+b$의 그래프가 일차함수 $y=ax$의 그래프를 y축의 방향으로 b만큼 평행이동한 직선이므로 x의 계수 a가 같으면 된다. 친구는 b로 알고 있었기 때문에 틀렸다.

24 일차함수의 그래프의 절편과 기울기

174~175쪽

2단계

01 (1) $(-2, 0)$ (2) $(0, 4)$ (3) -2 (4) 4
02 (1) $(3, 0)$ (2) $(0, 2)$ (3) 3 (4) 2 **03** $3, -2$
04 $-3, 4$ **05** $\dfrac{1}{2}, 2$ **06** $-\dfrac{3}{2}$ **07** -1 **08** $-\dfrac{15}{4}$
09 $-\dfrac{8}{3}$ **10** -1 **11** $\dfrac{1}{2}$ **12** 8 **13** $-\dfrac{3}{2}$

01 x절편은 일차함수의 그래프가 x축과 만나는 점의 x좌표이므로 -2, y절편은 일차함수의 그래프가 y축과 만나는 점의 y좌표이므로 4이다.

06 $y=0$을 대입하면

$0=2x+3$ ∴ $x=-\dfrac{3}{2}$

07 $y=0$을 대입하면

$0=-x-1$ ∴ $x=-1$

08 $y=0$을 대입하면

$0=\dfrac{4}{3}x+5$ ∴ $x=-\dfrac{15}{4}$

09 $y=0$을 대입하면

$0=-\dfrac{3}{2}x-4$ ∴ $x=-\dfrac{8}{3}$

176~177쪽

2단계

01 $y, \dfrac{3}{2}$ **02** $x, -3$ **03** $\dfrac{1}{2}$ **04** $\dfrac{3}{2}$ **05** -1
06 $-\dfrac{1}{3}$ **07** 2 **08** $\dfrac{3}{2}$ **09** $-\dfrac{4}{3}$ **10** 1
11 $1, -1$, 풀이 참조 **12** $3, 2$, 풀이 참조

01 주어진 그래프에서 x의 값이 2만큼 증가할 때 y의 값이 3만큼 증가하므로

$(기울기)=\dfrac{(y의\ 값의\ 증가량)}{(x의\ 값의\ 증가량)}=\dfrac{3}{2}$

02 주어진 그래프에서 x의 값이 1만큼 증가할 때 y의 값이 3만큼 감소하므로

$(기울기)=\dfrac{(y의\ 값의\ 증가량)}{(x의\ 값의\ 증가량)}=\dfrac{-3}{1}=-3$

03 $(기울기)=\dfrac{(y의\ 값의\ 증가량)}{(x의\ 값의\ 증가량)}=\dfrac{2}{4}=\dfrac{1}{2}$

04 $(기울기)=\dfrac{(y의\ 값의\ 증가량)}{(x의\ 값의\ 증가량)}=\dfrac{3}{2}$

05 $(기울기)=\dfrac{(y의\ 값의\ 증가량)}{(x의\ 값의\ 증가량)}=\dfrac{-3}{3}=-1$

06 $(기울기)=\dfrac{(y의\ 값의\ 증가량)}{(x의\ 값의\ 증가량)}=\dfrac{-1}{3}=-\dfrac{1}{3}$

07 $(기울기)=\dfrac{(y의\ 값의\ 증가량)}{(x의\ 값의\ 증가량)}=\dfrac{8-4}{4-2}=\dfrac{4}{2}=2$

08 $(기울기)=\dfrac{(y의\ 값의\ 증가량)}{(x의\ 값의\ 증가량)}=\dfrac{1-(-5)}{1-(-3)}=\dfrac{6}{4}=\dfrac{3}{2}$

09 $(기울기)=\dfrac{(y의\ 값의\ 증가량)}{(x의\ 값의\ 증가량)}=\dfrac{5-1}{-2-1}=-\dfrac{4}{3}$

10 $(기울기)=\dfrac{(y의\ 값의\ 증가량)}{(x의\ 값의\ 증가량)}=\dfrac{2-0}{-1-(-3)}$
$=\dfrac{2}{2}=1$

11 $y=4x-3$에 $x=1$을 대입하면
$y=4\times1-3=1$
$y=4x-3$에 $y=-7$을 대입하면
$-7=4x-3,\ -4x=4$ ∴ $x=-1$
따라서 두 점 $(1,\ 1),\ (-1,\ -7)$을 지나는
$y=4x-3$의 그래프는 다음과 같다.

12 $y=-2x-1$에 $x=-2$를 대입하면
$y=-2\times(-2)-1=3$
$y=-2x-1$에 $y=-5$를 대입하면
$-5=-2x-1,\ 2x=4$ ∴ $x=2$
따라서 두 점 $(-2,\ 3),\ (2,\ -5)$를 지나는

$y=-2x-1$의 그래프는 다음과 같다.

3단계 | 일차함수의 그래프에서 x절편, y절편 | 178쪽

01 ④ 02 9 03 6 04 -3 05 $\dfrac{10}{3}$ 06 4 07 $\dfrac{27}{5}$

01 x절편은 $y=0$일 때의 x의 값이다.
① $0=-2x-1$ ∴ $x=-\dfrac{1}{2}$
② $0=-x-\dfrac{1}{2}$ ∴ $x=-\dfrac{1}{2}$
③ $0=6x+3$ ∴ $x=-\dfrac{1}{2}$
④ $0=4x-2$ ∴ $x=\dfrac{1}{2}$
⑤ $0=-\dfrac{1}{2}x-\dfrac{1}{4}$ ∴ $x=-\dfrac{1}{2}$

02 $y=-\dfrac{1}{2}x+3$에서
x절편은 $y=0$일 때의 x의 값이므로
$0=-\dfrac{1}{2}x+3$ ∴ $x=6$
x절편이 6이므로 $a=6$
y절편은 $x=0$일 때의 y의 값이므로
$y=-\dfrac{1}{2}\times0+3$ ∴ $y=3$
y절편이 3이므로 $b=3$
∴ $2a-b=2\times6-3=9$

03 $y=-2x+b$의 그래프의 x절편이 3이므로
점 $(3,\ 0)$은 $y=-2x+b$의 그래프 위의 한 점이다.
따라서 $x=3,\ y=0$을 대입하면
$0=-2\times3+b$ ∴ $b=6$

04 $y=2x+6$에서 $y=0$을 대입하면 x절편은 -3
$y=ax-9$에서 $y=0$을 대입하면 x절편은

$0 = ax - 9$ $\qquad \therefore x = \dfrac{9}{a}$

두 일차함수 $y = 2x + 6$, $y = ax - 9$의 그래프의 x절편
이 같으므로

$\dfrac{9}{a} = -3$ $\qquad \therefore a = -3$

05 $y = ax + b$의 그래프의 y절편이 -2이므로

$b = -2$

$y = ax - 2$의 그래프의 x절편이 $\dfrac{3}{2}$이므로 점 $\left(\dfrac{3}{2}, 0 \right)$은

$y = ax - 2$의 그래프 위의 한 점이다.

따라서 $x = \dfrac{3}{2}$, $y = 0$을 대입하면

$0 = \dfrac{3}{2} \times a - 2$ $\qquad \therefore a = \dfrac{4}{3}$

$\therefore a - b = \dfrac{4}{3} - (-2) = \dfrac{10}{3}$

06 $y = 2x + 4$에 $y = 0$을 대입하여 x절편을 구하면

$0 = 2x + 4$ $\qquad \therefore x = -2$

$x = 0$을 대입하여 y절편을 구하면 $y = 4$

따라서 일차함수 $y = 2x + 4$의 그래프와 x축, y축으로
둘러싸인 도형의 넓이는

$\dfrac{1}{2} \times 2 \times 4 = 4$

07 $y = x + 3$에서

x절편: -3, y절편: 3

$y = -5x + 3$에서

x절편: $\dfrac{3}{5}$, y절편: 3

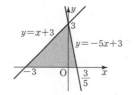

따라서 두 일차함수 $y = x + 3$, $y = -5x + 3$의 그래프
와 x축으로 둘러싸인 도형의 넓이는

$\dfrac{1}{2} \times \underline{\dfrac{18}{5}} \times 3 = \dfrac{27}{5}$

$\quad\quad \llcorner$ 밑변의 길이는 $\dfrac{3}{5} - (-3) = \dfrac{18}{5}$

3단계 | 일차함수의 그래프의 기울기 179쪽

01 기울기: $\dfrac{1}{3}$, y절편: 1 　 02 기울기: -1, y절편: 3

03 ③ 　 04 7 　 05 -4 　 06 ⑤

01 주어진 그래프에서 x의 값이 3만
큼 증가할 때, y의 값은 1만큼 증
가하므로

(기울기) $= \dfrac{1}{3}$, y절편: 1

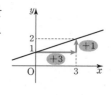

02 주어진 그래프에서 x의 값이 2만
큼 증가할 때, y의 값은 2만큼 감
소하므로

(기울기) $= \dfrac{-2}{2} = -1$, y절편: 3

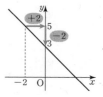

03 ① (기울기) $= \dfrac{-2}{1} = -2$

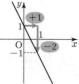

② (기울기) $= \dfrac{-4}{2} = -2$

③ (기울기) $= \dfrac{-3}{2} = -\dfrac{3}{2}$

④ (기울기) $= \dfrac{-2}{1} = -2$

⑤ (기울기) $= \dfrac{-4}{2} = -2$

따라서 기울기가 다른 것은 ③이다.

04 (기울기) $= \dfrac{(y \text{의 값의 증가량})}{(x \text{의 값의 증가량})}$ 에서 두 점 $(-1, -5)$,
$(3, a)$를 지나는 일차함수의 그래프의 기울기가 3이
므로

$\dfrac{a - (-5)}{3 - (-1)} = 3$, $\dfrac{a + 5}{4} = 3$

$a + 5 = 12$ $\qquad \therefore a = 7$

05 두 점 $(2, -3)$, $(a, 1)$을 지나는 일차함수의 그래프
의 기울기가 $-\dfrac{2}{3}$이므로

$(기울기) = \dfrac{1-(-3)}{a-2} = -\dfrac{2}{3}$

$\dfrac{4}{a-2} = -\dfrac{2}{3}$

$12 = -2(a-2)$

$2a = -8$ $\therefore a = -4$

06 x절편이 3, y절편이 -4이므로 두 점 $(3, 0)$, $(0, -4)$를 지난다.

두 점 $(3, 0)$, $(0, -4)$를 지나는 일차함수의 그래프의 기울기는

$(기울기) = \dfrac{-4-0}{0-3} = \dfrac{4}{3}$

25 일차함수의 그래프의 성질

180~181쪽

2단계

01 ㉢, ㉣ 02 ㉠, ㉡ 03 ㉣ 04 ㉡ 05 ×
06 × 07 ○ 08 ○ 09 ㉢ 10 ㉡ 11 ㉡, ㉢
12 ㉠, ㉣ 13 >, > 14 <, < 15 >, <
16 <, >

182~183쪽

2단계

01 ㉢ 02 ㉡ 03 ㉣ 04 ㉠ 05 ㉡ 06 ㉢
07 =, ≠ 08 $a = -\dfrac{5}{2}$, $b \ne -3$ 09 $a = -3$, $b \ne 2$
10 $a = -6$, $b \ne -7$ 11 -3, -5 12 $-\dfrac{7}{3}$, $-\dfrac{1}{2}$
13 $\dfrac{3}{5}$, $-\dfrac{2}{3}$ 14 -1, 1

05 y절편이 4이고, $(기울기) = \dfrac{-4}{4} = -1$이므로

일차함수의 식은 $y = -x + 4$이고 ㉡과 일치한다.

06 y절편이 -4이고, $(기울기) = \dfrac{4}{1} = 4$이므로

일차함수의 식은 $y = 4x - 4$이고 ㉢과 평행한다.

07 두 일차함수의 그래프가 서로 평행하려면 기울기는 같고 y절편은 달라야 하므로 $a = 3$, $b \ne 2$

08 두 일차함수의 그래프가 서로 평행하려면 기울기는 같고 y절편은 달라야 하므로

$a = -\dfrac{5}{2}$이고 $-b \ne 3$, 즉 $b \ne -3$

09 두 일차함수의 그래프가 서로 평행하려면 기울기는 같고 y절편은 달라야 하므로

$-6 = 2a$ $\therefore a = -3$

$-b \ne -2$ $\therefore b \ne 2$

10 두 일차함수의 그래프가 서로 평행하려면 기울기는 같고 y절편은 달라야 하므로

$-a = 6$ $\therefore a = -6$

$-b \ne 7$ $\therefore b \ne -7$

3단계 | 일차함수의 그래프의 성질 184쪽

01 ㉠, ㉣ 02 ㉡, ㉢ 03 ② 04 제4사분면 05 ①, ③
06 ②, ④

01 $(기울기) > 0$이면 일차함수의 그래프가 오른쪽 위로 향하는 직선이므로 ㉠, ㉣이 해당한다.

02 $(기울기) < 0$이면 일차함수의 그래프가 오른쪽 아래로 향하는 직선이므로 ㉡, ㉢이 해당한다.

03 ⬆ 해설 꼭 보기

주어진 그래프를 보고 기울기와 y절편의 부호를 판단한다.

그래프가 오른쪽 위로 향하면 $(기울기) > 0$,
오른쪽 아래로 향하면 $(기울기) < 0$이고
y축과 양의 부분에서 만나면 $(y$절편$) > 0$,
y축과 음의 부분에서 만나면 $(y$절편$) < 0$이다.

$y = ax + b$의 그래프에서 그래프가 오른쪽 위로 향하는 직선이므로 기울기는 양수이다.

$\therefore a > 0$

또 y축과 양의 부분에서 만나므로 y절편은 양수이다.

$\therefore b > 0$

따라서 일차함수 $y = -ax - b$의 그래프는

$-a<0$이므로 오른쪽 아래로 향하는 직선이고
$-b<0$이므로 y축과 음의 부분에서 만난다.
따라서 $y=-ax-b$의 그래프는 ②이다.

04 주어진 그래프가 오른쪽 아래로 향하므로 기울기는 0 보다 작다.
$a<0$
또 y축과 음의 부분에서 만나므로 y절편은 음수이다.
$-b<0$ $\therefore b>0$
따라서 일차함수 $y=bx-a$의 그래프는 $b>0$이므로 오른쪽 위로 향하는 직선이고, $-a>0$이므로 y축과 양의 부분에서 만난다. 따라서 $y=bx-a$의 그래프는 제1, 2, 3사분면을 지나고 제4사분면은 지나지 않는다.

05 ① 일차함수의 기울기가 0보다 작으므로 x의 값이 클수록 y의 값은 작아진다.
③ x절편은 $y=0$일 때의 x의 값이므로
$0=-\dfrac{3}{2}x+\dfrac{1}{3}$ $\therefore x=\dfrac{2}{9}$

06 ① x절편은 $y=0$일 때의 x의 값이므로
$0=-\dfrac{1}{2}x-1,\ \dfrac{1}{2}x=-1$
$\therefore x=-2$
따라서 x절편은 -2
y절편은 $x=0$일 때의 y의 값이므로 -1이다.
③ $y=-\dfrac{1}{2}x-1$의 그래프는 오른쪽 그림과 같다. 따라서 그래프는 제 2, 3, 4사분면을 지난다.
⑤ 기울기가 $-\dfrac{1}{2}$이므로 x의 값이 2만큼 증가하면 y의 값은 1만큼 감소한다.

3단계 | 일차함수의 그래프의 평행·일치 185쪽

01 ①, ③ 02 ③ 03 -3 04 2 05 -3 06 10

01 $y=ax+b$의 그래프가 $y=-5x+2$의 그래프와 평행할 조건은
$a=-5,\ b\neq2$
따라서 $y=-5x+2$의 그래프와 평행한 것은 ①, ③ 이다.

02 두 일차함수의 그래프가 서로 일치하려면 기울기와 y절편이 같아야 하므로
$-a=\dfrac{3}{2}$ $\therefore a=-\dfrac{3}{2}$
$3=-b$ $\therefore b=-3$
$\therefore a-b=-\dfrac{3}{2}-(-3)=\dfrac{3}{2}$

03 $y=-2ax+3$의 그래프를 y축의 방향으로 -5만큼 평행이동하면
$y=-2ax+3-5$ $\therefore y=-2ax-2$
두 일차함수 $y=-2ax-2,\ y=5x-b$의 그래프가 일치하려면 기울기와 y절편이 같아야 하므로
$-2a=5$ $\therefore a=-\dfrac{5}{2}$
$-2=-b$ $\therefore b=2$
$\therefore 2a+b=2\times\left(-\dfrac{5}{2}\right)+2=-3$

04 두 일차함수의 그래프가 평행하려면 기울기는 같고 y 절편은 달라야 한다.
주어진 그래프는 두 점 $(-4,0),\ (0,8)$을 지나므로
$(기울기)=\dfrac{8-0}{0-(-4)}=\dfrac{8}{4}=2$
주어진 그래프의 y절편이 8이므로
$y=2x+8$
따라서 $y=ax-1$의 그래프가 $y=2x+8$의 그래프와 평행하므로 $a=2$이다.

05 두 일차함수의 그래프가 평행하려면 기울기가 같아야 하므로
$-a=-\dfrac{1}{2}$ $\therefore a=\dfrac{1}{2}$
$a=\dfrac{1}{2}$을 대입한 $y=-\dfrac{1}{2}x-2$의 그래프가 점 $(3,b)$ 를 지나므로 $x=3,\ y=b$를 대입하면
$b=-\dfrac{1}{2}\times3-2=-\dfrac{7}{2}$
$\therefore a+b=\dfrac{1}{2}+\left(-\dfrac{7}{2}\right)=-3$

06 두 점 $(0, -4)$, $(3, 0)$을 지나는 일차함수의 그래프의 기울기가

$(기울기) = \dfrac{0-(-4)}{3-0} = \dfrac{4}{3}$이므로 $a = \dfrac{4}{3}$

따라서 주어진 일차함수의 그래프는 $y = \dfrac{4}{3}x + 3$

점 $(b, -5)$가 $y = \dfrac{4}{3}x + 3$의 그래프 위의 점이므로

$x = b$, $y = -5$를 대입하면

$-5 = \dfrac{4}{3}b + 3$, $-\dfrac{4}{3}b = 8$ ∴ $b = -6$

∴ $3a - b = 3 \times \dfrac{4}{3} - (-6) = 10$

또 풀기 186~187쪽

01 3 02 ⑤ 03 (1) <, > (2) >, > (3) <, > (4) >, <

04 $-\dfrac{5}{2}$

친구의 구멍 문제 A -18 B 기울기: -1, y절편: 1

01 x절편은 $y = 0$일 때의 x의 값이므로

일차함수 $y = x - 3$에 $y = 0$을 대입하면

$0 = x - 3$ ∴ $x = 3$

두 일차함수 $y = x - 3$, $y = -x + b$의 x절편이 같으므로 점 $(3, 0)$은 $y = -x + b$의 그래프 위의 점이다.

따라서 $x = 3$, $y = 0$을 $y = -x + b$에 대입하면

$0 = -3 + b$ ∴ $b = 3$

02 x절편이 -2, y절편이 5이므로 두 점 $(-2, 0)$, $(0, 5)$를 지난다. 두 점을 지나는 일차함수의 그래프의 기울기는

$(기울기) = \dfrac{5-0}{0-(-2)} = \dfrac{5}{2}$

03 (1) 일차함수의 그래프가 오른쪽 아래로 향하는 직선이므로 $a < 0$

y절편이 y축과 양의 부분에서 만나므로 $b > 0$

(2) 일차함수의 그래프가 오른쪽 위로 향하는 직선이므로 $a > 0$

y절편이 y축과 양의 부분에서 만나므로 $b > 0$

(3) 일차함수의 그래프가 오른쪽 아래로 향하는 직선이므로 $a < 0$

y절편이 y축과 음의 부분에서 만나므로 $b < 0$

∴ $a + b < 0$, $ab > 0$

(4) 일차함수의 그래프가 오른쪽 위로 향하는 직선이므로 $a > 0$

y절편이 y축과 음의 부분에서 만나므로 $b < 0$

∴ $a - b > 0$, $ab < 0$

04 두 일차함수의 그래프가 평행하려면 기울기가 같아야 하므로

$-a = \dfrac{1}{2}$ ∴ $a = -\dfrac{1}{2}$

$a = -\dfrac{1}{2}$을 대입한 $y = \dfrac{1}{2}x - 2$의 그래프가

점 $(-6, -b)$를 지나므로 $x = -6$, $y = -b$를

$y = \dfrac{1}{2}x - 2$에 대입하면

$-b = \dfrac{1}{2} \times (-6) - 2$ ∴ $b = 5$

∴ $ab = \left(-\dfrac{1}{2}\right) \times 5 = -\dfrac{5}{2}$

친구의 구멍 문제

A $y = ax + b$의 그래프의 y절편이 -3이므로 $b = -3$

$y = ax - 3$의 그래프의 x절편이 $\dfrac{1}{2}$이므로 점 $\left(\dfrac{1}{2}, 0\right)$은 $y = ax - 3$의 그래프 위의 점이다.

따라서 $x = \dfrac{1}{2}$, $y = 0$을 $y = ax - 3$에 대입하면

$0 = \dfrac{1}{2}a - 3$ ∴ $a = 6$

∴ $ab = 6 \times (-3) = -18$

친구가 틀린 이유는 x절편을 a라고 착각했기 때문이다. (이 부분은 많은 학생들이 가장 많이 착각하는 부분이므로 주의한다.) a는 일차함수의 기울기이므로 a를 구하기 위해서는 x절편을 이용하여 점의 좌표를 구한 후 일차함수의 식에 대입한다.

B 주어진 그래프에서 x의 값이 3만큼 증가할 때, y의 값은 3만큼 감소하므로

$(기울기) = \dfrac{-3}{3} = -1$

y절편은 y축과 만나는 점의 좌표이므로 1

친구가 틀린 이유는 $(기울기) = \dfrac{(y\text{의 값의 증가량})}{(x\text{의 값의 증가량})}$인데, 그래프가 지나는 점 $(-3, 4)$의 x좌표, y좌표의 값을 x의 값의 증가량, y의 값의 증가량이라고 착각하여 계산했기 때문이다.

많은 친구들이 기울기를 구할 때 자주 실수하는 내용이므로 주의하자.

26 일차함수와 일차방정식

188~189쪽

1단계

01 × 02 ○ 03 × 04 × 05 ○ 06 ○
07 ○ 08 × 09 ㉢, ㉣, ㉥ 10 ㉠, ㉡, ㉢
11 ㉢, ㉥ 12 $-5, 5$ 13 $-8, -8$ 14 $6, 3$
15 $-\dfrac{2}{3}, -\dfrac{1}{2}$

09 x의 값이 증가할 때, y의 값은 감소하는 그래프는 $(기울기) < 0$이어야 하므로 ㉢, ㉣, ㉥이다.

10 오른쪽 위로 향하는 그래프는 $(기울기) > 0$이어야 하므로 ㉠, ㉡, ㉢이다.

11 y축과 음의 부분에서 만나면 y절편이 0보다 작아야 하므로 ㉢, ㉥이다.

14 $y = -\dfrac{1}{2}x + 3$에 $y = 0$을 대입하면

$0 = -\dfrac{1}{2}x + 3$, $\dfrac{1}{2}x = 3$ ∴ $x = 6$

$y = -\dfrac{1}{2}x + 3$에서 y절편은 3

15 $y = -\dfrac{3}{4}x - \dfrac{1}{2}$에 $y = 0$을 대입하면

$0 = -\dfrac{3}{4}x - \dfrac{1}{2}$, $\dfrac{3}{4}x = -\dfrac{1}{2}$ ∴ $x = -\dfrac{2}{3}$

$y = -\dfrac{3}{4}x - \dfrac{1}{2}$에서 y절편은 $-\dfrac{1}{2}$

190~191쪽

2단계

01

02

03

04

05 $y = \dfrac{1}{2}x + \dfrac{5}{2}$ 06 $y = -\dfrac{2}{3}x + \dfrac{1}{3}$

07 $y = -2x + \dfrac{7}{2}$ 08 $y = -\dfrac{5}{6}x + \dfrac{2}{3}$ 09 $5, 3$

10 $2, -\dfrac{1}{2}$ 11 $\dfrac{3}{5}, \dfrac{7}{5}$ 14 $-2, 6$

05 $x - 2y + 5 = 0$에서 y를 포함한 항을 좌변에 놓고 나머지를 우변으로 이항한다.

$-2y = -x - 5$ ∴ $y = \dfrac{1}{2}x + \dfrac{5}{2}$

06 $2x + 3y - 1 = 0$에서

$3y = -2x + 1$

∴ $y = -\dfrac{2}{3}x + \dfrac{1}{3}$

07 $4x + 2y - 7 = 0$에서

$2y = -4x + 7$

∴ $y = -2x + \dfrac{7}{2}$

08 $-5x - 6y + 4 = 0$

$-6y = 5x - 4$

∴ $y = -\dfrac{5}{6}x + \dfrac{2}{3}$

09 $-5x + y - 3 = 0$ ⇨ $y = 5x + 3$

기울기는 5, y절편은 3이다.

10 $4x-2y-1=0 \Rightarrow y=2x-\dfrac{1}{2}$

기울기는 2, y절편은 $-\dfrac{1}{2}$이다.

11 $3x-5y+7=0 \Rightarrow y=\dfrac{3}{5}x+\dfrac{7}{5}$

기울기는 $\dfrac{3}{5}$, y절편은 $\dfrac{7}{5}$이다.

12 $\dfrac{1}{3}x+\dfrac{1}{6}y-1=0 \Rightarrow 2x+y-6=0 \Rightarrow y=-2x+6$

기울기는 -2, y절편은 6이다.

3단계 | 일차방정식의 그래프 　192쪽

01 ④　02 ③　03 ⓒ　04 ㉠　05 ㉡　06 $\dfrac{1}{2}$

07 ㉠ $\dfrac{1}{4}$, -3, $\dfrac{3}{4}$ ㉡ 2　08 ②, ④

..

01 그래프가 점 $(a,\ b)$를 지난다는 것은 일차방정식의 해
가 $x=a$, $y=b$라는 의미이다.

　④ $x=3$, $y=-1$을 $x+2y-5=0$에 대입하면
　$3+2\times(-1)-5=-4\neq0$으로 점 $(3,\ -1)$은 그
　래프가 지나는 점이 아니다.

02 주어진 그래프가 점 $(2,\ 1)$을 지나므로 $x=2$, $y=1$을
대입하여 성립하는 식은 ③ $2x-y-3=0$이다.

03 $2x+3y-3=0$에서 y를 포함하는 항을 좌변에 놓고
나머지 항을 우변으로 이항하면
　$3y=-2x+3$　∴ $y=-\dfrac{2}{3}x+1$

04 $x+2y-4=0$, $2y=-x+4$
　∴ $y=-\dfrac{1}{2}x+2$

05 $4x-6y+12=0$, $-6y=-4x-12$
　∴ $y=\dfrac{2}{3}x+2$

06 일차방정식 $3x-2y+2=0$에서 y를 x에 대한 식으로
나타내면

　$-2y=-3x-2$　∴ $y=\dfrac{3}{2}x+1$

따라서 그래프의 기울기는 $\dfrac{3}{2}$, y절편은 1이므로
　$a=\dfrac{3}{2}$, $b=1$
　∴ $a-b=\dfrac{3}{2}-1=\dfrac{1}{2}$

07 $x-4y+3=0$에서 $y=\dfrac{1}{4}x+\dfrac{3}{4}$이므로 그래프는 다음
과 같다.

　㉠ 기울기는 $\dfrac{1}{4}$, x절편은 -3, y절편은 $\dfrac{3}{4}$이다.

　㉡ (기울기)$=\dfrac{(y\text{의 값의 증가량})}{(x\text{의 값의 증가량})}$이고 기울기는 $\dfrac{1}{4}$이
　므로 x의 값이 8만큼 증가할 때 y의 값은 2만큼 증
　가한다.

08 ↑해설 꼭 보기

미지수가 2개인 일차방정식
$ax+by+c=0$(a, b, c는 상수, $a\neq0$, $b\neq0$)의 그래
프는 일차함수 $y=-\dfrac{a}{b}x-\dfrac{c}{b}$($a$, b, c는 상수, $a\neq0$,
$b\neq0$)의 그래프와 같다. 즉, 기울기가 $-\dfrac{a}{b}$, y절편이
$-\dfrac{c}{b}$인 그래프이다.

..

일차방정식 $2x+4y-1=0$에서 y를 x에 대한 식으로
나타내면 $y=-\dfrac{1}{2}x+\dfrac{1}{4}$이고, 그래프를 그리면 다음과
같다.

① x절편은 $\dfrac{1}{2}$이다.

③ 제3사분면을 지나지 않는다.

④ $x=-1$, $y=\dfrac{3}{4}$을 $y=-\dfrac{1}{2}x+\dfrac{1}{4}$에 대입하면 성립

하므로 일차방정식 $2x+4y-1=0$의 그래프는 점 $\left(-1, \frac{3}{4}\right)$을 지난다.

⑤ 기울기가 다르므로 일차함수 $y=\frac{1}{2}x$의 그래프와 평행하지 않는다.

01 ③ 02 2 03 ③ 04 ② 05 ④ 06 ④

01 $ax+5y-7=0$의 그래프가 점 $(-4, 1)$을 지나므로
$x=-4$, $y=1$을 $ax+5y-7=0$에 대입하면
$$-4a+5-7=0 \qquad \therefore a=-\frac{1}{2}$$

02 🔼 해설 **꼭** 보기

$ax+by-2=0$에서 $y=-\frac{a}{b}x+\frac{2}{b}$
일차방정식 $ax+by-2=0$의 그래프의 기울기가 -3
이고 y절편이 2이므로
$$-\frac{a}{b}=-3,\ \frac{2}{b}=2 \qquad \therefore a=3,\ b=1$$
$$\therefore a-b=2$$

[다른 풀이] 그래프의 기울기가 -3이고 y절편이 2인
직선의 식은 $y=-3x+2$이므로
$ax+by-2=0$은 $3x+y-2=0$과 같다.
따라서 $a=3$, $b=1$이므로 $a-b=2$

03 일차방정식 $ax+by+4=0$의 그래프가
$2x-y-3=0$의 그래프와 서로 평행하므로 기울기가
서로 같다.
$2x-y-3=0$에서 $y=2x-3$이므로 기울기가 2이다.
따라서 $ax+by+4=0$의 그래프의 기울기는 2, y절편
은 4이므로 $y=2x+4$, 즉 $2x-y+4=0$
$ax+by+4=0$과 같은 그래프이어야 하므로
$a=2$, $b=-1$이므로 $a+b=2+(-1)=1$

04 $2x-ay-5=0$의 그래프가 점 $(2, 1)$을 지나므로

$x=2$, $y=1$을 대입하면
$$2\times2-a\times1-5=0 \qquad \therefore a=-1$$

05 🔼 해설 **꼭** 보기

x축과 만나는 점의 좌표는 (x절편, 0)이고 y축과 만
나는 점의 좌표는 (0, y절편)이다. 두 점은 주어진 일
차방정식 $ax+by+10=0$의 그래프 위의 점이므로 두
점을 각각 대입하여 미지수를 구한다.

$x=5$, $y=0$을 $ax+by+10=0$에 대입하면
$$5a+10=0 \qquad \therefore a=-2$$
$-2x+by+10=0$에 $x=0$, $y=3$을 대입하면
$$3b+10=0 \qquad \therefore b=-\frac{10}{3}$$
$$\therefore a-b=-2-\left(-\frac{10}{3}\right)=\frac{4}{3}$$

06 $x=0$, $y=-4$를 $ax+3y+b=0$에 대입하면
$$-12+b=0 \qquad \therefore b=12$$
$ax+3y+12=0$에 $x=-3$, $y=0$을 대입하면
$$-3a+12=0 \qquad \therefore a=4$$
$$\therefore b-a=12-4=8$$

27 직선의 방정식

194~195쪽

2단계

01 $y=2x+1$ 02 $y=-3x-2$ 03 $y=\frac{2}{3}x+\frac{1}{2}$

04 $y=-\frac{5}{2}x+\frac{4}{3}$ 05 $y=5x-16$ 06 $y=3x+11$

07 $y=-\frac{1}{2}x+5$ 08 $y=\frac{4}{5}x-\frac{21}{5}$ 09 $y=\frac{1}{3}x+3$

10 $y=-x-2$ 11 $y=x-1$ 12 $y=-\frac{6}{5}x+\frac{19}{5}$

13 $y=2x+4$ 14 $y=-\frac{3}{5}x+3$ 15 $y=-\frac{3}{2}x-3$

16 $y=\frac{1}{4}x-1$

05 직선의 기울기가 5이므로 직선의 방정식을 $y=5x+b$ 로 놓자. 이 직선이 점 $(3, -1)$을 지나므로

$x=3$, $y=-1$을 대입하면

$-1=5 \times 3+b$　　$\therefore b=-16$

$\therefore y=5x-16$

06 직선의 기울기가 3이므로 직선의 방정식을 $y=3x+b$ 로 놓자. 이 직선이 점 $(-2, 5)$를 지나므로

$x=-2$, $y=5$를 대입하면

$5=3 \times (-2)+b$　　$\therefore b=11$

$\therefore y=3x+11$

07 직선의 기울기가 $-\dfrac{1}{2}$이므로 직선의 방정식을

$y=-\dfrac{1}{2}x+b$로 놓자. 이 직선이 점 $(2, 4)$를 지나므로

$x=2$, $y=4$를 대입하면

$4=-\dfrac{1}{2} \times 2+b$　　$\therefore b=5$

$\therefore y=-\dfrac{1}{2}x+5$

08 직선의 기울기가 $\dfrac{4}{5}$이므로 직선의 방정식을

$y=\dfrac{4}{5}x+b$로 놓자. 이 직선이 점 $(-1, -5)$를 지나므로

$x=-1$, $y=-5$를 대입하면

$-5=\dfrac{4}{5} \times (-1)+b$　　$\therefore b=-\dfrac{21}{5}$

$\therefore y=\dfrac{4}{5}x-\dfrac{21}{5}$

09 두 점 $(-3, 2)$, $(3, 4)$를 지나므로

$(기울기)=\dfrac{4-2}{3-(-3)}=\dfrac{2}{6}=\dfrac{1}{3}$

기울기가 $\dfrac{1}{3}$이므로 직선의 방정식을 $y=\dfrac{1}{3}x+b$로 놓자.

이 직선이 점 $(-3, 2)$를 지나므로 $x=-3$, $y=2$를 대입하면　└▶ 다른 한 점 $(3, 4)$를 대입해도 b의 값은 같다.

$2=\dfrac{1}{3} \times (-3)+b$　　$\therefore b=3$

$\therefore y=\dfrac{1}{3}x+3$

[다른 풀이] 직선 $y=\dfrac{1}{3}x+b$가 점 $(3, 4)$를 지나므로

$x=3$, $y=4$를 $y=\dfrac{1}{3}x+b$에 대입하면

$4=\dfrac{1}{3} \times 3+b$　　$\therefore b=3$

$\therefore y=\dfrac{1}{3}x+3$

두 점 중 어떤 점의 좌표를 대입해도 직선의 방정식은 같다.

10 두 점 $(0, -2)$, $(2, -4)$를 지나므로

$(기울기)=\dfrac{-4-(-2)}{2-0}=\dfrac{-2}{2}=-1$

기울기가 -1이므로 직선의 방정식을 $y=-x+b$로 놓자. 이 직선이 점 $(0, -2)$를 지나므로

$x=0$, $y=-2$를 대입하면

$-2=0+b$　　$\therefore b=-2$

$\therefore y=-x-2$

11 두 점 $(-3, -4)$, $(1, 0)$을 지나므로

$(기울기)=\dfrac{0-(-4)}{1-(-3)}=\dfrac{4}{4}=1$

기울기가 1이므로 직선의 방정식을 $y=x+b$로 놓자. 이 직선이 점 $(1, 0)$을 지나므로 $x=1$, $y=0$을 대입하면

$0=1+b$　　$\therefore b=-1$

$\therefore y=x-1$

12 두 점 $(-1, 5)$, $(4, -1)$을 지나므로

$(기울기)=\dfrac{-1-5}{4-(-1)}=-\dfrac{6}{5}$

기울기가 $-\dfrac{6}{5}$이므로 직선의 방정식을 $y=-\dfrac{6}{5}x+b$ 로 놓자. 이 직선이 점 $(-1, 5)$를 지나므로

$x=-1$, $y=5$를 대입하면

$5=-\dfrac{6}{5} \times (-1)+b$　　$\therefore b=\dfrac{19}{5}$

$\therefore y=-\dfrac{6}{5}x+\dfrac{19}{5}$

13 x절편이 -2, y절편이 4이므로 두 점 $(-2, 0)$, $(0, 4)$를 지난다.

$(기울기)=\dfrac{4-0}{0-(-2)}=\dfrac{4}{2}=2$이고, y절편이 4이므로

직선의 방정식은

$y=2x+4$

14 x절편이 5, y절편이 3이므로 두 점 $(5, 0)$, $(0, 3)$을 지난다.

$(기울기)=\dfrac{3-0}{0-5}=-\dfrac{3}{5}$이고, y절편이 3이므로
직선의 방정식은
$$y=-\dfrac{3}{5}x+3$$

15 x절편이 -2, y절편이 -3이므로 두 점 $(-2, 0)$, $(0, -3)$을 지난다.
$(기울기)=\dfrac{-3-0}{0-(-2)}=-\dfrac{3}{2}$이고, y절편이 -3이므로 직선의 방정식은
$$y=-\dfrac{3}{2}x-3$$

16 x절편이 4, y절편이 -1이므로 두 점 $(4, 0)$, $(0, -1)$을 지난다.
$(기울기)=\dfrac{-1-0}{0-4}=\dfrac{1}{4}$이고, y절편이 -1이므로
직선의 방정식은
$$y=\dfrac{1}{4}x-1$$

196~197쪽

2단계

01

x	\cdots	3	3	3	3	\cdots
y	\cdots	-2	-1	1	2	\cdots

02

x	\cdots	-2	-2	-2	-2	\cdots
y	\cdots	-1	0	1	2	\cdots

03

x	\cdots	-2	-1	0	1	\cdots
y	\cdots	2	2	2	2	\cdots

04

x	\cdots	1	2	3	4	\cdots
y	\cdots	-3	-3	-3	-3	\cdots

05 $x=-3$ **06** $y=2$ **07** $x=-4$ **08** $y=-1$
09 $x=4$ **10** $x=-1$ **11** $y=4$ **12** $y=-5$

3단계 | 직선의 방정식 구하기 198쪽

01 ② **02** $y=-2x+10$ **03** ③ **04** $y=\dfrac{1}{2}x-\dfrac{7}{2}$

05 -6 **06** ③

01 $(기울기)=-\dfrac{3}{2}$이고 y절편이 $\dfrac{1}{2}$이므로 직선의 방정식은 $y=-\dfrac{3}{2}x+\dfrac{1}{2}$

02 $(기울기)=\dfrac{-4}{2}=-2$이고 x절편이 5이므로 점 $(5, 0)$을 지난다.
구하는 직선의 방정식을 $y=-2x+b$로 놓고 $x=5$, $y=0$을 대입하면
$0=-2\times5+b$ $\therefore b=10$
$\therefore y=-2x+10$

03 주어진 직선이 두 점 $(-1, 0)$, $(0, 3)$을 지나므로
$(기울기)=\dfrac{3-0}{0-(-1)}=3$
주어진 직선과 평행하므로 구하는 직선의 방정식을
$y=3x+b$로 놓자.

이 직선이 점 $(2, 0)$을 지나므로 $x=2$, $y=0$을 대입하면

$0=3\times2+b$ $\qquad\therefore b=-6$

$\therefore y=3x-6$

04 주어진 직선이 두 점 $(4, 0)$, $(0, -2)$를 지나므로

$(기울기)=\dfrac{-2-0}{0-4}=\dfrac{1}{2}$

주어진 직선과 평행하므로 구하는 직선의 방정식을
$y=\dfrac{1}{2}x+b$로 놓자.

이 직선이 점 $(3, -2)$를 지나므로 $x=3$, $y=-2$를 대입하면

$-2=\dfrac{1}{2}\times3+b$ $\qquad\therefore b=-\dfrac{7}{2}$

$\therefore y=\dfrac{1}{2}x-\dfrac{7}{2}$

05 두 점 $(-4, -1)$, $(2, 3)$을 지나는 직선의 기울기는

$(기울기)=\dfrac{3-(-1)}{2-(-4)}=\dfrac{4}{6}=\dfrac{2}{3}$

이므로 직선의 방정식을 $y=\dfrac{2}{3}x+k$로 놓자.

이 직선이 점 $(2, 3)$을 지나므로 $x=2$, $y=3$을 대입하면

$3=\dfrac{2}{3}\times2+k$ $\qquad\therefore k=\dfrac{5}{3}$

따라서 직선의 방정식은

$y=\dfrac{2}{3}x+\dfrac{5}{3}$, 즉 $2x-3y+5=0$

$a=2$, $b=-3$이므로

$ab=2\times(-3)=-6$

06 ↑ 해설 꼭 보기

① x절편은 $y=0$일 때의 x의 값이므로
$3x-2=0$ $\qquad\therefore x=\dfrac{2}{3}$
② y절편은 $x=0$일 때의 y의 값이므로
$-y-2=0$ $\qquad\therefore y=-2$
③ 직선의 방정식을 y를 x에 대한 식으로 나타내면
$3x-y-2=0$, $y=3x-2$
이므로 기울기는 3이다.
④ $x=-1$, $y=-5$를 $y=3x-2$에 대입하면 성립하므로 점 $(-1, -5)$를 지난다.

⑤ $y=3x-2$의 그래프는 $(기울기)>0$이고, y절편이 y축의 음의 부분에서 만나므로 제2사분면을 지나지 않는다.

3단계 | 축에 평행한 직선의 방정식　199쪽

01 ㉠　02 ㉣　03 ㉡　04 ㉢, ㉤　05 ㉠, ㉣, ㉥
06 ②　07 ④　08 25　09 30

03 $2x-8=0$, $2x=8$ $\qquad\therefore x=4$

[04~05]

보기의 식을 $x=(상수)$ 또는 $y=(상수)$의 꼴로 나타낸다.

㉠ $2x=-6 \Rightarrow x=-3$
㉡ $4x-3y=0 \Rightarrow 4x=3y$
㉢ $y+5=-3 \Rightarrow y=-8$
㉣ $-5x+7=0 \Rightarrow x=\dfrac{7}{5}$
㉤ $3x-4y+1=3x \Rightarrow -4y=-1 \Rightarrow y=\dfrac{1}{4}$
㉥ $x+5=2x \Rightarrow -x=-5 \Rightarrow x=5$

04 x축에 평행한 직선의 방정식은 $y=(상수)$의 꼴이므로
㉢, ㉤

05 y축에 평행한 직선의 방정식은 $x=(상수)$의 꼴이므로
㉠, ㉣, ㉥

06 ② $y-2=0$에서 $y=2$이므로 x축에 평행한 직선이다.

07 ↑ 해설 꼭 보기

점 (a, b)를 지나고
x축에 평행한(y축에 수직인) 직선의 방정식 $y=b$
y축에 평행한(x축에 수직인) 직선의 방정식 $x=a$

$x+5=0$에서 $x=-5$이므로 그래프는 y축에 평행한 직선이다. 이 직선에 수직이 되려면 x축에 평행해야 한다. 즉, 점 $(-1, 1)$을 지나면서 x축에 평행한 직선의 방정식은 $y=1$

08 네 방정식 $x=-1$, $x=4$, $y=-3$, $y=2$를 좌표평면 위에 나타내면 다음과 같다.

위의 그림에서 구하는 부분의 넓이는 색칠한 부분으로 가로, 세로의 길이가 모두 5인 정사각형의 넓이는 25 이다.

09 네 방정식은 $x=-3$, $y=5$, $x=3$, $y=0$이므로 좌표 평면 위에 나타내면 다음과 같다.
$\longrightarrow x$축

위의 그림에서 구하는 부분의 넓이는 색칠한 부분으로 가로의 길이가 6, 세로의 길이가 5인 직사각형의 넓이 는 $6 \times 5 = 30$이다.

28 일차함수의 그래프와 연립일차방정식의 해

200~201쪽

1단계

01 $x=-2$, $y=0$ 02 $x=-\dfrac{5}{8}$, $y=\dfrac{5}{4}$

03 $x=2$, $y=-1$ 04 $x=-7$, $y=-\dfrac{11}{2}$

05 $x=-6$, $y=-16$ 06 $x=-13$, $y=-2$

07 $x=2$, $y=3$ 08 $x=2$, $y=-4$ 09 평행

10 한 점 11 일치 12 평행 13 5 14 -6

15 $a=6$, $b=-4$ 16 $a=-8$, $b=3$

01 $\begin{cases} x-2y=-2 & \cdots \ ⊙ \\ 2x+y=-4 & \cdots \ ⊙ \end{cases}$

미지수 y를 없애기 위하여

⊙$+$⊙$\times 2$를 하면

$\quad x-2y=-2$

$+)\ 4x+2y=-8$

$\quad \overline{5x\qquad\quad=-10}$ $\therefore x=-2$

$x=-2$를 ⊙에 대입하면

$-4+y=-4$ $\therefore y=0$

$\therefore x=-2$, $y=0$

02 $\begin{cases} 2x-3y=-5 & \cdots \ ⊙ \\ 2x+y=0 & \cdots \ ⊙ \end{cases}$

⊙을 y에 대하여 풀면 $y=-2x$

$y=-2x$를 ⊙에 대입하면

$2x-3\times(-2x)=-5$, $8x=-5$ $\therefore x=-\dfrac{5}{8}$

$x=-\dfrac{5}{8}$를 $y=-2x$에 대입하면 $y=\dfrac{5}{4}$

$\therefore x=-\dfrac{5}{8}$, $y=\dfrac{5}{4}$

03 $\begin{cases} 3x+4y=2 & \cdots \ ⊙ \\ 2x+5y=-1 & \cdots \ ⊙ \end{cases}$

미지수 x를 없애기 위하여

⊙$\times 2$$-$⊙$\times 3$을 하면

$\quad 6x+8y\ =4$

$-)\ 6x+15y=-3$

$\quad \overline{\qquad -7y=7}$ $\therefore y=-1$

$y=-1$을 ⊙에 대입하면

$3x-4=2$ $\therefore x=2$

$\therefore x=2$, $y=-1$

04 $\begin{cases} 3x-4y=1 & \cdots \text{㉠} \\ -5x+6y=2 & \cdots \text{㉡} \end{cases}$

미지수 x를 없애기 위하여

㉠$\times 5$＋㉡$\times 3$을 하면

$\quad 15x-20y=5$

$+) \ -15x+18y=6$

$\qquad\qquad -2y=11 \qquad \therefore y=-\dfrac{11}{2}$

$y=-\dfrac{11}{2}$을 ㉠에 대입하면

$3x+22=1, \ 3x=-21 \qquad \therefore x=-7$

$\therefore x=-7, \ y=-\dfrac{11}{2}$

05 $\begin{cases} y=2x-4 & \cdots \text{㉠} \\ y=3x+2 & \cdots \text{㉡} \end{cases}$

㉠을 ㉡에 대입하면

$2x-4=3x+2, \ -x=6 \qquad \therefore x=-6$

$x=-6$을 ㉠에 대입하면

$y=-12-4=-16$

$\therefore x=-6, \ y=-16$

06 $\begin{cases} x=8y+3 & \cdots \text{㉠} \\ x=4y-5 & \cdots \text{㉡} \end{cases}$

㉠을 ㉡에 대입하면

$8y+3=4y-5, \ 4y=-8 \qquad \therefore y=-2$

$y=-2$를 ㉠에 대입하면

$x=8\times(-2)+3=-13$

$\therefore x=-13, \ y=-2$

07 $\begin{cases} y=4x-5 & \cdots \text{㉠} \\ 3x-4y=-6 & \cdots \text{㉡} \end{cases}$

㉠을 ㉡에 대입하면

$3x-4(4x-5)=-6$

$3x-16x+20=-6$

$-13x=-26 \qquad \therefore x=2$

$x=2$를 ㉠에 대입하면

$y=8-5=3$

$\therefore x=2, \ y=3$

08 $\begin{cases} 3x+y=2 & \cdots \text{㉠} \\ 2x+3y=-8 & \cdots \text{㉡} \end{cases}$

㉠을 y에 대하여 풀면

$y=-3x+2 \qquad \cdots \text{㉢}$

㉢을 ㉡에 대입하면

$2x+3(-3x+2)=-8$

$2x-9x+6=-8, \ -7x=-14 \qquad \therefore x=2$

$x=2$를 ㉢에 대입하면

$y=-3\times 2+2=-4$

$\therefore x=2, \ y=-4$

13 두 그래프가 평행하면

➡ 기울기가 같고 y절편이 다르다.

두 그래프가 일치하면

➡ 기울기가 같고 y절편도 같다.

두 일차함수 $y=ax-3, \ y=5x-2$의 그래프가 평행

하면 기울기가 같으므로 $a=5$

14 두 일차함수 $y=6x+4, \ y=-ax+3$의 그래프가 평

행하면 기울기가 같으므로

$6=-a \qquad \therefore a=-6$

15 두 일차함수 $y=ax+8, \ y=6x-2b$의 그래프가 서로

일치하면 기울기와 y절편이 모두 같으므로

$a=6, \ -2b=8 \qquad \therefore a=6, \ b=-4$

16 두 일차함수 $y=\dfrac{a}{2}x-3b, \ y=-4x-9$의 그래프가 서

로 일치하면 기울기와 y절편이 모두 같으므로

$\dfrac{a}{2}=-4, \ -3b=-9$

$\therefore a=-8, \ b=3$

202~203쪽

2단계

01 3, 1 **02** -2, 1 **03** (2, 6) **04** $(-2, -3)$

05 풀이 참조 **06** 평행, 없다. **07** $x=2, \ y=-1$

08 해가 없다. **09** 해가 무수히 많다.

01 연립방정식 $\begin{cases} x+y=4 \\ 2x-y=5 \end{cases}$의 해는 두 일차방정식의 그래

프의 교점의 좌표이다. 따라서 주어진 그래프의 교점

의 좌표가 (3, 1)이므로 연립방정식의 해는 $x=3$,

$y=1$이다.

03 두 일차방정식의 그래프의 교점의 좌표는 연립일차방

정식

$\begin{cases} 2x-y+2=0 \\ -3x-2y+18=0 \end{cases}$ 의 해와 같으므로

연립방정식을 풀면

$\begin{cases} 2x-y+2=0 & \cdots \ \text{㉠} \\ -3x-2y+18=0 & \cdots \ \text{㉡} \end{cases}$

㉠×2−㉡을 하면

$\quad\quad 4x-2y+4\ =0$
$-)\ -3x-2y+18=0$
$\overline{\quad\quad 7x \quad\quad -14=0 \quad\quad \therefore x=2}$

$x=2$를 ㉠에 대입하면

$2\times2-y+2=0 \quad\quad \therefore y=6$

따라서 두 일차방정식의 그래프의 교점의 좌표는 $(2,\,6)$
이다.

04 두 일차방정식의 그래프의 교점의 좌표는 연립방정식

$\begin{cases} -2x+y-1=0 \\ x-2y-4=0 \end{cases}$ 의 해와 같으므로

연립방정식을 풀면

$\begin{cases} -2x+y-1=0 & \cdots \ \text{㉠} \\ x-2y-4=0 & \cdots \ \text{㉡} \end{cases}$

㉠×2+㉡을 하면

$\quad\quad -4x+2y-2=0$
$+)\quad\quad x-2y-4=0$
$\overline{\quad\quad -3x \quad\quad -6=0 \quad\quad \therefore x=-2}$

$x=-2$를 ㉡에 대입하면

$-2-2y-4=0,\ -2y=6 \quad\quad \therefore y=-3$

따라서 두 일차방정식의 그래프의 교점의 좌표는
$(-2,\,-3)$이다.

05 두 일차방정식 $4x+2y=-7,\ 2x+y=2$를 각각 y에
대하여 풀면

$y=-2x-\dfrac{7}{2},\ y=-2x+2$

이므로 그래프를 그리면 다음과 같다.

07 해는 $(2,\,-1)$

08 해가 없다.

09 해가 무수히 많다.

3단계 | 연립방정식의 해와 그래프 204쪽

01 ③ 02 ③ 03 ⑤ 04 $\dfrac{11}{2}$ 05 ② 06 ④

01 $\begin{cases} 3x+y-5=0 \\ x-2y+3=0 \end{cases}$ 에서 $\begin{cases} 3x+y=5 & \cdots \ \text{㉠} \\ x-2y=-3 & \cdots \ \text{㉡} \end{cases}$

㉠×2+㉡을 하면

$7x=7 \quad\quad \therefore x=1$

$x=1$을 ㉠에 대입하면

$3+y=5 \quad\quad \therefore y=2$

따라서 두 그래프의 교점의 좌표는 $(1,\,2)$이다.

02 두 일차방정식 $x-6y-5=0,\ 4x+2y-7=0$의 그래
프의 교점의 좌표는 연립방정식의 해이므로

$x=6y+5$를 $4x+2y-7=0$에 대입하면

$4(6y+5)+2y-7=0$

$24y+20+2y-7=0,\ 26y=-13$

$$\therefore y=-\frac{1}{2}$$

$y=-\dfrac{1}{2}$을 $x=6y+5$에 대입하면

$x=6\times\left(-\dfrac{1}{2}\right)+5=2$

따라서 두 일차방정식의 그래프의 교점의 좌표는

$\left(2,\ -\dfrac{1}{2}\right)$

$a=2,\ b=-\dfrac{1}{2}$이므로 $ab=2\times\left(-\dfrac{1}{2}\right)=-1$

03 $x=2,\ y=3$을 $ax-y=5$에 대입하면

$2a-3=5\quad \therefore a=4$

$x=2,\ y=3$을 $3x+2y=b$에 대입하면

$3\times2+2\times3=b\quad \therefore b=12$

$\therefore a+b=16$

04 $x=\dfrac{1}{2}$을 $2x-y+2=0$에 대입하면

$2\times\dfrac{1}{2}-y+2=0\quad \therefore y=3$

즉, 교점의 좌표가 $\left(\dfrac{1}{2},\ 3\right)$이므로

$x=\dfrac{1}{2},\ y=3$을 $x-2y+a=0$에 대입하면

$\dfrac{1}{2}-2\times3+a=0\quad \therefore a=\dfrac{11}{2}$

05 두 직선 $2x-3y+8=0,\ 3x+2y-1=0$의 교점의 좌표는 연립방정식의 해이므로

$\begin{cases}2x-3y+8=0\\3x+2y-1=0\end{cases}$에서 $\begin{cases}2x-3y=-8 & \cdots\ \bigcirc\\3x+2y=1 & \cdots\ \bigcirc\end{cases}$

$\bigcirc\times2+\bigcirc\times3$을 하면

$13x=-13\quad \therefore x=-1$

$x=-1$을 \bigcirc에 대입하면 $y=2$

따라서 두 직선의 교점 $(-1,\ 2)$를 지나고, 기울기가 -3인 직선의 방정식은

$y=-3x+b$에 $x=-1,\ y=2$를 대입하면 $b=-1$

$\therefore y=-3x-1$, 즉 $3x+y+1=0$

06 ↑ 해설 꼭 보기

세 직선 $l,\ m,\ n$이 한 점에서 만나는 경우는 두 직선의 교점을 나머지 직선이 지나면 세 직선이 한 점에서 만난다.

이 문제를 풀기 위해서는

(1) 미지수가 없는 두 직선 $l,\ m$에 대한 연립방정식을 풀어 교점 $(p,\ q)$를 구한다.

(2) 교점의 좌표가 $(p,\ q)$이므로 $x=p,\ y=q$를 나머지 직선 n의 방정식에 대입하면 식이 성립한다.

⋯⋯⋯⋯⋯⋯⋯⋯⋯⋯⋯⋯⋯⋯⋯⋯⋯⋯⋯⋯⋯⋯⋯

두 직선 $x+y=5,\ 2x-y-4=0$을 연립하여 풀면

$x=3,\ y=2$

$x=3,\ y=2$를 $2x-5y+a=0$에 대입하면

$2\times3-5\times2+a=0\quad \therefore a=4$

3단계 | 연립방정식의 해의 개수와 그래프 205쪽

01 $a\neq-\dfrac{3}{4}$　　02 $a=-\dfrac{3}{4},\ b\neq-8$　　03 $a=-\dfrac{3}{4},\ b=-8$

04 ④　　05 ⑤　　06 ④　　07 ②　　08 $\dfrac{64}{5}$

⋯⋯⋯⋯⋯⋯⋯⋯⋯⋯⋯⋯⋯⋯⋯⋯⋯⋯⋯⋯⋯⋯⋯

[01~03] ↑ 해설 꼭 보기

(연립방정식의 해의 개수)

=(두 일차방정식의 그래프의 교점의 개수)

이므로 두 직선의 위치 관계를 생각하면 조건을 떠올리기가 쉽다.

$\begin{cases}ax+3y=6\\x-4y=b\end{cases}$를 각각 y에 대하여 풀면

$\begin{cases}y=-\dfrac{a}{3}x+2\\y=\dfrac{1}{4}x-\dfrac{b}{4}\end{cases}$

⋯⋯⋯⋯⋯⋯⋯⋯⋯⋯⋯⋯⋯⋯⋯⋯⋯⋯⋯⋯⋯⋯⋯

01 해가 한 쌍이려면 두 직선의 교점의 개수가 한 개이므로 한 점에서 만나는 조건은 기울기가 달라야 한다.

$-\dfrac{a}{3}\neq\dfrac{1}{4}\quad \therefore a\neq-\dfrac{3}{4}$

02 해가 없으면 교점이 없으므로 두 직선은 평행해야 한다. 즉, 기울기가 같고 y절편은 달라야 하므로

$-\dfrac{a}{3}=\dfrac{1}{4},\ 2\neq-\dfrac{b}{4}$

$\therefore a=-\dfrac{3}{4},\ b\neq-8$

04 연립방정식 $\begin{cases} -x+ay=-13 & \cdots \text{㉠} \\ x-y=b & \cdots \text{㉡} \end{cases}$ 의 해가

$(-2, 5)$이므로 $x=-2$, $y=5$를 ㉠에 대입하면

$-(-2)+a\times 5=-13$ $\therefore a=-3$

$x=-2$, $y=5$를 ㉡에 대입하면

$-2-5=b$ $\therefore b=-7$

$\therefore a-b=-3-(-7)=4$

05 $\begin{cases} x-2y=6 \\ y=\dfrac{1}{2}x-3 \end{cases}$ 에서 $x-2y=6$을 y에 대하여 풀면

$y=\dfrac{1}{2}x-3$이므로 두 방정식이 일치한다.

따라서 두 직선이 일치하므로 두 직선의 교점의 개수는 무수히 많다.

06 연립방정식 $\begin{cases} x+ay=4 \\ 3x-6y=b \end{cases}$ 의 해가 무수히 많으려면 두

직선이 일치해야 한다.

$\begin{cases} x+ay=4 \\ 3x-6y=b \end{cases}$ 를 각각 y에 대하여 풀면

$\begin{cases} y=-\dfrac{1}{a}x+\dfrac{4}{a} \\ y=\dfrac{1}{2}x-\dfrac{b}{6} \end{cases}$

즉, 기울기와 y절편이 각각 같아야 하므로

$-\dfrac{1}{a}=\dfrac{1}{2}$, $\dfrac{4}{a}=-\dfrac{b}{6}$

$\therefore a=-2$, $b=12$ $\therefore a+b=10$

07 연립방정식 $\begin{cases} ax+y=2 \\ 4x-2y=1 \end{cases}$ 의 해가 존재하지 않으려면 두

직선이 평행해야 한다.

$\begin{cases} ax+y=2 \\ 4x-2y=1 \end{cases}$ 을 각각 y에 대하여 풀면

$\begin{cases} y=-ax+2 \\ y=2x-\dfrac{1}{2} \end{cases}$

즉, 기울기는 같고, y절편은 달라야 하므로

$-a=2$ $\therefore a=-2$

08 ⬆️ 해설 꼭 보기

세 직선으로 둘러싸인 도형의 넓이를 구하는 문제는 우선 그래프를 그린 후 교점의 좌표를 구해야 한다. 주어진 문제에서는 그래프가 주어져 있으므로 x절편, y절편, 두 직선의 교점의 좌표를 각각 구한다. x축과의 교점의 좌표는 $y=0$을 대입하여 구하고, y축과의 교점의 좌표는 $x=0$을 대입하여 구한다.

두 직선 $2x-3y+6=0$, $y=-x+5$와 x축으로 둘러싸인 도형의 넓이를 구하려면 우선 두 직선의 교점을 구해야 한다.

연립방정식 $\begin{cases} 2x-3y+6=0 \\ y=-x+5 \end{cases}$ 의 해는

$x=\dfrac{9}{5}$, $y=\dfrac{16}{5}$

위의 그림에서 $A\left(\dfrac{9}{5}, \dfrac{16}{5}\right)$, $B(-3, 0)$, $C(5, 0)$

따라서 구하는 도형의 넓이는

높이: 점 A의 y좌표

$\triangle ABC=\dfrac{1}{2}\times 8 \times \dfrac{16}{5}=\dfrac{64}{5}$

밑변 \overline{BC}의 길이: $5-(-3)=8$

또 풀기 206~207쪽

01 ① 02 (1) ㉠ (2) ㉢ (3) ㉡ 03 ③ 04 7

친구의 구멍 문제 A ④ B $-\dfrac{3}{5}$

01 $ax+by-12=0$에서 $y=-\dfrac{a}{b}x+\dfrac{12}{b}$

이 그래프의 기울기가 3이고, y절편이 4이므로

$-\dfrac{a}{b}=3$, $\dfrac{12}{b}=4$ $\therefore a=-9$, $b=3$

$\therefore a-b=-9-3=-12$

02 (1) 점 $(5, 7)$을 지나고 x축에 평행한 직선의 방정식은
　　⊙ $y=7$

(2) 점 $(5, 7)$을 지나고 x축에 수직인 직선의 방정식은
　　© $x=5$

(3) 두 점 $(-6, 3)$, $(-6, 5)$를 지나는 직선의 방정식은 © $x=-6$

03 두 일차방정식 $2x-5y-16=0$, $-2x+3y+12=0$의 그래프의 교점의 좌표는 연립방정식
$$\begin{cases} 2x-5y-16=0 \\ -2x+3y+12=0 \end{cases}$$의 해와 같다.

즉, $\begin{cases} 2x-5y=16 & \cdots ⊙ \\ -2x+3y=-12 & \cdots © \end{cases}$에서

⊙+©을 하면 $-2y=4$　∴ $y=-2$

$y=-2$를 ⊙에 대입하면 $x=3$

교점의 좌표가 $(3, -2)$이므로 $a=3$, $b=-2$

∴ $b-a=-2-3=-5$

04 $2x-y-4=0$은 $y=2x-4$이므로 이 그래프의 x절편은 2, y절편은 -4인 직선이다.

$-3x-2y+6=0$은 $y=-\dfrac{3}{2}x+3$이므로 이 그래프의 x절편은 2, y절편은 3인 직선이다.

위의 그림에서 $A(2, 0)$, $B(0, -4)$, $C(0, 3)$

따라서 구하는 도형의 넓이는

$\triangle ABC=\dfrac{1}{2}\times 7 \times 2=7$

친구의 구멍 문제

A 일차방정식 $ax+2y+b=0$의 그래프가 두 점 $(-2, 0)$, $(0, -3)$을 지나므로

$x=0$, $y=-3$을 대입하면

$-6+b=0$　∴ $b=6$

$x=-2$, $y=0$을 대입하면

$-2a+b=0$　∴ $b=2a$

$6=2a$　∴ $a=3$

따라서 $a=3$, $b=6$이므로 $b-a=3$

친구가 틀린 이유는 좌표평면 위의 직선의 좌표를 제대로 읽지 않고 식의 값을 구하였다. x절편을 -2, y절편을 -3으로 봐야 하는데 점 $(-2, -3)$을 지난다고 착각해서 $x=-2$, $y=-3$을 대입하여 풀었다. 쉽지만 자주 실수하는 내용이므로 주의하자.

B 두 직선 $ax+y=4$, $5y-2=3x$의 교점이 존재하지 않을 때는 두 직선이 평행할 때이다.

y에 대하여 각각 풀면

$$y=-ax+4, \quad y=\dfrac{3}{5}x+\dfrac{2}{5}$$

두 직선의 기울기가 같아야 하므로

$$-a=\dfrac{3}{5}, \quad 즉 \; a=-\dfrac{3}{5}$$

친구가 틀린 이유는 두 직선의 위치 관계에 따른 교점의 개수를 헷갈렸기 때문이다. 교점이 존재하지 않으므로 두 직선은 평행해야 하며 이때의 기울기는 같다.

두 직선의 위치 관계는 딱 세 가지 경우만 있으므로 꼭 기억해 두자.

① 한 점에서 만난다. (교점 1개)
　⇨ 기울기가 다르다.
② 평행하다. (교점이 없다. 0개)
　⇨ 기울기가 같고, y절편이 다르다.
③ 일치한다. (교점이 무수히 많다.)
　⇨ 기울기와 y절편이 모두 같다.

중학 매3수학의
3가지 공부진리

개념이 하늘에서 뚝 떨어질까? 그럴 리가!
이미 알고 있는 개념으로부터 시작하면 쉽다.

모든 개념을 다 기억해야 할까? 그럴 리가!
중요한 개념만 걸러 공략하면 노력낭비 없이 쉽다.

시간도 없는데 문제만 잔뜩 푼다고? 그럴 리가!
핵심 문제, 구멍문제만 쏙쏙 뽑아 풀면 쉽다.

이제 수학 때문에 더 이상 걱정하지 않아도 된다.
"중학 매3수학"으로 공부하면 수학 쫌 하게 될 것이다.